天才的條件

17位創作大師的天賦、激情與魔性

保羅‧約翰遜

蔡承志———譯

目錄

1 剖析創作膽識

一九八八年，我發表了《所謂的知識分子》（*Intellectuals*）一書。那本書環顧知識界，選擇十二位代表人物作傳介紹。那是本評論性書籍，以一個基調來臧否知識分子，檢視學人的理想風範和他們在公開場合、私人生活實際行徑的落差。我對知識分子的定義是：認為思想概念比人更重要的人。那本書大受歡迎，還翻譯為多國文字。不過，有些書評認為那本書的氣量狹小，專從黑暗面著眼批判智識高才。我當時為什麼沒有對精英階層的創意和英勇表現多加著墨？《天才的條件》的緣起便蘊含其中，這本書著眼於富有獨創見識的男女大師。倘若假以天年，我盼望能寫出《貨真價實的英雄》（*Heroes*），完成我的三部曲著作。這本講英雄的書，我打算論述建立豐功偉業或發揮大無畏勇氣，領導風潮從而豐富人類歷史之士。

我認為，所有人天生都具有創造力。我們是全能上帝的子嗣。上帝有許多定義，包括

擁有一切權柄、才智又無所不知的，永生的，創設律法的，愛、美、公義和幸福的初始源起。最重要的是，上帝是創造者。祂創造了宇宙，還有宇宙間的居民；上帝還創造我們，祂照著自己的形象創造我們，於是我們的身、心和不朽的靈魂，不論多麼卑微，總歸是映現祂的品格和能力。因此就本質論，我們也都是創造者。我們所有人都具備創造力，而且多數人也確實能以不同方式發揮創意。不論創意表現是如何低下、卑微，當我們創作時，我肯定也是我們最快樂的時刻。我覺得自己加倍地幸運，上帝賜予我寫作的天賦，也給我素描繪畫的能力。我靠筆耕為生，而且這輩子在圖紙畫布上繪畫，享受了極大樂趣。每當困難不順或沮喪消沉時，我都可以閉門讀書，或走過院子前往畫室，藉由創作排遣煩憂。

根據我的經驗，從事藝術創作，是治療存在煩憂的最佳良方，功效超過其他任何活動。談到工作領域，我同樣時運亨通，全世界都認定這是個「富有創意的」行業，還大張旗鼓表彰我的成就，稱許我那四十幾本書籍、無數雜誌和報章文稿，還有成千上萬幅素描、水彩和油畫。其他創作成果不見得都這麼顯而易見。不論男女，都有機會開辦企業，這是最令人心滿意足的創作表現之一，因為企業提供就業機會，也讓他人有機會發揮創意，嘉惠數十人，甚至幾百幾千人。而且企業商號大家都看得到，那可以是一批雜沓建築，還可能分布占有許多公畝的遼闊土地，還有些行號的產品更銷售各地，被眾多人士樂用。不過，有

此創造力見不到、聽不到又無從體驗，我的前任編輯馬丁曾經對我說：「我沒有小孩。不過我無中生有造就了三處庭園。兩處消失了，第三處在我死後肯定也要消失。」不過，三處庭園都曾經產出花朵蔬果，為許多人帶來歡樂。而且確實，沒有哪項創作成就，比得上優雅庭園這般醒目又華美多姿，或說這般短暫無常，畢竟我們也見識到，史冊所載的古代絢麗庭園，終究都消失不在了。

有些創造力形式不但倏忽即逝，而且是無形的，卻不減其重要性。其中最重要的一種是讓人發笑。我們都住在一處涕泣之谷，剛開始是初生嬰兒的啼哭，隨著年齡日長，愁苦也沒有絲毫減少。幽默是人類最珍貴的慰藉之一，能讓我們的精神振奮一段時間，而激發幽默的才能，流通或達千年之久，這個人就是個天才，也是造福全人類的貴人，其功勳之高無可比擬。不過，編講笑話的男女作者，卻始終沒沒無名。我把女子也納入，因為女子的生活更為艱辛，比男子更需要笑話，也更常編出笑話。史上記載的第一則笑話（約西元前二七五○年）就是個女子編講的。她是亞伯拉罕之妻撒拉，她的笑話和她的笑聲，都記載在《創世紀》十八章第十二至十五節篇幅，有關撒拉輕佻遭神訓斥那段。從前有一位老派單口秀喜劇演員，叫做豪沃德（Frankie Howerd），他的表演只留下老舊電影零星

畫面和幾段電視鏡頭。有次我參加一場煩悶的晚宴餐會，發現他就坐在附近，於是我對他說：「豪沃德先生，你的表情很有創意，大家都要發笑。」「你這是在討我歡心啦。」「不是的。你們喜劇演員發揮天賦帶來笑聲，你們是地球上寶貴至極的人士。政治家和將軍統帥來來去去。他們大權在握。不過真正造福人類的貴人，就是你們這樣的人，有了你們，我們才能用笑聲，把在所難免的憂愁掩蓋過去。」

他聽了很感動，突然之間，我注意到淚珠從他臉頰滾落。幾十年來，他不斷焦灼苦思，如何在寬敞音樂廳，引人咯咯輕笑（或按照他昔日的說法就是「吃吃傻笑」），讓那張老邁面容刻上了歲月的痕跡。他那張充滿創意的臉龐，展現出一副悲喜劇新神情，他擦乾淚珠，輕聲表示：「我這輩子，還不曾聽旁人對我說過這麼好的話。」接著他便對我邊說邊演，講出那個惡名昭彰的獨臂長笛手笑話，於是那場晚宴便融入笑聲當中。

既然我們全都是依上帝的形象創造的，因此所有人都有創造力，唯一的問題是怎樣把它發揮出來。農夫是有創意的人，旁人全都比不上，鞋匠也是如此。有次，一位雙層紅巴士收票員告訴我：「我負責倫敦最棒的巴士路線。」他的自豪無人能及，顯然他覺得自己正創作出某些成就，這和帕斯卡（Blaise Pascal）十分相像，這位道德哲學家在十七世紀中期，率先構思出一種公車事業概念，用在巴黎這等大都市服務市民。我偶爾和一位快活

的掃街員談天，他是波斯（伊朗）伊斯法罕（Isfahan）人，負責打掃我這條街道。他的故鄉有全世界最宏偉、最美麗的的廣場，還有幾個世紀以來，眾多建築師和工藝師留下的成就，不過最主要的作品都在十六世紀完成。我問他，他覺不覺得自己有創意，他回答：「啊，是的。每天他們都給我一條骯髒街道，然後我把它變得乾乾淨淨，感謝上主。」民眾不見得都能體察他們生活、工作中的創意元素。不過，能夠察覺到的人，多半都比較快樂。

然而，儘管所有人都有創意潛力，或實踐表現創意，創造力卻有程度高下之別，其低者如鷦鳥築巢的本能創意，就人類而言則是反映在較為複雜、卻同等卑微的建物，而真正崇高的創造力，則驅使藝術家投身於空前宏偉、細緻的創作，這類構想本屬前無古人，成品更是曠古未有。我們該如何定義或解釋這等創造力？這無法定義，就如同我們也無法定義天才。不過我們可以闡釋說明。這就是本書宗旨所在。

所有充滿創意人士，都以前人的成就為基礎，繼續發明創作。沒有人能夠無中生有。所有文明都是從早期社會演進發展。談到綿延好幾世紀燦爛的邁錫尼文化，雅典希臘人有一種說法：「皮洛斯之前有個皮洛斯，那個皮洛斯之前還有個皮洛斯。」但願我們能知道，是哪位創意天才，最早在西班牙北部創作出那批細緻的洞穴壁畫，其年代最早或可追溯至

西元前四萬年，於是（按照證據所示）那個人便成為最早的專業藝術家。不過，這場壯闊的藝術運動，卻沒有誰留下任何證據。然而有跡象隱約指出曾有這麼一個人，他（顯然）是個全才，還因緣際會扮演催生古埃及文明的助產士。

印何闐（Imhotep）是第三王朝元老大臣，接連輔佐幾任法老，職司宰相或者僕役長。第一位法老是左塞爾（Djoser），前二六三〇年至前二六一一年在位，最後一位是胡尼（Huni），前後歷經半個世紀。印何闐投入五花八門的活動，而且延續了冗長時段，因此一位學者提出見解，認為「印何闐」或許是兩個名字合併而成，指稱父子兩人。不過，這項推測並無實際根據。除了其他成就之外，印何闐還是位建築師，他推動建造薩卡拉（Saqqara）著名的階梯式金字塔。這是世上第一座倚仗內部工程建構來維持穩固（並存留至今）的大型金字塔，逃過更早期大型結構終要崩塌的宿命（後來希臘人把這種崩塌慘禍稱為「katastrophe」）。因此，印何闐的金字塔成為開山鼻祖，演變出第四王朝的吉薩大金字塔群。階梯式金字塔的複雜附屬建物也同等重要。這批建築帶有印何闐的簽名，它們確立了一項傳統，歷經古埃及歷史延續不輟，最後約在西元前二五〇年，終於載入書面紀錄，文獻寫道，印何闐是搭蓋石造建築的第一人。當然了，他的墓葬區也是令人歎為觀止的建築成就，其現代化樣式出人意表，所採壁柱開創先河，綿延演變出各種形式，到了西

元前七〇〇年至前四〇〇年間，更在古典希臘神廟建築首度大放異彩，時至今日，我們仍然可以見到它們的身影。

印何闐的名字，還出現在薩卡拉的另一群作品身上，顯而易見，他是個富有創意，並有豐碩成就的藝術家。不過，他的角色還不止於此。他是左塞爾法老的祭司長和俗世宰相，生存年代正好是埃及文明承接最早兩個王朝（以及前王朝時代諸位統治者）所創基業，逐步建立其特有典型之際，往後這類特徵取得永續、正典威望，並延續了兩千多年。

埃及典範的最醒目表徵就是象形文字，這套文字多半在美尼斯（Menes）法老時期出現。美尼斯是位偉大的政治家，約在西元前二九〇〇年統一埃及。不過，後來到了左塞爾法老和接下來幾位繼承人掌政期間，象形文字才發展出美妙典雅的文字風格。這肯定也是印何闐的成就，顯示他曾經以王國行政首長身分，從藝術界和工藝界召集一群頂尖師傅，藉他們之手，規範出一種制式的創作方式。我想不出歷史上還有誰，發揮這般決定性的影響力量，扮演推手開創出一個文明，或許應該說是創造出文明的表觀可見形式。他一定是位品味考究的人士，也肯定擁有創意天賦和堅強毅力。埃及人也表彰他的獨特性。到了後期王朝階段（約西元前七五〇年至前三三二年），印何闐被冠上各種封號，還被奉為醫神，並號稱第一位建築師。有許多他的青銅小雕像和小石像存續至今，年代最近的完成於西元四

〇〇年左右，距他死後已經過了兩千多年。他還化身為希臘萬神殿的醫神阿斯克勒庇俄斯（Asklepios）流傳至今。

印何闐的天才名譽得以流傳這麼久遠，能夠這樣受人（例如菲萊島上民眾）景仰為偉大的開創型藝術家和科學家，盛名幾乎延續到黑暗時代，而到了那個時期，連雅典和羅馬本身都急遽衰頹。這就顯示，當創造力嘉惠後世，世世代代子孫偶爾也會慷慨回報。我們建造萬神殿和陵墓，我們創造出「不朽的」研究學院，如巴黎人黎希留[1]，我們在西敏寺妝點了一處「詩人角」，保存了一處阿靈頓國家公墓，一處埃斯科里亞爾修道院（Escorial），一處榮軍院（Invalides），還在萊茵河畔高聳位置，設了一座英靈殿（Valhalla）。這些聖地都是先賢安眠處所，也是創造者的埋骨之地。

有些創造者還取得驚人的金錢報酬。十七世紀卓有所成的藝術家盧卡‧佐丹奴（Luca Giordano），擁有一間大型畫室，不過技巧和成就，基本上只屬二流，他留給後代的財富卻令人咋舌，總計超過三十萬金幣。畢卡索（我們稍後就會談到）是有史以來最具有商務手腕的藝術家，當他在一九七三年去世時，在法國擁有的產業（而且是為了節稅刻意低估

<hr>

1　Richelieu，法蘭西學院創辦人。

之後）共折合美金兩億八千萬元。我們還給予創作者其他認可表彰，於是這些年來便有各種諾貝爾獎項、名譽學位等等榮耀。不過，諾貝爾獎經常散發出一股明顯的政治氣息，其他獎項則往往顯得大而不當，如今法國的文學獎項已經超過四千種，對文壇卻幾乎沒有任何影響。名譽學位則成為一種很難理解的學界笑話，唉，只可惜可笑等級還及不上豪沃德的面容那般引人發笑。當我尋思塵俗功名，往往想到詹金斯（Roy Jenkins）那種半是滑稽的尊貴相貌。詹金斯是二十世紀英國政治家，從五〇年代開始活躍政壇二十五年，他投入極高熱忱並發揮高度外交手腕來蒐集各種頭銜，比如貴族稱號和名譽職銜（他還當過牛津大學的校長）。他工作很勤勞，將近八十歲時，還幫格萊斯頓（William E. Gladstone）和邱吉爾寫了兩部大部頭傳記，後來都登上暢銷書榜。不過大致而言，他的作品都沒有展現出強大的創造力量。無論如何，他蒐集的名譽學位極多，絕對可稱為有史以來第一人，總數凌駕愛因斯坦擁有的頭銜，而且差距頗大。詹金斯勳爵曾經面露滿足神情對我說：「我相信，其實是確信，我是唯一成就兩個雙學位的人。」請教之後我才發現，原來這句話是指他從耶魯和哈佛，還有從牛津和劍橋，都得到名譽學位。我不知道，他拿多不勝數的羊皮紙卷做什麼用途。我的哲學家朋友，小名「佛雷迪」的艾爾也擁有許多名譽獎項，他把他的紙卷當作壁紙，貼在他倫敦住宅樓下的玄關內壁。一般而言，渴求塵世榮耀的人，並

不能成就豐功偉業。十九世紀九〇年代，奧斯陸最引人入勝的景象之一，就是看著易卜生（Henrik Ibsen）配掛各式勳章，徒步前往晚宴餐會。他十分熱衷獎章，還竟然聘雇一位專業勳章掮客，代替他向全歐各國四處爭取。他的禮服上掛滿勳章，直抵腰際，甚至低於腰部，他還經常精選幾項，用別針別在他的日常衣物上。每天晚上，他就這樣荷重邁步，叮噹作響，前往他最喜愛的餐館，點杜松子酒來喝。易卜生和詹金斯勳爵不同，他確實擁有一些創造本領，不過，除非他是想要展現幽默（看來恐怕不是這樣），否則那種習性並不得體。

我這一路研讀創造史，最讓我吃驚的是，當我們追求榮耀、金錢或其他任何事物，所得到的結果和成品，往往竟是十分稀少。世上可曾有哪位畫家，成就超越維梅爾（Johannes Vermeer）？可曾有哪件作品，凌駕維梅爾逼近完美的優美畫作？維梅爾對於他的工作，想必是多麼講究啊！還有他作畫時，想必是多麼辛勤、多麼專注啊！然而，當他死後，遺孀卻必須向當地同業公會申請救濟，因為她和子女陷入清貧困境。許多優秀藝術家的遺孀，都淪落這種宿命。有時候，創造者的貧窮處境，並非體系缺陷所致，而是個人弱點使然。雷尼（Guido Reni）在全盛時期賺得豐厚報酬，可惜他把所得全部賭輸了，只好為一位藝術家工作，按日賺取工資。法蘭斯‧哈爾斯（Franz Hals）也是位多產畫家，卻因酗

酒把財富揮霍一空；至少他的仇敵是這樣講的，我猜想，事實還要更殘酷。就我看來，巴哈的遺孀竟然貧苦而死，實在令人駭異。因為巴哈一輩子都辛苦工作，顛峰時曾當上專業管風琴師暨作曲家，況且他還小心謹慎，生活簡樸。另一位奮勉異常的音樂大師，莫札特，他的姊姊死時也很貧困。兩位都創作出數量龐大的樂曲，而且作品素質始終一致，高居頂尖水準。結果他們卻無法讓家人溫飽。

還有，每當我們見到創作者受環境所迫，或逕自鼓起勇氣寫信討錢，心中總要氣惱。貝多芬在這種深淵邊緣掙扎遲疑。狄倫‧湯瑪斯（Dylan Thomas）淪落這種慘境，深陷泥淖飽受凌辱。有一部厚重著作蒐羅了他的書信，其中半數篇幅都是這種信函，大體都是避重就輕，有時則乾脆說謊，不過目的都是為了要錢。倘若湯瑪斯把他揮霍在討錢的時間和精力，抽出一半來創作詩歌，那麼他的成就或許還會倍增。我想起在一九四七年或一九四八年，那個身軀臃腫，頭髮凌亂，掛著天真面容卻放浪形骸的人物，在我的牛津導師泰勒（A. J. P. Taylor）家中庭院，心煩意亂四處漫步的情景。泰勒有一棟房子，產權屬於莫德林學院（Magdalen College），他的太太還在那裡安置了一棟活動房屋。泰勒太太景仰湯瑪斯，讓他在活動房屋住了一陣子，結果那位詩人出乎她所預期，在那裡大半不是在書寫詩詞，而是油腔滑調寫信乞討金錢，還經常附帶辱罵她，連她的殷勤款待也罵了進

去。只要讀了那批信函，就不會有人認為那位詩詞作家是特別厚道或感恩圖報的人。

這裡舉華格納（Richard Wagner）為例。他也寫信乞討金錢，而且湯瑪斯年輕時，或許還曾經以他為楷模。事實上，湯瑪斯還對華格納頗有微詞。他曾寫信給恩師小說家潘蜜拉‧約翰遜（Pamela Hansford Johnson）談起華格納，信中寫道：「（華格納）讓我想起早已過氣的投機客，沉迷華麗服飾，誇張炫示自己的肥厚小腹和錢包，還放肆無度讓他的十噸肥妻滿身披掛珠寶首飾。且拿他和巴哈這等貴族比較看看！」不過，華格納的乞討功力，卻可供湯瑪斯多所借鏡。這裡就以那位作曲家寫給馮霍恩斯坦男爵的信函為例：「我聽說你發了財：為擺脫我最吃緊的債務，還有讓我心神不寧的愁思和匱乏，我亟需向你借貸一萬法郎。」他寫信向特奧多爾‧阿佩爾（Theodor Apel）請求⋯「我的生活極其拮据，請你務必幫我！或許你會感到怨忿，但是，天啊，為什麼我被迫不顧你的怨忿？因為在這整年當中，我和我太太都只能赤貧度日，身上沒有一毛錢。」華格納經常在信中，寫他太太如何忍飢挨餓，藉此說詞討錢。他在致愛德華‧阿芬那留斯（Eduard Avenaius）函中寫道：「我太太懇切哀求您，把一萬法郎交給遞送這紙便條的信差，好轉交給她。」李斯特也收過華格納的乞討信，還經常屈服於這種藉妻討錢的手法⋯「天啊！我好苦啊，這樣極力忍耐，不讓自己（為所需資金）掉淚。我可憐的太太啊！」另一封是⋯「我可以去乞討、

我可以去偷竊，只要我太太能夠幸福！」李斯特還受哀求蠱惑・出面幫華格納乞討。於是他請託：「法蘭斯，聽我說啊！我受了聖靈啟迪！你務必幫我弄來一台艾哈德平台式鋼琴！寫信給他（艾哈德）的遺孀，告訴她，你每年都來找我三次，你絕對需要比我那台老舊蹩腳貨色更好的平台式鋼琴……發揮演技，擺出傲慢無理的樣子。我一定要弄到一台艾哈德！」

其實，華格納的日子從來稱不上貧困。他亟需鉅額現款，要到的金錢（加上大量賒欠）都拿來揮霍，這純粹是由於他的編曲作法使然。要想更深入了解創造作為，並理解創作者，最好列出創作者用來激發才幹的要件。以卡萊爾（Thomos Carlyle）為例，他講究絕對安靜，他的信函滿是怨怒，陳述他經常無法獲得安寧。普魯斯特（Marcel Proust）也講求絕對不能有噪音，還把他的公寓四壁襯貼軟木。狄更斯必須攬鏡構思，模仿他筆下人物面容表情。拜倫（George G. Byron）夜晚才能工作。迪士尼一定要洗手，有時一個小時得洗三十次。其他創作者的需求較不明確。不過華格納很執著。他譜寫《指環》詩文，接著創作配樂，就此只有一項很簡單的要求：無比奢華。他的周圍環境必須奢華，包括他的房間、呼吸的空氣、吃的食物、穿的衣物。他曾寫道，為了生活在想像世界裡面，他「需要大量奧援，我的心念巧思也需要供養。」他堅稱：「我工作時不能像條狗那樣生活，也不能睡草床，

飲劣酒。」華格納講究窗外必須有美景，不過當他譜寫音樂，這時就必須絕對安靜，外界一切聲音和陽光都不得透入，必須以最昂貴、材質最好的厚重窗簾隔擋。簾幔都必須以「大筆揮就稱心圖樣」。地毯必須深達腳踝，沙發都巨大無比，巨幅窗簾都採綢緞縫製。空氣必須帶有特殊芬芳氣息。用品器物必須「光可鑑人」。這樣強求想必令人難耐，不過華格納就是要這樣。蓓爾塔・哥德瓦格（Berta Goldwag）寫道：「他穿緞子長褲：室溫必須超乎尋常，他才覺得足夠舒服，才可以動手譜曲。他的衣物（都是我幫他縫製的）必須有厚實墊料，因為他老是抱怨，說他很冷。」哥德瓦格夫人可不是尋常的衣物供應商。她是維也納頂尖的女裝女帽設計師，平常都替社會名媛打理衣著。華格納在寄發信函四處討錢期間，便曾寄給她一張清單，列出所需衣衫，其中包括四件夾克，「一件粉紅色，一件淡的黃色，一件淺灰色，一件深綠色。」他的晨袍指定要「粉紅的，內嵌漿挺襯料；一件同款式的，要藍色的，一件綠色；一件深綠色的要襯墊絎縫。」他指定要粉紅、淡黃和淺灰色的長褲，加上「一條深綠色的，就像襯墊絎縫的晨袍那種顏色。」他還指定要六雙長靴，分別為粉紅色、藍色、灰色、綠色、黃色和白色。華格納下訂單要哥德瓦格夫人為他的所有房間縫製各式席被，從帶白色襯裡的藍色床罩，還要附有飾帶，而且「愈多愈好，愈漂亮愈好，」一直到「數量很大，達二十到三十碼的粉紅色可愛厚緞料。」他提出詳細規格，

指定房間要怎樣上色、裝飾。依他所述，餐廳必須採「深褐色並帶點點細小玫瑰花蕾，」音樂室掛「褐色毛料窗簾，並帶波斯圖樣，」茶室要「素綠帶紫色絲絨鑲邊，角落要有金色邊飾，」書房則為「素灰褐色，帶紫花圖案」等等，遍及整棟房子。根據一位女士親眼所見，這位作曲家在這些房間邁步走動，身著「雪白馬褲、天藍色燕尾服，縫上金色巨大排扣還帶翻邊袖口，一頂窄緣高聳大禮帽，一支和他等高、帶巨大金杖頭的手杖，還有一副鮮明亮麗的硫磺色羔皮手套。」就我所知，其他音樂家並不排斥華格納的服飾品味。他的創作同儕都能體諒。沒錯，有次華格納戴著一頂羽盔、一條軍用腰帶，還穿一件絲質日式浴衣來訪，大仲馬便覺得自己有必要接納他的裝扮。穿著打扮能討創作者的歡心。韓德爾（Handel）譜曲時總是穿著法庭袍服。愛默生有一篇談米開朗基羅的文章，寫作時他堅持穿著一件從佛羅倫斯買來的（照他的說法是「取得的」）燕尾服。

不論華格納是演員兼詩人兼畫家路德維希・蓋爾（Ludwig Geyer）之繼子，或生父是擔任警方精算師的弗雷德里克・華格納（Friedrich Wagner），總之他體內擁有豐富的戲劇基因，而且自然而然愛上劇場式衣著和生活。這與他的音樂也很匹配，曲中的豐富華麗主題、和弦，還有管弦編制，和他的個人品味似乎都配合無間。波特萊爾（Charles P. Baudelaire）的著名詩行「豪華、寧靜與歡樂」，和華格納的作品同聲相應，這不完全是

巧合。兩人都依循十九世紀五〇年代晚期剛嶄露頭角的新原理、衝動從事創作。波特萊爾的《惡之華》（Les Fleurs de mal）詩集出版後，沒過多久華格納就開始譜寫《崔斯坦與依索德》（Thistan und Isolde）第一幕。《惡之華》常被稱為現代文學的鼻祖，而《崔斯坦與依索德》則獲得許多史學家奉為現代音樂之開端。兩人彼此認可對方的重要性。同時，波特萊爾也常寄乞討信，寫得很執著、無恥又全然自私自利。

這是否造成影響？華格納衷心認為，他是在從事一種艱難無比的孤寂使命，要創作出新的音樂，要對抗歌劇界的一切因循守舊、庸碌無為的勢力，他不只需要竭力取得所有物資協助，而且這也是他理所當得。最後，奧援大批湧至，但他往往不知感恩。華格納確實很自私、自負、忘恩負義，還不識好歹到反常的地步。除了具高度創意的作品以外，他的生活和事業毫無可供借鏡之處。不過，作品讓他高人一等。華格納不只徹底改變歌劇的寫作、演出方式，還創造出華麗絕倫、恢宏壯闊的作品。他的歌劇譜成迄今已經超過一個半世紀，聆賞的觀眾人數持續增長，至今仍然令觀眾感到歡欣、驚詫、駭異。他生前蒙友人同行慷慨救濟，幫助他的人卻沒有好報。他在死後，卻成為造福全人類的貴人。這就是創作者的典型故事。

不過，有沒有典型的創作者？我想沒有，以下幾個篇章，分別論述藝文界各式各樣極

具創意的人物，從結果來看也能證實這項觀點。在此可以說明，創作始終艱難。我們可以肯定，凡是任何具有價值的創作，全都很難完成。我想不出有哪個例子，可以用「輕而易舉」精確描述，其實大概符合都找不到。莫札特譜曲時，有時速度快得驚人。比如說，在十九歲時，一個夏天內，他就譜出五首小提琴協奏曲。這些樂曲的品質絕佳，而且他先譜一首，學到的經驗再應用於下一首創作中，和他接續譜曲所展現出孜孜不倦的活力，幾乎同樣令人佩服。不過，他譜曲時一點都不輕鬆，閱讀他的樂譜、手稿和信函，真相便顯而易見，其實他的工作極度艱辛。沒錯，他什麼時候不認真工作？別人也如此，像是狄更斯。狄更斯的作品確實不少，而且發展偉大主題和場景的速度更是快得令人眩目。不過這些都是必須全力以赴的艱苦工作，他創作時毫無保留，不顧一切，全神貫注所有心思。狄更斯投入撰寫享有盛名的《塊肉餘生記》（David Copperfield）時，他便曾寫道：「我完全『狂熱』投入創作《塊肉餘生記》。」「狂熱」一詞選得好。或許這也適用於其他人，適用於陷入（如他所述）「著述發作症」的巴爾札克，偶爾也適用於杜斯妥也夫斯基。

譜曲創作活動，大半在艱困得令人怯步的處境下完成。為了寫出樂譜，華格納也許有索求奢豪、安逸生活的行徑（還常能如願）。不過這裡必須指出，他在創作生涯大半時期，陷入（如他所述）一八四八年至一八四九年間的革命事件惹上麻煩，遭警方追都是流亡政治犯。由於他參與

緝，德國許多地區都嚴禁他入境，而且只要帝國警方命令所到之處，他都無法觀賞自己的作品演出。還有一個更令人氣惱的例子，那就是卡拉瓦喬（Caravaggio）的遭遇。就他的情況，他只能怪自己，不過這也無法讓他好過一些。二○○五年，那不勒斯和倫敦都舉辦了卡拉瓦喬晚期作品展，看這些展覽令人倍感心酸。這些畫作全都是卡拉瓦喬在逃亡期間完成的，他罪上加罪，犯了謀殺罪遭羅馬警方通緝，還因為各種惡劣行徑，被一個堅毅不拔的組織，馬爾他騎士團追捕。他無法經營常態畫室，也不能雇用固定助理。他往往只能將就當下的環境湊合著作畫，後來，和他同時代的年輕畫家魯本斯（Rubens）就曾指出，那種窘境實在狼狽不堪。然而，在這段困頓憂懼又四處奔波的階段，他卻完成二十二件藝術傑作，每件皆展現卓越原創特性，還有極大幅作品問世。當我們考量創意人士的各種缺點時，必須先把這點謹記在心，他們除了發揮天分之外，還經常需要展現高度勇氣，才能完成創作。

　　當創作者身體條件不好，創作欲望和能力無法全力發揮，這時過人勇氣便不可或缺。不過，勇氣和創造力有連帶關係，因為膽識是所有嚴肅創作的要件。當你一早進入工作室，面對空白的畫布、稿紙或計分紙，心知自己必須雕琢出原創作品，這時總會湧起一陣恐慌。不過只要你有成功先例，這就會有幫助，因為你明白，自己有能力辦到。然而，憂慮恐懼

始終無法完全排除。的確，就像投身戰鬥必備的有形勇氣，創作勇氣也並非取之不竭，這是種私有資產，一次又一次地索取便會遞減，甚至完全耗竭。因此，到了第一次世界大戰終結階段，由於戰役衝突頻頻強求士兵展現空前勇氣，結果許多曾經展現大無畏勇氣，立下彪炳戰功的戰士，突然間不願意再面對敵人，還因畏戰被捕或被送往醫院；佛洛伊德（Freud）曾在維也納治療一些患者，還撰文描述這類病歷。同時，往昔一再克服艱難險阻的創作大師，也可能在年邁高齡，突然放下他們的工具，拒絕再一次「超越顛峰」。卡萊爾完成《腓特烈大帝》（Frederick the Great）之後，便陷入這種處境。我猜想，狄更斯年過五十之後，也曾發生這種情況，於是他不再從事新的創作，轉而投入研讀自己的舊作，因為閱讀只須投入精神體力，並不需要膽識。後來他提筆撰寫《艾德溫‧德魯德之謎》（The Mystery of Edwin Drood），最後一次努力尋回當初的勇氣，結果還沒寫完他就去世了。

非凡的原創能力往往源自大無畏勇氣，特別是當藝術家不肯屈從最終敵人：老邁衰弱。貝多芬便是如此奮力對抗耳聾殘疾，他面對鋼琴斷弦、鍵盤毀損、煙塵髒亂和貧困等亂象，譜出作品一三〇、一三一、一三三和一三五等兼容並蓄的弦樂四重奏，同時展現音樂史上曠古未有的大無畏勇氣。許多畫家都必須應付視力退化問題，瑪麗‧卡薩特（Mary Cassatt）便遇上了這個問題，身為女性，她深知從事繪畫對藝術家的體能有哪些嚴苛要求。

一九一三年，她熬過因眼疾無法從事任何活動的兩年歲月，重拾畫筆之後寫下：「沒有哪件事情像繪畫這麼消耗眼力。我只要環顧自己身邊就知道這點，看到寶加只剩殘軀，雷諾瓦和莫內也都是如此。」她兩次接受白內障手術都失敗了，從此不再作畫。一九一八年三月，她的經紀人，惹內・金佩爾（Rene Gimpel）來到位於格拉斯（Grasse）的別莊找她，後來寫道，當他發現「這位熱愛光明的人，幾乎全盲」，他心中多麼悲痛。

「熱愛太陽的她，藉陽光畫出多少美景，如今幾乎不再蒙受陽光碰觸：她住在這處迷人別莊，樓居山上如同窩巢高築枝頭……，她雙手捧著孩子們的臉龐，她的臉貼近孩子們的臉，凝神盯著他們瞧，然後她說：『我多想畫出這幾張臉孔啊。』」

還有一個例子是亨利・土魯斯—羅特列克（Henri Toulouse-Lauttec），他的遭遇更令人痛惜。不過從某些方面來講，也是個激勵人心的事例，因為他遺傳了最痛苦、也最令人羞愧的不利殘疾，卻激發出過人的膽識毅力。他一生悽慘、自輕自賤，最後卻換得大批登峰造極的創作。儘管他沒有活過三十七歲，還經常病得無法作畫，他的成就卻令人激賞，作品也相當優異。他出身法國一等一的顯赫家族，家裡很有錢，一度擁有整個土魯斯市，

到了他那時仍然擁有幾千英畝肥沃土地。不過，家族卻有著要命的近親婚配傾向。亨利和他的四名親戚，都受此惡習殘害，他的雙親，還有他的叔嬸，都帶有這種隱性基因。一位姊妹有雙腿疼痛和虛弱症狀，另外三人都是名副其實的侏儒，肢體也嚴重畸形，其中一個女的，還躺臥藤編嬰兒車中度過一生。

亨利的運氣稍好。由於骨頭生長端脆弱，容易折斷，妨礙他正常發育，還引發疼痛、畸變，導致骨骼構造薄弱。到了青春期，這種情況更為明顯。醫師對此束手無策，事實證明這無藥可醫。成年之後，他的軀幹與常人無異，然而「他的雙腿內彎，短得可笑，他的雙臂短胖，雙手粗大，手指模樣像是棍棒。」他的骨頭脆弱，動不動就會折斷。他走路瘸拐，鼻孔非常大，雙唇肥厚，舌頭粗大，還有口吃毛病。他老是在吸鼻涕，口水從嘴角流出。其他像他這麼不幸的人，多半一輩子什麼都不做，藏匿不出門鬱悶度日。實際上，羅特列克更自討苦吃，他染上了酒癮，還患了梅毒，其實早就有人警告過他，別碰那女人。

不過他有勇氣，他的勇氣不只激勵他努力工作，對抗身體殘疾，還支持他以鉛筆、墨水筆和畫筆，創作出令人震驚的大膽成果。除了膽識之外，他的矮小身軀，或許扮演了推手，居然協助他成就藝術創作。他必須挺身站立才構得到畫布，因此不至於陷入印象派的模糊風格。儘管世人往往把他和莫內等人列為同一流派，其實他的畫風，並不如竇加和卡

薩特般偏向印象派。他成為以線條表現見長的高明藝術家，也是當時在巴黎僅遜於竇加的頂尖畫家。羅特列克發展出驚人的色彩原創感受。正是基於這樣的勇氣，他才敢現身各界，才能夠工作，得以看穿馬戲團、音樂廳、劇院和妓院等場合的幕後內情。他與世隔絕，性情怪誕，卻孕育出奇特才華，能捕捉住傑出表演者的奇異特性和活力。他的油畫、版畫人物栩栩如生，呼之欲出，就像他那充滿詭異生機：鮮明如他們所用的戲妝油彩，令人一見便永生難忘。他的畫作為藝術界帶來醒目衝擊，影響遍及二十世紀全期，而且若是沒有他的色彩、造型、理念和震顫激情，現代構圖設計根本無從設想。他是獨具一格的創意烈士，是極具創造力的英雄。

另一個人的生平和作品，同樣展現這類的勇氣，也同樣引人矚目，那個人就是羅勃特‧史蒂文生（Robert Louis Stevenson）。他留下豐富信函文集，共分八卷，按照日期排列，可供今人逐日閱讀。史帝文生和土魯斯—羅特列克同樣自幼受病魔折騰，但他不是侏儒或肢體障礙，而是肺部虛弱不濟，直到最後他四十出頭就因此喪命。照他的信函所述，若非刻意憑藉毅力，他根本沒有幾天能投入正常的時數工作，至於連續工作幾週、數月的情況就更少了。他發現寫作很難（並坦然承認），特別是開頭的部分。他努力地開拓創意，如此自我要求，讓創作難度大幅提高，再加上他的健康情況，處境更是艱困。罕有作家整個

寫作生涯，持續展現出像他這樣的勇氣。少有作家像他這般頻頻切中原創要旨，寫出《綁架》（Kidnapped）、《金銀島》（Treasure Island）、《巴倫特雷的少爺》（The Master of Ballantrae）、絕妙兒童詩集，還有《化身博士》（Dr. Jekyll and Mr. Hyde）這等奇妙傳奇。考慮到這些作品所需投入的努力，不到二十年的寫作生涯又是這麼短促，他的產量實在令人感佩。每當我在圖書館或書店，走過一部《史帝文生作品集》，怎能不脫帽向這位勇士致敬，我也確實都這麼做。

創作的勇氣有多種類型。我們該如何看待艾蜜莉・狄金生（Emily Dickinson）那種文靜、退縮、沉默又毫無怨言的勇氣？她不斷創作詩篇，終於集結成一批輝煌作品，期間幾乎沒有任何鼓舞、指引，也沒有公眾回應，因為在她生前，只有六首短詩發表，而且還違背她的意願公開。基本上，她與世隔絕獨力創作，她是位勇敢的女士，隻身面對創作的恐懼和苦惱，沒有人幫忙（不過她大概會說，也沒有人妨礙她創作）。還有一種是堅毅的勇氣，面對失敗或無人賞識仍然堅持到底。這種勇氣見於休姆（Davidm Hume），他的傑作《人類理解論》（Essay on Human Understanding）不獲好評，按他的說法是「還沒印出就淪為死產」；也見於安東尼・特洛勒普（Anhony Trollope），他的第一部小說《巴利克羅蘭宅第的麥克德莫家族》（The Macdermots of Ballycloran）根本沒有書評審閱（就他所

知），而且連一本都賣不出去。還有一種是年齡的勇氣。我的老朋友普利切特盛年時是頂尖書評，也是位天才短篇小說家，他八十幾歲時曾經對我說，每天上午，他在座落於普林羅斯丘（Primrose Hill）的住宅用完早餐，毫無例外必須拖著身體，「邊呻吟邊抗議」，一步步爬上漫長樓梯，前在頂樓書房，展開他終年不變的固定工作，這樣持之以恆延續到九十多歲。另一位老友，小說家和劇作家普里斯特利（J. B. Priestley）也曾對我述說，（他將近九十歲時）每天早上在書桌前就坐，再次開始寫作之前，他是如何採用種種小計策，如清潔菸斗、削鉛筆、重新安排紙張和工具，設法延遲那令人畏懼卻勢必難免的一刻。所有創作都是了不起的差事，而且發揮最高才氣從事創作的人，不論生活過得如何艱困，都享有特殊恩典。這也是種有趣的生活，充滿種種獨特層面和稀有的滿足感受。這就是本書想要傳達的訊息。

2 喬叟：以市井俚語創作的十四世紀詩人

喬叟（Geofery Chaucer，約 1342-1400）或許是英語文壇有史以來最有創意的作家。在喬叟之前，我們有口說英語，就某個程度也可以用來書寫。在他之後，我們便擁有英語文學。確切來說，他來得正是時候。

確實，我們可以說他創造出能夠作為藝術媒材的英文。

在他祖父的時代，英國的語文結構仍有僧俗之別。只有庶民才習慣講英語，還有千奇百怪的地方形式。統治階層講法語，書寫用拉丁文。愛德華一世和他的兒子愛德華二世都講法語。他們懂得一些英語，不過他們肯定不寫英文，或許也不知道該怎樣寫。愛德華三世生於一三三二年（比喬叟早一個世代）英語講得很流利。他在喬叟誕生前五年發動「百年戰爭」，在英國和法國之間劃開一道鴻溝，從此兩國文化不再密切互動，再也無法同步發展。

英語自此崛起，一三六二年頒行的《訴訟條例》（Statute of Pleading），正式認可英語是法政界官方用語，當時喬叟還很年輕。根據這項條例，在

隔年，大法官主持國會開議典禮時，首次以英語發表演說。

同時，能讀寫英文的民眾也急遽增多。在喬叟一生當中，一流學校紛紛設立，最早一所是威克姆的威廉（William of Wykeham）創辦的重要學校（至今猶存），溫徹斯特公學（Winchester College），加上劍橋和牛津的二十所高等教育顯赫學院。十四世紀傳下的英文手稿，數量高達十三世紀作品四倍之多。舉例來說，十三世紀留存了二十部英文醫學手稿，十四世紀有一百四十部，十五世紀則有八百七十二部。喬叟死時，倫敦文具業和製書業合計約有兩百位執業師傅。「文書」（這是個新名詞，指稱從事撰寫、抄寫文件的專業人員）人數已經十分驚人，光是大法官法院就有一百二十位。許多人（男女都有）為個人樂趣蒐集藏書，以補充僧院、公學和主教座堂所設公立圖書館之不足。喬叟死時，已經有五百多處私有藏書機構，而且紙價驟降速度驚人，一張八開紙只花僅僅一便士。

因此，喬叟是在作家時運亨通之際踏上歷史舞台。然而，說他踏上倒不如說他是轉入。在他之前，英語是一種語言；在他之後，英語成為一種文學。他對這種書面語言的影響可說前無古人，就連把佛羅倫斯文轉變為義大利文的但丁都比不上。因為，喬叟擁有強烈吸引廣大民眾（古今皆然）的創意才華。這等才氣在他之前十分罕見。《貝武夫》（Beowulf）

是以古英語寫成，今天講英語的讀者幾乎完全無法讀懂，況且內容也很乏味。除了逼不得已（在學校上課時或在大學階段）研讀，或拿報酬（好比在英國廣播公司）朗讀，否則從來沒有人會去讀《貝武夫》。《高文爵士和綠騎士》（Gawayn and the Green Knight）的吸引力也沒有高明多少。提到中古英文作品，朗蘭的《耕者皮爾斯》（Piers Ploughman）算是教材或列入必讀書單，從來沒有人為了消遣而閱讀。喬叟特立獨行自成一格，在莎士比亞時代以前可說絕無僅有。他的作品可供消遣，讀來愉快，到今天依然如此。十五世紀發表的喬叟完整手稿好幾百部（甚至超過一千部），其中八十多部存續至今。而且許多作品都保有持續流傳、細讀的痕跡。當印刷機傳入英國，卡克斯頓（William Caxton）迅即掌握良機出版《坎特伯里故事集》（The Canterbury Tales），而且還不止出版一次，共計印製兩次。這本書印了五百二十年，甚至到了今天，這還是一本能讓青少年恍若倒吃甘蔗的教科書，剛開始他們被迫閱讀，讀到最後就變成件樂事。幾個世紀以來，喬叟引來大批評論和詮釋，這種盛況唯有莎士比亞可比擬。

怎麼會這樣呢？喬叟到底是哪裡這麼特別，讓他享有此等獨特地位，成為英語文學的奠基人？我們在這裡將深入一個圍繞著創造行為的個人謎團。因為，從表面來看，喬叟毫無特別出眾之處。他或許可以形容為十四世紀的「凡夫俗子」。我們現有的三幅喬叟畫

像，構成十五世紀和十六世紀（還有往後年代）的喬叟肖像研究基礎，從結果看出，他是個快活、富足的人，屬於上中階層的幸福人士。他的父親是約翰‧喬叟（John Chaucer，約 1312-1368），在倫敦經營葡萄酒廠有成，小喬叟在家中接受教育。他的家庭提供絕佳成長環境。酒商往往遊歷甚廣，老練世故，海外人脈關係深厚，特別是在義大利、法國、萊茵蘭區和伊比利各國，而且往來對象通常屬於高層社會。羅斯金（John Ruskin）是十九世紀學問一流的英國人，他也是個酒商的兒子，同樣在家中接受教育。喬叟十幾歲時，他的父親幫他在萊昂內爾（Lionel）府上找到工作，擔任少年侍從，後來則改從愛德華三世年長的女繼承人結婚，接著又娶義大利第一順位女繼承人歐蘭提‧維斯康提（Violante Visconti）為妻。很難想像還有哪種更世俗的「養成教育」，可供年輕的喬叟作為借鏡。

此後，他在任何社會中（包括最高級上流的階層），不論境內海外，都能怡然自處。當萊昂內爾在一三六八年啟程迎娶萊昂內爾講究華美氣派，宏偉的排場讓喬叟欣羨不已。當萊昂內爾在一三六八年啟程迎娶他的維斯康提新娘，便擺出四百五十七人和一千兩百八十四匹馬的壯闊陣仗，還邀請年邁詩人佩托拉克（Francesco Petrarch）為婚禮嘉賓，高坐主桌席位。當然，這時喬叟已經離開。

一三五九年，他正隨愛德華三世的入侵部隊遠征法國，後來被俘並經贖身救回。他和菲莉

琶（Philippa）結婚（或許是在 1366 年），和她生了三名子女：托馬斯、路易（或路易士）和伊利莎白。菲莉琶的父親是海諾的佩昂‧盧埃爵士（Sir Paon Roet of Hainault），更重要的是，她的妹妹凱塞琳‧辛福德（Katherine Swynford）是愛德華三世的皇媳，嫁給皇子當中最富裕、人脈也最豐富的岡特的約翰（John of Gaunt）為第三夫人。這層關係讓喬叟終生都享有岡特的雄厚贊助。因此，他冠上許多官職頭銜，還有許多機會為皇室服務，包括幾度加入使節團，從事重要的外交使命，赴熱那亞和佛羅倫斯（1372-1373），赴西班牙，還曾出使法國和倫巴第（Lombardy, 1378）。從一三七四年開始，他便占了一個肥缺，主掌倫敦關稅事務，還配有一棟官舍。一三八六年，他受冊封為肯特郡爵士，而且在那裡擁有一棟房屋和幾片土地。他還曾擔任索美塞得郡佩塞頓的副御林官（1391-1400），同樣在那裡擁有一片產業。由於他擔任官方職務，留下的活動紀錄出現了四百九十三次，因此，我們對他的了解自然更深，超過中世紀的其他英語作家。不過，這些紀錄都只記事不記人，相當令人失望，於是歷來想要鮮活展現喬叟官場活動的努力，只有部分成功。

然而，有一點倒是十分清楚，喬叟在愛德華三世和理查二世的朝臣生涯有起有落。儘管他藉由岡特的裙帶關係謀得職位、外快和財富，卻也把他扯進黨派政爭，這是有些好處，不過也可能惹來麻煩。一三八九年，他奉派擔任王室建築工程主事，於是他

也主司威斯敏斯特宮（Westminster Palace）、倫敦塔和八處皇家官邸，隔年又兼任總管溫莎堡的聖喬治教堂（頒授嘉德騎士勳位的地方）。這是個握有大權的職位，也是取得財富的途徑。然而，他卻在一年之後辭職，自行請索美塞得郡。政治權術？似乎是吧。

喬叟在一三八六年肯定是遭逢禍患，當時政局由托馬斯，亦即格洛斯特公爵（duke of Gloucester）主導，「岡特的約翰幫」全遭罷黜。喬叟就在這年，唯一一次在詩篇當中提及政治，寫出「乃因欠缺穩健致遭淪喪淨盡」詩句。喬叟譴責一切怯懦行徑，包括政治方面。不過，亨利四世登基之後，即刻恢復歲賜二十英鎊，因此喬叟在新君掌政期間似乎相當富足。喬叟在西敏寺聖母堂花園中有一棟住家（正位於亨利七世後來飾建宏偉後哥德式教堂所在地），因此他終生大半時間都待在威斯敏斯特，深居中世紀政府核心；喬叟的遺體葬於西敏寺今日我們稱為「詩人角」的位置，成為長眠此區的第一人。

喬叟富饒多采的生涯，讓他享有英國文人罕見的機運。他遍遊西歐參訪各國最高層，密切觀察六國朝政運作。他涉入諸般專業領域，包括陸海軍務、國際商務、進出口貿易、中央和地方政府財政、議會和法庭、英國財政和大法官法庭、君皇產業（以及私有產業）的農業和林務活動，還有國內工商產業事務，特別是建築業。他熟悉外交和教會、政治和法律、戰爭和承平時期的國家福祉，這些領域他全都耳熟能詳。幾十年下來，相信他

和英國所有重要人士，幾乎全都結識並有往來，和歐陸名人也多有交情。就我們所知，與他交往的人士當中有大商人，比如說尼可拉斯‧布瑞柏爵士、威廉‧瓦沃斯爵士和約翰‧菲爾波特爵士；還有羅拉德騎士團，也就是追隨威廉‧威克里夫倡議宗教改革的路易斯‧克利福德爵士、約翰‧克蘭沃爵士、理查‧史得里爵士和威廉‧內維爾爵士；還有外交官和公務員，好比蓋查德‧達安格爵士、彼得‧科特奈爵士、德拉謨主教沃爾特‧史科拉威、威廉‧彼恰姆爵士和約翰‧保萊爵士，還有岡特本人等達官顯貴。喬叟身居英國金雀花王朝（Plantagenet）政權中樞，熟悉左右政局的權力關係。他知道如何從國家財政中撈取進帳，還懂得一項最可貴的訣竅，那就是如何倚恃大法官法庭取得蓋有國璽大印的令狀。他還知道如何進入國王的樞密室，還有如何在皇宮或行營中，為自己爭取專用房間。

同時，他也從來沒有和他的中產階級出身和行業根基失去聯繫。他身上保有倫敦市的謹慎習慣，也謹記肯特郡威爾德區（Kentish Weald）莊園的鄉野傳聞──他熟悉哪裡有客棧和驛站、店鋪和手工作坊、鐵匠鋪和渡船頭、跨海峽渡輪還有近海漁場。他肯定會說也能讀法語和義大利語，或許還懂得一些德語、法蘭德斯語和西班牙語。就像英國許多自學有成之士，其中還至少包括兩位君主，即亞弗烈國王（King Alfred）和伊利莎白一世女王，他也熟悉拉丁文，有能力翻譯波愛修斯（Boehius）的《哲學的慰藉》（De Consolatione

Philosophiae），他還熟悉但丁、薄伽丘、佩托拉克的作品（說不定他還見過後面這兩位）。

喬叟的寫作難免受到法國和義大利文學的影響，因為當時英語文學遠遠瞠乎其後，而且從他的作品內涵，確實可以找到證據支持這點。他常遵照歐陸形式來構詞造句。因此他寫成的第一部傑作，《悼公爵夫人》（*The Book of the Duchess*）便依循法文詩寫夢中異象的手法，譜出一千三百三十四行詩文，這是在一三六九年，他將近三十歲時寫成。另一首兩千一百五十八行的未完成詩篇，《聲譽之宮》（*The House of Fame*）也是如此，這部詩篇在一三七四年至一三八五年期間撰寫，在他官場生涯百忙中抽空完成。他最長的詩篇《特洛伊羅斯與克瑞西達》（*Troilus and Criseyde*）計八千兩百三十九行，成於十四世紀八〇年代後半期，據說是直接抄自薄伽丘的《菲洛斯特拉托》（*Il Filostrato*）。然而，這不過是眾多文人綿延傳承彼此借鏡的最後階段，這個脈絡可追溯到從主多（Guido delle Colonne），經由伯努瓦‧德‧聖莫爾（Benoît de Sante-Maure）再到弗里吉亞的達勒斯（Dares Phygius）和克里特島的狄克提斯（Dictys Cretensis）綿延傳承。除了情節之外，喬叟的詩歌和薄伽丘的作品少有共通之處，而且他所展現出極其肅穆、悲傷的語調，更是那位義大利詩人的作品所欠缺的。喬叟檢視他人的結構和詩韻作為借鏡，至於內容從不外求。這點從他和但丁的關係特別清楚明白，他景仰但丁（誰不欽佩呢？），但基本上視若無睹般忽

略。兩人的想法和思維領域都相當不同。的確，喬叟顯然參酌了但丁作品，在《特洛伊羅斯與克瑞西達》中引述了：「我無法歌唱天堂和地獄。」我們在這裡看到第一個跡象，顯示英語和歐陸文學已經出現一項重大分野，英語文學著眼於具體、實際的，和歐陸文學的抽象描述不同。

另一個比較貼切的問題是，喬叟究竟是如何成為詩人。既然他已經在官場飛黃騰達，為什麼又憑著只能稱為專業決斷和激情的意念，轉往投向詩壇？儘管喬叟從來沒有告訴我們，驅使他投入文學的動力為何，卻不止一次抱怨，要精擅文字多麼困難。就如同他在另一首夢幻詩，〈眾鳥之會〉（The Parliament of Fowles）中所述。這首可愛的幻想詩寫於一三八二年，描述鳥兒在情人節擇偶的情況，詩中寫道：

生命如此短暫，習藝如此久長，
試煉何等艱辛，征服何等錐心。

古今詩人舉步維艱攀爬上樓，牢騷滿腹前往書房，開始撰寫當天的定額詩行，卻沒有人描寫得更好。那麼，喬叟為什麼如此堅決，毅然擁抱這項技藝？就這點，我想歐陸證據

與此有絕大關連。就我們研究判斷，詩人在一三六〇年的英格蘭沒有地位可言。而喬叟也發現，跨過海峽，情況就不同了。在法國和勃艮第朝廷，詩人十分受人尊崇，得以發展自己的專業，還能藉由取悅愛詩的多情王公貴族，提攜自己的家族。喬叟在義大利看清這點。

但丁一枝獨秀成為真正的全國性人物，自一三三二年但丁死後不久，他的名聲便開始四處傳揚，喬叟來到義大利時，但丁早就名聞遐邇。當時薄伽丘和佩托拉克都還在世，也皆尚有尊譽並廣受尊崇，成為朝中紅人與親王寵兒。這種榮寵地位在英格蘭尚未實現，卻可能可以爭取到。喬叟還注意到，詩人要想贏得名聲榮寵，最常見的穩當作法，就是發揮文采創作社交詩，也就是表彰王公饗宴和慶典節日的喜慶詩歌。他循此路線動筆創作。因此，他的《悼公爵夫人》幾無疑議便是一部隱喻哀歌，悼念「蘭卡斯特的布蘭奇」之喪，哀歎他的贊助人，岡特的約翰失去髮妻；而〈眾鳥之會〉則是祝賀之作，向他的國主暨資助人和波希米亞郡主安妮（Anne of Bohemia）的婚事致慶。

喬叟是一位極其務實的人，時時著眼尋找絕佳契機，這種世俗榮耀、報酬的考量，無疑地會影響他。他有項額外收益，每天都享有葡萄酒，而且以他的人脈關係，葡萄酒的品質絕對是最好的。他肯定經常一邊坐在書桌前一邊啜飲美酒（正如霍布斯所言，「重振他的精神」），邊沉吟思索，儘管這門技藝很困難，卻也帶來俗世的報酬。然而，這肯定沒

有說出全貌，連一半都沒有說清楚。不管是誰，只要讀了他最偉大的兩部傑作，不論是《特洛伊羅斯與克瑞西達》或《坎特伯里故事集》，沒有人會誤解瀰漫於字裡行間的旨趣，不論是喬

叟熱愛寫作。寫作是他的生命，是他的早餐、正餐和晚餐，肉品和飲料；是他存在的目的、慰藉、安適和獎賞。他早年便有詩詞韻文創作，已經逐漸培育出強大自信，於是種種概念、直喻、隱喻、手法和寫作忘我情懷，便涓滴匯聚，逐漸形成勢不可擋的洪流，文思泉湧翻浪成沫，落筆行文傾瀉紙頁，讓他感到非常快樂。這種自信是創作的關鍵。對喬叟這等天才作家來講（或者與他最相像的英語作家，如莎士比亞、狄更斯和吉卜林等人而言）性格只是附庸，他們對文字，思想、描寫的自信，以及純粹對語文的高超技能才是主宰，於是琢磨寫作技巧成為每日必行的功課，同時，表達心中所思也正如清空膀胱和腸胃那般不可或缺（這種比喻想必能與喬叟的草根品味契合）。喬叟寫作，因為他忍不住要寫，那是應內心衝動而為的喜樂舉止。

他浸淫文字無法自拔，這點我們稍後便會看到。不過，他對眾生男女也十分入迷，醉心他們的千奇百樣、他們的個別癖好和特殊習性、他們的古怪品味和奇特舉止、他們的純真和他們的狡詐、他們的貞潔和淫蕩，還有人性。他觀察身邊的人，眼中所見在心中展現

（沒有哪位作家的作品，能提供更好的機會，審視更廣泛的活動類型），演出震攝人心幾

近神奇，大可稱為神聖喜劇的人間百態；同時，他的作品所用詞句十分貼切，遠超過但丁的作品。在時機妥當之時，喬叟也會挑剔非難、輕蔑挖苦；他會嘲笑甚至譏諷，抨擊怒斥惡人或下人。不過，他顯然熱愛人類，特別是英國人，他們是他的文學滋養。這種對人性的愛必須抒發出來，就像他用來傳達這份愛意的熾熱沸騰文字，也必須予以抒發。

於是在十四世紀八〇年代晚期，或九〇年代早期，喬叟完成偉大的壯麗詩篇《特洛伊羅斯與克瑞西達》之後，便著手創作《坎特伯里故事集》。彷彿他這輩子完全是為了把十四世紀英語文壇做個總結，成就這部驚世傑作而預做準備。這等作品在整個西方文壇可說是絕無僅有。相形之下，巴爾札克的《人間喜劇》（Comédie Humaine）和左拉（Zola）的《盧貢─馬卡爾家族》（Les Rougon-Macquart）系列小說，都顯得簡略而不完備，而且和喬叟簡練無比的文采相較，更顯得冗長累贅令人難耐。他把那個時代的英格蘭，完全寫進序詩和環環相扣的篇章，也納入故事情節，舉凡政治與宗教、貧與富、城與鄉、聖與罪、榮、貪、欺、詐等等盡在其中；還納入了純真與美德，包括英勇的還有平凡的，也就是當年他眼中所見的自豪、悲情、雄偉、卑微等世間百態，以及生命中的純然欲求。他這部包羅萬象的壯闊藝文鉅著，創作時曾採擷旁人的理念，有些情節完整沿用，不過全篇都經由他發揮天分，轉換成為新穎、豐饒又奇妙的作品。再者，內容基本架構鋪陳前往坎特伯里

朝聖的情節，分寫三教九流的朝聖客，結合勾勒出一個生命片段，這基本上就是喬叟本人的構想。再也沒有其他情節，更能傳神道出他的經驗，貼切展現他的獨特文采。這是個絕佳範例，展現創意構想是如何澎湃爆發出後續概念，如洪流般勢不可擋從源頭湧現。

喬叟或許是最早把英國視為一體的人，也肯定是第一位抱持這種想法的作家。這是他對當代民眾提出的偉大呼籲，由於對法戰爭年深日久，激發綿延不絕的愛國情操，民眾不再以諾曼人或薩克遜人區分彼此，而是以英國人相互看待，他們不再讀那麼多法文，民眾希望透過英文來讀自己的故事。喬叟給他們的就是如此，而且還不止於此：他寫的是他們講的英語。這是他的偉大創意天賦之一，在莎士比亞出現之前，沒有人擁有這等才氣，因為他能以多種本土方言來寫作。在他那個時代，「僧侶體」和「世俗體」兩種文字涇渭分明，當代民眾都熟知這點，有時也分別稱之為「有學問的」（lered）和「沒學問的」（lewed或 lewd）。在他們心目中，「沒學問的」本身便帶有粗鄙的含義，不過還沒有帶上「淫穢的」這種言外之意。「有學問的」文字充滿拉丁化單字和法語，至於「沒學問的」文字，其組成單字都短得多，遙承日耳曼語系源頭，包括騎士階層不該使用的下流粗話（照慣例只有男子才用，女士則不准使用）。喬叟不只能夠以這兩種本地語言來寫作（其他人也辦得到），他還能把兩者混雜使用。他在夢幻詩〈聲譽之宮〉當中，以作者身分和一隻叫做

「金鷹」的高等鳥類交談。金鷹的學識淵博，能使用華麗韻文詞藻，不過牠想要時，也能屈就採世俗語體來講話：

就這點，這隻金鷹開始大聲講，

「算了吧，」他說，「你別再空想！
你起碼該學點星辰吧？」

「不，我講真的，」我說，「絕不。」

「那是為什麼？」「因為我已經太老了。」

「否則我就會跟你講，」
他說，「讓你知道星辰的名稱，
連同種種天象，
還說明它們的真相。」

「那不打緊，」我說。
「那很要緊，老天爺！」他說，「你知道為什麼嗎？」

With that this egle gan to crye,
"Lat be, " quod he, "thy fantasye!
Wilt thou lere of sterres aught?"

"Nay, certeynly, " quody, "ryght naught."
"And why?" "For y am now to old."

"Elles I wolde the have told, "
Quod he, "the sterres names, lo,
And al the hevenes sygnes therto,
And which they ben." "No fors, " quod y.

"Yis, pardee!" quod he; "wostow why?"

可見金鷹（和喬叟一樣）已經學會僧俗兩種方言，而且深感自豪。這點從幾個詞就看

得出，好比「算了吧」、「絕不」、「不打緊」，還有「老天爺」都是俗語。

喬叟的優勢在於他精通各界術語，包括律師、學術、軍方和工程師等行業，知道他們同行之間如何交流；不過他也會調侃這種行話。因此，在〈教士跟班的故事〉當中，那位跟班便說：「我們看來是聰明得緊」因為「我們使用的術語很詭密又很高深」。而在〈律師的故事〉尾聲段落發言的那位船員則表示，他絕對不用學究行話：

我的肚子裡面，沒有裝什麼拉丁文字

沒有醫學，沒有怪裡怪氣的法律用詞

然而，喬叟偶爾也會安排一個人物胡亂使用術語，博君一笑（莎士比亞也經常如此）。

於是煉金術士的行規用語，便從他的跟班口中複誦道出：

好比亞美尼亞黏土、銅綠、硼砂

還有各種陶土和玻璃的容器，

我們的尿壺和用來抽油的罐，

小瓶、坩堝或用來昇華的容器，

長頸實驗瓶和蒸餾用的釜子

喬叟的《坎特伯里故事集》書中人物有貴有賤，尊者如他的騎士，喬叟描述他是「高潔溫雅的完美騎士」（那是一位和粗鄙扯不上絲毫關係的紳士），還有極其端莊有禮的修女院院長，大家稱她為玫瑰女士：

因為巴黎的法語她並不知曉。
學的是斯特拉特福地方腔調，
她的法語講得流利又很標準，
她的鼻音唱腔十分悅耳怡人，
她禮拜時唱的歌聲最是優美，

卑者如磨坊主和店主（就是經營那家旅店的貝里）等普通工匠。由於負責講評的關鍵角色是派給貝里，顯示喬叟喜好藉由市井小民製造戲劇性效果。在此之前，除象徵之外，

平民百姓從來不曾出現在英語著述當中。貝里這個人的「言語粗俗又爽直」，卻得以指使他人，甚至得以支配全局。這點喬叟講得很清楚，他曾藉由金鷹之口表示：「我可以屈就無識之士的語彙。」而且在《坎特伯里故事集》當中，他還堅稱「話語必須是行動的近親。」

他的著作中到處都能找到粗話：「我一點都不在乎」、「我不把他放在眼裡」、「你的禮貌一文不值！」書中的髒話還真不少，而且不只是玫瑰女士講的類型（她最粗魯的咒罵只是「奉聖洛伊之名」），此外尚有「我的妖魔擔保」、「奉老天的名」、「奉聖羅南之名」這等較為低俗的品類，還包括低下到連今天都算是咒罵和褻語的髒話。店主本人就曾打斷一段談話，因為他覺得那樣長篇大論令人厭煩，還指責那是「爛詩」，又說：「你那爛詩不值一罵！」不過，儘管喬叟讓堂區長訓斥店主不該罵髒話，卻也讓堂區長使用「小便」一詞（另有一個人也用上了這個詞，那就是歷經滄桑的巴斯夫人，她已經消耗掉五個丈夫，如今正期盼得到第六個；再加上，比較不令人訝異的，教士跟班和磨坊主也都講過）。

還有呢，喬叟不只讓磨坊主講出他駁人聽聞的故事，還巧施奇招，讓大多數角色都聽得津津有味：「因為他們大多眉開眼笑。」在我那個時代，由於〈磨坊主的故事〉用詞十分「粗魯」，學童全都禁止閱讀，不過我並沒有因此就放過這段好文章。這是他所有故事中的佼佼者，此外，文中還納入一小段磨坊主本人的精彩寫照。「他的肌肉健壯骨骼粗

大，」喬叟這樣描述那個人，說他是個摔角健將，有力氣把門扇扯脫門框，「或悶頭衝撞把它鎚開」。他（那把鬍鬚）寬得像鐵鍬，鼻頭「正尖端」長了一顆疣，而且從那上頭，還長出一簇毛髮，「紅得像豬耳朵上長的鬃毛」。他的鼻孔又黑又闊，他的嘴巴就像「一口大火爐」，供他拿來吹他的風笛，帶領朝聖隊伍「出城去」。

喬叟說，磨坊主是「一個愛談八卦、逗人開心的人」，他的故事「充斥邪淫放蕩」難怪了，他的故事是講一位命運坎坷年邁木匠的美貌少婦。妻子不只和一名溫文年輕書生通姦，還與一位迷上她、令人討厭的教區執事假意周旋，在黑暗中露出光屁股給他親吻，騙他相信那是她的嘴巴。後來那個書生也親自下手玩這套把戲，然而執事已預先準備，用一支熾熱犁刀給他烙上印記，就這樣把故事推上精彩高潮。儘管情節粗鄙，這段故事卻牽涉到非常世故的內涵，在這裡必須指出，喬叟已經拿當年詩界流行的所有格律都做了實驗，於是他總是能妥善讓詩句和題材匹配。他是個了不起的實驗家，而且心有定見，同時他在所有重要作品採用的韻文詩體，全都相當貼切。他最喜歡的格式是每詩行十音節，他的成熟作品幾無例外全都使用這種詩體。然而就《特洛伊羅斯與克瑞西達》格式而言，他卻偏愛七行詩節（或稱為「皇家韻格」），因為這種韻詩比較適合蕭穆感人的敘事詩。至於《坎特伯里故事集》的快節奏情節，他通常偏好以雙韻偶句來表現。就像所有偉大的說書人，

喬叟也特別講求速度；而就像後代其他才華橫溢的喜劇作家（好比莎士比亞本人、斯威夫特和瓦渥），他總能採用令人欣美的簡練手法，點出詼諧旨趣，雙韻偶句短小精悍十分理想，最能展現他想要的效果。能以一個字表現，他絕不用兩個字，〈磨坊主的故事〉正是言簡意賅切中要旨的曠世傑作，淋漓盡致展現他的文才。

為了鋪陳下層社會生活，喬叟伏筆預備，先安排騎士優雅道出他的豪俠浪漫傳奇，接下來是一段諧趣情節，店主正慫恿修道士講出他的故事，結果磨坊主卻冒昧插嘴，搶先發言。店主不讓磨坊主開口（他叫那個人羅賓），說他「喝麥酒醉了」。磨坊主回答：「我醉了，聽自己的聲音我就知道。」不過他依然故我，堅持要先講他的「木匠和他的妻子」的「傳說」，講裡面一個讀書人（學者）「占了那工匠的便宜」。這把管家惹惱了：「閉上你的嘴！別喝醉了酒就鬼話連篇！」他說敗壞別人老婆的名譽實在可恥。磨坊主對這種指責嗤之以鼻：好老婆和壞老婆是一千比一，而且他自己信任他的老婆。接著他就開始講下去，這裡喬叟為出現這種故事致歉，還表示，若是讀者看不下去，只須翻過這頁即可（這是喬叟許多創新手法之一，他以這種咬耳朵手法直接對讀者說話）。這段故事確實粗鄙，不過那位巾幗英雄（或也可說是巾幗敗類）的迷人情節，足以彌補缺憾。艾莉森是個十九歲少婦，「性子野，年紀輕」，身材嬌小像鼬鼠那般窈窕，望著她，比觀賞花滿枝頭的梨

樹更「令人忘憂」。喬叟用輕挑手法著墨細述她如何挑捻修眉，還有她最時髦的裝扮，最後更表示做夢都想像不到，竟有「如此美豔的寶貝或這等青春少婦」，蹦蹦跳跳像小羔羊，而且一張嘴還那麼甜，她像是「歡騰小馬」，「高挑像支桅杆，挺立像根釘子，」總之啊，她就像「一朵報春花，一個小可愛。哪個貴人不想抱著她一起上床。」

顯然，這迷人魅婦不管做什麼事都能全身而退，她不僅對丈夫不貞和書生私通，她還愚弄那個色迷心竅的教區執事，耍花招騙他親吻她的光屁股，之後她「『嘻嘻』吃笑，便把窗戶關上」。這是有史以來第一次，女子心懷鬼胎，「嘻嘻」發出惡毒笑聲。喬叟這段故事寫得一絲不苟。艾莉森露出「她的光屁股」，讓人親吻，而他的情人，接下來卻給熾熱犁刀往「屁股中間一戳」。喬叟確實沒有使用「陰戶」這樣的字眼，不過他描寫那書生挑逗艾莉森的時候，便曾寫道「還偷偷捏著她的私處，」大體上是指相同的部位。不過，喬叟假作驚訝，在他的故事末尾表示，竟然沒有人對這種穢語提出抗議（「我沒看到有誰對這故事感到不快」），不過管家奧斯沃德怒氣沖天，因為他自己就是做木工的人，他不樂意見到他的同行遭逢這樣的悽慘惡果。

不過，當內容進展到管家開始講故事，他總算還以顏色，拿一個磨坊主來當作笑柄。這個倒楣鬼也被學生騙了，而且不止一個，而是兩人，引誘了他的太太和他的女兒，還設

時，他便說：

還一再指出南腔北調互不相容。堂區長極力貶抑北方的頭韻詩格，於是店主要他講故事

叟本人便在《特洛伊羅斯與克瑞西達》中表示，「英語和我們的文字都是樣式繁多」，他

這段情節還號稱「第一篇方言故事」。對我們來講，他的故事有趣在於篇幅用上了方言，事實上，

計讓他的禿頭重重挨了一記。對我們來講，他的故事有趣在於篇幅用上了方言，事實上，

叟那個時代的人，對地區方言已是非常執著。喬

But trusteth wel, I am a Southren man,

I kan nat geeste "rum，ram，ruf" by lettre,

Ne, God woot, rym holde I but litel bettre.

而且上帝明白，尾韻我也沒門。

我不會吟誦朗——朗——羅這種詩文，

但是還請體諒，我是南方的人，

喬叟顯然希望他的詩歌能在特倫特河以北地區廣泛流傳。他並不常使用北方式頭韻

法，只讓故事中那兩名得意狂歡的學生，明顯展現北方腔調，他不僅強調他們的不同語音，

在南方人習於使用 o 和 oo 的情況下，採用 a 和 aa 拼法，而且還彰顯字尾和文法上的差異。

因此，用上第三人稱單數現在式時，兩名學生都會在動詞字尾加上 s，而南方那人，那個

管家就會使用 th 字尾。喬叟不斷巧用方言，寫出這段故事，結果確實用得很漂亮。我猜，

繼他而起的文壇人士，許多人都注意到這點，也希望使用這種手法，讓他們的對話更為鮮活，特別是莎士比亞在《亨利四世》上、下兩篇和《亨利五世》當中，都採用了這種寫法。

喬叟喜愛講述底層生活，這點顯示他極好喜劇，也彰顯他的社會關係，於是這種描述低下階層的諧趣文風，便成為英語文學的礎石，而且從他那個時代起便延續不輟，直到十二世紀中期為止。他正是確立這種體例的第一人，而且還以這等大師巧藝，開創出超過五百年歷久不衰的傳統文風。不過，猥褻用詞只是他的一項寫作技巧，他希望作品能包羅萬象，展現多樣文體。他是第一位混用諷刺、反語以及挖苦這種危險組合的英語詩人。這種風格強烈展現於〈赦罪教士的故事〉。這個販賣教廷特赦的赦罪教士根本就是個無恥無賴，喬叟卻不以僅僅揭穿他的厚顏無恥便感心滿意足，還展現他賣贖罪券賣得多好，還有他宣講斥責罪惡的本領是多麼高強。赦罪教士還受過訓練，懂得利用死神形象來嚇唬聽眾。不過就在這裡，喬叟展現常見於最偉大作家的風範，放手任意發揮創意，突然寫出極其感傷的段落，描述一個尋死不得的老翁。故事中那夥酗酒無賴，出發尋找死神，打算殺他，情節出現諷刺轉折，他們遇見一個同樣急著見死神的人，那人找死神的原因卻相當不同。這段文字充滿詩意，值得完整在此引述：

正當他們跨腿想要翻越籬笆，

恰好遇見了一個貧窮的老人。

這老人非常謙和地招呼他們，

他說：「大爺啊，願老天保佑平安！」

這三人當中有一個最為倨慢，

應道：「哪個村夫，真是丟人現眼！

為什麼全身裹著，只露那張臉？

為什麼你活到這麼樣地年老？」

老人抬起眼凝視那人的面貌，

於是他說：「因為我向四方尋訪

任我走往印度，找人也是白忙，

尋遍各個城鄉，全都枉然無奈，

沒人願以青春，交換我的老邁；

於是我也只好，延續老邁歲月，

度過漫漫長年，但憑神的喜悅。

死神也不睬，唉！不肯取我性命，

走啊走，像個囚徒，我不得安寧，

那腳下土地，是我母親的閘門，

我拉杖敲打，早晚不停聽聞，

說道：母親請恩准，讓我進來吧！

看哪，我皮肉乾癟，我血液匱乏，

唉，我這把枯骨，何時才得安息！

老人想敲開母親大地讓他進去，這幅景象正是喬叟作品的典型範式：喬叟展現悲情，引人落淚的本領十分高強。喬叟擅寫所有感情和一切處境，而且不僅能創造出場景，還有辦法創出描述情景所用的語言。他對英語的衝擊無與倫比，連莎士比亞也無從企及。他縱貫創作生涯都在尋見字詞或新創語彙。他擁有八千個字彙，兩倍於和他同時代的詩人約翰·高爾（John Gower），而且數倍於他那個時代的多數文人。他的詞彙半數源自德語，半數出自羅馬語：他遍尋常用話語，找出盎格魯─薩克遜短詞，搜尋法語和義大利語，尋找華麗詞藻。確實，莎士比亞的字彙數達喬叟的三倍之多（約兩萬四千字），不過儘管莎

士比亞自創大量新詞，其實他也沿襲了喬叟的字庫。在喬叟眼中，法語和義大利語詩歌並不是可資仿效的典範，卻只是種字詞櫥窗，可供他剽竊、採擷英語尚未出現對等字義的語彙。

因此，他為英語引進超過一千個新字彙，也就是說，這些都是較早期作家從來不曾使用的字彙。這批字彙包括：jubilee（大赦年）、administration（施政）、Secret（祕密）、voluptuousness（性感）、novelty（新穎）、digestion（消化）、persuasion（勸服）、erect（直立）、moisture（濕氣）、galaxy（星系）、philosophical（哲學的）、policy（政策）和 qranguility（平靜）。其中多半為含義深奧的多音節單字，採自學者和專業人士使用的語詞。喬叟除新添單字，還從日常言談當中，選取了幾千個普通字彙來折衷調和，並率先把這些詞語寫成白紙黑字。再者，他不僅使用這些字彙，為他的韻文帶進直接敘述和生動氣息，還藉此勾勒出精彩人物和直喻描寫，為詩句潤飾增色，寫成的詩句通常押頭韻，而且始終具有工整鮮活特性。我們不知道，他創出了多少詩中人物，也不清楚哪些是出自他偏愛的倫敦和肯特方言的俗語。我們只知道，這些詞句最早都在他的作品當中出現。時至今日依舊通行。他的頭韻偶詞包括：「friend and foe」（敵友）、「horse and hounds」（馬與獵犬）、「busy as becs」（忙得像蜜蜂）、「fish and Alesh」（鮮魚和獸肉）、「soft

as silk」（柔若絲綢）、「rose-red」（玫瑰紅）、「gray as glass」（灰樸如玻璃）和「still as a stone」（靜如磐石）。如今我們已經不說「jangled as a jay」（松鴉般嘈雜），不過英語中的「snow-white」（雪白）、「dance and sing」（歌舞）、「bright and clear」（晶瑩剔透）、「deep and wide」（深廣）、「more or less」（多少）、「old and young」（老幼）、「hard as iron」（堅硬如鐵）、「No doubt」（無疑）和「out of doubt」（毫無疑義）都是喬叟所創詞彙。此外，「as the old books say」（古籍有云）和「I dare say」（我敢說）也都是。喬叟還有本事把諺語、格言、名言妙句和對照比喻巧妙納入他的詩文。因此，我們在〈托鉢修士的故事〉當中，便讀到一個叫厄爾的，「他講的和心裡想的，是兩回事，」還有〈騎士的故事〉裡面，有段寫道：「那微笑的人，斗篷裡藏著小刀。」我們讀〈修女院教士的故事〉，得知「殺人的事總要走漏，我們天天見到。」還有在〈管家的故事〉裡面的一段寫道：「她把副好嗓子濕潤得多棒。」喬叟頭一個警告我們，「獵犬睡了，吵醒牠可不好」，也是他寫出了「像拋骰子那般，把世界給賭上」這等場景。

喬叟造的是單字，有沿襲的、新創的、借用的、發明的、轉換的，不過他的著眼是生活。他喜愛所有生命，展現驚人文筆，把牠們帶到我們眼前。這裡描述的是公雞（〈修女院教士的故事〉裡面那隻）：

牠的雞冠比好珊瑚更紅一些，

雞冠還鋸齒起伏像城牆雉堞；

牠的嘴喙是黑的，閃亮像烏玉；

牠的腿和趾爪像青玉那麼碧綠；

牠的趾爪，比百合花還要更白，

牠的羽色像黃金般閃現光彩。

這隻體面的公雞還支配美色，

有七隻母雞任憑牠恣意取樂，

她們是牠的姊妹和牠的情婦，

而且羽色也和牠的非常相符，

其中一隻喉頸羽色更是美絕，

她叫做美麗的佩特洛特小姐。

接著下寫的是隻家貓：

His combe was redder than the fyn coral,

And bataflled as it was a castle wall;

His byle was blak, and as the jet it shoon;

Lyk azure were his legges and his toon;

His nayles whiter than the lylye flower,

And lyk, the burned gold was his colour.

This gentil cok hadde in his governaunce

Seven hennes for to doon at his plesaunce,

Which were his sustres and his paramours,

And wonder lyk to hym, as of colours

Of which the faireste hewed on his throte

Was cleped fair damsysele Perlelote.

於是托缽修士便談到他剛才講的布道詞：

特伯里故事集》竟然有那麼浩瀚篇幅，都直接引述談話內容。甚至許多都採用對話寫成。

就像莎士比亞，喬叟也盡量讓所有角色自抒己見。結果令人訝異，也確為史無前例，《坎

德萊頓（John Dryden）便曾說過，當喬叟描述他們時，「他的好見地便如泉湧不絕。」再者，

評述，認為這是一部諷喻人類的寓言。喬叟（就像莎士比亞）筆下的人物渾然天成，詩人

下活靈活現、取悅他的讀者的人物他全都喜愛。讀者學人就《坎特伯里故事集》提出中肯

不過，真正激使喬叟把創意力量發揮到極致的是人。就某方面來看，凡是能在他的筆

因為依牠胃口，老鼠好吃絕頂。

也忘了那裡的一切美味食品，

牠馬上把牛奶鮮魚全都忘懷，

一旦有隻老鼠沿牆走了過來，

加上鮮魚，還用綢布給牠做窩，

拿貓來講，你餵牛奶待牠優渥，

Lat take a car, and fostte him wel with milk

And tendie flessh, and make his couch of silk,

And lay him seen a mous go by the wal,

Anon he walveth milk and flessh and al,

And every dayntie that is in that house,

Swich appetit hath he to ete a mous.

「那裡我見過你夫人，她在哪裡？」

「我想她應該就是在院子那地，」這人回答，「我想她很快就會到。」

「啊，大師，聖約翰在上，歡迎您！」這人的老婆出聲招呼，「你好嗎？」

托缽修士起身，表現十足禮貌，伸出兩臂把那夫人緊緊擁抱，還熱情吻她，雙唇嘖嘖像雀鳥。

「夫人，」他回答，「我覺得非常高興，因為當妳的僕役，我有求必應，感謝主，把靈魂和生命賜給你！今天我沒見到婦人這般美麗，豔冠整個教會，願天主拯救我！」

「願天主糾正我一切過錯，」她說，「無論如何我們歡迎你，我擔保！」

「感激夫人，這我一向體會得到！」

喬叟的對話十分俐落鮮活，很容易講述，可以貼切推動情節發展。他還偏愛平鋪直敘的情節內容，頻頻運用樂此不疲。因此我時不時總會想起，若是他投入創作劇本，肯定會成為出色的劇本專家。只可惜他那個時代並沒有戲劇藝術，令人遺憾。否則，單憑劇作，他或許就會讓我們驚歎叫絕。這樣一來，我們就能擁有一位藝壇才子；伊利莎白一世時代文人的原型，卻由於沒有劇場，無法扮演創造角色的角色。

無論如何，他無疑仍是中世紀英國最富創意的文壇代言人，為我們完整展現那個時代的喜樂和悲情、笑聲和淚水、歡暢胸懷和低俗笑料。縱然不是個劇作家，他卻是個無與倫比的戲劇大師。

3 杜勒：縱橫畫壇的印刷大師

杜勒（Albrecht Durer, 1471-1528）是史上數一數二最有創意的人。打從能夠拿筆開始，他就開始作畫。他有一幅十三歲時的素描自畫像留存下來，由畫中可見，他留了一頭纖柔長髮，頭戴一頂飾有流蘇的帽子，食指莊重伸出，指著鏡中自己的影像。由於杜勒的父親喜愛這幅畫，收藏了起來，於是才流傳至今。那幅畫像不僅畫得出色，更展現出高深造詣：顯然那個男孩當時已經作畫多年，或許從三歲就開始，也就是多數天生藝術家的啟蒙歲數。很難相信他終其一生，會放過任何日子不創作，就連在旅行途中，他也作畫不停。因為，杜勒發現，水彩是旅行藝術家的理想顏料（我同樣有此領悟），方便攜帶又很容易準備，而且若想描繪山水或城鎮風光，卻只能騰出半小時，這時水彩便是適合用來速寫的理想寫生畫法。他的地志水彩組畫，便是最早由歐洲北部人士完成的風景畫作，也是英國境外最早以水彩完成的作品；而且考量所採取的新穎題材和媒材，這批作品的成就更格外引

人矚目。

杜勒開創先河採用新式媒材（水彩），得以記錄旅遊所見，從不虛度任何日子，彰顯他奮發勤勉不懈，還有他對嶄新藝術體驗永不滿足的特出典型。他創作豐碩成品，包括三百四十六幅木刻版畫和一百零五幅雕版畫，而且多為精雕細琢的力作；大批肖像畫，分採多種媒材；幾幅巨型祭壇畫作；若干蝕刻畫和直刻畫（直接刻線法）；還有（由總計好幾千幅當中）存留至今的九百七十幅素描。基本上，他的作品都是務求最高品質的精心傑作，而且他終生似乎都竭盡所能、全力以赴。的確，他不斷開疆闢土，推動藝術向前進步，而且單就技法革新一項，他的史上第一頭銜，數量便多得令人讚歎。杜勒號稱北歐的達文西（不過執著和專精程度更是高出許多），他富有科學精神，除了實作之外還堅持探尋原因，不斷鑽研追根究底，務必求得更好的創作技法。

我們認為杜勒是個偉大的個人主義者，這點沒錯。事實上自畫像就是他的發明，這可不是因為他只顧利己，而是因為他在展開新工作之前，一有空檔便給自己畫素描（這是某些畫家的習慣，因為他們受不了虛度時光，就連幾分鐘都不行）。這種素描一旦上手，往往會形成自我的藝術動力，發展成正規形式的精巧油畫，杜勒就有幾次這種經歷，因此我們對他的體態和相貌才比較熟悉，超過林布蘭（Rembrandt）之前的所有藝術家。他還畫

他的家人，這也是他個人特質的擴充：他為父親畫的幾幅肖像流傳了下來，他為年輕新婚妻子阿格娜斯（Agnes）畫的一幅動人肖像，還有一幅是他為邁母親畫的炭筆素描畫像，他的老母親生了十八個孩子，其中十五個還沒成年就去世了。杜勒的這幅母親素描把絕對寫實主義（杜勒在旁邊附註「肖像中的線條或皺紋連一條都沒放過」）和孺慕深情融於一體。接著，為了防範偽畫，他還設計出獨有標誌，這個標誌再獨特不過了，其他任何畫家的都沒有這麼好。這又增添了他的個人特色。杜勒生存的時期，正當德國畫家仿效義大利習俗，也開始由中世紀匿名作風迅速轉型，改採文藝復興重視個性的慣例。這種作法尤其見於四位德國藝術家，都是杜勒同時代的人，包括年長一歲的馬蒂亞斯・格呂內瓦爾德、晚生一年的老克拉納赫，還有阿特多弗和小霍爾拜因，這兩人都誕生於十五世紀九○年代早期。這幾位天資穎悟、雄才大略的人士，把德國藝術推上創造力高峰，這種盛況，在此之前根本無從想像，而且從此以後（這裡必須明言）德國藝術界始終無法重現當年風華，甚而遠遠瞠乎其後。這五位全都非常講求個人主義，不過在這群人士當中，尤以杜勒最能完全體現個人創作者的風格，遠非他人之所能及。這點我們從他作品的繁多類型和清楚顯現的才氣便能看出，還有個不容輕忽的因素，他留下了為數可觀的書面印刷資料，談到藝術和相關課題，還有幾封非常獨特的私人信函也流傳至今。我們見到杜勒、認識杜勒，而

且我們看見、了解我們喜歡的杜勒。若能邀請他來到你家中，聽他談話（並看他作畫），想必是件美好的事。

然而，儘管他講求個人主義，在杜勒生存的年代，藝術仍有相當程度算是種集體的職業，這是在工作坊操持的作業，由幾位專家分工各司其職，而責任較輕的差事，便按照嚴苛劃分的技能和資歷層級來分派。工作層級分為學徒、已出師的工匠和師傅。作坊的數量、規模和複雜程度，在杜勒誕生之前一兩代期間都已大幅提升，其起因是財富迅速增長，而且歐洲全境泰半都有這種現象，不過以阿爾卑斯山脈兩側區域特別明顯，而最重要的一點，則是肇因於印刷業的工業化現象，特別是在德國和義大利境內最為蓬勃。

印刷業可說是在平面（特別是紙張）上大規模印製圖像的產業。這是最早推動人類加快速度邁向未來的第一項技術革命。由於印刷術影響及於生活所有層面，因此這肯定是最重要的一項革命。活字印刷術是美因茨（Mainz）兩位金匠，古騰堡（Johann Gutenberg）和富斯特（Johann Fust）在一四四六年至一四四八年間成就的發明，大約在杜勒誕生前二十年。到了一四五五年，古騰堡已經印製出版一部《聖經》，這是世界上第一本印刷書籍，而世人也迅即體認這件大事的重要意義。這項創舉對知識界的衝擊異常猛烈，因為第一部百科全書在一四六〇年出版，不久之後，第一部德語《聖經》也跟著問世。最早期的

書本，有部分都以區域方言印成。印刷術最突出的特徵就是廉價。印刷術問世之前，擁有手稿是種特權，向來只有富人或機構才得收藏；只有最大的圖書館才擁有多達六百本藏書，而就一四五〇年而言，全歐洲的書本總數還遠遠不到十萬冊。到了一五〇〇年，當杜勒將近三十歲，印刷術已經運作達四十五年之時，其總數已經超過九百萬冊。

杜勒生於紐倫堡，那是座十分興旺的繁華都市，位於德國南部，以百業技工巧匠聞名，因此杜勒正身處印刷術革命的核心。一四七〇年，杜勒出生前一年，紐倫堡引進第一台印刷機，接著便迅速發展，不僅成為德國書籍印製業的龍頭城市，更攀登國際印刷業的樞紐地位。杜勒的教父科爾貝格爾（Anton Kolberger）是位印刷大師，握有二十四部印刷機全速運轉印製書本，聘雇一百五十名工人，還與商人、學者建立人脈網絡，範圍遍及全歐各地。杜勒的雙親一向很有辦法，能夠為兒子找到顯赫贊助人，獲得大筆資金，因為老杜勒和古騰堡同樣是個金匠（科爾貝格爾年輕時也是），而且事業經營得有聲有色。杜勒一家來自匈牙利（姓氏意為「門」），不過在杜勒誕生之時，他們已經在紐倫堡安家落戶，城中富裕市民都是他們的主顧。金匠業和印刷業有密切關係，這是基於各項技術因素使然，包括複製作業。活字發明之前，圖像大量生產技術便已誕生，就此上帝和財神都扮演催生角色，最常見的品項是宗教祈禱卡和紙牌。不過，金匠也販售大量生產的低廉首飾物件。

當然了，金匠在發明印刷術之前一個世代，便已發明了鐵、銅媒材雕版技術，這點幾可說是毫無疑義。一四二五年至一四四○年間，德國南部的金匠便在作坊以紙張覆上雕版印製圖像，產出大量印刷圖案，藉此轉印重複的或對稱的基本構圖，作為訓練和保藏紀錄用途，也拿來販售。早期的雕版印製中樞，包括科爾馬（Colmar）、斯特拉斯堡（Strasbourg）、巴塞爾（Basel）和康士坦茲（Constance），都是由金匠業推動發展成形，而且第一位真正卓然成家，成品數量多得讓他想留下自有標誌，簽上 ES 姓名縮略（約 1460 年）的雕版印刷師傅，便是一位金匠。等到杜勒誕生之時，早期一等一的雕版師傅雄高爾（Martin Schongauer，在科爾馬經營一家金匠工坊），已經在他所有印刷品上留下花押標誌，於是一種新穎藝術在一四七一年誕生了。

杜勒自然是在他父親的作坊裡學藝，然而過了三年，他便告訴老杜勒，他希望專攻設計當個繪圖藝術家。父親很不樂意，卻也不感到驚訝，反正他這個兒子的繪圖技巧確實高明。在十五世紀歐洲，金匠是通往美術界的捷徑。當時有幾百名德國、義大利畫家和雕塑家（其中還包括幾位女子）正是出身金匠之後。杜勒十幾歲時便有機敏表現，又有豐富的作坊歷練，說不定真曾要求父親，送他到雄高爾處學習雕版功夫，這在當時是大量印刷界走在時代尖端的技法。他見過那位師傅的作品，心中愛慕，曾動手模仿，也深自景仰那

位原創作者。不過，當他抵達科爾馬，雄高爾卻已辭世。於是老杜勒改把兒子送往紐倫堡，追隨專攻木刻版畫和木刻雕版的藝術家沃格穆特（Michael Wolgemut）學藝。就商業眼光來看這很合理，更何況這家人和印刷師傅科特布格爾（Korburger）還有密切往來。雕版業採用新式工法，以金屬為媒材，得以製出更細膩的作品，因此杜勒這般高超的素描畫家，才會如此熱衷此道。就另一方面，印製木刻版畫或附帶版畫插圖的書本，價位已經大幅下降，這點便成為書籍消費者市場急速增長的主要因素。

再者，杜勒後來就是以木刻版畫名聞遐邇，成為歐洲北部最為人喜愛的藝術家，或許還是最有錢的一位，他還成為德國藝術界的靈魂人物，而且一直延續到我們這個時代，樞紐地位歷久不衰。木刻印刷的媒材本身也不容小觀。雕刻板塊是以年深日久的厚板製成，厚一尺，由山毛櫸、赤楊、梨、歐亞槭和胡桃木等材質柔軟的喬木段裁切而成。這是種浮雕印刷術，以墨水筆、鉛筆或畫筆來描畫設計圖案（木塊表面往往以顏料漆成白色），這部分就構成印刷面，突出高於木塊表面經鑿除的其他範圍。設計圖樣採下列作法雕出：以利刃在圓樣線條兩側各雕出兩道切痕，一道由線條向外側斜下劃切，另一道則由外側朝線條雕琢，如此雕出的線條截面便呈圓錐造型，各由兩道 V 形斜面刻痕包夾。線條雕好之後，接著就用平口、勺口和圓口鑿把木材的其餘表面雕除，殘留範圍便呈現一幅交織線條，

這種技術稱為細線法。實際上，若是雕刻匠技術精湛，還能運用交叉線法來產生種種影像記號，讓版畫成品展現素描的效果。

最好的木刻版畫，不只由藝術家繪圖，還由他親手雕刻。不過，偶爾也有藝術家和某位技法特別高明，又熟識自己風格的雕刻師建立合作關係。採木刻雕版印刷時，得在木塊表面施加高壓，因此線條不能雕得太細。由於金屬版材能承受較高壓力，因此自古以來，金屬雕版一向比木質刻版技術更為細膩。

沃格穆特和他的高徒協力鑽研木刻版畫，開創出更成熟、靈巧的技法。接著，杜勒在一四八九年完成他的學徒生涯之後，便展開他的「漂泊歲月」，動身前往荷蘭和德國其他地區，結識老練藝術家並求知習藝。他熱切改進本身技藝的激情，或許就是他唯一最昂揚的情感，也為他日益增長的創作天賦推波助瀾。巴塞爾市還存有一塊《書房中的聖哲羅姆》（*St. Jerome in His Study*）木刻版，由杜勒繪製、雕刻，並親手在版材反面簽上「紐倫堡的杜勒」（*Albrecht Dürer of Nuremberg*）。杜勒在沃格穆特的作坊，還有（自 1490 年開始）在他自己的作坊，創作出好幾套精彩絕倫的木刻版畫，並交由他的教父出版。有一套小幅《基督受難》（*Passion*）組畫，這套作品大受歡迎，相當於現代的暢銷書；一冊道德故事書，含杜勒的四十五幅木刻版畫插圖；還有一套書籍插畫精彩鉅著，共含一百二十六幅，為塞

巴斯蒂安・布蘭特（Sebastian Brant）的《愚人書》（Book of Follies, 1494）而做[2]。布蘭特曾譯出泰倫斯（Terence）的一部喜劇，由杜勒為此書繪成一百二十六幅素描，結果不知道為什麼，這部著作始終沒有出版。如今我們手裡有幾幅留在板塊上的素描，六塊已經雕好的版材，還有七幅版畫成品，不過這幾幅的原始版材都失傳了。這些遺物結合起來，讓我們透徹洞悉十五世紀九〇年代（哥倫布就在那十年期間抵達美洲）一位忙碌的插畫家，為通俗出版業工作的情況。

杜勒第一件真正了不起的木刻版畫傑作，是他在一四九六年至一四九八年間創作的組畫《啟示錄》（Apocaypse），隨後還有好幾幅絕佳單件版畫，包括《參孫和獅子》（Sampson and the Lions）和《騎士和重裝步兵》（The Knight and the Landsknch）。他終其一生繼續（由助理和雕刻師輔助）運用木板為媒材不斷創作，同時他藉這項業務掙得的金錢，或許還超過其他任何作品，因為版畫經常多次印刷延續久遠。從十六世紀早期，他開始投入創作《大受難木版組畫》（Large Woodcut Passion），這件作品的做工細緻、力量恢宏，創作構想膽識超絕，歷來採這種棘手媒材創作的作品，沒有一件能夠凌駕這等成就。接下來，他又

2 譯註：或為《愚人船》（Ship of Fools, 1494）。

創出一套《聖母的生活》（*Life of the Virgin*）壯闊組畫，還有幾幅專為馬克西米利安大帝（Emperor Maximilian）創作的作品。後面這些作品，包括一幅流傳全歐的木刻版畫（1518年），後來還成為一種雛形圖像，後來這還成為一種雛形圖像，還有一件凱旋拱門作品，由一百九十二幅（在1517-1518間印製的）大型木刻版畫拼組而成。他的《小受難》（三幅圖像）和《大受難》（十六幅圖像）都納入書籍出版，這是種全新形式的書籍，附有插畫的藝術書。杜勒還畫了一些素描來表現創意概念（這是他出版事業帶來的副產品），於是他在一五○四年創作出另一套《基督受難》素描組圖，其中十一幅存留至今，都採用綠紙並以黑筆打底；還有一幅水準高超的裝飾書頁，納入皇帝一本私人《祈禱書》（*Book of Hous*）的篇幅，書頁採紅、綠和紫色顏料印製，這大概就是書籍插畫史上最精美的作品。

不過，杜勒仍不改初衷，並沒有放棄他以雄高爾精妙作品為基礎，繼續鑽研雕版版新藝術的目標。事實上，他把雕版版畫技法發展到極致，以一套新式線條語彙手法，彰顯出輪廓、紋理和光影，並透視圖法精湛技巧來表現立體造型。他擴大雕版版畫的題材範圍，幾乎把繪畫藝術所描繪的一切主題完全包含在內，而且還開創先河，把大型雕版版畫發展成一種品質最精湛的獨立藝術作品。到了一五○○年，他已經採用細小點線來構成灰色色調，還得以運用這種色調，來產生深邃空間的錯覺。他採擷運用更為新穎的蝕刻藝術（用

酸侵蝕預先準備的銅質基材），這項技術早先是用來為王公貴族雕刻製作高品質甲冑，在初入十六世紀的十年期間，便已發展成熟。實際上，杜勒還曾為馬克西米利安設計了一套那種甲冑，儘管成品已經遺失，設計圖倒是都存留至今。一五一四年，他創作出有史以來絕無僅有的三件絕佳雕版版畫：《騎士、死神與魔鬼》（Knight, Dath, and the Devil）、《書房中的聖哲羅姆》和《憂鬱》（Melancholia）。《書房中的聖哲羅姆》內容簡明，是大師級的實作成果，採高難度內部透視圖法，只運用細膩線條來產生複雜的色調品質。另兩幅都神祕難懂。將近五百年間，《騎士、死神與魔鬼》在德國都被詮釋為一種無畏無懼和民族勇氣的象徵，展現克服一切有形險阻，力拒道德誘惑的大無畏精神。《憂鬱》描繪一名象徵藝術和才智的女子，顯然是藉此來詮釋創造力的本質，也闡述伴隨創造不免會出現的悲傷（以及喜樂），這很可能正是杜勒本身的困阨心理寫照。由於這幾件傑作都展現出絕佳的構圖和精湛的製作技巧，加上種種相關謎團（連《書房中的聖哲羅姆》都有人指稱其中藏有隱密訊息），因此這些創作便成為杜勒的成就高峰，也是德國藝術界最引人激烈爭議的幾件作品。它們似乎在問：「這個創作是否還能精益求精？」

答案當然是能，杜勒本人便推展創造力更上層樓，而且分朝數個方向發展。儘管我為了簡明起見，行筆至此都只論述他的大量印刷作品，其實在此同時，杜勒還以鉛筆、墨水

和顏料來作畫，投入創作獨一無二的圖像藝術。他不僅是身處德國印刷革命的樞紐位置，還站在文藝復興運動的最北前緣。文藝復興的核心主要集中於義大利，然而在此運動如火如荼推展人文復興，鑽研古拉丁文和古希臘文典籍（並把它們的訊息帶進現代生活）的進程當中，文藝復興便成為遍及歐洲的一種現象。杜勒是藝術家，也是學者，他累積藏書建立相當規模的圖書室，而且就如他觀察大師動手創作來改進自己的技藝，杜勒也藉閱讀來滿足學習欲求，更深入明瞭世事。他最親近的終生摯友是德國人本主義學者波克海梅爾（Willibald Pirckheimer），他常寫高雅信函向這位朋友傾訴衷腸，其中幾封存留至今。

一四九四年，杜勒二十三歲時遵奉父命迎娶門當戶對的阿格娜斯為妻。她的父親是位技藝精湛的師傅，叫做漢斯·弗萊。阿格娜斯才智兼備，豎琴彈得很好，而且杜勒在兩人新婚時為她畫的肖像，也展現出濃情蜜意。不過，儘管我們料想，往後應該還有連續多幅肖像（想必也該有一幅畫她彈豎琴的作品），恐怕卻沒有一幅存留下來。有些證據顯示，兩人相處並不和睦，而且波克海梅爾（他仇視阿格娜斯）還說，她對待杜勒很殘忍。這種情況或許是夫妻就信仰方面意見分歧所致，因為杜勒親身體驗宗教改革草創期各階段進展，還景仰、擁護馬丁·路德，而和路德的改革同志梅蘭克松（Philip Melanethon）結交往來。

杜勒還為梅蘭克松畫了精彩肖像。若是我所料沒錯，阿格娜斯是教會培養出的保守女子，

那麼原因就很明顯了。

然而就另一個層面，阿格娜斯倒是幫了杜勒大忙。她帶來兩百克朗金幣豐厚嫁妝，杜勒動用這筆款項去了一趟義大利，特別是威尼斯，這是他兩次出遊（分別為 1494-1495 年間，還有 1505-1507 年間）當中的第一趟。從幾個角度來看，這兩次出遊都是他養成藝業的重要旅行。兩趟旅遊讓他完成旅行水彩畫集，讓他見識南方的觀點和熱力。他在德國飽受紐倫堡的凜冽寒冬、冰冷春天和無常夏季折騰。他沐浴在義大利的陽光下，欣喜寫信給波克海梅爾：「我在這裡日子過得像親王，在德國就像襤褸的乞丐，顫抖度日。」溫暖南方的吸引力，不斷向富有創意的德國人發出強大召喚，從腓特烈二世皇帝（號稱「塵世奇蹟」）到歌德都不例外，讓這位熱情的年輕藝術家改頭換面。而且該學的實在太多了！他在威尼斯結識了貝里尼（Bellini）家族，還看著姜提列・貝里尼畫出他的劃時代作品《聖馬可廣場的十字架聖物遊行圖》（Procession of the Relics of the Cross in St. Mark's Square）。姜提列是族長雅各布・貝里尼（Jacobo Balllini）兩名畫家兒子之一，曾經前往君士坦丁堡和東方，這位藝術家便採擷旅遊經歷創作出這幅傑作。杜勒針對這件重要作品完成一幅素描，還臨摹了曼帖納（Manregna，文藝復興時期闡述古典學術的宗師）和波拉約洛（Antonio Polaiolo）的幾幅雕版版畫，以及洛倫佐・迪・克雷迪（Lorenzo di Credi）

的幾幅素描。他見到喬久內（Giorgione Zorzi da Castelfranco，別稱「大喬治」）的作品，說不定還曾親身面見這位威尼斯第二階段繪畫革命的奠基人，也是提香（Titian）和其他所有人的老師。杜勒和維也納畫壇最講究細節的喬凡尼・貝里尼（Giovanni Bellini）結交，貝里尼和杜勒同樣執著於寫實肖像畫風並酷愛風景畫。杜勒二度來訪之時，貝里尼已經老邁，不過據他所述，「依然是最棒的」。兩人相互景仰，交情深厚。

的確，當杜勒重訪威尼斯時，他發現自己在那裡幾乎和在德國同樣著名，他的木刻版畫書本廣受崇敬（還遭大量複製）。他一本謙遜慣例（和他永不滿足的求知、習藝欲望相比，他的為人確實十分謙恭），開始扮演橋接南北派藝術的角色，他成為思想交流的管道，從義大利把革新理念傳到德國，再從德國把新穎觀點傳回義大利。杜勒投入木刻版畫和雕版版畫大型創作計畫，案件中斷期間便採水彩、蛋彩和其他顏料媒材來作畫，他的題材包括各式各樣的生物：植物、花朵，還有最重要的是松鼠、狐和狼等動物。他描繪皮毛的寫實畫風令義大利人神魂顛倒。喬凡尼・貝里尼要杜勒把他畫皮毛的「特製畫筆」借一支給他。杜勒拿了一支畫筆給他。喬凡尼說：「不過這種畫筆我已經有了。」杜勒意味深長地答道：「啊！」自十五世紀中期以來，義大利的富裕王公貴族和銀行家便日益殷切求購荷蘭油畫，特別是一流的雙聯畫和三聯畫，供他們陳列在私人禮拜堂的主祭壇。其中一件是

一幅巨大的三聯畫，由佛羅倫斯銀行家波提納里委請范・德・果斯（Hugo van der Goes）繪製，如今這件作品藏於烏菲茲美術館（Uffizi）。至於杜勒則是第一位雀屏中選的德國藝術家，那群義大利頂尖贊助人和收藏家，認為他有資格加入這個精英藝術團隊。他二度前往義大利時，便在威尼斯創辦了一家作坊，當時不只畫家和收藏家絡繹不絕前去拜訪，連總督羅雷丹（Lorenzo Loredan）都來訪，還提供杜勒年薪兩百弗洛林幣，請他待在威尼斯，為這座都市增添華彩。杜勒便是在這家作坊，應威尼斯的德國商界邀請，繪出他的精彩作品《玫瑰花冠的祭禮》（The Feast of the Rose Garland, 1506）也是在這裡創作完成。同時，他最精美也最壯闊的畫作《聖母子與黃雀像》（The Madonna with the Siskin, 1507）。

這幅奇妙的作品，全面總結他截至當時習藝所得，畫出聖母和聖嬰在大批群眾簇擁下戴上皇冠，周圍是聖徒、君主、天使、音樂家和旁觀群眾，其中也包括杜勒本人；這是彰顯造型、色彩、單純歡愉和細膩精湛技巧的一幅精心力作。這也是杜勒施展一身藝業，把義大利所學（特別是從貝里尼習得的）一切成果，還有在義大利人眼中陌生難解的德國濃烈情感，全部交融而成的曠世傑作。

儘管擁有深厚畫藝，杜勒依舊希望精益求精。他策馬前往波隆那，那裡的人遵奉他為「阿佩雷斯再世」，接著繼續前往佛羅倫斯和羅馬。他臨摹複製了義大利無數藝術作品，

包括達文西的素描——按照瓦薩里的說法，他以水彩畫在畫布上，成品從畫布兩面都可以觀賞。杜勒還在義大利開始創作自己的藝術學養百科全書。他描繪出德國和義大利藝術知識的根本異同。德國人的畫技往往是在作坊中代代相傳，因此他們通常都「知其然」，擁有繪畫實務知識。至於義大利人則更進一步「知其所以然」。他們有理論。他們研究古代人，習得繼續研發的知識基礎。這是一套手冊藏書，內容含括透視和人體、比例和解剖、肌肉組織和臉部表情、身體移動方式和馬匹運動機能，還有日常生活的物理和化學現象。

因此，當杜勒結束第二趟義大利之行，在一五○七年回到德國，他便開始撰寫一篇篇藝術專論，兼顧理論和實務層面，後來這便成為史上第一批針對這項課題撰寫的德語文獻。他的第一部專論稱為《人體比例四卷》（Vier Bücher von Menschlicher Proportion），區分四卷來論述人體比例和功能。杜勒撰寫此書之前，曾經多次測量男、女和兒童身材尺寸，找出「典型」、理想的身材尺度，還求得肢體部位（頭、腿、臂和胸）的相互關係，以及各部位與身高的關係。他使用多種測量系統，參酌維特魯維斯（Vitruvius）等古典作家的成果並加以改良（在他眼中，那些古籍的方法都不完善），還沿用了阿爾貝悌（Alberti）在《論雕塑》（De Statua, 1434）書中採用的幾種作法。第一、二卷探究不同測量系統。第三卷專門討論實際投入創作的藝術家的實務要件，包括作坊配備實用法則和從

事素描所需工具。第四卷論述人體運動所採方式。這部見解獨到的專論原著（德勒斯登版）存續至今，由杜勒在一五三年親筆寫成，具有一種德國務求完美（就像他的紙上畫作）而義大利作品經常欠缺的特質，同時全書都以絕佳德語散文寫成。德語在當時已經漸趨成熟，這部分該歸功於路德，他是開創散文風格的第一人，於是杜勒掌握新機，趁此盛況展現文采，特別在第三卷結論部分，更暢論美學和人、藝術與上帝的關係。這幾卷專論讓杜勒的人體素描精心力作更增華彩。

杜勒從不忽視作坊中求知若渴的年輕藝術家的需求，他為學生寫了一本《圓規直尺測量法》（Vnder-weysung der Mesung）手冊，在一五二五年出版，通篇講解實務作法，論述拋物線、橢圓和雙曲線、圓錐截面的運用，還有三維物體幾何，書中引用柏拉圖和阿基米德的原理，不過為合乎時代潮流，還經過德國式合理修改。他論述基本建築學、透視法、日晷原理（兼論固定式和攜帶式日晷），以及藝術家用得到的天文學。他最後一本書可能出版於一五二七年，內容討論防禦工事，這是藝術家營利必須認識的課題之一。杜勒的作品除了開創德語著作先河之外，還把理論與實用科學巧妙融於一爐，而且內容廣博，遠非當代義大利任何著作所能及。

杜勒在十六世紀三〇年代期間已經赫赫有名，以木刻版畫、雕版版畫和印刷品成就

躋身歐洲名流，和伊拉斯謨享有同等聲望。他在一五二〇年至一五二二年期間，風風光光在荷蘭旅行，還（發揮善心）帶著妻子阿格娜斯與她的女侍同行。這趟旅行表面上是為了向即將在亞琛即位的（神聖羅馬帝國）新皇查理五世致敬。查理皇帝的前任，馬克西米利安賜予杜勒豐厚年俸，因此這位藝術家希望查理沿襲前例。剛開始他前往巴姆貝格（Bamberg）待在主教處所，進獻一幅漂亮的《聖母像》給主教，換得信函舉薦他去觀見未曾謀面的皇帝。然而這幾封信根本是多餘的。杜勒不管到哪裡都受到同行藝術家隆重歡迎，各地精英也紛紛委託創作。低地國家（當時還沒有因宗教衝突分裂為多國）的藝術首府安特衛普市（Antwerp）提供每年五百弗洛林金幣請他留在那裡工作。杜勒一路上有移動畫室和一群助理隨行，他在途中完成二十幅肖像，還有超過一百幅素描。此外他還留下日記，詳盡記載他親眼見識的加冕典禮和其他大事。杜勒向來講求寫實，他找來一位號稱九十三歲的老人，為他畫了肖像，作為《書房中的聖哲羅姆》的雛形。他為丹麥王克里斯蒂安二世描繪畫像（這幅作品已經失傳），還為伊拉斯謨描畫一幅漂亮的肖像。他結識了帕第尼爾（Painir）、約斯‧范‧克雷弗（Joos van Cleve）和路加斯‧范‧萊登（Lucas Van Leyden）。他在澤蘭省（Zeeland，荷蘭西部省份）時，曾前往觀看一頭擱淺的鯨魚，還畫了素描，結果染上風寒（或瘧疾），最後轉為風濕病，終其餘生都未能

根治。他在布魯日（Bruges，比利時西北部區域）觀看米開朗基羅的《聖母像》和其他許多傑作。他目眩神馳、精疲力竭，載譽回返紐倫堡，成為那裡最著名的市民，往後七年間都待在那裡直到辭世（路德稱那座城池是「德國的耳目」，而杜勒則是紐倫堡之眼）。儘管在這時期，寫作已經成為他的最愛，藉此把他的知識傳給未來世代，而作畫則是他的樂趣。不過他依然繼續作畫，累積畫幅愈來愈多，他創作肖像、祭壇畫和市政廳裝飾畫。安澤列夫斯基（Fredia Anzelewsky）在一九九一年編纂的畫錄，蒐羅他的畫作最為周延，計列出一百八十九幅，包括失傳的以及毀於二戰戰火的作品。他的朋友波克海梅爾表示，阿格娜斯很貪心，她逼杜勒多作畫來積攢金幣，而且逼得非常過分。沒錯，杜勒身後共留下六千八百七十四塊弗洛林金幣，還有幾項未完成委任計畫，包括一幅巨大的祭壇畫，或許他根本不該同意創作這幅畫。不過話說回來，若不辛勤努力，杜勒就會悵然若失。

他並不是以藝術名人聲聞後世，而是以一位單純的藝術工作者和他手中的專業工具名垂青史：利刀、雕刻刀、三角刻刀、調色工具、叉條、滾筒和雕刻錘；一罐罐的黑、褐色墨水；四處飛潤的木屑；金屬版雕刻用凹線刻刀、圓口鑿、搖點刀和滾點器；蝕刻尖筆；直刻畫筆和針筆、刮刀和磨光刀，還有總數多達數百的墨水筆、畫筆、炭精條和以坎伯蘭黑鉛製成的石墨鉛筆。他的工作室中彌漫各式芳香氣味：亞麻籽油和蛋白、胡桃精油、塗

料和膠水、底漆塗劑和蛋彩、畫筆散發的豬毛味、煤灰和碳粉、用來調色的白堊和土、用來製作蠅頭眼刷的松鼠皮、松節油等各種燥油、薰衣草油、蠟和樹脂、清漆和石膏、用來蝕刻金屬的各種強酸，還有卷卷新鮮畫布和經過處理的木板所散發的濃烈氣味。依他的自畫像來判斷，（就像多數畫家）他的雙手很大，上面留有這行手藝的風霜痕跡，割痕、老繭、舊傷疤痕和酸蝕斑痕；雙手洗得不大乾淨，指甲染了煤焦油，或呈黑色或紅腫發炎，這雙手的主人，是位終生操勞的辛苦人士。

杜勒留下眾多版畫和素描作品，歷經幾個世紀，大大啟迪了其他藝術家（其中更有些是大師名家），超過對其他製圖師的創作激勵效果。杜勒的作品是出名的明晰澄澈、一絲不苟、極端精確、充滿質感，而且比例和構圖絕佳，還往往能展現深邃感受。每當杜勒見到出色事物，他都想即刻描畫下來流傳後世。他的許多素描都側重表現生物的構造和整體性。他的城鎮建築水彩畫則讓觀畫者產生不同的距離感受，而且畫面色調逼真脫俗。這些素描全都令人有所領悟。他在一五一五年得到一幅印度犀牛精密素描圖，畫中犀牛從果亞（Goa，印度西部港都）運往里斯本，唉，結果卻在運往熱那亞途中，遇上船難慘遭溺斃，結果杜勒始終沒有見到牠。不過，他根據手中的材料，創作了一幅十分有力的木刻版畫，把那隻動物畫成身披甲冑的生物，從此以後，這幅版畫便成為全世界的犀牛原型圖像。確

實，德國學校直到一九三九年，依舊使用這幅版畫來作為生物教材。他的幾幅雙手合十祈禱圖像，也同樣成為聞名國際的名畫。就整個視覺藝壇來看，杜勒幾乎沒有放過哪個代表性領域，而且全都留下不可抹滅的印跡；這也難怪，因為他的印刷畫頁流通四海，甚至在蒸氣印刷機問世之前，已經有無數人閱覽。

早至一五一二年，杜勒還有十六年壽命時，科克拉烏斯（Johannes Cochlaus）便在他的《世界誌》（Cosmographia）中寫道，歐洲全境的商人，全都購買杜勒的木刻版畫和雕版版畫作品，帶著畫作回到家鄉，命令本土藝術家臨摹仿製。十六世紀進入尾聲，德語地區出現一種號稱「杜勒復甦」的現象，在那段時期，杜勒的作品經過再版印製，收藏家則以布拉格的魯道夫二世皇帝和慕尼黑的馬克西米利安皇帝為首，競相蒐集他的畫作、版畫、書籍和素描作品。十八世紀期間，杜勒的聲譽日隆，也成為藝術的象徵，構成浪漫主義的一環，尤其是影響了歌德和其他如弗里德里希（Caspar David Friedrich）等藝術家，接著到了俾斯麥統治期間，更影響到日耳曼民族主義。一八二八年四月六日早上，杜勒逝世三百週年，有三百名藝術家齊聚在他墓前致上敬意。他的生平和作品，比其他所有偉大藝術家都更早受學界青睞，從十八世紀八○年代開始，便成為德國學術界的研究課題，各門各派學者紛紛投入鑽研，而且為杜勒舉辦大規模的展覽，次數也很可能多過為其他任何

人籌辦的。這種受矚目盛況全無饜足之象，已經為往後幾個世代，彰顯出杜勒的清新眼光和俐落畫風。他是黑白畫界獨一無二最具創意的畫家，伊拉斯謨斯便率先注意到（並曾表示），想為杜勒的版畫著色是種罪過。

4 莎士比亞：謎樣巨人的片鱗半爪

莎士比亞是人類史上最有創意的名人。他在一五六四年四月誕生於斯特拉特福（Stratford），十六世紀八〇年代進入尾聲，他二十出頭時便成為專業作家，直到他五十二歲，一六一六年四月死亡為止，因此他的寫作生涯，大約延續達四分之一個世紀。在這段期間，除了經常從事戲劇演出之外，他還在斯特拉特福與倫敦參與投機性投資，他寫的戲劇有三十九部流傳下來，此外還曾與其他幾個人合作撰寫劇本。他還寫了十二首重要詩篇和幾百首十四行詩。在他生前，所寫劇作已經在英國全境上演，還遠渡重洋在國外演出，遠達西部非洲外海地區；他的戲劇已經翻譯成所有知名語言，還在世界各地登台演出。這批劇作成為兩百多齣歌劇的基礎，作者包括大大小小的音樂家，如帕塞爾（Purcell）、羅西尼（Rossini）、威爾第、華格納和布里頓（Britten），還鼓舞孟德爾頌、白遼士、柴可夫斯基、普羅高菲夫等音樂大師紛紛譜出新曲。他的一百零三首歌詞，經藝術歌曲作曲

家譜出配樂，為他的戲劇點綴潤色。莎士比亞的作品成為三百部電影的靈感來源，還經改編拍出幾千集電視影片，而且為最專業的劇作家，從德萊頓到蕭伯納和斯托帕特（Tom Stoppard，英國劇作家）等人提供素材或創作理念。他的詩篇是英語文學創意想像的核心泉源，並影響至境外，造就外語同類作品，特別是法語、義大利語、德語、西班牙語和俄語文學方面。

莎士比亞的創意和藝術豐饒（和深度）成就，明白顯示傳承或基因對創作生活根本無足輕重。他的父親約翰是個平凡的手套商，還一度經營得有聲有色，成為小鎮名流，後來沒落了：他的母親來自較高社會階層，家族和地主密切往來，不過也只是地方望族。沒有任何證據可以顯示，他父母雙方先祖曾從事任何文學或藝術活動。他在斯特拉特福的文法學校就讀，（可能）曾經擔任校長，後來才和一個巡迴劇團往來，接著便前往倫敦擔任演員和劇作家，這些經歷和狄更斯筆下的尼克爾貝（Nicholas Nickeby）的生平相仿。由於他出身平凡，有些人便猜想，他的作品實際上都是曾任大法官的法蘭西斯‧培根爵士所作。

不過，這是勢利學究的粗陋識見，許多偉大作家都出身寒微，並無顯赫家世。「培根學說」以幾組密碼為本，其主要佐證出現在《空愛一場》（Loves Labours Lost）劇本第五幕第一景，那是個隨性編造的詞彙「honorificabilitudinitatibus」，號稱是培根的發明，這個拉丁

化單詞翻譯出來，意思便是：「這些戲劇，培根的成果，為世界保藏下來。」其實，這個詞彙並不是那位劇作家（不論是誰）造的，早自一四六〇年的一部英語著作裡面，便找得到這個字彙。不論如何，莎士比亞的生平有翔實記載可查：當代文獻有六十六則提到他，其中包括大批確鑿無誤的證據，顯示他和整個劇界有關係，還特別提到他的劇本。在他那個時代，許多人都深知他的偉大成就，好比從一五九九年至一六四〇年間，便有二十四篇詩歌和序言褒揚推薦，可為明證。感謝他兩位同行的愛心和努力奉獻，海明斯（John Hemmings）和科爾（Henry Cordell）兩人投入大量時間和精神，彙整完成《第一對開本》（First Folio）並在一六二三年出版，約十六部莎士比亞劇作才因此免於失傳，而其他劇作也多少能保留莎士比亞的原著風貌，這其中有十八部先前已經以四開本形式出版，不過內容有些訛誤之處。至於在一五八〇年至一六二〇年期間譜寫、演出的好幾百部劇作，則超過半數都失傳無蹤，不過，我們可以合理判定，我們擁有的莎士比亞作品，幾乎完整包羅他的畢生創作成果。

我不想細述莎士比亞的所有作品，只檢視他創造的法斯塔夫和哈姆雷特兩個角色，以及有這兩個角色現身的戲劇。不過，首先有必要指出，莎士比亞身為劇作家的主要特徵，還有他在創作歷程，如何借助這些特徵來創作劇本。

我們先從他的務實個性入手。他是珍·奧斯汀（Jane Austen）後來所稱的「通情達理的人」。他工作講求經驗，藉嘗試錯誤從做中學，並能實驗新方式。他是個理性的人，一心一意務求上進，從不因（按照他自己的話）「傲慢自負，狂狷太過，因此失了分寸」而自責。他或許是無心插柳成為劇作家，因為當時有個巡迴劇團來到斯特拉特福，由於團員生病騰出一個職缺，當時已經是業餘作家的莎士比亞便填補空缺，由於表現良好，後來被請求轉為專業。他在十六世紀八〇年代曾為幾個劇團工作，演出「君王角色」，後來還在他譜寫的戲劇當中演出角色，包括在《皆大歡喜》（As You Like It）劇中演亞當，後來還有在《哈姆雷特》劇中演鬼魂，另外還在班·強生（Ben Jonson）的幾齣喜劇以及悲劇《塞揚努斯》（Sejanus）中登場。不過，莎士比亞似乎早就領悟，自己撰寫劇作的天分，超過他這輩子能夠達到的表演技巧；到了一五九二年，他已經是一位卓然有成的劇作家，當時鼠疫爆發橫行肆虐，倫敦劇場全都關閉近兩年。接著他（除了到鄉下城鎮演出之外）還探索可能性，看能不能成為一位不靠劇場的文字工作者，於是他寫出《魯克麗絲失貞記》（The Rape of Lucrece）和《維納斯和阿多尼斯》（Venus and Adonis）兩部偉大的敘事詩。

這些作品也許有用。當劇場在一五九四年五月重新開放，同時也出現一個契機，可供演員、劇作家和投資客參與，投入新的劇場創投計畫——「宮內大臣劇團」（Lord

Chamberlain's Men），由一群學有所長的專業人員組成，他們迅速竄起，成為倫敦最出色的（也是世界首屈一指的）劇團。莎士比亞從一開始就被指名為這項事業的成員，起初是在一五九四年一月，在宮廷「私有」劇場演出，當時戲劇都是在室內演出，有人工照明，觀劇者都經刻意遴選，人數約五百上下。隨後到了夏季，那家劇團便在肖迪奇（Shoreditch）城區租下泰晤士河北岸的劇場，那是座「公有」劇場，擁有一千多席位，採日光照明上演。這是第一座經過專業設計、建造的劇院，在一五七六年竣工。劇場起造人是詹姆斯‧伯比奇（James Burbage），他的兒子是莎士比亞的偉大同行，演員理查‧伯比奇（Richard Burbage）。詹姆斯是個精細木作師傅，那座劇院的木作工程十分精緻，其建構適合戲劇表現，無比引人注目。

　　莎士比亞在這裡，還有後來在南岸區另一座專業劇場「惟幕劇院」，發展茁壯為成熟的劇作家。一五九九年，他和伯比奇等人聯合組成企業聯盟，拆解「劇場」（即肖迪奇那家劇場）的木料來運用，加上其他大批建材，營建了一座新設計的頂級「圓形劇院」（即肖迪奇那家劇場）。由於倫敦市的名人顯貴主張禁欲並反對戲劇，為避開他們的司法裁判轄區，這座新劇場也設在南岸，座落於紹斯沃克（Southwark）。圓形劇院可容三千人，獲利豐厚，從一六〇九年起，冬季還有一家「私有的」室內劇場「黑修道士劇院」（Blackfars）加入陣容。莎士

比亞身為「股東」，擁有圓形劇院百分之十股份，以及「宮內大臣劇團」（到了一六〇三年，英王詹姆斯一世登基之後便改稱「國王劇團」）所屬其他企業的相仿股份。他的劇團在宮廷演出的次數超過其他一切劇團，從一六〇四年十一月一日起至一六〇五年十月三十一日止，他的劇團推出十一場戲劇表演，七場是莎士比亞寫的，包括專門為宮廷演出創作的《空愛一場》，還有《錯中錯喜劇》（The Comedy of Errors）、《一報還一報》（Measure for Measure）、《奧賽羅》（Othello），以及兩度上演的《威尼斯商人》（The Merchant of Venice）。莎士比亞從劇場演出賺了大錢，由他的土地投資和斯特拉特福宅邸可為明證，而且他餘生都與那家劇團密切往來。沒有其他劇作家和劇團維持這麼長久持續的關係。

莎士比亞的務實個性也表現在他的寫作意願，以及他的寫作技巧，而且就整體和細部而論，他的作品都適合劇場演出。此外他更擁有演出的劇場，手上掌握了許多演員，還有以欣賞戲劇為樂的「公眾」、「私人」觀眾（公眾觀眾最少支付一便士，私家觀眾則為六便士）。莎士比亞的舞台演出巧妙用上專業新劇院的所有設施，包括台面底層、舞台、天蓬樓層、頂層和升降演員的裝備，同時還謹記室內「冬季」劇場有哪些局限。值得注意的是，隨著劇院設施擴充，莎士比亞的戲劇也更加善用發揮功能。例如《辛白林》（Cymbeline）劇中的丘比特角色藉機械裝置垂降，還有《伯里克利斯》（Pericles）

劇中的黛安娜和《暴風雨》（The Tempest）的化裝舞會場景中的朱諾也都如此。不過，機械裝置和大劇場向來不是莎士比亞演出效果的核心，也因此他的戲劇才比較容易上演（古今皆然）。遠勝過和他同時代的首要劇作家，如馬洛、強生、鮑蒙特和弗萊契爾（John Flercher），以及韋伯斯特（John Webster）等人的作品。莎士比亞一向樂於配合手邊資源來寫作或改寫舊作。他特別擅長撰寫由少年男子飾演的女性角色，而少男演員正是劇團的中堅成員。他的角色戲份通常不重，不過往往十分搶眼、鋒芒畢露（如馬克白夫人、苔絲狄蒙娜、歐菲利亞）。若有出色男童能夠擔綱飾演，他也能寫出更長、更微妙的人物性格描述（如羅瑟琳、克莉佩特拉）。至於觀賞民眾，莎士比亞擅長在同一齣戲中，寫出讓精英和「庶民」（或「後排觀眾」）同感歡欣的劇情。不過他依然（就如劇中哈姆雷特指示演員如何演出的場景）努力想提升民眾品味，特別是表演鑑賞能力。就像所有最偉大的藝術家，他也創造出他自己的觀眾，教育觀眾如何鑑賞他的作品，於是在他身後，戲劇便已經成為細膩、精緻的藝術形式，遠勝於當初他入行時的情況。

莎士比亞講究務實，於是他也連帶質疑抽象，不喜歡理論。他徹頭徹尾都不是知識分子，也因此他並不認為思想比人更重要。他的戲劇基本上都是講人，不談思想。在強生等知識分子眼中，他並不是文人雅士；儘管他博學多聞，卻全都是透過口語溝通，聆聽旁人

講述其本身專長習得和自修閱讀而得。他沒有一絲大學氣息，也沒有「系統」，不論是出自中世紀學者或古希臘哲學家的體系都不具備。他並不想傳達某種新的「訊息」。儘管曾與年輕的南安普敦伯爵結交，還經由他結識危險的艾色克斯伯爵（一六〇一年，他想推翻穩固的伊利莎白政權，結果自己丟了腦袋，還連累南安普敦伯爵入獄），莎士比亞卻從未提筆寫出半字來支持兩人。從任何角度、任何領域來看，他都毫無革命傾向。事實正好相反，他重視安定。他具有踏實中產階級成功生意人的直覺。他是個保守的人，十分厭惡激進思想，例如在最坦然表達堅定立場的《特洛伊羅斯與克瑞西達》（*Troilus and Cressida*）劇中，他便清楚道出這點。他經常在他的歷史劇中，強烈重申這種厭惡心態，他在劇中痛責一切想要全面破除錯誤的努力，特別著力譴責以暴力對抗現有秩序的企圖。莎士比亞的保守心態，還有他對現存社會秩序的擁戴，任憑諸般現況瑕疵（他深知這點，也經常予以披露）都不改初衷，他折衷採取溫和態度，期望藉由漸進、和平方式，採行較好的作法，讓公民道德和私人舉止都有「改進」。倘若他活在維多利亞時代，這種熱愛「改進」，揚棄革命的心態，肯定會讓他名聞遐邇。

「他很少讓自己的意見公然顯現，寧願採示意點醒、默許暗示作法，也不願意明言。」

然而，他的信條是萬事皆依循穩健之道，他偏好寬容。就像喬叟，他也完全接受眼前所見

人性，不完美、不牢靠、懦弱又會犯錯或固執犯蠢，還往往有勇無謀，卻始終那麼有趣，還往往討人喜愛或感人肺腑。他有話要代表他的所有角色發言，連罪大惡極的惡棍都包括在內，他讓角色由內向外發言，講述他們的觀點，還發表他們的理由。熱心鑽研莎士比亞角色的學人蘭姆（Charles Lamb）採信一種觀點，認為只有《哈姆雷特》劇中的「自負王」，才不具有補償性人品。然而，當國王克勞狄指出（還有當他自我省思）世俗準則（也就是他的律法）與神授標準之異，這時連他都要顯得精明、狡詐：他知道善惡之辨。演員（正符莎士比亞期望）設法演活了伊阿古、馬克白和夏洛克等角色，他們果然沒有把這些壞蛋演成富有同情心的人物，而是活靈活現展現扭曲價值觀的典範，這些人讓我們目不暇給，讓我們顫抖。此外還有層出不窮的各色人物，在舞台上熙來攘往，他們的弱點和愚行，只讓我們捧腹，卻不引人嫌惡。他們是普通人，是凡夫俗子而非刻板印象，是游移不定帶奇怪癖好的人，是從街頭踏上舞台，演活他們自己的市井男女。他們是真實人物組成的壯闊隊伍。

　　莎士比亞讓他的角色發表意見，內容始終顯得合情合理，還往往令人難忘。「天理循環，報應不爽。」「所有世界就是一個舞台。」「月光照耀之下，再也沒有出色的人物了！」「欲脫困境往往事在人為。」「苦盡甘來。」「我對此一無所知！」「為惡的人，死後還

會遭人譴責所行之惡，為善的人，善行卻往往隨他們的屍骨入土。」「啊！那樣想下去是要發瘋的。」「您的臉正像一本書，人們可以從那上面讀到奇怪的事情。」「把藥丟給狗吧──我不要靠它！」「直到時間的最後一秒鐘。」「殺人的事總要敗露。」「一個瞇著眼睛的傻瓜。」「一個丹尼爾來做法官。」「在這個罪惡的世界發出廣大的光輝。」「真不巧又在月光下碰見你。」「靜寂的深宵！是誰在這兒？」「天啊，人們真蠢得無可理喻！」「那顆心就像一只好鐘那般完整無缺。」「把銀錢放在你的錢袋裡。」「怪不得下面有那個玩意兒。」「綠眼的妖魔。」「像空氣一樣輕的小事。」「昭然若揭。」「這個統於一尊的島嶼。」「把昨天召喚回來。」「戴王冠的頭，是不能安枕無憂的。」「我今天無心封賞。」「一匹馬、一匹馬，我的王國換一匹馬！」「玫瑰花，不管換了哪個名字，香味還是一樣芬芳。」「你們兩邊都要倒楣！」「我是受命運玩弄的人。」「過去時光的幽暗深淵。」「一股像是魚放了太久，發出的腥味。」「時光老人背負著一個袋子，裡面他裝了世人遺忘的過往功勳。」「你以為自己道德高尚，別人就不得再喝酒取樂了嗎？」「怎麼，這簡直是中了暑說的瘋話。」「那時我年輕識淺，判斷能力還很生嫩。」。莎士比亞的話語占了《牛津名言辭典》七十六頁篇幅。

的確，若說有一個領域是莎士比亞表現不夠穩健的，那就是字彙的世界。他在這裡交

替展現激昂、空議、沉溺、不切實際，簡直是不可理喻。他活在沉醉字彙的時代，而他是最縱情恣肆不肯稍歇的文字寫手。他創造的字彙數量之多，在英語文壇無出其右，儘管喬叟著述甚豐，卻也遙遙瞠乎其後。莎士比亞創造出多少字彙，算法各有不同：一種算法得出總數為兩千零七十六字，另一種則得出約六千七百字。在他那個時代，英語含有十五萬個字彙，其中他用了約兩萬字，他新創的字彙可達他所用語彙的百分之十，比例十分驚人。他新造的字彙有些是採自一般說話用語，由他正式寫入著述，好比 abode（住所）、

abstemious（有節制的）、afeting（令人感動的）、anchovy（鯷魚）、atorneyship（代理權）、weather-bitten（飽經風霜）、well-ordered（秩序井然）、wellread（博覽群籍）、widen（放寬）、wind-shaken（受風晃動）、wormhole（蟲洞）和 zany（小丑）。他創造的字彙，有些是名詞轉換的動詞，有些則相反，有時則添加字尾造出新字。他有三百一十四次採這種作法，運用前綴字首 un- 來造新字，好比《空愛一場》劇中，霍羅福尼斯便表示，得爾用的是「不加修飾、未經琢磨、毫不掩飾、沒有教養，或簡直就是缺乏知識，或不如說是荒謬絕倫的方式」（undressed、unpolished、unconcealed、unpruned、untrained or、ather，unlettered, or, rather, unconfessed fashion）。這些前面添加 un- 的字彙，有些很快就成為日常用語，如 ncomfortable（不舒服）和 unaware（沒有察覺）。他還添加 out- 前綴，例如

outswear（罵得更高明）、outvillain（罪行更重大）、outpray（更善於祈禱）、outhown（更愁眉深鎖）。這類新詞有些沒有流傳開來。莎士比亞創造了三百二十二個只有他用過的字彙。其他則（如上所述）很快就開始流行，好比 bandit（土匪）、ruffish（俗豔放蕩）、charmingly（迷人地）和 tightly（牢牢地）。有些字彙在當時受人棄置，後來才由柯立芝（Coleridge）和濟慈等浪漫派詩人，在他的文稿當中重新發現，例如 cerements（壽衣）、silverly（銀子般模樣）和 rubious（紅色的）。有時候莎士比亞只是為了好玩才造字，好比 exsufficare（虛無飄渺）或 anthropophaginian（食人肉者）。有時他純以多音節文采來點出表情，好比他採用 corporal sufferance（肉體的苦難）卻不寫 bodily pain（身體的疼痛），還有 prenominate in nice conjecture（預先猜出該攻擊哪個部位）。他新創的長字彙有 plausive（喝采的）、wafture（揮動）、concupiscible（沉迷色欲的）、questant（探尋的人）、fraughtage（貨物）、prolixious（冗長乏味）、tortive（扭轉的）、insisture（堅持不懈）、vastidiy（遼闊無盡）、defunctive（死者）和 deceptions（欺騙）〔最後這個字彙，和一九八一年美國一位國務卿造出的 dublicious（陽奉陰違）可以相提並論。〕儘管莎士比亞採用多音節冗長字彙來製造效果，然而他卻採用源自盎格魯─薩克遜語言的簡短英語字彙，來驅動劇情發展並鋪陳情節，就如《馬克白》（Macbeth）劇中那段寫來張力十足，

情節緊湊的謀殺情節，描述得刀刀見血深入骨髓。他還運用短字之美，如一六〇一年的《鳳凰和斑鳩》（The Phoenix and the Turtle），許多人都認為這是他最引人囑目的一部詩篇，內容陳述純潔的不死之愛，這是個令人驚悚卻又感人至深的題材。這十三首四行詩，還有隨後五段以三行韻文組成的詩節，全部以十分簡短，往往只含單一音節的字彙，發揮宗師巧技創作而成。

《鳳凰和斑鳩》顯然是為了朗讀而作，只要誦讀得當，便十分容易理解，而且要有音樂來陪襯，還可能用來吟唱。若有人對自己朗讀莎士比亞作品，或者觀賞純口語的舞台表演，都是曲解了作者原意，因為這就把音樂層面遺漏了。那個時代的最愛是音樂，是中世紀複調藝術的最後一次振興，當時英國就這方面領先世界，而劇場也反映出這種對音樂的愛好。就連恐怖陰森的亨利八世也譜寫音樂，他的女兒伊利莎白一世，面對清教徒的文化破壞行徑，曾經誓死捍衛珍藏在她皇室禮拜堂、莊嚴聖潔的宗教音樂。莎士比亞的聲音感受能力十分高強，他的詩句（無論有韻的或無韻的）可為明證，而他對音樂的愛好也是無庸置疑。這項愛好不放過任何機會，時時出現在他的戲劇內外，而且不只是展現在他上百首歌曲當中，還幾乎遍布所有表演層面。伊利莎白時代的劇團包括演員、音樂家和專業樂家，他們懂得如何以多樣方式，來演奏困難的樂器，好比雙簧管、法國號和小號。音樂

可以用來陪襯台上的戰鬥、對決、行進和典禮，用來象徵命運或提升張力（就如今天的電影和電視劇配樂），用來彰顯角色性格變換或動作舉止，用來強化魔力和假面劇的表現，也讓整齣戲劇更顯得深刻。由於「宮內大臣劇團」（後來的「國王劇團」）劇務欣欣向榮、劇場規模日漸宏偉、時代品味與時俱進，還有同樣不容輕忽的是，莎士比亞本身對音樂的熱情，以及他把音樂納入劇情和詩文的巧妙手法，再再使音樂對他作品的影響日深，尤其他的最後幾齣戲劇作更是如此。《暴風雨》是齣音樂戲，早期的實驗性戲劇《仲夏夜之夢》（*Midsummer Night's Dream*）也是，而《冬天的故事》（*A Winter's Tale*）也屬於這類戲劇。

為了彰顯音樂的抽象特性，莎士比亞把他的絕大部分台詞都寫成韻文，卻不用散文體，還揚棄寫實主義，轉而強調想像力和形而上的（甚至超自然的）觀點，不過，既然身為塵俗凡人，他也間雜展現俗事和現實真相，就如《暴風雨》劇便鮮活演出船難和醉酒喜鬧場景，於是當觀眾受他迷惑、目眩神迷之時，還有辦法穩穩站在現實立足點上。

莎士比亞的氛圍音樂家，有時藏身舞台下方，那裡有個地板門，讓他的角色陷入瞌睡狀態，藉此製造戲劇效果。在《暴風雨》劇中，斐迪南在迷人的「來到黃沙的海濱」歌聲中沉沉入睡。而在《亨

利四世》上篇劇中，莎士比亞用了一位講威爾斯話的少年男子，讓他逗弄格倫道爾只會講一種語言的女兒，還唱了一首威爾斯催眠曲，讓她的丈夫摩提默入睡。莎士比亞還運用音樂和歌聲，來擴大他的角色研究範疇。因此，在《一報還一報》劇中，瑪麗安娜的任性，便在「取去啊，取去那對紅唇」歌聲中更加醒目。在《第十二夜》劇中，費斯特唱出「啊，我的姑娘」優美歌聲，告訴我們培爾契爵士及艾古契爵士與他們那位高貴姑娘之間的關係。在《冬天的故事》劇中第五幕尾聲段落，寶麗娜講了幾句話，讓赫米溫妮王后的雕像活了過來，她說：「音樂，把她喚醒，演奏吧！是時候了。下來吧。別再當石頭了。過來吧！」不難想像，就在赫米溫妮王后和她的丈夫，里昂提斯國王重歸於好，兩人愛情重生之後，隨即會響起樂聲映襯這段精彩的台詞。

儘管劇本寫了些文字標示（警覺、離去等），指出特定樂器種類，如小號代表戰鬥怒氣，雙簧管代表毛骨悚然，內文卻很少就音樂方面提出評註，而一般劇本則通篇常見這種提示。隨著莎士比亞經驗日漸豐富，作品展現的藝術性，也以令人歎服的速率穩定增長，這點從音樂運用和許多藝術歌曲本身，都可循跡看出發展進程。於是不經過「配樂」或「編曲」的現代製作，便遺漏了戲劇的一個層面。當然了，這就是莎士比亞劇本得以彈性變通，那麼容易（並經常）改編為歌劇的原因之一。前面提到的兩百多部歌劇版本，並不包括風

靡十七世紀的「音樂戲」，那陣流行在莎士比亞生前或許已經開始，不過在一六六〇年君主政體復辟之後，舞台也解禁了，於是這便成為戲劇主流，渴求音樂的群眾湧入劇場，聆聽從劇本改編的音樂戲，特別是莎士比亞的作品。帕塞爾和德萊頓在這段發展進程扮演重要角色，而《馬克白》、《暴風雨》和《仲夏夜之夢》也在這時成為最熱門劇作。《仲夏夜之夢》還啟發帕塞爾在一六九二年寫出《仙后》（Fairy Queen），不過後面這部與其說是戲劇，不如說是連篇型假面劇，而且也沒有像莎士比亞劇作那樣納入配樂。對音樂版莎士比亞戲劇的狂熱癖好，是種十九世紀現象，後來還延續到二十世紀，更持續到二十一世紀。就音樂靈感方面，莎士比亞遠遠凌駕所有對手，歌德位居第二，他的音樂配曲劇作約計六十齣，隨後是拜倫和斯科特（Scott），數量各為五十五齣，接著是雨果，計五十二齣。有時會出現罕見事例，作曲家也精擅譜寫劇作，因此威爾第的《法斯塔夫》在歌劇界的成就，便超過《溫莎的風流娘兒們》（The Merry Wives of Windsor）在劇作界的地位。[3] 不過，就其他所有作品而論，莎士比亞腳本的微妙音樂語言，幾乎都臻於完善，不必勞煩作曲家著力改進。威爾第的早期歌劇《馬克白》是部模仿失敗的劣作，妄想仿效驚世詩作指標，

3 譯註：《法斯塔夫》大致以《溫莎的風流娘兒們》情節為本。

莎士比亞的劇作；至於音樂劇《刁蠻公主》（*Kiss Me, Kate*），縱然取得高度成功並經常重演，大體上卻只是帶出了《馴悍記》（*The Taming of the Shrew*）的戲劇笑料與華麗效果。

莎士比亞是位精擅文字和聲音的宗師。而且在他的劇本當中，儘管始終謹守故事情節，務求合情合理，（若情況許可）還嚴格依循史實，他卻同樣（或許還更加）熱衷於創造機會，來展現他的精湛技藝。他很快就明白，在劇院裡面，不老練又或許沒有學養的觀眾，不見得徹底了解戲劇想講的一切，同樣也能欣賞台上展現的巧言妙語、獨創特性和純粹詩文，這點莫里哀、蕭伯納和斯托帕特也都十分了解。莎士比亞從未忘記低下階層，不過他也從不降低自己的視角。他始終展現最好的成果，還把他對字彙的才華和天賦發揮到極致，因為莎士比亞知道，他有辦法拉抬民眾奉自己為表率。

《亨利四世》上下兩篇在十六世紀九〇年代邁入尾聲階段寫成，那時一六〇〇高潮年（莎士比亞創作顛峰的奇蹟時期）正逐日接近，這兩部作品便成為鍛鍊編劇技巧和純粹的發明以及創造力，產生出最活躍、最出人意表的美妙成果。伊利莎白時代最後幾年，正逢愛國呼聲響徹雲霄，同時也是飽經戰火民氣消沉的時期，這兩種水火不容的情緒同時存在，正構成一種莎士比亞能夠理解又喜好的心理矛盾現象。他想寫出一部壯闊史詩，描述偉大的「軍曹國王」亨利五世的事蹟，鋪陳他如何建立彪炳戰功，又開創承平盛世。不過，

為此莎士比亞便有必要（或覺得他有必要）鋪陳亨利的童年，並展現亨利如何茁壯成人並當上國王。這可不容易。根據歷史記載，如《霍林斯赫德的編年史》[4]、霍爾[5]等多方文獻所述，「蒙茅斯的哈利」（Harry of Monmouth）十幾歲出頭就投身軍旅，曾在理查二世麾下前往愛爾蘭作戰，隨後還在威爾斯以及北部邊界各區擔任軍職，肩起重責大任（有時還分身兼任兩區職務），他一生戎馬，很少卸甲離營。不過，就像在戰鬥中茁壯的其他年輕男子，有時他也縱情放蕩，因此一位任性年輕人的傳說便不脛而走。莎士比亞不肯相信，少年戰士哈利自然而然成長為了不起的亨利五世，他緊緊把握這些傳說，為他的史詩創造出緒論段落，寫出令人滿意的懺悔和救贖課題。事實並不完全是那個樣子。作家的創作動力，有種根深柢固的習性，總想接手掌控全局發號施令。因此《亨利四世》便自行膨脹為兩部壯闊的戲劇，躋身莎士比亞最好的著作之列，並且還廣受歡迎，在莎士比亞生前便多次印行，推出四開版和十二開版，比他的其餘著作都更常出版。

莎士比亞原本就是戲劇對位法的專家，擅長以喜劇和嚴肅劇（或稱為悲劇）交替運

4　Holinshed's Chronicles，指他的《英格蘭、蘇格蘭和愛爾蘭編年史》。
5　這裡指的是Edward Hall所著的Hall's Chronicle。

用，採散文體寫喜劇，其中還常常出現辛辣對話或笑鬧浮誇，然後再用無韻詩體寫悲劇，藉此彰顯反差對比。在《亨利四世》上篇劇中，他把對位法提升成為一種嶄新的藝術形式。

為達成這項目的，他創造出霍茨波[6]和法斯塔夫兩個出色的角色。我說「創造」，但是他們都真有其人，霍茨波就是珀西伯爵（Earl Percy），諾森伯蘭郡（Northumberland）公爵的兒子暨得力助手。公爵曾把亨利四世引入危險局勢；還有法斯塔夫的原型，則是羅拉德騎士團的奧爾德卡斯爾（John Oldcastle）爵士。其實法斯塔夫的姓氏本為奧爾德卡斯爾（Oldcaste），然而奧爾德卡斯爾家族是朝廷權貴，不願見到他們的祖先任人擺弄，橫生枝節大作文章，於是作者只好讓角色改個姓氏（結果又險些掀起更大風波，惹上偉大戰士法斯托夫爵士的家族）。不過，這兩個角色基本上仍是莎士比亞的創作。霍茨波經設計成對照角色，他是個有男子氣概的好鬥人物，和少年蒙茅斯縱情酒肆的放蕩舉止相互比對。霍茨波角色自能掌握個性，表現恰如其分：暴躁易怒、性子很急，卻又逗趣的坦率角色。這個人愛馬又好戰，痛恨廢話，誠實、忠心又勇敢，具有極高的性吸引力（甚至同時吸引男女兩性），不可能會有人不喜歡他。這是莎士比亞所有著作當中最偉大的篇章，而且是奧

6 Hotspur，這是別號，意思是「急驚風」。

立佛（Laurence Olivier）的最愛。我很幸運，能在一九四五年，我十幾歲時見到他的精彩演出，恰好匹配他的奇特天賦，讓他能夠在舞台上耀武揚威，吼出詩意台詞，另外也不可輕忽的一點，還可以淒然演出精彩的垂死劇情。莎士比亞只能任憑自己的脫韁創意宰制，遵循創作邏輯，迫使蒙茅斯殺了霍茨波之後還向他認錯，莎士比亞還讓從平凡轉為英雄的霍茨波，講出一段精彩的臨終台詞，最後還讓他哽塞無法盡言，只能結巴說出「我是……（蛆蟲的食糧）」，一語未完，溘然長逝。

霍茨波之死，險些讓《亨利四世》上篇變成一齣悲劇，因為在前面第二幕第四景，莎士比亞在一個感人場面，描述那位戰士和他那惹人愛戀的漂亮妻子凱蒂的對話，兩人你來我往精彩萬分，凱蒂反戰，為制止他動身投入戰役，稱他為「猖狂潑猴」和「學舌鸚鵡」，又說：「再刁蠻的人也不像你這樣自以為是。」這種關係愈漸惡化，到了第三幕第一景，進入莎士比亞截至當時所寫出的最傑出場景。這場戲讓演技高超的演員，有機會展現霍茨波的魅力、怒氣和鬥嘴本領，而且單憑霍茨波的強悍個性，就把其他演員全都貶抑得幾乎無地自容。霍茨波和凱蒂還有一場綿長的愛情戲碼，這本身便與摩提默的一段愛情對手戲構成對比。摩提默的妻子是威爾斯人，父親就是威爾斯大公，歐文格倫道爾（Owen Glendower）。公主只講威爾斯話，不會講英語，不過她唱歌把摩提默催眠的本事很高，

這點就連霍茨波也要承認。霍茨波痛恨長篇大論，瞧不起轉彎抹角說話，凡是和我們如今所稱政治正確的事物沾上邊的，他全都斷然拒斥。他不喜歡附庸風雅的鄉紳語氣，斥責凱蒂不著邊際的發誓說法：

心肝，怎麼你發起誓來

就像糖果商人的太太：你不該說什麼，「真的沒騙人」還有

「死人才撒謊」還有

「就憑上帝照管！」和「上天為證！」

也別用這種飄忽不定的話來起誓，

彷彿妳從來沒有走遠路超過芬斯伯里一般。

對我起誓，凱蒂，表現妳該有的貴婦模樣，

滿口真話痛快發個誓吧。

這全都是心懷愛意說的話。霍茨波滿心敬重他的凱蒂，就連挑釁招惹她的時候也是，而凱蒂也知道這點。不過，一旦遇上格倫道爾，那個聒噪饒舌的威爾斯人（威爾斯史上第

一個聒噪饒舌的人），他便全然藐視，任憑格倫道爾滿口大話，吹噓自己有本事召喚超自

然力量來幫忙，他一句話都不相信：

格倫道爾：我能召喚地下深淵的幽魂。

霍茨波：啊，那我也會，所有人都會；

不過他們會應你召喚現身嗎？

當格倫道爾離開片刻，不在台上，霍茨波告訴他的女婿摩提默，和他的叔父烏斯特

（Worcester），表示自己厭惡那個人的「矯揉造作的詩歌」，還說那「讓我恨得牙癢癢的」，

厭倦聽他講什麼沒有鰭的魚、脫毛的渡鴉、剪去翅膀的獅身鳥頭獸、蜷臥的獅子、咆哮的

貓，還有諸如此類的「荒誕無稽的東西」（skimble-skamble stuff，這是莎士比亞發明的詞

彙）。霍茨波說，前晚格倫道爾不讓他睡覺「至少九個小時」，拉著他一個個列舉妖魔鬼

怪的名字，還說「他們都是他的僕役」。接著就是一段精彩的隱喻：

啊，他真煩哪，

就像四疲乏的馬，像個嘮叨抱怨的妻子

或就像棟煙霧蒸騰的房子。我倒寧願住進風車房

和乳酪大蒜一起過日子，

總比聽他講話好太多了，

就算讓我住在基督教友的夏季別墅，

盡情享用糕點，我都不樂意。

莎士比亞寫這齣劇本時發現了一點，那就是運用插科打諢或浮誇生動的詞藻，可

以讓劇場活潑起來，而且劇作家也一次又一次重新發現這種手法，尤以奧斯本（John

Osborne）在他的一九五六年革新劇作《在憤怒中回顧》（Look Back in Anger）中的表現

特別值得注意。

這就引領我們開始探討法斯塔夫，他喜好賣弄口舌挖苦別人，也是被人戲謔的對象。

當法斯塔夫出場，問哈爾親王現在是什麼時候，這時我們便立刻看出這點：

哈利親王：見鬼了，你怎麼問起現在是什麼時候？除非鐘點是杯杯葡萄酒，分鐘是一

隻隻閹雞，而時鐘是鴇母的便捷口舌，日暮是妓院的店招，至於聖潔的太陽，本身就是個身著豔麗塔夫綢衣的風騷美姑娘，我不知道你為什麼要這樣多此一舉，問起現在是什麼時候。

於是就這麼乾淨俐落，法斯塔夫清楚在我們眼前展現，滿身罪惡，飽受嘲弄，接下來，他就奮力反駁，為自己辯白。他的軍人和劍客形象漸漸顯露，他始終隨身配劍，發揮便捷口才，鼓動舌劍（「你知道我慣用的守備姿勢：我伏在這裡，就這樣頂著我的劍尖」，甚至還秉持著軍人豪氣，表示他對自己招募的兵員那般虛弱不振感到羞愧（我可不想帶著他們行軍通過科科芬特里，沒有商量餘地）。他這個人謊話連篇，令人難以置信，卻又自稱他熱愛真理（主啊，主啊！怎麼這個世界都是撒謊的人！……主啊，主啊！我們上了年紀的人，多麼容易犯這種說謊的過錯！），他還是個十足怯懦的人，卻假裝有男子氣概的人（本能是一件很重要的東西，我天生本能就是個懦夫）。他是個賊，還是個寄生蟲（「盯緊！盯緊！我們聽過了半夜的鐘聲」（「盯緊！盯緊」），不只是向他的有錢老同學借錢時並不打算要還（「我們聽過了半夜的鐘聲」），還纏著客棧老闆娘「快嘴桂嫂」要錢，弄得她差點破產。按照任何標準，他都是個壞到骨子裡的無用男人。然而，他卻討我們喜愛，因為他不在意旁人辱罵，心中沒有怨恨，而且

始終保持好脾氣，直到臨終之際，「臉色綠得像桌上的台布」的時候依然如此。

更重要的是，法斯塔夫是個哲學家，不過是個滑稽逗趣的那種，經常就生命的主要課題，發表些無聊單調的獨白。幾齣戲劇都以榮譽、榮譽的意義、價值和如何爭取榮譽為主軸。

霍茨波認真探尋榮譽，不過他並沒有幻想：

蒼天在上，在我看來這事輕而易舉，
不難從面容蒼白的月亮摘下光彩榮譽，
或縱身潛入海底深淵，
儘管深不可測，
仍能攫住溺水榮譽的髮絡，拉它脫出水面。

就此有一段精彩的對比，在第五幕中，法斯塔夫展現機敏心思回應哈利親王，親王為敦促他投入戰鬥，對他說了「你還欠上帝一死呢」，說完隨即離開，只剩法斯塔夫一人，他感到害怕，坦承「是榮譽鼓舞我上前」，不過又說：「假使我上前了，榮譽卻把我弄傷了呢？那時該怎麼辦呢？榮譽能還我一條腿嗎？不能。那一條手臂呢？不能。或解除傷

口的痛楚嗎？不能。那麼，榮譽不懂得外科醫術囉？不懂。那懂什麼？就這兩個字。那麼『榮譽』兩個字又是什麼？那個『榮譽』是什麼？空氣。真是高招啊！誰得到榮譽？星期三死去的人。他感覺到榮譽沒有？沒有。他聽見榮譽不會和活人一起過活嗎？不會。為什麼？誹謗不容榮譽存在。這麼一來，我也不要什麼榮譽了。」

吧？是啊，對死人來講是感覺不到的。可是難道榮譽不會和活人一起過活嗎？不會。為什

這點冷靜的現實態度，就是戲劇發展的理性樞軸。或許當白金漢宮或白宮頒發獎章的時候，都應該朗誦這段獨白。儘管法斯塔夫和霍茨波的這段對比，是這齣戲中最耀眼的一環，這卻只是法斯塔夫的獨白之一，而且一如既往，也以滑稽話語，簡潔勾勒出莎士比亞

在一兩年後寫的《哈姆雷特》劇中的冗長哲理詩文闡述。法斯塔夫的理念散見這兩齣戲劇各處，含括廣泛的課題，這些理念豐富他這個角色的深度和廣度，賦予微妙變化和鮮明個性，還藉由難以言喻的方式，讓他成為評論生命的大師。他思索的主要課題如下：馬之不可或缺、怯懦和欺騙、衝動與其邪惡、本能、年老和肥胖的考驗、瘦下來的恐懼，還有死之恐懼、遭搶匪劫掠、他慘不忍睹的充員兵、一個死掉的英雄、他本人起死回生、撒謊、擁有一位侍童、保安、他本人的永恆青春、他荷包的恐怖「消耗」、向女子獻殷勤的伎倆、老人的虛軟處境、他私下展現的勇氣、飲酒的壞處，以及雪利酒和薩克葡萄酒的對應價值，

還有最後一項是必須有愚蠢同伴，才有開玩笑的對象。法斯塔夫表示，生命很艱苦，而發笑是忍受生命的要件。因此，他表示自己是個有價值的人，他不只是自己擁有機智，還「讓旁人也機智起來」，這我們也贊同。

我們在《亨利四世》下篇幾乎看不到哈爾親王和法斯塔夫同台出現。玩笑開完了，而且法斯塔夫說得沒錯，當親王一坐上王位，立刻斷然排斥他的老酒伴，讓法斯塔夫大受震撼，從此不再獨白，這時玩笑就真的終結了。法斯塔夫滔滔講述黑暗和死亡，在《亨利五世》劇中前面部分，快嘴桂嫂以感人的愛傷語調，描述他臨終的情景。然而在《亨利四世》下篇劇中，我們有兩次見到法斯塔夫（在他前往參戰和回程途中）與夏祿見面。夏祿是他學生時代結交的老朋友，他往返都取道格洛斯特郡，前往夏祿的要塞拜訪。莎士比亞很少寫到真正的鄉間，他偏愛田園風幻想場景（或許心中恬念他的倫敦觀眾），好比《皆大歡喜》劇中的「阿耳丁森林」，而較不喜描述農村真相。不過在第三幕第二景中，我們卻見到英格蘭的核心鄉區，也就是莎士比亞參考他本人故鄉窩立克郡（Warwickshire）所描述的景象。法斯塔夫在這裡接洽招兵事宜，從名單上「挑揀」兵員，並由治安法官夏祿負責監督。於是他和這位同時代的人，回顧學生時代他們在法律學院所謂的狂放舉止。法斯塔夫對我們提起的那些作為，其實大半都是想像的，而這段追憶戲碼發展到最後，便成為他

的獨白，內容也正是上了年紀的紳士，提到年輕時代往往會編造出的虛構情節。這個場景寫得極好，是莎士比亞表現最精湛的作品，而且藉此指出，儘管法斯塔夫出身鄉間，在那裡卻不再感到自在，他已經成為都市人，在他眼中，鄉民只適合用來剝削。

法斯塔夫在倫敦下層社會如魚得水，莎士比亞在第二幕第四景中，也已經對我們說明這點，這是劇壇最早出現的下層生活最精彩描述，也是悲喜劇的絕佳範例，裡面述及要命的言詞戲謔，結果導致法斯塔夫和畢斯托爾旗官（低階軍官）拔劍相向，這幕場景寫了小客棧妓女桃兒，貼席和教養不到家的畢斯托爾，為我們展現這兩個精通粗鄙言詞的人滿口惡言鬥嘴實況。畢斯托爾粗略通曉古典學問，對馬洛（Christopher Marlowe）的《跛腳帖木兒》（Tameriaine）劇作也一知半解，桃兒說他是「全英國最會說壞話的惡棍，」接著當畢斯托爾帶著醉意色迷迷抓住她，她便罵開了。「你這個窮鬼、流氓、騙子、沒襯衫穿的惡棍！滾開，你這個倒楣的無賴，滾開，我是你長官嘴裡的肉……滾開，你這扒手無賴，你這齷齪的惡賊，滾開！憑這杯酒發誓，你要是膽敢對我不三不四，我就拿刀子戳進你那張爛嘴！滾開，你這酒鬼，你這耍刀弄劍的江湖騙子，你滾！」

畢斯托爾也施展自己的傷人舌劍回嘴。快嘴桂嫂總是用錯字眼，她要畢斯托爾「多激點你的火氣」，而畢斯托爾還要更糟糕，他從古籍上隨便抓幾個名字，也沒搞清楚所指為

何就任意使用。他把發怒的桃兒比作伊律尼（Irene，希臘女神，和平的化身）還記錯名字說：「我們眼前不就有個希倫（Hiren）嗎？」接著威脅要讓她淹死在「陰司地獄髒水湖中」，要她在「陰陽黑暗界飽受苦刑折磨」！他盛怒問道：

難道區區駑馬

驕縱無用的亞洲駑馬，

一天走不出三十英里路，

還自以為是凱薩、坎尼保人，

還有特洛伊的希臘人嗎？

快嘴桂嫂的意見很不錯：「說真的，隊長，你這番話非常辛辣。」不過她回得實在是不知所云，而接下來又引出許多莫名其妙的對話。為了擺脫他，法斯塔夫迫不得已拔劍出招，還「傷了他的肩膀」，引得桃兒對他心儀仰慕。這個場景演到最後，兩人下台上床，隨後法斯塔夫才啟程奔赴戰場。

這段寫得大膽逼真，還滑稽生動，顯示莎士比亞熟悉低級城市客棧，通曉那裡的習性，

或起碼他懂得如何以文字把客棧場景描寫得活靈活現。不過，這個場景有個嚴肅的要點。

當十六世紀九〇年代踏入尾聲，由於英格派軍遠征法國、法蘭德斯和愛爾蘭，軍士酗酒身影便成為倫敦痛恨的熟悉景象。尤其是把粗鄙和「隊長」這個一度高尚，如今司空見慣的職銜扯在一起，還讓這個稱謂帶上傲慢無禮和放浪形骸的惡名，於是快嘴桂嫂才把「裝腔作勢的人」當成個要命的詞，用來罵人，也指稱恐怖事物。她說：「人家一說起『裝腔作勢的人』，那我就受不了。大爺您瞧吧，我在發抖，您看，真的不騙您。」桃兒見畢斯托爾當上軍官，她嗤之以鼻：「天曉得，肩膀上還掛了兩根槓子呢，了不起喔！他掛了兩根槓子只算個中尉，快嘴桂嫂卻稱他為『隊長』，這可是個上尉的職缺。」於是桃兒又說：

「隊長？你這個可惡的大騙子，聽人叫你隊長，你羞不羞啊？當隊長的人如果都和我一樣心思，他們就會拿棍子把你趕出去，你何德何能，竟敢冒用他們的稱呼。你當隊長？你這個奴才！你幹了什麼好事？就憑你在妓院撕扯可憐妓女貼身的衣領嗎？他，算是隊長？把他吊死吧，那個無賴，他是靠發霉的爛梅乾和爛糕餅過活的人！」

接著又說：「這種惡棍會讓那個詞兒（也就是「隊長」）變得……噁心。」「所以啊，隊長們可得留神才好。」

伊利莎白女王本人應該會全心全意贊同桃兒的觀點。她看見當隊長的浮誇自大，紛紛

邀功要求頒授騎士爵位，心中錯愕惱怒，結果艾色克斯伯爵竟然運用總督權力，在愛爾蘭為他們封爵，釀成「艾色克斯騎士」（Essex Knights）醜聞，也成為導致他失勢垮台的一個起因。伊利莎白女王在宮中看了《亨利四世》上下兩篇，也完全認可劇中觀點。按她觀賞兩齣戲劇的心得，莎士比亞是在抒發不滿，指斥升官太甚的軍人（不論是隊長或騎士）的駭人舉止，張揚其惡行，讓他們遭受應有的譏笑。因此根據一項古老傳說，女王親論莎士比亞「繼續在劇中多寫那個胖騎士，並且讓他墜入愛河。」她迫切期待這齣戲上演，根據另一則傳說，她敕令新戲須在十四天內完成，而對演出表現非常開心。於是《溫莎的風流娘兒們》便迅速推出，在四月二十三日，也就是嘉德勳位年度頒授典禮當晚，於劇名所述的那座城堡演出。這齣戲在十四天內寫成，而且劇情安排等事項全都不由作者自主，這時他對那位胖騎士，恐怕已經感到厭煩至極；這齣戲不是莎士比亞的上等戲劇，只是齣適合做一夜公演的低俗鬧劇。不過，劇中也包含一些令人難忘的台詞，如「標準官話」第一次在台上出現，還有「我世上的所有珠玉牡蠣」，效果好得令人驚訝，後來經常演出。這齣戲幾乎通篇以散文體寫成，也是莎士比亞唯一一齣以英國實際城鎮當代背景為本所寫成的劇作。那群風流女士十分熟悉時事慣用語彙，尤其是律師用詞和印刷業界行話。不過，法斯塔夫只是個老粗。奇怪的是，他並沒有發表獨白，後來在三百年後，才由威爾第展現

驚人本領，把音符和語言匹配起來，讓那名胖騎士重回不朽地位。

這時，莎士比亞的心念已經轉往其他事項，最重要的是他的最偉大創作，或許也是最出色、最壯闊、最複雜、最微妙，也是有史以來唯一臻於完善，最能深入人心的藝術作品，這是件讓達文西和米開朗基羅、貝多芬和莫札特、但丁和歌德，全都相形見絀的作品：《哈姆雷特》。莎士比亞在他的盛年高峰完成這部劇作，而且幾乎每行文字全都彰顯這項事實。這部劇作很長，非常冗長。創作理念得自一則十二世紀的丹麥民間故事，採自格拉瑪提庫斯（Saxo Grammaticus，丹麥文學家）的拉丁文著述，後來裴拉弗利（Francois de Belleforest）又在他的一五七○年著作《悲劇史傳》（Histoires Treatiques）中講這個傳說。自一五八九年開始，便有文獻提到一部《哈姆雷特》英語悲劇，不過，劇本內容已經散佚無從查考。那部劇作講復仇情節，而且由於謀殺是發生在開場之前，復仇行動又必須等到最後一景才能進行，因此其中有個巨大的戲劇缺口必須填補。莎士比亞依樣採用原作劇情主線，不過他也有所增補，包括哈姆雷特亡父的鬼魂、劇團演員現身、還演出了一場戲中戲，來測試謀殺嫌犯克勞狄國王的反應、隨後哈姆雷特和他母親的驚悚對手戲、少女歐菲利亞的情癲和溺斃、朝臣奧斯力克、挪威王福丁布拉、扮演復仇者角色的賴爾蒂斯，還有掘墳人和教堂院落的葬禮等多項環節。不過，最主要的是，他大幅擴充哈姆雷特本身

的復仇角色，變成非常複雜又飽受煎熬（卻始終很討人喜歡，甚而惹人深愛）的角色，他的行動意志連連受到腦中紛雜念頭干擾，終至猶疑難決，而且他還把這種思慮表現得極富詩意。

莎士比亞心中一直充滿豐沛念頭，滿懷理念和表達理念的獨創作法，然而，他的寫作生涯走到這個關口，創意衝動更是生機勃勃，而且他的表達技巧更是十分迅捷、穩健，而且取之不竭，於是他不只填滿了那個缺口，還不時鑿寬破洞，灌進更多素材並使其滿溢。

在這部劇作編纂期間，還有在上演初期，他似乎偶爾把某些段落刪除，其中許多都很不錯，只為了讓演出時間縮短到合理範圍。儘管如此，這齣戲還是非常長；若是完整演出，並妥善安排中場休息，上演時間至少可達五個小時。我在校最後一年曾經飾演哈姆雷特，說也奇怪，儘管這個角色非常繁複細膩，卻是莎士比亞作品當中，能夠讓一個男學生飾演，還有機會演好的一個重要角色；而當時我不只是記誦這個長度嚇人的核心要角，還把這整齣戲都背了起來。我必須刪節演出時間，縮短到三小時左右，當時便發現，這個刪節過程很痛苦，簡直無法忍受。因為台詞不含絲毫贅肉，只有精肉，而且是頂級精肉，美得把任何部分棄置一旁，似乎都是破壞藝術的罪行。

飾演哈姆雷特的演員，必須具備一項罕見的天賦（其實在世界各地，凡是努力奮鬥，

想在演藝生涯至少演那麼一回哈姆雷特的演員，也全都如此）：能夠從容不迫講出台詞，而且必須向觀眾清楚傳達台詞含義，且完全不遺漏其中蘊含的詩意。我十幾歲時見過吉爾古德（John Gielgud）演出，還以他為仿效的楷模，他就擁有這項天賦，而且表現不同凡響，他果斷詮釋這個角色，演得非常出色。不過，無論怎樣看，這個角色都十分豐富，而整齣戲高潮迭起，充滿迷人的懸疑安排，因此儘管劇情漫長，卻很少出現拙劣演出。這齣戲從一開始便大受歡迎，此後也歷久不衰，在各文明國家流傳不輟。

這齣戲劇充滿命定厄運、濃郁氛圍和陰鬱氣息，穿插演出生氣蓬勃的動作場面，乍然迸發陣陣光輝。開場暗夜城牆場景；「宮內大臣劇團」擁有幾處專業劇場，都具有相當水準，特別適於演出戲台場景，而莎士比亞運用劇場的技法也令人佩服。接著鬼魂上場，那是個飽受折磨的恐怖身影，莎士比亞為他自己選定的角色──其中原因可以理解。鬼魂的現身和講述的台詞，彰顯出台上兩名士兵早已點出的不祥預感──「丹麥就要發生惡事」，或發生在英國，或在《哈姆雷特》上演的任何國度。我們在這裡，從一開始就見到對社會的總體分析和批評，並藉一染病疲弱的軀體來展現。

哈姆雷特的使命是療癒國家的（引用他自己的說法就是）「徹底改革」，然而，他卻哀歎自己命中注定要扮演的角色：「唉，可恨的妖孽，我生來命苦，偏偏要由我來糾正這

事。」《哈姆雷特》是一齣「延長」的戲劇，延後讓王子現身的手法，正象徵整個氛圍：他完全錯過開幕場景；而且接下來在宮中大廳一景，他也是到後面才勉強加入對話，還讓皇族的璀璨光彩，蒙上城牆籠罩的厄運和陰鬱，還有暗夜。劇中沒有陽光，或許唯一例外便是墓園場景那縷黯淡微光，而且整場劇情幾乎全都發生在室內，主要在一座中世紀城堡內，四周是厚牆、窄窗和無盡陰影。哈姆雷特身著「黝黑孝服」，更彰顯陰鬱氣息，而且除了嘲笑、冷笑、發怒狂笑之外，他從來不笑。

哈姆雷特是個很有吸引力的人物，這點至關緊要。他身材高大又英俊，散發他父親那種陽剛戰士魅力，和他性感母親的突出外貌體態，他母親已經四十（或五十）幾歲，卻美麗如昔。他很聰明，而且是非常聰明，他的學識廣博、舉止優雅、辯才無礙，行止所至都受尊崇，而且不只是源自他的地位，他的模樣和才幹也同樣受人敬重。他是個完美表率，而且當少女歐菲利亞（儘管年輕，卻擁有父親的智慧和獨有的機敏感應）見到哈姆雷特飽受精神折磨，她不由得歎息說道：

啊，這等高貴的心靈，就這樣全毀了！

朝臣阿、軍士阿、學者阿，

O what a noble mind is here overthrown

The courtier's, soldier's, scholar's, eye, tongue, sword,

他們的眼界、舌鋒、劍芒、全國瞻望的後起新君，

風流的寶鏡，儀態的典範，

眾望所歸的至尊，全毀了，全毀了！

The observe of all observers, quite, quite Down!

The glass of fashion and the mould of form,

Th' expectancy and rose of the fair state,

此外，這個哈姆雷特還是個光芒四射的角色，然而劇中卻瀰漫著一股頹廢喪志氣息，

首先是他無力行動，接著還被死亡籠罩。台上軍士都期盼他能掌理大局，國王和皇后則期

許他能為朝廷帶來生氣，演員都認定他該當指導他們發揮本職專長，全都指望他，等著他

來帶頭領導。然而，誠如哈姆雷特所說，這就是難處。他是動腦筋思考的人。他的生活和

行動都在腦中進行，而非肉體（而當他果真展開行動，那也是基於衝動，不經大腦的鹵莽

舉止）。他知道自己有這種擺脫不得的弱點；同時在劇情稍早階段，當他想起父親治理下

的強大國家，「即便我們也做了些成果」，仍要哀歎那已然消散的盛世，他抓著自己的罪

孽滔滔講述：

有些人也常有這樣的遭遇

由於某種天生脾性的畸形影響

So, oft it chances in particular men

That, for some vicious work of nature in them

好比生下來就有的缺陷，這不能怪他們，

因為天意不能挑選他的出身，

由於陰錯陽差枝節蔓生

常要昏瞶心神破壞理智，

或者因為習性太過不同

踰越了普通常理——於是這些人，

便帶上了，可以說是，缺憾的印記，

不論這是天意，或者命數注定，

縱然他們有其他聖潔美德，

就算達到人性最崇高境界，

總要受大眾斥為墮落

仍然要受這個缺憾的連累。

From that particular fault.

Shall in the general censure take corruption

As infinite as man may undergo,

His virtues else, be they as pure as grace,

Being nature's livery or fortune's star,

Carrying, I say, the stamp of one defect,

The form of plausive manners-that these men,

Or by some habit that too much o'er-leavens

Oft breaking down the pales and forts of reason,

By the overgrowth of some complexion,

Since nature cannot choose his origin,

As in their birch, wherein they are not guilty,

當然，哈姆雷特和鬼魂眼中的缺點，在我們（觀眾和讀者）看來卻是種美德。這是哈

姆雷特的想法，他有必要傳達出來，而且用上他高強的詩文力量，好來抑制他的行動，而

這些思緒正是這齣戲的要旨。他腦中裝了人世哲理，他不時鑽研這充滿反思的內在心靈，構思澄澈文字來傳達豐沛的思維。

他在第一幕第二景，庭議結束退朝宴會時開始省思，這時哈姆雷特已經恍惚喪志，充滿無力感，他興起自殺念頭，想起令人厭倦的人世，他母親的背義舉止（「脆弱，你的名字就叫做女人！」）和亂倫淫欲的邪行。在第一幕第四景中，他見到那個鬼魂，心中驚恐喊出一段禱詞：「慈悲的天使請保佑我們！」接著便痛苦提出種種繁複疑點，質疑超自然事物進入人世究竟有什麼用意。鬼魂講出他的意思之後，哈姆雷特便談到記憶、責任，還有他必須把決心，還有採取行動的誓言筆記下來。他告訴台上兩人，特別是他的朋友赫瑞修：「天地間無奇不有，赫瑞修，你的哲學哪能夢想得到。」就在這時，他決意採行裝瘋賣傻的虛矯策略，還吩咐他的兩位朋友發誓幫忙並保守祕密。這裡必須明白一點，儘管哈姆雷特表現出理性識見，想法也往往都很精闢、高明，然而綜觀全劇，他始終是心神恍惚，他所謂的裝瘋賣傻只不過是他內心騷動的誇張展現。哈姆雷特瀕臨崩潰，卻始終沒有踰越分際，他身處「懸崖絕頂」，這種無所遮蔽的險境，讓他神智異常清明，得以清晰傳達所思，因此他對所處凶險心知肚明。

歐菲利亞一如既往，在一旁看著事態發展，卻不明白來龍去脈。她說，哈姆雷特看著

她，彷彿要為她畫像，接著，

那麼悽慘，那麼深沉地歎了一口氣

彷彿歎了這口氣，就要迸碎他整個肉體

完結他的生命。

raised a sigh so piteous and profound

That it did seem to shatter all his bulk

And end his being.

她說，哈姆雷特茫然離開房間，雙眼緊瞅著她（「雙眼光芒，始終落在我身上」）。

在哈姆雷特眼中，這個純潔的女郎是頹廢、污穢朝廷中的一股善良、優雅清流，然而他又

想起女人的脆弱，害怕她已經墮落了。接著在第三幕第一景中，哈姆雷特厲聲對她講話，

心中焦慮滿溢於色，他畏懼人世（特別是因女人而生的）邪行，還要她進女子修道院去避

禍。

在這之前片刻，他便曾深究年齡一事，讓波隆尼阿斯摸不著頭腦（那老人說：「這雖

是瘋話，講得卻滿有條理的。」還說：「他的答覆，有時候還真是耐人尋味！」）。接著

哈姆雷特以幾句狡詐、精明的話語（「世間本無善惡，全憑個人想法而定」），來招呼邪

惡的羅珊克蘭茲和吉爾丹斯坦，還發表了一段精彩的散文論述，莎士比亞著作當中最光輝

燦爛的散文句段，談起他覺得世界只不過是處「荒涼的海岬」，還形容空氣是「鑲嵌金光的壯闊天幕」，然而對他來講，也只不過是「一團惱人的污濁瘴氣」而已。隨後的段落便談到人性的崇高，「人是多麼美妙的傑作啊！他的理性何等高貴，智能何等浩瀚，儀容舉止何等敏捷高超，舉止多像天使，悟性多像神祇」等等課題。當哈姆雷特指點演員完畢，為他們上了一堂精彩的課，教了他們如何講、怎樣演，接著他便耽溺思考，反省自己的懦弱和無所作為，儘管心中的苦惱是真的，並無虛假造作，他卻始終沒辦法讓自己激昂展現演員那等熱情。他對自己生氣，也對國王發怒：

我長了鴿子肝，我沒有膽汁
受壓迫也不覺得苦，否則哪有這般下場
我要掏出這奴才的肺腑
餵飽天下所有的鳶鷹

I am pigeon-livered and lack gall
To make oppression bitter, or ere this
I should a fatted all the region kites
With this slave's offal.

不過，接下來他就動腦筋開始籌畫，構思出一個計謀，打算演出一齣戲來打擊國王，好讓他坦承自己的罪行。他依此計進行，緊接著，他便與歐菲利亞見面，這便產生至關重

大的影響，這時他道出最痛苦的獨白，又興起自殺念頭（「死後仍然存在，還是不存在，這是要面對的問題」），然而在這生死關頭，他的抉擇卻大半取決於害怕，而非理性。他告訴演員們，如何演出他策畫的內幕戲碼，話中流露高度智慧，只要是專業演員，都能從第三幕第二景學到東西；接著又對赫瑞修講述友誼之德，和單純心靈之美（「給我一個不做感情的奴隸的人」），接著便把他的朋友當成心腹，要他在劇中劇戲碼上演時，觀察國王的神色。

接下來就是《哈姆雷特》的核心部分，戲中戲場景，還有國王的驚恐，他痛苦呼喊「火炬、火炬！」想驅走黑暗，然而這齣戲從頭到尾，包括這幕場景，全都充斥黑暗。羅珊克蘭茲和吉爾丹斯坦奉派來傳喚哈姆雷特去伺候母后，哈姆雷特把自己比作蕭，是一支供他們吹奏並「挖出我的神祕的內心」的木簫，還說：「這小小的木簫，能吹出不少的音樂，很美妙的聲音。」接著暗夜越來越陰沉，哈姆雷特自言自語：

現在正是妖魔橫行的暗夜
這時墓園全都開啟，地獄氣息也呼出陰界
毒害這整個世界。

Tis now the very witching time of night
When churchyards yawn, and hell itself breathes out
Contagion to the world.

現在我可以痛飲熱血。

Now could I drink hot blood.

不過他也告誡自己別傷害母后——我要向她說出利劍般的話，但決不用真的利劍。他走到半途，見到國王正在祈禱，身邊無人護衛。哈姆雷特說：「現在下手的機會來了。」接著卻又住手，因為他怕這時殺了克勞狄，在這樣聖潔的氣息中，反而要把那個邪惡的人送上天堂，或起碼拯救他免下地獄。「啊！這等於是幫他做事成全了他，這不是復仇。」他無從知道，國王這時並無心祈禱，儘管位高權重，他卻依然害怕上天懲罰：

在這貪腐橫流的世界裡
罪人鍍了金的手可以排擠正義，
因為邪行得來的利益
那裡沒有混淆是非的事，在那裡的作為
完全實事求是，而我們自己也只能承受
我們大大小小的一切罪過，
都必須當面對證。

In the corrupted currents of this world
Offence's gilded hand may shove by justice,
And oft tis seen the wicked prize itself
There is no shuffling, there the action lies
In his true nature, and we ourselves compelled
Even to the teeth and forehead of our faults
To give in evidence.



哈姆雷特這種微妙、時而混亂，卻始終坦然的思緒，彷彿也激使國王開始想起道德禮教，儘管他不是真的幡然悔悟，放不下他所有藉謀殺取得的事物。《哈姆雷特》是部深刻的道德劇，顯示道德品行（還有邪惡）是會感染的。王后本想教訓哈姆雷特一頓，結果當他盛怒來訪（還把躲在裡面的波隆尼阿斯殺死）指斥自己所犯罪行，她反而心生愧疚。哈姆雷特責罵母后：

出這種好事

such a deed

簡直是從婚約的軀殼，抽離了深處的靈魂，

As from the body of contraction plucks

還把虔誠的宗教祝禱，變成一陣瘋言狂語，

The very soul, and sweet religion makes

妳還捨棄了一個高貴的人，屈就一個惡棍

A rhapsody of words, And left a noble man for a willain.

他的言詞十分犀利，王后反悔了，她受不了，不讓他繼續講下去：

哦，哈姆雷特，別再說了！

O Hamlet，speak no more!

你讓我的眼睛轉向，看透我的靈魂深處

Thou turnst mine eyes into my very soul

我已看出那上面染著髒污的斑點。

再也洗刷不掉了。

And there I see such black and grainéct spots

As will not leave their tint.

他給母后一個尖刻的教訓，要她節制性愛，還坦承：「我並非真瘋，只是裝瘋。」從此以後，王后便逐漸疏遠他的丈夫，向她的兒子靠攏。

到這個階段，這齣戲便朝無情的結局發展。哈姆雷特被送往英格蘭，發現克勞狄密謀要取他的性命，回國，接著，來到墓園發現歐菲利亞已經溺死，正要下葬。他追憶死者，想起死亡，還有尊嚴、成就的湮滅和腐朽，以及冰冷大地的全能力量，還有他和掘墳人的對話，這段反思成為這整齣戲中極為出色的場景（也是莎士比亞作品當中相當耐人尋味的劇段），接著便發展到一個動作場面，他跳入墳中，把歐菲利亞摟在懷中，還與她的哥哥賴爾蒂斯拚死爭鬥。這便直接引發兩人對決，還有劇中的謀殺高潮情節，結果所有要角，國王、王后、賴爾蒂斯和哈姆雷特本人，全都在台上喪命。

這部了不起的戲劇有個特色，那就是處處可見大膽反思的悠長語句，不過一點都不煩悶，反而很引人專注，不時夾雜出現狂暴動作，最後全劇迅速向尾聲推展，並以屠殺高潮告終。任何人看完《哈姆雷特》全劇，且能理解劇中的訊息，是關於人性的信義和邪惡，

關於貪念、惡意、虛榮和淫欲，關於新生和悔改，關於愛和恨、因循、倉促、誠實和欺騙，關於忠誠和背叛、膽量、怯懦、優柔寡斷，還有熾烈激情；沒有人不為之動容、震撼並深自煩憂。這部劇作仔細研讀下來，很可能令人意氣消沉，每次閱讀這部劇本都讓我沮喪。

不過，倘若謹慎製作、演出，不負莎士比亞精心安排，這齣戲卻能滌淨人心，重振信心，因為哈姆雷特這個惶然無依，本性仁慈的年輕英才，隨著「天使歌唱送你安息」早逝升向天國，永垂不朽。這部劇作自有一種超凡脫俗的奇妙特性，是一件健康的、能夠重振人心的藝術作品，也為人類的既有福祉錦上添花，這項貢獻確切不移，就如我們也從劇中增長智慧，加深我們對人性的認識。

莎士比亞的文字全都生氣蓬勃，幾乎是字字珠玉，內容充滿他從自己的發明寶庫，採擷、縫綴納入的字句。這些字句成為現代英語的一環，有些還成為日常用語；當我們搜索枯腸，想講點或寫點特別的，這時莎士比亞往往就會現身幫忙，再也沒有比《哈姆雷特》的台詞更有幫助，也更常幫上忙的文獻。這是他的字詞寶庫，也是我們所繼承的部分遺產，而且我們引述時，倒不見得都是有意為之，大多是直覺記起的難忘佳句，這樣一來，當我們引用這些語詞，我們便幾乎（甚至完全）沒想到自己是在講《哈姆雷特》的台詞。莎士比亞像灑落繽紛彩紙一般，為我們的日常用語帶來滿筐珠玉語彙。「炮手被他自己的炮

轟。」「為君者自有神明庇佑。」「香花投給美人，永別了。」「只要有所準備就好了。」「一擊，明顯的一擊。」「萬籟俱寂，夜半三更。」「我能分辨什麼是鋤頭，什麼是鋸子。」「獲得一致好評。」「要闊氣，不要俗豔。」「一個衣衫襤褸的王。」「怎麼所有事情都在指責我。」「當我們擺脫這塵世的糾纏。」「這時代真是亂成一團。」「讓她自受天譴吧！「我必須殘忍，這完全是出於好意。」「高舉鏡子來映現真實相貌。」「哀甚於怒。」「不著邊際的話。」「當代的簡史和提要。」「無奈死神這個殘暴捕快緊追不捨。」「這是迷迭香，代表記憶。」「你就暫且別去享福。」「晚安，夫人們，晚安，親愛的夫人們。」「那惡臭沖上雲霄。」「謀事在人，成事在天。」「你戴芸香自然要有點不同。」「這人滑稽到家。」「一隻雀鳥死了，那也是天意使然。」「哦，果真不出我所料！」「不要向人借錢，也不要借錢給別人。」「我們是她的貼身親信。」「頭髮直豎，像發怒豪豬身上的刺毛。」還有「這齣戲就是手段。」「寒風刺骨。」「不那麼自然。

　　莎士比亞的創作是那麼快速、那麼頻繁，那麼穩當，那麼普及，還有一點也不容輕忽，那麼無影無形，可見他的創意已經和我們的民族生活交融為一，自然也納入我們的文學，甚至世界文壇之內。他在我們心中迴響。其他還有什麼可說的呢？我們從來沒有聽莎士比

亞自吹自擂，伊利莎白時代的人倒是有這種習性，總體而言，他們都是愛吹牛皮、非常自負的傢伙。根據他身後留下的紀錄、他依法贈與或實際流傳後代的事物、民眾在他生前或死後怎樣講他，還有與他的姓氏扯上關連的諸般傳統，我們完全找不到絲毫跡象，足以顯示他果真體認到自己的驚人本領，還有他的成就究竟達到何等程度。然而，他對自己的偉大超凡，難道非得一無所知嗎？果真如此，那麼這就是這位多產文豪刻意沉默不言的一項課題。

5 巴哈：管風琴樓家族的遺傳基因

約翰‧塞巴斯蒂安‧巴哈（Johann Sebastian Bach,1685-1750）是最能彰顯遺傳或基因對創造力發展之重大影響的最佳典範，講得更清楚一點，或許應該說，他顯示遺傳是如何提供溫床，供頂級創意天才孕育成長。約一五五〇年之前，巴哈一家全無絲毫名氣。約一八五〇年之後，他們幾乎是沒沒無聞。不過，在這三百年間（也就是，從路德時代到俾斯麥時期），巴哈宗親從圖林根（Thuringia）向外散播遍布德國，甚至還往外發展，他們構成了德國音樂的核心樂人，尤其在盛行新教的北部區域，其地位更為顯赫。當時側身合唱團聖席和管風琴閣樓的人，都把「巴哈」一詞當成「音樂家」的同義詞。

巴哈本人深知自己家族的世襲音樂傳承，對此也略感自豪。他有條有理的勤奮探源，考證家族歷史，一直追溯到他心目中的家族太祖元老，活躍於一五四〇年上下的法依特‧巴哈（Veit Bach）。法依特是位烘焙師，不過他的嗜好是彈奏一種小型的西特琴，稱為

庫廷格琴（cythinger），而在巴哈（他的曾曾孫）眼中，他就是為這個家族創造音樂財富的元勳。不過，巴哈其實還有一位先祖，和法依特同一世代，或許是他的兄弟，叫做漢斯·巴哈（Hans Bach），也建立了一支親族，而且同樣出了許多音樂家，巴哈的家族歷史探源成績斐然，於是在一七三五年，他便把所有發現寫下來，完成一份詳盡的《家族起源》（Ursprung）文獻。原版已經失傳，不過他的孫女安娜·巴哈（Anna Carolina Caroline Bath）曾在一七七四年至一七七五年間慎重抄錄了一部，這本則流傳至今；安娜的父親，卡爾·菲利普·巴哈（Carl Philipp Emanuel Bach）不只從父親巴哈遺傳到一身驚人音樂藝業，對朝代史同樣深感興趣，他根據自己的知識和研究發現，為安娜的文稿增補內容，做出重大貢獻。《家族起源》揭示的傳記資料含括八十五位男性家族成員，其中絕大多數都是音樂家。現代音樂學研究，按《新葛洛夫音樂暨音樂家辭典》（The New Grove Dictionary of Music and Musicians）所載，概括羅列出八十位姓巴哈的音樂家，分在樂壇不同領域各領風騷。

巴哈家族大半住在圖林根區各公爵領地，包括薩克森—科堡—哥達（Saxe-Coburg-Gotha）、薩克森—威瑪—艾森納赫（Saxe-Weimar-Eisenach）和薩克森—邁寧根（Saxe-Meiningen）等公國，以及施瓦茨堡—安斯塔特（Schwarzburg-Ansadt）等侯國，不過他們

的活動範圍還深入薩克森公國（Saxony）和北日耳曼，並遠達北海與波羅地海之沿岸地區，工作地點主要位於萊比錫、德勒斯登、漢堡和選侯，或者教會和學院以及市政當局。巴哈宗親本身則毫無例外全部屬於中產階級。沒有人攀升富豪之林。沒有人陷於貧困。他們全都無例外全是德國的低、中級的公爵、親王和選侯，或者教會和學院以及市政當局。巴哈宗多子多孫，巴哈宗親生養十名、十二或十五名子女的情況都算是常態，而約翰・巴哈本人和兩個妻子共生了二十名子女。巴哈宗族有些人的成就最高只達城鎮小號手（不過這並非低下職位，羅西尼的父親就是個小號手，而且引以為豪）。其他人有器樂家（特別是小提琴手），也有人是當管風琴師並兼任詩班指揮、樂團指揮和作曲家。

早期幾代往往必須努力奮鬥，才能超越號稱「吟遊詩人」的歌手等級，否則以這種頭銜，他們並不能成為公民；較後期他們便常能攀升到較高層級，包括唱詩班領唱、樂團首席、教堂樂長和駐市音樂家，這樣的專業位階，在古今德國都是十分重要的職銜。有些人製造樂器，特別是管風琴、小提琴、大提琴和鍵盤樂器，或者為樂器製造商提供顧問諮詢。

巴哈家沒有例外都會找門當戶對的妻子，而且通常是出身音樂家庭的女士。她們除了年年懷胎生產之外，還要抄寫樂譜，並在家庭音樂會上擔任歌手或器樂師。巴哈家族建立了延伸很廣又很強韌的親屬網絡，彼此互助合作共度艱困，他們絕大多數信奉新教（多半隸屬

路德的信義宗派），勤上教堂，信仰虔誠並守法重紀。

千萬不要認為巴哈宗親單調呆板。巴哈家族早期便有些人曾在酒店客棧和舞廳工作，演奏小提琴等弦樂器。十六世紀有一位漢斯・巴哈，頭上圍著襞襟，拿著一把小提琴，出現在當時一幅版畫上，畫面一角還有個花瓶……

看他拉著小提琴，看漢斯・巴哈！

不管他拉什麼曲，都讓你莞爾。

因為他那嘶啞琴聲別出心裁

下巴一把出名怪鬍長了滿腮

十七世紀有兩位巴哈宗親是同卵雙生子，當然兩人都是音樂家，長得十分相像，特別是當他們刻意穿著相同服裝，這時連他們的妻子都分不出誰是誰，而且他們偶爾還得以縱情換妻，兩人的配偶都渾然不知。他們的演奏也難分彼此。這對雙生子中有一個名叫約翰・安布羅西烏斯（Johann Ambrosius），他就是約翰・塞巴斯蒂安的父親。巴哈宗族出了多位音樂大師，這在近代歐洲早期並非絕無僅有。另一個出色的例子是斯卡拉蒂家族。他們

在十八世紀享譽西西里樂壇，不過也在羅馬和倫巴第（Lombardy）紅極一時。這個宗族的亞歷山德羅‧斯卡拉蒂（Alesandro Scarland, 160-1725）和巴哈同時代，不過年齡較長，他是位傑出的清唱劇作曲家，還是那不勒斯歌劇學校的創辦人，他名下作品有六十五齣歌劇，再加上與人合寫的十二齣。他有個兒子叫多梅尼科‧斯卡拉蒂（Domenico Scarlatti, 1685-1757）和巴哈同一年出生，也寫歌劇，不過主要以他的五百五十五首鍵盤樂曲傳世，尤以奏鳴曲最為著名，他還以出色技巧彈奏這些曲子。另有四位斯卡拉蒂氏族在樂壇出人頭地，不過還有許多宗親也靠樂藝謀生。亞歷山德羅有五名手足和三個子女都成為專業音樂家。

不過，音樂傳統最扎實的仍屬講德語的家庭。霍夫曼氏（Hoffmann）、威爾契氏（Wilche）和蘭莫希氏（Lammerhirt）都是常生出演奏家和作曲家的宗族。另一個實例是韋伯氏，這個宗族出了一位才氣縱橫的作曲家，那就是卡爾‧馬利亞‧韋伯（Carl Maria Weber, 1786-1826），若非結核病奪走他的性命，如今他就會躋身最偉大的音樂人之一（除了他之外，當年還有其他人也不幸受害，包括濟慈、傑希訶和博寧頓）。韋伯氏族原本經營磨坊，卻在呂貝克因音樂發達起來，卡爾‧馬利亞的父親是劇場音樂總監，也擔任主教的教堂樂長（這種兼任情況在巴哈時代事屬罕見，因為當時聘雇音樂家來教會任事的聖職

人員，都強烈排斥和歌劇有關的事物；不過到了十八世紀九○年代，情況已經逐漸改變）。

老韋伯第一次婚姻生下的幾個兒子，都追隨米夏埃爾·海頓（Michael Haydn）習藝（米夏埃爾和他著名的哥哥弗蘭茨·約瑟夫·海頓完全不是出身音樂家庭，他們的父親是位車輪工匠）。卡爾·馬利亞的叔父弗里朵姆·韋伯（Fridolm Weber）生了幾位具有音樂才氣的女兒，她們的故事大可寫成一本書。年紀最大的約瑟法（Josepha）唱女高音，音質可比花腔女高音，莫札特的《魔笛》（Die Zauberflöte）歌劇夜后一角就是為她而寫。莫札特形容約瑟法是「一個懶惰、粗俗又背信忘義的女人，而且狡滑得像隻狐狸。」至於她的妹妹阿洛伊西亞（Aloysia），莫札特說她擁有「美麗、純真的嗓音。」莫札特愛上她，結果求婚遭拒，後來便貶斥她「虛偽、惡毒，是個賣弄風騷的女子。」第三次運氣很好，莫札特結識了她們的么妹康斯坦慈（Constanze）並娶她為妻，我們很高興，結果很幸福。莫札特死前幾個小時期間，么女索菲（Sophie）隨侍榻前，按她姊夫的說法，索菲「溫柔敦厚但輕浮無知」，多年之後，她還寫了一份感人的文稿，並交給幫莫札特作傳的喬治·尼森（George Nisen）。莫札特氏同樣是個音樂家族，不過莫札特的祖父從事的是書籍裝訂業。莫札特的父親萊奧波德（Leopold）是位優秀的小提琴家，他也作曲，還是位出色的音樂理論家和教師，莫札特很幸運有這位父親，而且他也深知這點。莫札特有兩個兒子投

入音樂事業，卻沒有達到很高成就。他的姊姊叫瑪麗亞‧安娜（Maria Anna），別名南妮兒（Nannerl），鋼琴彈得很好。她也作曲，不過作品全都失傳。一八二九年，諾維洛夫婦文森和瑪麗（Vincent and Mary Novello）前往薩爾斯堡找她，那時她的弟弟辭世已經近四十年，兩夫妻當時就發現，南妮兒已經「失明、耗竭、體衰、虛弱、幾乎講不出話，」赤貧孤寂度日。

這種輕忽現象較少發生在巴哈家族，那個氏族會照顧自己的宗親。巴哈誕生於路德的故鄉，艾森納赫城（Eisenach），有八名手足，他排行老么，童年階段過得很快樂，直到一六九四年情況才改觀。他的母親是皮毛界富商的女兒，在那年死亡，隨後他的父親又在一六九五年去世。當時才九歲的巴哈成為孤兒，他和哥哥雅各布（Jacob）由大哥約翰‧克里斯托夫（Johann Christoph）攜回照顧。隨後，一個又一個親屬紛紛出手協助巴哈，不但幫忙維持生計，還保障他能接受優良的音樂教育（巴哈的報答是成為才氣縱橫的教師，開創革新教學法，而且不僅教授他的六個兒子音樂課業，還免費收巴哈本家姪兒和堂兄弟為徒，總計六名，納入他的弟子陣容）。於是巴哈的音樂學術，便如此由家族呵護照管；不過實際上，一旦他精熟鍵盤樂器（還有小提琴，他的演奏技巧達到專業水平），並通曉記譜法（他從十歲出頭便學成的一套做法），他便開始獨力自修，而且終生自學不輟。巴哈

每一得空便（像杜勒一樣）四處旅行結識大師，好比他便認識柏格茲特胡德（Burcehude）。

他還到各地試奏他風聞的優秀管風琴。不過基本上，他的音樂學習方式，就是到音樂圖書館大量閱讀樂譜，而且一有機會都親自抄寫保存下來。他從十三歲起，便投入無數時間，抄錄法國、義大利和德國作曲家的作品，主要是管風琴樂曲，不過也涉足其他器樂曲。他的哥哥至還包括合奏樂譜。有個故事流傳至今，據說在他十四歲時希望研究某一份樂譜。他的哥哥克里斯托夫不准他抄，結果他依靠月光抄錄下來；克里斯托夫找到那份抄本，收藏起來，巴哈直到克里斯托夫死後才把樂譜取回。還有另一個故事，話說巴哈前往德國北部，阮囊羞澀沒東西吃，他在一家客棧外面被兩個魚頭砸到，從廚房拋出窗外。結果令他驚喜萬分，魚頭裡面各藏有一個金幣，就靠這小小奇遇，他才得以走完全程並完成學習。

巴哈的音樂生涯可以十分簡易地概述。從一七○二年至一七○三年，他在威瑪宮廷擔任小提琴手；從一七○三年至一七○七年在安斯塔特（Arnstadt）的紐基克（Neukirche）擔任管風琴師。從一七○七年六月開始，他便在米盧斯城聖布萊斯教堂（St. Blasius, Mulhouse）擔任管風琴師，他在這段期間娶了堂姊巴爾巴拉·巴哈（Barbara Bach）為妻。接著在一七○八年至一七一七年間，於薩克森－威瑪（Saxe-Weimar）公爵府上擔任室內樂師暨管風琴師一職，期間還生了七個孩子。他在一七一七年投入柯登（Kothen）的萊奧

波德親王（Prince Leopold）府上任教堂樂長。一七二○年，巴爾巴拉去世，巴哈娶一位宮廷小號手之女、安娜‧威爾克（Wileke Anna）為續弦妻（因此他的兩名妻子，都出身音樂家庭）。一七二三年四月，巴哈在萊比錫謀得樂長職務，還成為萊比錫托馬斯學校（Thomaschule）的領唱。此後他便住在這座城市直到終老，期間還又生了十三個孩子。他生前最後幾年由於害怕失明，讓一位英國眼科醫師約翰‧泰勒動了兩次手術，這位醫師也曾為韓德爾動手術，當時正好旅行來到萊比錫。兩次手術都失敗了，也許這加速他在一七五○年七月二十八日辭世，死時已然失明。

儘管巴哈持續擔任樂師工作期間將近半個世紀，他恐怕完全算不上今日我們所稱的社會名流。在他第一個正式職位工作期間，他被描述為「僕役」，而在他的整個工作生涯，他都任人呼來喚去，雇主包括下級親王、教會執事或城鎮議員，這些人往往都是既無知又傲慢。當他表示希望從威瑪遷往柯登，掌政公爵對他遞送辭呈時的語氣十分惱怒，還把巴哈關進所屬領地監獄中一個月。這個經驗對巴哈似乎沒有構成絲毫影響。此後他不時和經常很難相處的上司意見不合，特別在萊比錫期間更是如此。巴哈的表現始終如一。他是傲慢的反面例子，私底下，他對自己的技能和演奏，有一份天生的自豪，也深自明白哪些是自己所該享有的，包括薪水、職位、待遇、助理和尊重。他的要求全都合情合理，而且這裡

也必須表明，到頭來，他的雇主幾乎毫無例外全都應允所求。他也以服務回報雇主，他工作時始終競競業業，而且成果通常都很出色。巴哈絕對是工作最辛勤的偉大音樂家，做任何事情都盡心竭力，寫出的樂譜，就整個邏輯性和音樂性而言，都能達到最精練水平，他的所有作品，全都以精巧、牢靠的手筆完成，彷彿他的生命就靠此存續；就某方面來講，這也是事實。因為，倘若巴哈對音樂職掌草率從事，或沒有達到他的完美要求，只要有絲毫欠缺，顯然他對自己就無法交代。他的所有樂譜全都挑不出絲毫毛病，從不投機取巧以重複樂段灌水，從不抄捷徑，連最細微的粗陋痕跡都找不到。他的服務，包括表演和作曲，全都達到最高品質，日復一日，年復一年，縱然他的雇主多半分不出良窳，甚而無能區辨上品與次等差別，他依舊不改其志。巴哈有一次嚐到名流滋味，不過只算淺嚐，發生在一七四七年五月他六十二歲時，那時他是在波茨坦觀見普魯士腓特烈大帝。腓特烈國王本身是位卓有成就的音樂家（擔任長笛手），他給巴哈一個主題樂段，要他採賦格形式即興演奏一曲，於是巴哈當場奏出，也獲得觀眾鼓掌稱許。巴哈對這次即席演出不大滿意，於是在回家途中把它寫了下來，接著便據此精心寫出一首四段式樂曲，由大鍵琴、小提琴和長笛演奏，他為此曲命名為《音樂的奉獻》（*Musikalisches Opfer*），獻給國王並公開發行。

若說巴哈有缺點的話，那就是他在理智上，還有在直覺上和情感上，不論律己待人都

堅持要求最高標準。我們必須謹記，巴哈這個人不只是宗教信仰虔誠、品德光明正大，還是個全心投入的音樂家，他覺得音樂是向上帝祈求，服事上帝的方法（而且對他來講，這正是最佳方法）。巴哈堅定奉守路德的信義宗派教義，若雇主信仰喀爾文派，或強烈偏愛信義宗的虔敬主義派，他偶爾會感到不自在，不過（就我們所知）他倒是沒有刻板成見。

事實上，按十八世紀德國的標準來看，由於德國宗教戰爭遲至他童年期間方才止息（而且《威斯特伐利亞和約》直到他誕生之前三十七年方才簽署），因此就整個來講，他還算是非常平和的。他的絕大多數宗教樂曲，都是為了在信義宗教堂演奏而作。不過，這些作品對於非信義宗教徒全無冒犯。巴哈和同時代的韓德爾不同，他並不抒發新教虔誠信仰。他願意為拉丁禮拜儀式和讚美詩譜寫配曲，也確實創作這類作品，事實上，他的〈b小調彌撒曲〉就是這樣起頭，搭配「祈憐經」和「光榮頌」來編曲，隨後幾年更逐步擴充、發展成一首力量壯闊、結構複雜的完整拉丁彌撒曲。這在當年或許就是（時至今日更是）最能讓天主教和新教教徒，以同等熱忱、虔敬，最為頻繁演奏的彌撒曲。巴哈的《馬太受難曲》

（St. Mathew Passion）是以德語寫成，這部偉大作品加上彌撒曲，構成他藝術生涯的顛峰之作，然而在當時，德國天主教會南部教區並不願意採用這種方言來做禮拜。不過話說回來，如今許多基督徒，都深深景仰這部作品，認為這是最忠實展現基督死難事蹟的最崇高

音樂作品。巴哈的出身、教育、品味都屬於信義宗派，教派忠誠度更不容輕忽。就更深層來講，他是個基督徒，而他體現基督信仰的根本作法，就是藉由音樂來崇拜上帝。不論樂曲是出自他本人，或由旁人演奏，不論何時何地，品質都必須達到最高水準。只要稍稍出現瑕疵，都是侮辱上帝的舉措，不然起碼也算是玩忽職守的嚴重惡行。而且光講究品質還不充分。巴哈明白他的心思源自何方，是那個偉大的源頭，使他得以開創出嶄新曲式，並讓既有的體裁登峰造極。巴哈知道，他服事上帝的最佳作法，就是展現自己的原創能力。因此，他具有一種宗教式的創作衝動；而且他的創作，還必須能促使他把自己的能力推展到極限，也因此，所有人都覺得他的作品很難演出。

當年巴哈便曾受人抨擊，那些人不了解他的宗教動機，批評他不論演奏或演唱，都太過強求高度技巧，然而這點卻正是他所譜寫的所有作品的常規要求。音樂理論學家約翰·沙伊貝（Johann Adolph Scheibe 1708-1776）曾於一七三七年在他的《音樂評論》（Der Critische Musikus）期刊中為文談到巴哈：「由於他根據他自己的手指來彈奏，所以他的作品都極難彈奏；這是由於他要求歌唱家和器樂家，都必須能以他們的嗓子和樂器，演出他在鍵盤上所能奏出的一切旋律。然而這是辦不到的。」儘管巴哈在童年階段，確實是個出色的高音部歌手，不過他對聲樂的興趣程度，的確比不上器樂，特別是鍵盤類樂器方面。

他的許多作品，肯定都讓歌唱家的嗓子吃了苦頭。再者，巴哈譜曲時，主要是想親自演出，或者由他直接管理或監督的音樂家，還有在他門下接受最嚴苛訓練的頂級學徒來演出。他確曾出版一些作品，然而這些曲子，都不是為樂壇一般人士而作，也完全不適合業餘樂人演出。巴哈發表的作品，專供他這級程度的高等級專業樂人演出，而這個對象數量不多，和旁人（好比韓德爾）的追隨者與仰慕者群相比更是窄小得多。巴哈享譽德國北部和中部樂壇，深受兩地尊崇，不過出了這些地區，（大致而言）他的成就並沒有獲得肯定，而且就算作品知名度更高，他恐怕也不會因此就更為顯赫。

儘管巴哈在德國，還有在德國樂壇都被視為出色的音樂大師，然而就連這些地方，都鮮少有人（甚至沒有人）能夠體認他的成就究竟達到何等程度。巴哈只有九件作品在他生前出版。然而，巴哈不同於史上其他作曲家，他的作品含括當時所知的一切音樂形式（唯一的例外是歌劇類型，而就其他品類而言，他的作品數量通常都十分驚人），還往往能提高那個音樂形式的嚴肅程度，擴展其變化，並納入嶄新的器樂組合進行實驗，來增添其新穎層面，或者把技術層次更往前推進。他這等無所不容的廣博成就，與他的眼界無關，也非賣弄炫耀，而是努力得來。他終生不斷創作，幾乎每週都有新作問世，其實我很想說幾乎每天（就像杜勒創作水彩畫的情況），因為巴哈連旅行時都譜曲。他在腦中譜寫音樂，

記誦下來，隨後才在鍵盤上試奏（這筆資料得自他的兒子，卡爾·菲利普·巴哈）。他的創作往往能反映他當前的工作，因為他（通常）都著眼於為當前的演出而創作，當然了，莎士比亞也是如此。依此，巴哈的管風琴作品，多半是在他以管風琴師為主要工作的階段，在安斯塔特、默路斯和威瑪等地譜出。他在柯登時是擔任教堂樂長，專門創作室內樂。他的聲樂作品完成日期，多半落於他在萊比錫的漫長時期之內，不過，在這段歲月當中，他也因為各種不同原因，完成了大量鍵盤音樂。時至今日，儘管在文獻檔案當中努力搜尋了兩個世紀，我們擁有的巴哈曲目，只算是他所有作品的一個片段。巴哈生前隨身收藏自己的樂譜，他的門生有時會取出抄寫。巴哈在一七五〇年死亡時，他的樂譜便由他的遺孀還有幾名存活的子女分別收藏，隨後便開始出現出售、分散和流失等現象，並一直持續到十八世紀尾聲，他的價值重獲賞識方止。這次損失十分慘重，超過一百部教會清唱劇消失無蹤，另外他的世俗清唱劇，也失傳了不只半數。儘管如此，殘存數量依然驚人。傳世作品包括超過兩百部教會清唱劇，包括幾部存疑作品；三十四部世俗清唱劇，五首彌撒曲，加上兩首「聖母贊主曲」配樂，五首「聖哉經」配樂，還有兩首其他彌撒樂段；六首「受難記」；八首「經文歌」；兩百五十三首「眾讚歌」和「聖歌」；兩百六十首管風琴曲，還有許多被歸入「偽品或存疑」類別的「可能的」真品；約兩百首為其他鍵盤樂器

寫的曲子；七首魯特琴曲；約四十首室內樂曲和二十五首管弦樂曲；還有十一篇關於教會音樂與對位法的研究論述。總計留存的作品數量約達一千兩百，而他的作品總數或許可達一千六百或一千七百；幾首是短曲，至於不足為道的作品則是寥寥無幾。考量到巴哈投入了多少時間來從事演出、指揮、與官方爭辯、教學和抄錄等工作，這種產量可說十分驚人，那個人是一道波瀾壯闊、永不停歇的創意之泉。

我們必須記得，巴哈的生活，包括他的創作生涯，是以管風琴為軸心。的確，要完全見識他的力量，你就必須通曉十八世紀管風琴的運作原理，也必須明白其演奏方式，這是我不懂得的學問。蘆笛是最古老的樂器，人類在拉斯科和阿爾塔米拉洞穴的壁畫藝術創作時期，已經懂得如何吹奏蘆笛，至於機械式蘆笛樂器和管風琴，則至少可以追溯至西元前近千年時期（見於希臘）。到了羅馬時代，不論那時的管風琴是以水力或風力推動，總之已經日漸精密；布達佩斯博物館有一架精巧的重建管風琴，根據殘存碎片復原而成。管風琴歷經黑暗時代、世紀時期和近代早期不斷演變，體積愈來愈大，結構也日趨精密。在十八世紀進入尾聲，工業革命萌芽之前，管風琴肯定是有史以來最複雜的機器，並非樂器，也就是說，其音色品質固定，不靠人類發揮技巧來操控按鍵、音栓，或施加大小壓力來覆蓋音孔，或以強弱力量來同樣精細、體積卻小得多。然而，管風琴是種機器，鐘錶或也

舞動琴弓。所有管風琴師和鍵盤都能傳遞信號給機器，指示它該發出哪個音符。其餘工作都靠機器執行，而音符的品質端賴樂器的製造和設定方式而定（大鍵琴的機械特性大體相同，至於鋼琴就不同了，鋼琴師的雙手能完全掌控音樂品質）。管風琴的第二點機器特徵是，它並不處理音樂，只處理聲音的力道。中世紀早期，有些管風琴能奏出非常響亮的聲音，然而那往往是種噪音，並非音樂。我們知道有一架管風琴，須由兩個人來演奏，還有七十名鼓風手來操作好幾台鼓風機，能發出「如雷」巨響。這或許能在禮拜儀式或事奉儀式發揮用途，卻不具音樂價值。該如何把風力轉為藝術，是演奏管風琴還有譜寫管風琴曲的核心要務，而我猜想這是永遠無法徹底解決的問題。古往今來，操作管風琴總是令人咬牙切齒。二十世紀有一幅英國素描，畫面顯示兩位管風琴師端坐一具鍵盤前方，對著鼓風手怒吼，還伸指斥責他們的不是。或許鼓風手偷懶，鼓出的空氣力道不足，也或許是努力過頭，鼓出太強勁道，結果風管發出的巨響把演奏家給嚇壞了。真相我們並不明瞭。還有更難如實描繪的，那就是演奏管風琴的人和製造管風琴的人，雙方持續不斷地衝突。到了十八世紀，管風琴製造技巧開始臻於成熟，從此以後，製造商便投入大量時間、心思、技術、金錢和創造能量，來製造出能夠發出最寬廣音域，還有一切強弱層次音量的管風琴。他們認為管風琴師得了好處，應該向自己表達謝意，結果他們都不懂得感念，簡直是忘恩

負義的壞胚子。管風琴師卻覺得沒什麼好感念的，他們認為製造商的聽覺遲鈍，令人光火，他們造出的機器根本奏不出音色。我引述一段文字來說明這種怒氣，那是篇談管風琴彈奏的文章，刊於舊版《葛洛夫音樂辭典》（*Groves Dinonary of Music*），作者是偉大的管風琴師珀西・巴克（Percy Buck）博士。他指出管風琴若製造不精，音樂性不良，就會發出恐怖的聲音，這種琴「除了最強悍的管風琴手之外，所有琴師都會覺得無法忍受」；或有些發出的聲音，外行民眾還能欣賞，卻不合音樂家的品味。這篇文章的語調十分喪氣。巴克提出五點可行的建議，期望能改良管風琴的音樂品質，然而他坦然表示，製造商是不會理睬的：像他這樣的人提出建議絲毫無益，「看來管風琴製造商都立場一致堅決反對」。

巴哈本人深知演奏家和製造商之間的緊張關係，到他那個時代，管風琴已經是種令人眼花撩亂、體積往往十分龐大的樂器。常見這種樂器以五架個別風琴組成：大管風琴、強弱音風琴、伴唱風琴、獨奏風琴和腳鍵琴，有時候還附帶裝了回聲、天音和聖壇風琴。風管數目可達數百，有時更達數千，並採各式配作法，例如一音數管的設計，好比九支個別風管都發出同一個 C 音。所有管風琴都含四大部分，首先是用來儲風和送風的機械裝置，也就是鼓風機、風箱、儲風箱和共鳴板槽道；其次為鍵盤和按鍵裝置，這是管風琴師直接操控的部

分；此外還附帶第三部分，軌桿機，用來控制琴師所使用的風管組或風管組群；還有第四部分，聯軸栓和腳鍵盤，這能發出或修飾複合樂音。後三個部分是管風琴師關切的事項，當年巴哈和製造商的協商關鍵，就是牽涉到這些控制機制的性能以及所發出的聲音。在他那個時代，特別是在他生前最後二十五年期間，歐洲各地紛紛裝設宏偉的管風琴，尤其底下各城鎮所設者最為壯觀：紐倫堡、德勒斯登、布勒斯勞（Brecau）、波茨坦、烏普薩拉（Uppsala）、比薩、圖爾（Tours）、巴黎、豪達（Gouda）、韋恩加坦（Weingarten）、赫爾索根堡（Herogenburg）和哈倫（Haarlem）。巴哈只親見並彈奏其中兩架，不過他熟悉德國在一七〇〇年間至一七五〇年間製造的幾架優秀管風琴，其大小相當，品質也相仿。在他那個時代，甚至在任何時代，沒有任何演奏家或作曲家，像他那麼了解管風琴。他的問題是，如何運用十八世紀的恢宏管風琴資源，來演奏出最高品質又最靈活的樂音，還有如何為這等演奏家譜寫管風琴音樂。

為達此目的，他深入鑽研並掌握了管風琴獨一無二的演奏方法（稱為音栓調配法），還進一步改良、擴充這門音樂學問，此外他也就大鍵琴的演奏法做了一定程度的探究。管風琴的調音栓，或就是一個個音栓，可用來控制風管的「開」、「關」位置，從而決定樂器的整體調律性能。管風琴師可選用不同音栓，來設定發出的聲音素質，至於要發出的音

符，他便可以從鍵盤挑選奏出。管風琴的音栓調配法是一門學問，裡面有部分是製造商提供的音栓最佳調配用法建議，可個別使用或組合運用，來產生特定的音調；部分則是根據作曲家或管風琴大師的心得，沿襲他們在特定樂曲的樂譜上所做筆記用法。巴哈投入許多歲月鑽研音控調配法，包括一般用法以及針對特定管風琴深入琢磨。他的兒子卡爾．菲利普曾經寫道：「沒有人像他這麼熟悉音控調配法。當巴哈坐下彈奏管風琴，還以獨家作法來拉動音栓，管風琴製造商見他這樣使用他們的管風琴，全都嚇壞了，因為他們認為，這樣做應該無法發揮他們設計的功能。接著他們便聽到一種憾動心弦的效果。」這種技巧實屬空前，往後也無人能及，這種本領是得自長期經驗，還有熟悉眾多優秀的管風琴，加上在製造、重建管風琴過程當中，執行機械裝置實驗所得成果，在管風琴閣樓鑽來爬去養成的能力。巴哈訓練門生使用他的方法，培養出他那套直覺感應，將來面對新的樂譜，便能得心應手做音栓調配。因此，他很少在管風琴曲譜寫下他的音栓調配建議，不過這是必備知識，因為在編寫樂譜的過程，除了寫出旋律線與和聲部分之外，也必須考慮到這個層面。

事實上，他在〈d 小調協奏曲〉譜中（仿效他最景仰的作曲家維瓦第）寫上音栓名稱，另兩首合唱前奏曲譜上也有音栓標示。四首眾讚歌前奏曲有音高等級標誌，還有一些大型合唱曲則寫有「強音」、「弱音」、「詩班管風琴」、「增音管風琴」和「風琴全音量音栓」

等註記。

巴哈一生都為管風琴寫曲；不過，他和前輩人物有點不同，他很少編寫管風琴或大鍵琴都能彈奏的作品。他為大鍵琴條理譜寫系列作品，作為教授鍵盤技巧和作曲學的教學曲。這批作品的名稱分為《平均律鋼琴曲集》（The Well-Tempered Clavier）、「二十四首前奏曲和賦格曲」，收入《第一冊四十八首前奏曲和賦格曲》（Fory-Eight Preludes and Fugues）、《戈德堡變奏曲》（Goldberg Variations）以及《賦格的藝術》（The Ar of Fugue），這相當於針對他那個時代的鍵盤樂類別、樂風，所做的一套教學研究和探討。

這些作品沒有可與匹敵之作，足可窮盡一生深入探索，而且具有專家以此為終生職志。《賦格的藝術》有手稿傳世，演奏者可以從單賦格進展到對位賦格、二重賦格和三重賦格，最後則以一曲倒影賦格、幾首插入卡農的賦格曲，以及一首四重賦格曲告終。這些樂曲習奏之所以深受重視，並不只是由於這能展現巴哈這位頂尖老師的教學技巧，還要歸功於其主題與和聲的多樣化形式，以及巴哈用以為鍵盤樂增光的十足創意巧思。

鍵盤樂器往往需要調音，因為三和弦音樂的（八度、五度和三度）協和和弦，若保留純粹形式便往往不能融洽配合。音階必須經過調校，盡量改進協和和弦，好把聽起來完全不悅耳的聲音減至零或極少程度。儘管巴哈譜出了《平均律鋼琴曲集》，我們卻不知道他

是否偏好平均律，不過他的兒子卡爾・菲利普肯定偏愛這種做法。

如今，現代作品普遍採用平均律，不過在二十世紀也曾出現一股風潮，採不均等樂律來處理早期器樂曲，這項課題引發激烈爭議，往後還要繼續延燒。

巴哈知道，也經常清楚表示，音樂是種複雜的行業，因為音階尺度天生並不理想，而人造樂器又不完善。不可能有理想的解決方式，至於規範準則，包括他自己的，當然是因人而異。我們不知道，當巴哈為那個時代的樂器譜曲之時，是否樂見他的鍵盤樂曲經過改編並以現代鋼琴奏出（不過我們非常肯定，他曾投入研發並期盼見到這種樂器）。我們也不知道，若是他聽到自己的管風琴作品，以十九世紀製造的龐大管風琴奏出（更別提以二十世紀和二十一世紀的高科技龐然巨物來演奏），心中究竟是歡喜或惱怒。最深情投入研究巴哈的學者施魏策爾（Albert Schweitzer）十分肯定，巴哈應該會嘉許技術進展：「能使用（約 1870-1875 年間製造的）美妙的沃爾克（Walcker）風琴（來彈奏巴哈）是多麼愉快的事啊！」又說：「倘若巴哈能在他的威尼斯百葉強弱音鍵盤旁邊，擺上一架好鋼琴作為他的第三鍵盤，他會是多麼快樂啊。」就一般而論這是事實，巴哈的創造性格十足強勁（因此也十足寬容），照理說他不可能抵制任何形式的變革。不過，按他檢視新風琴的紀錄來看，顯然當他檢視十九世紀和現代的龐大管風琴之時，肯定要吹毛求疵，而且會堅持先做

多項修改才肯彈奏。當然了，這類管弦琴風奏會激發他譜出嶄新作品，好把樂器的性能發揮到極致。我們也幾乎能肯定，當巴哈見旁人堅持採用特殊配器和編曲作法來表現他的音樂，認為這才是「真正的」巴哈音樂，或得知另有人認為前述作法是學究迂腐作為，這時他必然兩邊都不贊同，心中抱持第三種想法。巴哈不只是個創造天才，而且就像莎士比亞，他還是個「通情達理的人」。他智識穩健，是品評音樂的大師，更由於學識深不可測，加上天縱英才，能明斷是非對錯，因此還得以清晰闡述音樂規則。巴哈的唯一可靠肖像如今存於普林斯頓，這幅圖像清楚展現他的這種性格。那張寬闊的大臉和大頭，散發理性和智慧，展現出大師風範。

巴哈的管弦樂作品都在奏鳴曲式革命前夕譜成。海頓、莫札特和貝多芬革新奏鳴曲式，從而發明現代交響樂並確立交響音樂團編制。巴哈理當欣然擁抱交響樂，這點我們斷無疑義。實際上，巴哈已經把協奏曲式發揮得淋漓盡致，好比他在一七一二年至一七二○年間，為不同器樂組合譜寫的六首大協奏曲，正是這類傑作。難怪這幾首獻給布蘭登堡總督的「布蘭登堡協奏曲」，成為他最常為人演奏並廣受賞識的作品。巴哈有一項超凡本領，他能聽出鍵盤樂器的細微差異和潛能，更擁有同等高明的天賦，懂得運用各種弦樂器的所有調性，並發揮其優美性能。從他為獨奏小提琴譜寫的精美奏鳴曲和變奏組曲，我們都看

得出這點，況且還另有幾首同等出色的無伴奏大提琴組曲。他能兼顧醉人節奏、精妙無比的和聲，還有動人心弦的對位旋律，還能因應這兩種樂器的優（缺）點做完美表現，這等本領恐非其他任何作曲家力所能及。他譜寫室內樂時常能開創新局，他鬆開大鍵琴的輔助角色束縛，讓這種通奏低音樂器，在他的奏鳴曲中正式擔綱，擔任小提琴、古大提琴和長笛（他深知熟法的管樂器）的對等搭檔。還有，在他之前，從沒有人為獨奏大提琴寫過樂曲，也沒有人覺得世上能有這種音樂。

由於巴哈智識穩健，他不大喜歡革命，較偏愛漸進、改良和條理革新作法。他不拋棄任何曲式，只拿來修改、焠煉。他的〈b 小調彌撒曲〉並不是一項宣言：「我要寫出一首前所未聞的彌撒曲！」而是經過長時期點滴累積彙總而成，再加琢磨焠煉一氣呵成的澎湃力作。就如莎士比亞的眾多劇作，巴哈的音樂同樣含有僥倖和偶發機運元素。這便彰顯出本書研究偉大創意作品的來歷時，一次又一次遇見的一種現象：最高水準的藝術創作，不見得都需要刻意規劃，藝術傑作會自然浮現（試舉幾位大師的作品為例，如米開朗基羅的西斯汀禮拜堂、狄更斯的《匹克威克外傳》、馬克・吐溫的《頑童流浪記》和威爾第的《弄臣》）。偉大的〈b 小調彌撒曲〉足可用整本書籍篇幅來論述，這部創作讓彌撒類曲改頭換面，如今更與貝多芬的《莊嚴彌撒》（Misa Solemnis），以及莫札特與威爾第的安

魂曲並駕齊驅（這三首都是首尾貫通的樂曲）。〈ｂ小調彌撒曲〉歷經二十年才浮現：「聖哉經」部分譜於一七二四年，「信經」則直到巴哈死前不久才出現。他組合這連串大規模樂章的目的，似乎是提供仿效的雛形，並不是為了創作出規模宏偉的曠世傑作。最後卻真的寫出一部空前鉅作，然而，如今卻沒有人注意到其中轉折演變或年代興替，對這件作品的背景沿革也絲毫不以為意。

另一方面，《馬太受難曲》則是經整體構思而成，幾首眾讚歌和數種條理調性之間環環相扣，而且幾乎所有樂章都彼此貫串。此外，巴哈還為這種問世達三百年的「聖週」教堂音樂引進好幾種醒目創見，從而賦予這首受難曲獨一無二的力量。顯然他心中自有定見，要譜出一首規模最宏大的傑作。巴哈一如既往講求實際，這首曲子是為一七二七年或一七二九年的一次特殊活動譜寫（日期方面存有爭議）；後來在一七三六年還有兩次演出，演奏同一個修訂版本。接著便是超過九十年的沉寂。從一七五○年巴哈死亡，到一八○○年間，他的作品沒有一首印刷出版。他被看成一位不再風靡當代的音樂學究。

接著隱隱出現一次復甦，然而甚至到了一八二○年，仍然沒有幾首巴哈音樂出版問世，舉例來說，當時根本不可能取得《布蘭登堡協奏曲》或《賦格的藝術》或《四十八首前奏曲和賦格曲》的曲譜。音樂奇才孟德爾頌十分敬重舊時代大師，他曾聽他的姨婆利維提過被

人遺忘的《馬太受難曲》。後來他結識了指揮策爾特（Carl Friedrich Zelter）得知他有一份完整曲譜。策爾特認為《馬太受難曲》的規模太過龐大，也太難演出。然而在一八二七年冬季，孟德爾頌安排在自家做了一場私人演奏，於是策爾特這才改變心意。孟德爾頌當年二十歲，和喜劇演員暨音樂學家代夫里恩特（Edouard Devrient）共同鑽研那部篇幅浩瀚的樂譜，他說：「想想看，有史以來最偉大的基督教音樂，竟然仰賴一個喜劇演員和一個『猶太男孩』，來恢復生機。」孟德爾頌投入工作，訓練音樂家和歌唱家，並親自指揮一八二九年三月十一日在柏林的第一場演奏廳演出。消息傳開了，說是一場偉大的音樂盛宴就要上演，音樂廳擠滿觀眾，演出大受歡迎，於是巴哈復活成真。隨後，策爾特在家中盛大舉辦一場晚宴，柏林知識界精英共襄盛舉。代夫里恩特夫人悄聲問孟德爾頌：「坐我旁邊的那個笨蛋是誰？」孟德爾頌以餐巾掩口回答：「坐在你身邊的那個笨蛋是偉大哲學家家黑格爾！」

巴哈從不追求名聲，只追求完美。他自有一套價值觀，不過他真正的興趣是創作、修訂絕頂音樂作品，含括一切曲類和所有樂器組合，並兼顧所有曲式。當他不創作（或演奏，這本身往往就是種創作形式）之時，便修訂自己的曲譜。他始終稱不上富裕，還經常陷於困境，難以維持偌大家庭溫飽。他身後留下一些現金、債券、銀器、家具和樂器，包括一

架斯皮奈鍵琴（spinet）、八架大鍵琴、兩架魯特大鍵琴、十件弦樂器（其中包括一把具有價值的施泰納小提琴）以及一把魯特琴。這些樂器估價總值為舊德幣一百二十二塔勒和二十二格羅申，這筆錢或許比巴哈任何一年掙得的薪金都更高。不過，這份遺產要分給九個活下來的孩子和他的遺孀安娜・馬格達勒納（Anna Magdalena）。他還留下一批樂譜，這些樂譜也都分給家人。他的遺孀把分得的樂譜送給聖托馬斯學校，接著在丈夫死後十年，她也去世了，死時家境清寒。他們的兒子們怎麼可能坐視這種情況袖手不管，實在令人費解。話說回來，關於巴哈確有許多難解之謎，有個不容輕忽的疑問，一個人怎麼可能獨自發揮腦力，動手譜出這等豐盛作品，取悅、振奮全人類直至地老天荒。

6 特納和葛飾北齋：承先啟後的畫壇大師

特納（Joseph Mallord William Turner, 1775-1851）是巴哈等級的創意天才，因為他的作畫手法獨樹一幟，全屬自創斷無疑義，要把他和別人混淆是不可能的，他還循此創出豐富的作品。反觀杜勒，就像巴哈，他投入創作當代屬於他本行的所有藝術形式，擴充發展，並錦上添花，而特納則是從頭到尾都專事創作風景畫和建築畫（含外觀和室內），題材含括海洋天空、山脈湖泊、河川森林，此外並無其他。他從不畫肖像、靜物、動物或人物（作為景點陪襯者例外）。然而，他在自己選擇的領域，卻是位無與倫比的大師，沒有人能逼近，更不必說與之並駕齊驅。

特納一家來自得文郡，不過他生於倫敦的柯芬園（Covent Garden）區，往後除了專業理由遠遊之外（他從不遠遊度假），終生都在倫敦度過。他似乎從三歲起便開始素描作畫，而且小小年紀就開始販售他的作品：「我年幼之時，會仰躺好幾個小時凝望天空，然

後就回家畫出所見的景象；當時在蘇活市集區有個攤子，他們賣的是素描畫具原料，而且他們還會買我的天空畫作。他們給我的價錢是小的每幅一先令六便士，大的每幅三先令六便士。」

特納的父親從事假髮製造業，還是位理髮師，他從特納十歲左右，就開始看出這個孩子具有藝術天分，於是他不僅不反對小孩投入藝術事業，還竭盡全力積極促成。等到特納開始賺錢，那個當父親的便收掉自己的事業，改為兒子跑業務、做促銷，並擔任畫室助理，他大約從一七九〇年開始扮演這個角色，直到一八二九年他去世為止（特納的母親精神失常，一八〇〇年被送進號稱「瘋人院」的皇家伯利恆醫院，一八〇四年死於院中）。

特納十歲時在建築繪圖師馬爾頓（Thomas Malton）的辦公室做事，十四歲進入皇家藝術學院，他曾在牛津街的萬神歌劇院當助理布景畫師，不過為期甚短，接著他進入蒙洛（Thomas Monro）博士的藝術學院，與同時代的格廷（Thomas Girin）一起臨摹柯普斯（J. R Cozens）和多耶斯（Edward Doyes）的水彩畫。於是特納的專業訓練至此告終。

他從來不曾乏人賞識，銷售也從沒遇過問題。他的第一幅水彩畫在一七九二年由皇家藝術學院收藏，當時他十六歲，他的第一幅油畫在一七九六年獲學院收藏，那時他還不到二十一歲。他在一七九九年二十五歲時獲選為皇家藝術學院準院士，一八〇二年二十八歲

時正式成為學院院士。他除了素描繪畫之外，一輩子沒做過其他事情（不過他曾幾度在皇家藝術學院擔任教師職位）。他每天工作，連日不休，他的家庭生活不必多提，不過我們知道，他有兩個固定的情人，共生下兩個女兒。工作占據他終生時光，直到他死前不久方才歇息，他死於一八五一年十二月，得年七十六。特納的作品幾乎全部存留至今，沒有杜勒與巴哈作品的散佚情況，因為他生前大展銷售長才，努力販賣作品，或是被國家保存下來。他的作品數量十分驚人：將近一千幅油畫，有些尺寸非常大，也非常細膩，還有約兩萬幅素描和水彩畫作。此外，他還留下許多寫生簿，有些還完整無缺。他創作蝕刻和雕版版畫，還為商業書刊市場多不勝數的出版物提供印刷素材，而且他和生意對手議價時絕不手軟。不過，這些活動都附屬於他的正職，那就是盡量以最高價格，把大型油畫賣給有錢的收藏家。為達這項目的，他每年都在皇家藝術學院舉辦畫展，還設計、營建並經營他自己的畫室展覽場，展場四圍是伊特拉斯坎紅牆，並妥當安裝高架照明。他守護展場就像保衛金庫，還裝了些窺視孔，用來確保沒有人能趁他不在，當場臨摹或記錄筆記。

特納沒有師承。他在十幾歲時，一度模仿路德（Philip de Loucherbourg）的畫風。路德是法國移民，他的狂暴自然風景畫曾在十八世紀九〇年代掀起一股風潮。他還曾鄭重其事研究理查・威爾森（Richard Wilson），英國第一位稍有名氣的風景畫家，再透過威爾

森接觸到偉大的洛蘭（Claude Lorrain）。洛蘭的日落畫面在十八世紀的後半期大受景仰，風靡英國收藏界和藝壇，而且臨摹難之又難。特納仰慕洛蘭，也學了很多，甚至他還模仿洛蘭的美柔汀畫冊《真本集》（Liber Veritatis），自己也製作了一部，從一八○七年至一八一四年間分十四冊發表，這套版畫冊稱為《作品集》（Liber Studiorum），每冊有五幅圖畫（題材含括海洋、山區、田園、史實或建築），特納蝕刻出輪廓，美柔汀部分則留由下屬完成。他的目的是想推廣自己的名聲，也想「展示作法」，這和巴哈創作《賦格的藝術》或《平均律鋼琴曲集》的目標相似。然而，特納基本上都獨力創作，不尋求、仰仗外人指點，也不引人來拜師學藝（不過他在皇家藝術學院授課，倒是引來一些學生），而且他的追隨者很少，也沒有創辦學校。他從一開始到死時都自成一格。儘管他利用洛蘭，卻也忍不住要譏笑他：「大家紛紛大談《日落》，然而當你們全都呼呼沉睡，我卻看著日出的效果，這美麗得多；接著，你瞧，光線不會黯淡下來，你還可以畫出晨光。」

特納從描繪地形景觀著手開展他的專業生涯，作品包括倫敦和泰晤士流域水彩畫和河口灣近岸水域油畫。隨後他前往約克郡和北方並進入威爾斯，踏上創作旅途，沿路結識了收藏他作品的士紳（好比約克郡的福克斯家族和柴郡的塔布利勳爵）。一八○二年他第一次出國（在亞眠和平條約短暫承平期間）前往巴黎。接著在一八一五年拿破崙徹底垮台之

後，每年特納都都前往荷蘭、德國、阿爾卑斯山區和義大利。他和杜勒不同，從未在海外建立畫室，而且在旅遊途中極少創作油畫（草圖除外）。不過他畫滿數百本寫生簿，還完成多幅水彩畫完稿。大體而言，特納完全按實際需要，來決定要在畫室或出外工作。若是想取得基本視覺素材，他就必須在戶外工作，以極高速度精確描繪。他繪製草圖就像寫作，畫筆從不停頓，分秒不停詳細描繪，而往往不瞥視紙面，逕自下筆畫滿線條。他第一次（在 1819 年）前往威尼斯時，只為自己安排了五天時間。第一天，他由卡納勒究運河（Canal di Cannaregio）入口處登上一艘貢多拉輕舟，上溯前往現今的火車站，接著沿大運河（Grand Canaal）順流緩行前往撒路教堂（Salure Church），隨後便航入港灣，沿途不時停歇針對較複雜景象繪製草圖。他就這樣在一天（或也可能是兩天）之中，完成八十幅草圖。特納就藝術經濟學構思出一套獨有理念，懂得如何以最佳方式，兼顧品質和產量。他知道在現場繪成的水彩畫，比起在畫室中根據線描草圖完成者，更可能取得較高水準（我也發現結果總是如此）。所以，只要遇上好天氣，他的水彩畫總是在戶外完成（有時連油畫也是），留下許多一流組畫，好比他的溪谷和沼澤、拉克蘭（Lakeland）的湖光山色，還有威爾斯的山丘和都市景致，特別是牛津風光畫作，全都在十八世紀九〇年代晚期和十九世紀早期完成。作品題材包括大教堂內部，也是在現場完成，尺寸龐大，宏偉複雜。他的伊里座堂

廊道（Ely crossing）水彩畫或許是他此生最佳作品。

然而，隨著年齡日長，他愈來愈熱衷產量（或許是更為貪婪），開始對旅程途中投入著色所花時間感到不耐：在雨中你可以畫素描，卻不能畫彩圖，特別是水彩畫更難辦到。特納曾向索恩（John Soane）爵士的兒子表示，他算出自己完成一幅著色草圖所需時間，可以畫出十五六幅鉛筆素描。於是他訓練自己記憶色彩，這是很困難的事。約一八〇五年之後，他只有在特殊情況下，才在戶外繪製油畫，因為裝置架設、拆解都十分費時，對特納這種具有頂尖勘景本領的藝術家來講，必須據此決定他可以坐在哪裡，還有他的觀察位置；這實在是種令人惱恨的束縛。不過，他總是在囊中裝了一個小盒子隨身攜帶，盒中裝有水彩顏料、幾支畫筆和一個水罐，這樣一來，當他見到瑰麗景點便可以迅速描繪下來。他頭一次前往威尼斯遊歷之時，在旅途上畫了四幅（精彩出奇的）水彩速寫，描繪出那座都市的光照效果和水道，全部留作自己的資料和紀錄。這批寫生到他死後才重見天日。每當他見到稀奇的效果，總會記錄下來，從不錯失任何機會，不過他也隨時預做準備靜候時機。有次他在阿爾卑斯山馬車翻覆，乘客都困陷暗夜雪中，特納迅速取出他的畫盒，無視嚴寒凍僵雙手，繪成一幅壯麗水彩畫。不過，曾在那不勒斯觀看他作畫的格雷夫斯（R. J. Graves）曾說：「特納對景仔細畫出一幅草圖就心滿意足，然後⋯⋯明

顯毫無動靜，直到某個時刻，他就會大呼：『這就對了！』然後抓起他的顏料，匆匆作畫，最後他就會把他如願牢記腦中的效果描畫下來。」「明顯毫無動靜」沒有道出實情，其實特納（在作畫旅行途中）從不虛耗光陰，還經常同時攤開擺在桌上。趁一幅圖乾燥期間，轉頭專注創作另一幅，有時還四五幅草圖同時進行好幾項工作，

他工作時始終保持隱密。有一位年輕畫家（後來的伊斯特雷克爵士和皇家藝術學院院長）曾在一八一三年和特納一起待在英格蘭西南部，他說特納常「隱身」繪製草圖。這趟旅程途中，特納曾經冒著惡劣天氣搭乘小船出海，那次有幾人目睹並留下紀錄。現場其他人都暈船，而特納卻「端坐船尾篷內，專注凝望海面，絲毫不為所動。」他「穩如泰山」，或動筆速寫，或端坐並在腦中記錄波浪動態。幾趟海上旅程之後，特納又徒步旅行，偶爾停步駐足寫生。他是個「優秀行路人，不論遇上何等難關，他始終是履險如夷。」有天晚上，他和一位來自柯芬園的風景畫家德．馬利亞（De Maria）為一項技術問題吵了起來，結果德．馬利亞觀察泰馬河中的船隻來解決爭執。「特納先生，你說對了，是看不見左舷，船隻是一團黑影。」「我早就跟你說過，現在你就看到了，完全是一團陰影。」「是的，我看得出事實就是這樣，然而左舷都在啊。」「我們只能採納自己眼中看到的，不管那裡有什麼都一樣。船上有人，我們沒辦法透過船板看到他們。」「確實。」特納很能吃苦耐

勞。豔陽冰雪、酷暑嚴寒和翻湧大海對他來講都無足輕重，藝術創作最重要。他六十七歲時想為一幅大型油畫繪出幾幅精確草圖，他為心中盤算的作品命名為《暴風雪：港口外的蒸汽船》（*Snow Storm: Steam Boat off a Harbour's Mouth*）。他令人把自己綁在艾莉爾號的主桅上，結果氣候轉成風暴，他依舊繼續作畫。

特納的活動力特別旺盛，他快速周遊歐洲和英國全境來餵養他的創作激情。他的體格也非常健壯、身材短小肌肉發達、結實、強壯、心肺功能旺盛、下顎堅毅有力、雙手握力強勁駭人，還有一雙大腳。在室內時他神采煥發照耀全場。不過，儘管他半是文盲，卻以自有風格展現知識分子的風範，他對概念的喜好，遠勝於對人的興趣。就長期來看，特納對畫壇的影響超過自林布蘭以後的任何大師，他堪稱藝壇現代運動的最高鼻祖。他的技巧很重要，不過這裡必須指出，他的藝術所含動力，都是強烈的理智（和情緒）表現。就像巴哈（卻不像杜勒），他除了本身專業之外，並沒有受過什麼教育，然而（就像貝多芬等人）他終生廣泛涉獵狂熱閱讀，攫取各項理念，構思發想，並轉換應用在他的藝術上。現代研究顯示，他的作品的文學和知識內涵，遠超過眾人想像。

特納不同於英國的其他多數藝術家，他特別擅長掌握大眾議題，好比奴隸交易、希臘獨立和工業化。他為自己的作品帶上文學關連，常引用古典或甚至現代詩文，有時還自己

寫詩（雖顯拙劣卻很鮮活）。他認為，繪畫是種語言形式，目的是講述以客觀領會的自然真相。他還認為，繪畫具有一項道德意圖，那就是指導、改進，不過繪畫是以具體方式，顯示光線照在物體上的印象來實現這項目的。他絕對不是個只講求理論的，或「不全心投入」的畫家。他二十歲時已經觀察體認，光線是所有畫作的關鍵，而物體只用來反射光線。索爾茲伯里主教座堂（Salisbury Cathedra）是棟石造大樓，然而其外觀卻完全視乎早晚時間、氣候和季節而定（這是由於座堂的奇爾馬克邑石灰岩建材能如實反射光線，映現瑰麗非凡的色彩）。為了解光線，特納研究光學和最新的色彩理論。他懂得亞里斯多德和普里尼為文闡釋的古典理論，他熟悉牛頓的七色光系統，也讀過康德和歌德關於色彩發表的見解。他密切注意托馬斯・楊（Thomas Young）的著述，還閱讀菲爾德（George Field）的《色彩學》（Chromatics），菲爾德花了大半生，不斷改進藝術家手頭的各式色彩。他閱讀吉爾平（Sawrey Gilpin）的手稿論文〈論風景色彩運用〉（Lecter on Landscape Colouring），吉爾平曾為特納幾幅早期的風景畫作繪製牛羊。不過到頭來，特納還是必須自行研究，擬出一套系統化妥善作法，用來區辨色彩，還能在色彩滿滿映照著強弱不一的各式光線之時，實際用來在畫布上著色（辨色和應用兩者情況迥異）。他的創造天賦，主要就是在這裡嶄露頭角。

從二十出頭開始，特納便展現高度創新手法來運用色彩並描畫光線，包括自建築上映現的、從天空放射的、映照在平靜水面或狂暴水域的，還有滲過雲霧灑落的光芒。他早期有幾幅水彩和油畫作品，儘管據稱是衍生自荷蘭範本，其實其中涉及的概念，卻是幾位荷蘭大師不曾察覺的理念，好比複核心光源，還有同一幅畫布在不同時刻接受的光照和反射的光線。一旦特納開始認真從科學角度看待光線，他的色彩明度便自發提升，而且終其一生接續不絕。到了一八一○年，他被譽為「白派」（white school）的創派鼻祖，而且這個畫派還針對舊時代大師的褐派（browns）與墨派（sepias）耀武揚威。怪的是，當代多數人士（畫家和「專家」）的眼界和心思，都適應了洛蘭、普桑（Poussin）和他們數不清的追隨者（雷斯達爾和克伊普也位列其中）的較低明度，已經失去直接觀看自然和天然色彩的能力，竟然認為特納的高明度視覺表現是種「發明」。《審查人》（Examiner）週報本該展現激進政治立場和前衛審美觀點，卻稱他「濫用明亮色彩」。《文藝公報》（Literary Gazectre）指摘他棄「自然魔力」於不顧，改以「技法魔力」取而代之，然而，他卻正是反向為之，以真相打破人為常規。

就像用來稱呼藝術學派的所有標籤或新創字詞（如哥德派、風格主義派、巴洛克派、洛可可派、印象派、野獸派等），鮑蒙特（George Beaumont）爵士造出的「白派畫家」

語彙，也是個帶有敵意的詞語。鮑蒙特是個有錢的業餘畫家和收藏家，曾協助創辦英國國家美術館，儘管他不露行跡，卻發揮了些許影響力，把特納的小群追隨者嚇著了。他們瓦解星散，消弭於無形，於是特納踽踽獨行，對無禮羞辱泰然處之。他在一八〇五年已經開始存錢，投資穩當的政府債券；一八〇五年時他的財務已能自主，此後特納逐漸成為非常有錢的人，最後還留下超過十五萬英鎊現金，這在一八五〇年算是筆龐大金額。他或許是自喬達諾（Luca Giordano）以來最富有的畫家（喬達諾身後留給兒子三十萬金幣龐大的遺產），說不定還是畢卡索之前所有畫家中最富裕的一位。特納的《霜晨》（Frosty Morning, 1813）是他一等一的作品，在當時算是非常「白」，後來慘遭「清潔」才毀於一旦，這幅畫作並沒有售出。《亞普里亞》（Apulia, 1814）也是如此，特納認為這是截至當時他最好的作品，還希望以此贏得英國美術振興學會的年度首獎。然而，氛圍和風尚會改變，而且（如他所察覺）往往令人猝不及防，也毫無顯理由。滑鐵盧戰役那年，他的《越溪行》（Crossing the Brook）和《狄多建立迦太基》（Dido Building Carthage）都迅即贏得熱情賞識，取得這項重大成就之後，接下來他便投入繪製曠世鉅作，金光綻放的《迦太基帝國的覆滅》（Decline of the Carthaginian Empire, 1817），而且不久之後，他也著手打造自己的新藝廊，來賣出他的大型油畫。他在一八一八年繪成壯麗的《多特一

景》（*View of Dort*），這幅作品更進一步提高色彩明度。皇家藝術學院院士亨利・湯姆遜（Henry Thomson）有機會先睹為快，他向同為院士的日記作家法靈頓（Joseph Farington）形容那幅畫是「非常絢麗，色彩燦爛至極，簡直要讓你睜不開眼睛。」康斯塔伯（John Constable）難得誇獎時人，到特納更不假詞色，他稱之為：「我此生僅見最完美的天才之作。」這幅作品由特納的約克郡贊助人沃爾特・福克斯（Walter Fawkes）買下並成為傳家收藏品，如今這幅幸運畫作，依然保存得十分完美。

在十九世紀二〇年代和三〇年代這段期間，待納連連推出大型風景畫作，明度設計持續提高，畫界人士屢屢為之驚歎，偶爾大受震撼。他為高品質旅遊書繪製插畫，包括幾百幅小型風景圖片，還有一些大型畫作。英國的地形畫最早出現於十八世紀六〇年代，當時全國各地大致都已入畫，特納繪製歐洲古都等山水景致，尤其常畫河川（塞河、萊茵河、隆河），還有瑞士的湖光山色，以及威尼斯等都市的悅目盛景。他掌握新近勃興的蒸氣時代，視之為絕佳契機，藉此把現代科技納入他的藝術，創造出表現光和色彩的新機會。

一八三三年，他以塞納河上的蒸汽船為題，繪成一幅高超水彩作品《奎柏夫和維勒基耶之間》（*Between Quillebeuf and Villequier*）。接著他又繪出《被拖去解體的戰艦無畏號》（*The Trighting Temeraire, 1839*），這是特納的悲劇畫作之一，描繪無畏號被拖往最後停泊處，

面臨一八三八年至一八三九年間遭拆解下場，畫面流露悲壯氣氛，以象徵手法表現蒸汽船崛起，帆船過氣的處境，畫中一艘龐大戰船動力全失，任由小小蒸氣拖船擺布，拖向廢棄終局。無畏號戰艦的名氣很響亮，以五千株櫟木製成，一七九八年下水；配備九十八門艦炮，七百五十員水手，是納爾遜特拉法爾加角大捷的第二大參戰船隻。鹵莽號下水時特納二十三歲，特拉法爾加海戰時他三十歲，繪成戰最後一趟航行時，他六十三歲：他覺得自己這輩子都和那艘船艦一起過活。他稱那幅畫作為「我的寵兒」，經常有人求購，他全都拒絕。十九世紀大半期間，那幅畫都覆以玻璃保護，保藏狀況極佳（一九九五年，這幅畫也納入英國國家美術館特展）。民眾愛這幅畫。年輕藝評家羅斯金在十九世紀三〇年代，直言推崇特納的作品並為他辯護，他為文論及這幅畫：「在沒有具體描繪人類痛苦的所有畫作當中，這是有史以來最引人悲憫的一幅。」薩克雷（William Makepence Thackeray，英國小說家）曾在《弗雷澤的期刊》（*Fraser's Magazine*）一八三九年七月號上為文寫道：「老無畏號被一艘小小的、惡毒凶殘的蒸汽船拖往最後安息處所⋯這艘蒸汽船小惡魔，嘔出一團：污濁、火紅、熾烈又邪惡的煙霧。」當然了，威力強大的新式蒸汽機冒出的煙霧，卻很受特納喜愛。他歡迎進步帶來的視覺影像契機。他熱衷鐵道旅行，喜愛那種高速，還往往慫恿同行旅人來到窗邊，和他一起觀看火車在山水間穿梭飛馳展現的視覺效果。他的

《雨、蒸氣和速度》（*Rain, Steam, and Speed*）記下蒸氣新時代優美的一面，成為當年他最受賞識的畫作之一，時至今日仍廣受歡迎。

於是特納間或成為廣受歡迎的藝術家，到了十九世紀四〇年代，他或許已經成為藝壇最著名的人物。誠如雅克—路易・大衛（Jacques-Louis David，法國畫家）所言，「區區風景畫家」能有此成就實屬驚人。不過特納也遭受猛烈抨擊。他的晚期畫作專事描繪光線和色彩，物體則淪為次要，往往模糊無法區辨，招致嚴苛撻伐，我們或可說，這是「現代藝術」所受非難的濫觴，比起針對馬奈（Edouard Manet）發作的盛怒，更早了一個世代。

特納死後，對他的抨擊持續延燒，其中最著名的是馬克・吐溫的比喻，他把《奴隸船》（*The Slave Ship*）比作一隻貓在一盤番茄當中撒野，後來還出現許許多多這類濫詞抨擊。十九世紀四〇年代，特納需要羅斯金援手答辯，即便他對此心存矛盾：「他從我的畫作看出的東西，超過我實際畫出的一切。」然而，羅斯金卻不肯讚美特納最後四幅畫作：《艦隊啟航》（*The Departure of the Fleet*），以及取材自味吉爾的《伊尼德記》（*Aeneid*）描繪詩中景象的三幅畫作。羅斯金表示，這些作品「純屬下品」。寫特納傳記最出色的作家芬柏格（Alexander Joseph Finberg）便形容這些畫作是「虛軟得不必加以挑剔。」最後這批畫全由泰特美術館收藏，結果該館還把《埃涅阿斯向狄多講述自己的故事》（*Aeneas Relating His*

Story to Dido）毀了。時至今日，這些作品卻大受賞識。

特納激使他的同時代人士產各式不同反應。阿切爾（J. W. Archer）總結認為他是「這

般良善的先天才氣，結合這等惡劣的後天教養而成」。特納的處世風格讓他當不上皇家藝

術學院的院長，那是他夢寐以求的職位（不過他倒是當了副院長）。另一位畫壇觀察家瑪

麗‧洛伊（Mary Lloyd）指出：「他滿臉都是感情，當他聽到悲慘故事，雙眼隨時可以湧

出淚水。」許多軼聞都提到他的機敏鋒芒、粗魯、貪心，還有他守護專業機密的用心。若

有藝術家太接近觀看他的畫作，他就會怒斥：「我畫圖是給人看的，不是要給人聞的。」

若有人邀請他就一幅舊作發表評論或鑑定真偽，他就會發怒斥責：「你沒有權力拿我在

一百五十年前或許做過的陳年往事，來壓迫我的記憶力。」有些人買了他沒有簽名的畫作，

拿來給他看，結果都遭他訓斥：「我不要看！我不要看！」接著他就會離開房間。

然而，特納不只是在皇家藝術學院教授繪畫，（偶爾）還提供諮詢意見。「首先要尊

重你的畫紙！」「工作角落都要保持安靜。」「專心致力於自己所好。」他建議所有藝術

家都該購買最高檔材料，特別是顏料和畫筆。他自己第一次賺的錢，就是用來購買優良顏

料和頂級畫紙。他和藝術材料供應商保持密切往來，每有機會實驗新式顏料便迅速掌握。

從一八○二年年至一八四○年間，以下幾種新式顏料問世：鈷藍、鉻黃、淡檸檬鉻黃、鉻

橙、玉綠、合成佛青、中國白、碧綠、銀鉻黃和鉻緋紅。事實證明，在絕大多數情況下，特納都先採用新奇色彩。特納在習慣使用油彩之前，曾有十年都以水彩作畫，經由這種實務訓練，他養成對顏料的力量、品質和微妙屬性的高度崇敬。

特納的作畫速度快得驚人，這點和他之前的哈爾斯與佛拉哥納爾（Jean-Honore Fragonard，法國畫家）相同。我們有一則目擊紀錄，福克斯的媳婦親眼見識特納的一幅大型水彩畫，她說明：

「一八一八年，特納和福克斯曾同住一起，有一天進早餐時，福克斯對他說：『我希望你幫我畫一幅普通大小的圖畫，而且要能夠讓人領會到一名軍人的能耐。』這個想法觸發特納的奇想，因為他笑著對福克斯當時約十五歲的長子說：『跟我來，霍基，且讓我們看看，我們能為爸爸做什麼事情。』那個男孩整個上午都坐在他身邊，親眼見識《一艘一級戰艦封存除役》（A First Rate Taking in Stores）的創作進展。根據他的描述，特納的作畫方式顯得非常奇特。他一開始先在畫紙上潑灑濕顏料，直到吸飽為止。他取筆疾揮，他用力抹畫，顯得有些瘋狂，整個情況亂成一團。不過，就像施展魔法，美好的船隻，還有精緻的毫微細節，全都逐漸成形，到了午餐時候，那幅圖畫已經大功告成拿到樓下。」

特納不只是作畫迅速、果敢決斷，他還在素描上一再使用消光、透明畫法，並層層塗敷顏料創造厚實感受。他趁藝術學院修飾牆面之便，重行繪製自己的幾幅壁畫。他的《雷古盧斯》（Regulus）原畫於一八二八年繪於羅馬，後來掛在倫敦英國學院（British Institute in London）牆上，由特納動筆徹底改換畫作的明暗配置，同時約翰・吉伯特爵士則大開眼界在旁觀看：

他全神貫注投入工作，完全不顧四周，不斷使用大量白色顏料，抹出濃淡層次，幾乎塗滿整個畫面。畫面上滿布各式紅、黃凌亂色澤，件件題材都展現這種熾烈狀態。他有一個大型調色盤，盤面除了大團鉛白顏料之外別無他色：他有兩三支相當大的豬毫畫筆可供應用，他使用這些用具擠推白色顏料，填補所有空隙，也填滿畫面每個部分：圖畫逐漸展現美妙效果，就像燦爛陽光那般引人入勝，光芒投射所有物件，蒙上一層朦朧的霧氣。我站在畫布側邊，見到太陽一團白光，像盾牌凸飾那般浮現。

特納的創意作畫方式令人想起，唉，就某個程度來講，繪畫是種短暫的藝術。偉大傑作保藏至今，還能與初繪成時同等出色者，已是少之又少（維梅爾的作品或許是個例外）。

洛蘭的幾幅天空畫作，讓他那個時代的人為之驚豔，在十八世紀晚期依然令人屏息，如今過了兩百年，光澤已經失卻大半。羅斯金曾在《現代畫家》雜誌為文警告讀者，特納的最高畫質瞬息即逝。他說，特納繪製畫作只為「當下欣賞」，並「沒有想到未來」。羅斯金補充說道：「特納的畫作，沒有一幅在繪成一個月之後，還完美如昔展現眼前……我們該是何等懊惱，這麼偉大的畫家留下的作品，竟然沒有任何一幅，可供往後世代透徹評鑑他的成就。」羅斯金稱這種變質過程是「沉淪現象」，還舉一八三二年展出的《恰爾德·哈羅德遊記，義大利》（Childe Harold's Pilgrimage, Italy）為例，說明那幅畫變質了，「至今只剩殘骸」。其他的變質實例還包括《驚風駭浪》（Waves Breaking against the Wind, 1835）、《契赤斯特運河》（Chichester Canal, 1828）、《聖貝內德托，眺望富辛納》（S. Benedetto, Looking towards Fusina, 1843）和《風景：基督和撒馬利亞女子了》（Landscape: Christ and the Woman of Samaria, 1842）。湯森（Joyce Townsend）做了一項特納作品變質研究，總結認為非由特納收尾處理，因此並未塗上清漆的作品，以及沒有經他亂塗亂抹的皇家藝術學院壁畫，才最可能保持原有舊觀。她舉出三件保存良好的作品實例：《君士坦丁凱旋門》（The Arch of Constantine, 1835）、《由撒路聖母教堂順著朱德卡運河所見的威尼斯》（Venice from the Canale della Giudecca di S. M. della Salutes, 1840）和《和平—海

英國修復師的粗暴作為。

定哪一項對特納作品的破壞最大：他的作畫方式、他儲存畫作的粗疏過失，或者二十世紀

作品，實在不可原諒）。在特納的畫室裡面，基底漆發霉，還出現其他恐怖現象。很難判

致污斑滋生，下大雨時還可能淹水（泰特美術館也在一九二八年淹水，還淹到館藏的特納

售的，還有他捨不得與之分開的作品，保藏在「底下」。那是指一處地窖。那裡很濕，導

頂層塗料清除，如今看來便顯得晦暗。不過，特納本人也粗疏大意。他說，他把自己未出

嚴重傷害。於是在繪成之初曾獲舉世稱頌為特納一等一驚世之作的《霜晨》，卻遭人把最

考驗。還有在十九世紀晚期，以及二十世紀早期，特納的作品落入「修復師」手中，慘遭

料都褪色了。那是化學家韓福瑞‧德維爵士推薦他使用的新式紅顏料，結果卻禁不起時間

並不該怪他。他的偉大作品《里乞蒙景色和橋》（*Richmond View and Bridge*）畫面的紅顏

1831），這是幅大膽的創作，而且特納也夠聰明，曉得最好別去碰它。然而，有時候變質

and Manby Apparatus Going Off to a Stranded Vesel Making Signals（Blue Light）of distress,

好的畫作為《救生艇和曼比救援機構前往發出求救（藍光）信號的擱淺船隻》（*Lifeboat*

陵區的清晨》（*Morning among the Coniston Fells, 1798*），至今依然完美。另一幅保存良

葬》（*Peace-Burial an Sea, 1842*）。早期有若干作品的保存狀況極佳，好比《康尼斯頓丘

特納擁有驚人創作長才，同時也有一項駭人弱點，他不會畫人體，無論素描、畫像全都不行。他的陪襯點綴始終虛軟，有時拙劣得令人難堪。沒錯，特納和他的偉大範洛蘭都有這項缺陷。不過，洛蘭痛切領悟自己的缺點，竭盡所能力圖彌補，結果全屬徒勞。特納沒有察覺他的人物像有多糟糕，起碼就此他是毫無表示，也肯定不曾去上人物寫生班，採實際行動來彌補缺失「同時代的年輕畫家李爾（Edward Lear）就上了這門課程，他說自己畫人物畫得不夠好，其實，李爾的人物比特納畫得好太多了」。怪的是，特納並沒有設法練成卡納雷托（Giovanni A. Canalero）那等驚世技法（他崇拜卡納雷托，就某些層面也向他學習）。那位城鎮風景大師發明了一種十分迅捷又出色（就算稱不上呆板，也可算是略顯刻板）的畫人技法，以此在他的畫布上畫出大批人物。除了這項缺失之外，特納還在非真正必要的地方，安置了拙劣的陪襯。他的名人肖像圖很差勁，好比他有一幅習作，描繪孤寂沙灘上的拿破崙和一隻嚎叫的狗，結果便慘不忍睹。

這裡我們從特納轉換到與他同時代，不過年齡較長的葛飾北齋。葛飾北齋（1760-1849）比特納早一代出生，卻只比特納約早一兩年去世，拿他們來相比，可以啟發思維並增長見識。這兩人都是創造力的代表人物，無論產量、品質等一切層面都自創一格。特納在一生當中，把風景畫轉變為最高超的視覺藝術，讓畫壇改頭換面；的確，如今世界各

地的藝術家（只要他們有見識，有敏銳感覺）依然能從中獲益。葛飾北齋實際上是無中生有創出日本的風景畫藝，不過他還施展驚世寫實技法，廣博描繪各式題材，完整展現日本在十九世紀前半期的生活百態，舉世向無人能與之並駕齊驅，同時他還錦上添花，把日本的動、植物也納入畫中。兩人都出身貧困匠人階級（葛飾北齋是個養子，養父是位磨鏡師）。兩人都在習畫最幼齡階段，從三歲左右便開始學藝，接著並持續謀求此道，歷經漫長一生勤奮不懈。兩人都不曾投身其他事項，也從不做此想。

兩人都生在京城，熟知民間疾苦。不過特納的倫敦老家是世界上最富裕的都市，他在那裡早年發跡，名利雙收並富貴一生。相形之下，葛飾北齋的東京老家（當時稱為江戶）是幾處村莊構成的聚落，才剛邁入中間技術時代。葛飾北齋五歲時，江戶第一次出版了大批彩色版畫，這為勤奮的天才製圖師創造契機，他們很快就投入新興出版業並藉此維持生計。就像杜勒，葛飾北齋也從木刻畫入手，不過他並非出身富裕中產階級，這點又和杜勒不同；他沒有人脈關係可資運用，也沒有嫁妝豐厚的妻子。他終生刻苦狂熱工作，卻只勉強得以餬口。不論他如何想方設法存錢，最後都用來支付他鹵莽的兒子和更荒唐的孫子欠下的賭債。天保年間瘟疫蔓延加上農作歉收，引發一八三六年至一八三八年間的「天保災荒」，當時江戶十室九空，葛飾北齋淪落街頭叫賣器皿。他帶有顛沛流離的個性，由他不

斷改名便可得知，他不斷更改作品上的畫號簽名，共改了五十多次，超過日本所有藝術家；還有從他一生居無定所也可瞧出端倪，他共用過九十三個不同地址。他用過的畫號包括「為一」（意思是只做一件事並不受他人影響的人）、「葛飾狂老」，還有「畫狂老人」。

有次他聽到霹靂響雷，嚇得跌落壕溝，此後一段時間，他便以「雷震」為畫號。

葛飾北齋和杜勒有許多相像之處，比如說他也決意自求上進改良作品，激發他對本身技法深感自豪又能保持適度謙遜。他曾寫一封信給他的出版商，內容便強烈展現這點，隨信附了一幅他的八十三歲自畫像，還有一段奇特的簡短自傳：

吾自六歲起能繪形畫物。五十歲方能盡畫萬物。然覺七十歲前作品全無可取。至七十三歲乃初悟鳥魚植物根骨外貌。八十歲已精進大成。迄至九十歲則吾定可盡察萬物奧義。百歲則必成超凡神技，至一百一十歲則一點一線盡皆活現。有長壽如我者但請放眼視吾是否恪遵所言。

就我們所知，葛飾北齋的經歷卻不是這麼一回事。當葛飾北齋學成木刻版畫，開始固定在勝川春章的畫室工作之時，簡直只有一種圖像還賣得出去，那就是（他的老闆最擅長

的）歌舞伎演員和妓女圖（號稱「美人繪」）。這種圖像成為葛飾北齋早期作品的大宗，也漸成為他擅長的領域。不過，技術逐日變遷，品味也不斷擴充，西方版畫由荷蘭貿易商攜來並四處流傳。一七八三年，日本第一次印出銅板蝕刻畫。葛飾北齋憑藉他早期學來的版畫複製技術，努力拓展日本藝術題材範圍。後來他便表示，他「鑽研所有畫派」。不過，正當藝術逐漸茁壯，獨裁幕府掌控的官廳卻給它套上桎梏。一七九一年，印刷品都必須經審核才能發行，縱貫葛飾北齋一生，官方干涉不斷收緊，到了一八四二年，管制體系全面施行，多類版畫（包括被指為帶諷刺意味，傷風敗俗的「歌舞伎演員圖」）全數查禁。

出版品官方審查制度免不了牽涉到書籍，也連帶管制書籍插圖，而這正是葛飾北齋一生最主要的作品。他生前為兩百六十七本書籍（有些分多冊出版）繪製插畫和裝飾畫，加上五本在他死後出版的。葛飾北齋喜歡這項工作，尤其是有時他還得以掌控全局，不過他始終熱衷新經驗，也不斷開拓嶄新領域。一八〇四年，他公開投入我們如今所稱的「表演藝術」。他在民眾面前鋪了一幅三百五十平方公尺的紙張，手持竹帚邁步走動，伸帚入桶沾墨作畫，讓圍觀百姓大開眼界。成品裝上竹框豎起展示，民眾這才看出，那是禪宗祖師達摩的巨幅肖像。這項壯舉為葛飾北齋贏得「奇人」（「畫狂人」）頭銜。就像特納，葛飾北齋也不避諱被視為怪人，這讓他舉止更為自由。的確，就像在他之前的羅薩（Salvator

Rosa）、惠斯勒（James McNeill Whistler，美國藝術家）和達利，還有在他之後的安迪・沃荷（Andy Warhol，美國普普藝術家），葛飾北齋也刻意討好民眾，並憑此茁壯成長。據此他才得以挺進新領域。

在英國，由於一股尋覓「如畫美景」風潮的刺激，附帶版畫插圖的廉價旅遊書籍紛紛上市，於是自十八世紀六〇年代開始，這便成為最盛行的文學類書，由於這種插畫能以手工繪色，作家和藝術家都得以憑此賺取豐厚報酬。我們前面便提到，特納曾靠這項悠久風潮獲利，尤其是當題材擴展，把歐洲也納入之時。附帶插畫的地誌類書開始在法國出現，後來傳入德國。這股風潮也影響到日本。一八〇〇年後不久，第一批風景畫便納入通俗小說成為書中插畫。葛飾北齋熱切抓住這股動向。更明確講，他逐漸創造出日本山水的表現方式，部分遵循西方模式或因應修改，部分則自行開創視覺語彙。在他那個時代之前，日本藝術家從不畫雲，只畫薄霧。葛飾北齋依循西方模式，引進雲團構成，並將雲團與薄霧結合。他還由西方版畫學會如何表現景深，如何運用明暗，還有如何描畫陰影。他也使用西方產品，好比普魯士藍顏料，這是他的天賜之物。他發揮超凡本領來修改西方作法，並不原樣模仿，成功結合東西畫風，於是他的作品不僅受日本人喜愛，還同獲歐美人士嘉許。葛飾北齋努力激發日本人對風景畫的興趣，在十九世紀三〇年代開始見效，他的《富

嶽三十六景》（實際上計有四十八幅版畫）就在這時出版並大受歡迎。這是日本版畫史上最早的大型風景畫作。隨後他又在一八三三年推出《諸國梁布巡禮》，由於他畫瀑布的技法全無借鏡西方之處，因此這個構想是他的原創發明。他這些山河畫作之後，則是《大花集》，接著是《小花集》，隨後又推出其他山河組畫，《琉球八景》（1832）和《諸國名橋奇覽》（1834）。葛飾北齋還終生熱愛橋樑，曾發揮優異畫技，從多種精彩角度描畫橋景。

一八三五年完成《富嶽百景》。葛飾北齋還發明海景畫，在一八三三年縮成《千箱之海》。他的《巨浪》（即《神奈川沖浪裡》）組畫採多種樣式繪成，成為他最著名的畫作，甚而可稱為所有藝術領域數一數二的著名作品，和杜勒的《犀牛》、林布蘭的《象》以及孟克（Edvard Munch）的《吶喊》並駕齊驅。這也是西方與日本畫風的混合產物。葛飾北齋還製作插畫詩集，他的許多作品都帶有詩畫圖像，好比一八三三年出版的出色繪本《雪月花》。就像特納，葛飾北齋也從詩歌層面來看待風景畫，而且古典、現代兼顧。

推出這些作品之際，同時葛飾北齋還投入一項偉業：教導中產階級或低中產階級日本人學畫。他的教學素描作品稱為「漫畫」（自由隨意的畫作），到最後，其中十五冊還公開發表。第一編在一八一二年葛飾北齋五十二歲時出版，這似乎是他的眾弟子（我們知道其中十五人的名字），整理他的素描作品集結而成。此畫冊平均每頁含十幅木刻版畫，都

採明暗色調和淺玫瑰紅濃淡墨色印製。這冊漫畫專事描繪人物，價格低廉，結果也大受歡迎。於是葛飾北齋和他的助理群，便辛勤創作這組連作漫畫。第二和第三編在一八一五年問世；第四和第五編則為一八一六年；第六、七、八和第九編在一八一七年；第十編則是在一八一九年推出。此後步調趨緩；第十一和第十二編直等到一八三四年才問世；第十三編在葛飾北齋死後才出版；至於第十四和第十五編，則或許大半均非葛飾北齋所作，甚而全非他的作品。

這些畫冊內容不只畫人，還畫動物、鳥、昆蟲、花朵、魚、風景、水景、船隻和排筏。第五編主要描繪神廟建築，第六編則以劍道為題，第七編畫風景，反映出葛飾北齋對那個課題的廣博興趣。第八編含括題材從動物到幽魂和江湖術士都有，還包括著名的《瞎子摸象》圖。第十編主要專畫妖怪的故事，葛飾北齋在作品留下的格言當中有這麼一句，表示「畫妖怪易，畫人和動物難」。第十一編畫河川。漫畫是藝壇最多采多姿又空前龐大的畫集，總計超過四萬幅，含括包羅萬象的題材。難怪葛飾北齋漫畫在日本受歡迎的程度，還勝過他的其他一切作品，後來在法蘭西第二帝國期間，葛飾北齋漫畫集編傳抵巴黎，由龔古爾兄弟（Goncourts）出版發行，還在歐洲掀起同等熱潮（這是一部很好的近代選集，有出色的文字說明，還把所有序言都翻譯出來）。

漫畫的題材範圍在藝壇獨具一格。有關工匠的題材十分繁多。許多習作描畫醉酒百態。有一幅描繪章魚藝人的駭人景象，還有一幅畫一人背負女妖跨溪。許多教誨迄今依然有用，例如如何描繪水禽、鳶尾花（葛飾北齋和我都喜愛的一種花，畫鳶尾難若登天，線條色彩都很難畫好）、牛和馬（都要用直線和圓圈來畫）。當時日本人大半吃素，葛飾北齋的世界很少出現牛、羊或豬。不過他喜歡畫馬，特別是描繪勇猛戰士馭馬景象；畫中馬匹不拉車，牛才拉車。葛飾北齋還愛畫林間的樵夫獵戶。他有一幅絕佳作品（不列入漫畫集編），以水彩描繪一位樵夫，精疲力盡枕柴束休憩，另一幅畫他仰躺歇息，斧頭優雅置於身側，其圖像精彩、用色漂亮，而且和林布蘭的《睡著的莎絲姬亞》（Saska Asleep）同樣動人。樵夫畫一度屬埃德蒙‧德‧龔古爾（Edmond de Goncourt）擁有。當然了，這裡有必要做個區分，教學用漫畫和葛飾北齋為自己高興或為收藏家個別繪製的素描是不同的。漫畫包含醒目的雨景素描，這是葛飾北齋的專長，下雨在日本惹人嫌惡，這點和英國的情況相同；還有人物素描，特別是梳了一頭精緻髮型的女士遇上驟雨倉皇應對的景象。

葛飾北齋常畫陣雨和暴風雨，數量超過日本和世界各地的其他藝術家。

葛飾北齋考量銷售來作畫。他迎合公眾品味和愛好。日本稱色情畫為「春畫」，葛飾北齋的繪畫生涯不斷有這類創作，到六十五歲上下才停止，往後他就不再畫這種春宮圖。

他的春畫好壞差別很大。他最好的春宮畫帖是《浪千鳥》，作品最大優點是四肢體位、皮膚質地、衣褶和姿勢都描繪得很細膩。有一派理論認為，他最好的春畫，其實是他最疼愛的天才女兒阿榮畫的，不過至今無人找到直接證據。春畫並沒有展現出葛飾北齋的最高畫技。男女性器官都畫得太大，不過倒是很逼真。擺出的姿勢讓人不敢相信，腿部位置往往不切實際，不過畫中衣衫都很引人矚目。日本其他藝術家也創作春畫，不過成就有些還不如葛飾北齋。西方藝術家也試做春畫，從羅蘭森（Thomas Rowlandson，英國諷刺畫家）和非斯利[7]到特納本人都包括在內。特納的春宮畫無可救藥，激不起絲毫情欲，純屬業餘等級，實在令人憤慨。相形之下，葛飾北齋的交纏佳偶便展現出高度專業素養，把他和特納的人物畫拿來評此，我們總要得出這個結論。不過，就實際而論，葛飾北齋的春畫作品，只有一幅能常留人心，那是他惡名昭彰的習作，描繪一名採珠女享受兩條章魚挑弄，一條小的在她頭部，另一條大的在她的陰部。這肯定極能觸發想像，顯然那位大師創作時也很享受。不過，就一般而言，他對自己畫春畫很羞愧。他從來不曾在春畫簽上自己的任何畫號。

7 譯註：指生於瑞士原姓Fussli的英國畫家Henry Fuseli。

葛飾北齋就像特納，也藉作品展露才華，顯示他是名令人難忘的創作名家。他變化不絕又不斷精進，然而究其本質，卻始終一以貫之——這點也像特納。

真正的創作名家總是兼具正反兩面，輪替展現逐步演進，卻又始終如一。葛飾北齋有幾封寫給出版家的信函存留下來。「本月我沒錢無衣無食。這樣再過一個月，我就活不到春天了。」七十幾歲時，他敘述自己病症發作，於是自製強烈藥劑，把檸檬搗成泥，添加「最好的清酒」（他提出藥方），服用之後病就好了。他在另一個時期曾說，每天早上他都畫獅頭來驅邪（好趕走厄運）。他出版了一本《日新除魔帖》。他就像特納，也持續工作幾乎至死方休。他有一幅年老時的漂亮肖像（墨爾本的維多利亞國立美術館館藏），畫面呈現他縱情高歌，身邊還有個女子陪伴。一八四七年，他八十七歲時在畫紙上畫了一幅壯麗的暴風雪中的鷹。另一幅優秀的素描作品繪於一八四九年，葛飾北齋八十九歲之時，這幅也存留了下來，畫面顯示一名樵夫抽吸菸斗。同一年另完成一幅絲畫《雨中虎圖》，還有一幅《富士越龍》。最後是死亡才讓他勤奮作畫的雙手靜止下來，特納死前一年，葛飾北齋病危，最後終於拋下畫筆。就這樣，這兩位人物，兩位藝壇巨匠，結束了他們漫長且豐富的一生。

7 珍‧奧斯汀：我們該向女士看齊嗎？

就在我們這個時代前夕，走過二十世紀的多年歲月，奮發創作達到成就高峰的女性，才開始擺脫孤寂，不再忍受淒苦生活。在此之前，多數極具創意的女性早早放棄奮鬥，於是我們不再聽到她們的聲音。少數成功女性，背後常有家庭支持，然而，由於性別因素，她們的成就總是飄搖不定。另一項因素是，她們攀登頂峰的路途，經常隱匿不顯，這是由於在她們死後，家人檢視她們的奮鬥經歷（往往是踽踽獨行）不加張揚；直到近代之前，女性投身創作，總是讓親族感到難堪，就算家人曾一路輔佐幫她成功仍是如此。世界小說泰斗珍‧奧斯汀（Jane Austen，1775-1817）就是個顯赫的例子。她畢生作品為數極少，因為她始終沒有機會全職寫作，她有家庭責任和社會義務，必須優先處理。實際上，她的創作計有六部「成熟的」長篇小說：《理性與感性》（Sense and Sensibility）、《諾桑覺寺》（Northanger Abbey）、《傲慢與偏見》

（Pride and Prejudice）、《曼斯菲爾德莊園》（Mansfield Park）、《愛瑪》（Emma）和《勸導》（Persuasion）（以上按寫作順序排列）。她死亡之時，她的名聲才開始確立，而且持續增長。她成為上中產階級和上層知識分子的崇拜對象，接著在較近代時期，還成為享譽世界的名人，被電影和電視影集神化。她的六部小說歷經兩個世紀從未停止印行，如今單單在英語世界，每年便賣出超過一百萬冊平裝本（其他語言版本，每年也印出一百萬冊，如印度斯坦語）。

可惜，我們對奧斯汀如何攀登創造力頂峰知道得相當少，這該怪她的家人，從她的姊姊卡桑德拉（Cassandra）開始，後來又延續兩代，奧斯汀的家人都篩選隱匿她的信函（她每次心生靈感總會寫信，而且寫得精彩生動）。卡桑德拉承認她燒了許多信，我們也知道，她還把大量殘存信函給剪掉。她的家人還改動、曲解紀錄內容，好讓奧斯汀顯得比她本人更溫文有禮，也更奉守社會規範。實際上，他們努力扭轉形象，想讓具有「攝政」本色的奧斯汀，變成一個維多利亞式傳統女性，結果也騙倒了二十世紀許多為她作傳的作家，好比伊利莎白‧詹金斯（Elizabeh Jenkins）和塞西爾（David Cecil）勳爵。如今已經不可能用竄改過的證據，來重建她的生平和性格，不過還是有跡可循，能據此揣摩真相：她曾用兩個詞來形容自己，這是描述她的心態，不是舉止，她用的是「狂野」（wild）和「邪惡」

（wicked）。

拿奧斯汀和她同時代的人比較會有幫助。她和本名吉曼・內克爾（Germaine Necker）的斯塔爾夫人（Madame de Stael）同在一八一七年死亡，不過斯塔爾長她九歲。斯塔爾的作品含兩部長篇小說，《黛爾菲》（Delphine, 1802）和《柯里妮》（Corinne, 1807）；奧斯汀肯定聽過這兩部小說，不過我們沒有確鑿證據顯示她曾讀過哪本。《黛爾菲》採煩冗書信形式寫成，在當時，這就顯示作者經驗不足或只是業餘寫小說，至於《柯里妮》則篇幅更加冗長，內容充斥義大利景致和文化的細膩敘述，更令人讀不下去，因此如今讀這兩部小說的人並不太多。不過，兩部小說問世之時，卻大受知識界婦女喜愛，因為其主題著眼於女士在社會的孤立處境，尤其是她們企求展現自己創意之時的遭遇。兩位女主角都被迫權衡取捨，看是要知識生活或情感生活，是聽從理性使喚，或依循心之所向；結果兩人都走向死亡，柯里妮悲苦而死，黛爾菲則服毒自盡。斯塔爾論述，女性要面對這類無可忍受的選擇，原因是，儘管男女都受習俗束縛，禁錮女性的牢獄卻遠更為嚴苛、僵化，掙脫牢籠的機會簡直等於零。事實上，女性要想擺脫家庭便只能結婚（另一種禁錮），於是她們表現自己的機會，便取決於她們出身哪種家庭。

具有創意的女性（古今皆然）都必須應付三類家庭。第一類家庭堅決反對家中女性投

入任何專業活動（事實上還包括其他一切活動），十九世紀早期的所有家庭，幾乎全屬這類，而且進入二十世紀多年之後還很常見。我們沒聽說有多少職業婦女，原因是家中才女根本沒有起步。這似乎特別適用於畫壇，絕大多數男子（我猜連女子也是）都認為「女藝術家」是離經叛道的念頭。老普林尼在他的《自然史》第三十五卷中，列出六名古代的女藝術家。瓦薩利（Giorgio Vasari）在他的《藝苑名人傳》（Lives of the Artists）中又列出她們的姓名，隨後更在同書一五六八年版中，增添五名法蘭德斯女藝術家和十名義大利的，包括令人景仰的索芳妮斯貝・安古索拉（Sofonisba Anguisciola）和她的三名才女妹妹。

然而在二十世紀晚期之前，卻罕有人提起偉大的女畫家，好比師從卡拉瓦喬（Caravaggio）的簡提列斯基（Artemisia Gentileschi），或荷蘭女子萊斯特（Judith Leyster）。考夫曼（Angelica Kauffman）和莫澤爾（Mary Moser）兩位女藝術家在一七六八年協同創辦皇家藝術學院，然而此後一個多世紀期間，學院卻沒有遴選出任何女性會員；我還記得，遲至二十世紀六〇年代，皇家學院的年度盛宴，依然不准女院士與會，只在男院士舉杯向皇室祝酒之後，才勉強容忍她們加入。

皇家藝術學院首任院長雷諾茲（Joshua Reynolds）曾否決他的才女妹妹所提請求，不准她冠上專業肖像畫家頭銜，還竭盡全力制止她作畫。男性創作巨匠完全不希望自己的家

庭出現女性巨匠。威廉‧華滋華斯（William Wordsworth，英國詩人）從不鼓勵他的出眾妹妹桃樂西（Dorothy）寫詩，然而追究起來，他自己的詩文，卻常靠這個妹妹提攜，仰仗她對大自然觀察入微的能力〔根據桃樂西的《格拉斯米爾日記》（Grasmere Diary）所述，若非她的眼光和洞見，華滋華斯根本寫不出他最著名的〈水仙〉詩作〕。羅賽蒂（Dante Gabriel Rossetti，英國詩人）的妹妹克莉絲蒂娜（Christina）寫詩寫得比他好，他卻從不出力幫忙。卡薩特（Mary Casatt）是近代最偉大的女畫家，她的母女圖是上乘畫作，水準比得上拉斐爾作品，有些還凌駕其上，結果卻不斷遭受費城各報貶抑，說她是「出身本地顯赫家庭的才女，對素描很感興趣」，其實她是那個世代訓練最為嚴謹、自學苦練的出色藝術家。我擁有一幅邁德美（Caroline St. John Mildmay, 1834-1894）的一幅上乘水彩畫作，她的家人准她接受一些畫藝訓練，不過那是她以絕食要脅，說是不讓學畫她寧願餓死，家人這才讓步，卻又附帶一個條件，不論任何情況，都絕對不准她在任何作品上簽名或使用姓氏落款。在十九世紀期間，英國和法國的女作家，絕大多數都使用筆名，以免觸怒家人。

相形之下，有幾個家庭本身便以寫作或藝術創作為業，家中婦女也必須參與，或受鼓舞加入創作。在奧斯汀的時代，威廉‧戈德溫（William Godwin）一家，便是這種家庭的傑出典範。戈德溫有兩次婚姻，家庭人口眾多，稱得上龐雜。他的第一任太太是瑪麗‧

沃斯通克拉夫特（Mary Wollstonecraft），著有《為女權辯護》（Vindication of the Rights of Women）一書，生女兒時難產而死。隨後戈德溫娶孀居的克萊蒙特太太（Mrs. Clairmont）為妻，還接納她的一兒一女，那個女兒叫珍，她給自己改名叫克萊兒（Caire），後來還與拜倫勳爵亂搞婚外情，和他生了一個叫阿麗格拉（Allegra）的女兒。克萊兒・克萊蒙特勤寫日記並頻繁與人通信，卻不是位有創意的藝術家，據她表示：「除非寫出一部小說，否則你在我家毫無地位。」（她的繼姊瑪麗，十八歲時便寫出第一部長篇小說《科學怪人》）。克萊蒙特太太是個跋扈凌弱的女人，她曾創辦出版社發行童書。怪的是她並沒有讓克萊兒寫童書。結果她反而變成心懷怨念的家庭教師，這正是奧斯汀《愛瑪》書中珍・費爾法斯克這角色險些沒躲過的下場。

還有第三種家庭，對家中女兒（甚至妻子）發揮才氣並不抱持敵意，卻也不減免家務累贅幫她們發展藝術事業。這種家庭期望女子都必須盡到家庭責任和社會義務，然後才可以投入其他事情，不過仍會提供文化背景，並肯定創作價值，讓才華得以滋長。這正是奧斯汀所屬家庭的情況，而且我還要說，這正是構成滋養她這種天才的理想沃土。不過，關於奧斯汀卻有些未解謎團；由於她那操心過度的姊姊和家人，隱匿她的相關資料，這些

謎團恐怕永遠無從得解。首先是關於她的長相。她的姊姊卡桑德拉有素描天分，多次為奧斯汀畫肖像。不過，她的作品只有兩幅留存下來，其中一幅完全沒有畫出臉孔。另一幅畫了，這就是奧斯汀的傳世畫像，經無數次翻印，出現在所有傳記，還有附帶插畫的文章裡面。這幅肖像顯示，她有一雙炯炯有神的大眼睛，這與其他證據相符，卻不能證明她是明豔照人，或者較屬平庸相貌。事實是，卡桑德拉的肖像畫技，並不足以傳神表現人物面貌神韻。就文學證據方面，關於奧斯汀的面貌同樣沒有定論。所有人都同意，她在童年和青春期階段都很活潑，性情急切、聰明、愛講話，而且學習能力很強。她很逗趣又愛笑。她經常想起年輕俊男，甚至還有跡象顯示，她著迷追求良緣。喔，在那個階段，哪個正常女孩不是這樣？不過，從沒有人暗示她是個美女。倘若她很美麗，這則訊息肯定能滲出奧斯汀家庭的新聞篩檢屏障。倘若奧斯汀就像《勸導》中的伊利莎白·艾略特那般「非常健美」，或者像愛瑪那般「健美」，或甚至像年輕的安妮·艾略特，是個「非常漂亮的女子」，那麼我們肯定早就知道這點。奧斯汀有可能不過是個「長得不錯的女子」，這是她用來描述年輕女子的貶抑措詞，形容模樣稱不上出色的女子。

講起來似乎很難相信，不過這點對所有人都有好處，對奧斯汀的讀者更是絕對有利。

因為，奧斯汀的家庭熱衷社交應酬，和貴族仕紳有些牽連，是個上得了台面的顯赫家族，

人脈關係又十分雄厚。奧斯汀家門庭若市，也常外出拜訪或參加舞會，家中女孩大有機會認識門當戶對的年輕男子。卡桑德拉便曾與一位完全合宜的對象訂婚，唉，但還沒結婚他就猝死，顯然這對她造成嚴重打擊，從此不再墜入情網。奧斯汀本人也曾訂婚，一夜之間她便反悔，隔天便取消婚約，此後就不再有熾烈感情或桃花運。兩姊妹都很挑剔。不過我們知道，奧斯汀極度浪漫，而且相信愛情，倘若她是個美女，無疑會有「達西」[8]之流前來追求，於是她就會結婚生兒育女，而不是去創作小說。我們就永遠聽不到她這個人。

在十九世紀，一名女子不論擁有多高的才華，恐怕都不可能創作出偉大的藝術作品；倘若她是位美女，那麼根本毫無機會了。舉斯塔爾夫人為例。她的父親內克爾（Jacques Necker）是位大金融家，法國大革命之前的財政部長，他是個百萬富翁和大地主，曾設法脫產讓「無套褲漢」[9]無法吞沒他的財產；而吉曼（斯塔爾夫人）是他唯一的孩子和獨占繼承人。倘若吉曼還是個美女，她就會辦理一場盛大婚禮，攀登公爵或王侯階層，那麼她也無緣踏上作家生涯，成為文藝圈人士的保母，再者，這恐怕也不合她的胃口。結果呢，

8 譯註：珍·奧斯汀《傲慢與偏見》小說要角。
9 譯註：指城市勞動民眾。

她長了一副平庸相貌，不過倒不是毫無吸引力，這點從幾十幅肖像和素描就可以證實；而她的最好安排，或者說對她的最好安排，就是嫁給瑞典駐巴黎大使艾利克‧德‧斯塔爾—荷斯坦（Erik de Staël-Holstein），那是個她不可能愛，也不曾愛過的人。於是，她的婚姻便觸發了她的文學抱負，開展她在科佩的生活，還有振奮生機並激發她創作的幾度偷情經歷。另一個人也有相仿情況，她就是本名奧蘿爾‧杜邦（Aurore Dupin）的杜德望男爵夫人（Baroness Dudevant，1804-1876），也就是喬治‧桑（George Sand），這是她寫作時用的筆名。奧蘿爾（她喜歡旁人這樣稱她）此生占有幾項優勢。她成長階段在一片景致優美，名為諾昂的地方度過，最後還繼承了那片產業，往後她多次與人私通，其中幾次就發生在那裡（就像斯塔爾夫人的科佩），而且她的浩繁著述（全集共計一百零六冊）絕大部分都在那裡寫成。雖說家庭並不和睦，多有爭吵，不過她雙親家族的人脈關係都十分豐沛；父親曾任若阿尚‧繆拉親王的副官，繆拉是拿破崙的妹婿，也是騎兵部隊最佳指揮官。她的父親叫莫里斯‧杜邦‧德‧法蘭西維（Maurice Dupin de Francevil），他是波蘭奧古斯特三世國王的後裔，不過有證據顯示他並非時期把姓氏縮短，改稱杜邦，他是波蘭奧古斯特三世國王的後裔，不過有證據顯示他並非嫡出。喬治‧桑本人和法國幾位出身正統的君主都有血緣關係，包括路易十六、路易十八和查理十世。她生前便毀譽參半，至今似乎依舊引來兩極評價。夏多布理昂（François-René

de Chateaubriand，法國作家）認為她「注定要成為法國的拜倫勳爵。」波特萊爾稱她為「公廁」，尼采說她是「一頭寫作的乳牛」，普利切特以「有思想的胸脯」相稱，吳爾芙（Virginia Woolf）則稱她是「法國的珍・奧斯汀」。聖伯夫（Charles Augustin Saint-Beuve，法國文評）和她很熟，認為她和斯塔爾夫人十分相像，兩人都為擺脫母親才結婚，對婚姻都感到失望，都視之如無物，結交的情人也往往都比她們年輕，甚至年輕許多。關於喬治・桑有些不解謎團。她的一位情人繆塞，不只是比她年輕，還是個名人，而且很有女人緣，很能看出她的魅力，不過是哪一點？許多肖像畫家都證實，她的相貌平庸，就像斯塔爾夫人，長了一張哀傷的長臉。有人設想她的身材像男人，這錯了，其實她長得很豐滿。聖伯夫便曾指證：「她擁有美好的心靈，和極其龐大的臀部。」福樓拜和她有密切的書信往來，他也注意到這點，那個粗魯的諾曼人，毫不避諱據實相告。有次她問：「我穿這身邦巴辛綢衣，屁股看起來很大嗎？」他回答：「夫人，不管穿什麼，你的屁股看起來都很大。」就像斯塔爾夫人，喬治・桑也有社會關係和攀求對象，假使她也生來貌美，她就能順心如願，按她的說法，那人是「大慘敗」。於是就像斯塔爾夫人，她也投入文學生涯，從此書籍源源不停推出，匯漸漸提升社會地位。結果呢，她只能將就結交陸軍退役軍官杜德望男爵，按她的說法，那

成貨真價實的大河小說。

不過，從平凡中滋長出才氣，更走向圓滿成就的最佳範例是艾略特（George Eliot）。

艾略特本名瑪麗・安・埃文斯（Mary Ann Evans, 1819-1880），平凡得幾乎稱得上古怪，卻又投射出智慧、機巧和風趣，起碼就一個年輕女郎而言是如此；不過後來她就變得比較莊重。然而，在她自力奮鬥名利雙收之前，從來沒有人向她求婚。她的父親是位房地產經紀人，這點和華滋華斯的父親相同，而且為人很吝嗇，待她尤其小氣，她全心看護父親多年，最後他卻只留給女兒兩千英鎊信託金，足夠滋生每年九十英鎊收入，卻不敷生活所需，就算在當時也不夠。她面對她所稱的「單身的恐怖羞辱」，為了維護尊嚴，她只好住進她惹人反感又愛唱反調的哥哥以撒家中，在那個崇尚傳統，奉守宗教、社會禮儀的家庭中生活，每天只是縫紉、彈鋼琴並與姪兒、姪女互動。對她來講，這實在是太過狹隘僵化。

瑪麗安（Marian，她約從一八五一年之後，便以此名自稱）並不是個頑強的角色，她生性害羞，也知道自己其貌不揚，對此感到十分難過，而且身處男性世界，她這種無力感更愈形強烈。不過她並非毫無勇氣和自覺，她知道，只要遇上些許機會，她就可以在世上謀得生計。她嫻熟德文、法文和義大利文，於是選擇翻譯作為她進入知識界的踏腳石，後來她和父親由於宗教見解歧異關係破裂，於是她前往倫敦，在那裡租屋安頓下來。她翻譯了幾

本德文重要書籍，好比大衛・施特勞斯（David Friedrich Strauss）的《耶穌傳》（Life of Jesus），結果都受到熱烈歡迎。她還開始為《威斯敏斯特評論》（Westminster Review）撰稿，在這家頗獲好評的自由派刊物確立自己的地位，而且很快就成為不可或缺的人物。就實際而言，她成為評論編輯，不過，那個頭銜和薪水，自然都歸某個男人所有。

瑪麗安・埃文斯是個十分多情的女人，簡直可說是迷戀愛情，倘若她嫁給一個帶有些許才智，與她相比還不太過遜色的男子，她或許會非常快樂，生下許多孩子，而且永遠不會寫出任何小說。問題是，她既不漂亮，也不健美。洛克爾（Frederick Locker）便曾寫道：

「她長了一張馬臉。她那顆頭本該長在體格遠更為高大的女人頸上。她的衣著遮掩她的身形輪廓，身上衣物讓她的腰身就像一塊里程碑。」珍・卡萊爾（Jane Carlyle）曾表示：「她的言行舉止堪為表率。喔，實在是慢條斯理！」埃文斯一再墜入愛河，好比她曾愛上赫伯特・史賓塞（Herbert Spencer），在我們看來，那是個守舊、酸腐的人物，偽科學社會學的奠基人，寫了幾本不值一讀的書籍，主要以他這段怪論名聞遐邇：「撞球打得好，正是年輕時虛度光陰的確切跡象。」儘管有這些個人缺陷，史賓塞顯然吸引了幾個聰明女人，他還撩起碧翠絲・波特的熱情，波特不只智慧高超，而且漂亮又有錢。埃文斯崇拜史賓塞，他還不顧顏面，寫了一封精彩的信給他，基本上就是向他求婚⋯

我想知道你能不能擔保不會拋棄我，保證你會竭盡所能，永遠和我在一起，和我分享你的想法和感受。如果你和別人墜入情網，那麼我就死定了，不過在此之前，只要你在我身邊，我就能鼓起勇氣，讓日子過得有價值⋯認識我最深的人總說，當我一心一意愛上一個人，那麼我整個生活，必定是完全繞著那種感覺打轉，我發現他們說得對。你詛咒命運，為什麼讓那種感覺凝聚在你身上──不過，只願你能耐心對待我，那麼你很快就不會再詛咒命運。你會發現，我要的微不足道，只要能讓我釋懷，不擔心喪失所有，那麼我就心滿意足。

寫這封信肯定需要極大勇氣，還要更大勇氣才敢寄出，結果便讓收信人驚恐萬分。埃

文斯繼續寫道：

我想從來沒有女人寫過這樣的信，不過，我並不感到羞恥，因為我自知，就理性和高雅教養來看，我都值得受你敬重和溫柔對待，別管粗魯愚鈍的世間男女怎麼看我。

結果史賓塞卻沒有回應，和他應付波特的手法沒有兩樣。他從未結婚，不過他一度和兩名少女同居一處，最後和兩人都吵鬧不休。

若是埃文斯能勸動史賓塞和她結婚，那麼她大有可能當不成小說家，因為他對此深深

不以為然。求婚遭拒，她投身完全由男性支配的社會。當她出席為知識、文化課題籌辦的

晚宴、會議等公開場合，通常她都是現場唯一女性，其中一例是一八五二年五月在河濱道

一百四十二號[10]舉辦的一場聚會，那次會議由狄更斯主持，旨在抗議書店聯合壟斷。以埃

文斯那種衝動性情，她免不了要成為某個文人的情婦，這遲早會發生，最後在一八五四年

成真，她選擇的對象是雜文作家喬治・劉易斯（G. H. Lewes），劉易斯具有廣博才能，卻

不算個天才。他已經結婚多年，妻子交了好幾個情人，還與他們生了孩子（她有個情人叫

做桑頓・亨特，就是是利・亨特的兒子），然而基於種種法律考量，他卻不能離婚。他和

埃文斯同居，此後在劉易斯死前，埃文斯都自稱劉易斯太太。她的哥哥以撒完全不准家人

再和她接觸，於是她有段時間覺得自己遭人唾棄孤單無依，不過，在倫敦以男性為主的文

學新聞界，她倒是從容自在。

當她成為成功小說家之後，情況就完全改觀。就這點而言，劉易斯發揮了無與倫比的

影響。他讀了埃文斯的〈阿莫斯・巴頓〉（Amos Barton），立刻看出她的才華，後來這

10 譯柱：《威斯敏斯特評論》出版社倫敦社址。

段故事便發展成《教區生活場景》（Scenes of Clerical Life）的第一段情節。一八五六年十一月，他把故事寄給愛丁堡出版商布萊克伍德（John Blackwood）；後來完整的《教區生活場景》便在一八五八年出版了，結果很成功，鼓舞她寫了一部長篇小說。這就是《亞當‧比德》（Adam Bede），在一八五九年甫出版便成為暢銷書，光是第一年就賣出一萬本。從此以後，她獲布萊克伍德慷慨提攜，也深受劉易斯敏銳眼光佐助。如今《亞當‧比德》原稿藏於大英圖書館，標題頁寫有如下文字：「原稿獻給我親愛的丈夫，喬治‧劉易斯，他的愛為我的生命帶來歡樂，否則這部著作永遠寫不出來。」話雖如此，實際上她在這段期間陷於沮喪，起因是以撒的殘酷作為，還有她（始終無法獲准探訪的）姊姊克莉西[11]死於結核病。然而，她依然藉由創作來熬過傷痛，寫出一部上乘自傳體小說，《弗洛斯河上的磨坊》（The Mill on the Floss），她藉小說祛除悲傷，假託討人歡心的悲劇角色瑪姬‧托利佛（Maggie Tulliver）以喻己，並以湯姆‧托利佛象徵以撒，不過湯姆卻深富以撒欠缺的愛心和溫情，這點便反映出作者的崇高胸懷。這段優美的情節，小說界數一數二的傑作，成為維多利亞女王的最愛，也深得她許多臣民的歡心（這部小說一出版，前

11 Chrisey，這是暱稱，原名Christiana。

四天便賣出四千四六百本）。隨後又穩定接續推出《織工馬南》（Silas Marner）、《羅慕拉》（Romola）、《費立可斯・霍爾特》（Felix Holt）和《米德爾馬契》（Middlemarch, 1872）等作品，最後一本的銷售量極高，成績斐然，艾略特也因此大獲稱頌，號稱狄更斯（死於 1870 年）的繼承人。這時她已經很有錢，運勢也轉向了。她愈來愈受賞識，不只獲稱許為才氣無雙的小說家，更成為影響極其深遠的道德表率。再也沒有人趨而避之，文人雅士絡繹來訪，還往往被擋在門口，求見不得。到了十九世紀七〇年代，踏入劉易斯的會客室已成為難得的殊榮。此外，艾略特大名也已經傳遍全球。《羅慕拉》以文藝復興時期的義大利為背景，研究考證過於縝密，在英國沒有獲得熱情接納，不過這本書傳遍歐陸全境，也廣受景仰。《丹尼爾・德龍達》（Daniel Deronda）寫流亡猶太人的故事，在「獲解放的猶太人士」當中發揮巨大的影響力，當時猶太人逐漸遷出「隔坨」（ghetto）強制聚居區，這批獲解放人士乃崛起成為知識界和文化界的龍頭。事實上，這本書還助長新興猶太復國主義發展，成為其孕育文獻之一。十九世紀九〇年代，德雷福斯（Dreyfus）冤獄案餘波蕩漾，猶太復國主義崛起，成為以色列建國的第一個關鍵步驟。艾略特作品散發出十分嚴肅的精神，這是狄更斯和薩克雷都沒有的氣魄。歐洲名人如巴爾札克、福樓拜、左拉，連雨果在內，無人有本事展現這等先知睿智，激起這樣的哲學思維（萊斯利・史蒂芬

說得好，他說艾略特是「麥西亞的女巫」）。只有托爾斯泰才足以相提並論）。

遺憾的是，瑪麗安‧埃文斯必須冠上男性假名才得在文學史留名。不過，她的筆名倒沒有像「喬治‧桑」那般卑躬屈節，那個筆名從奧蘿爾‧杜德望夫人和于勒‧桑多（Jules Sandeau）初步合作之時便已出現；事實上，剛開始杜德望夫人是以「于勒‧桑」為筆名。

就埃文斯的情況，採用這個假名是不得已為之，肇因於她和劉易斯私通帶來的問題，也為她帶來可畏的沉重負擔，尤其是出了一個叫吉金斯（Joseph Jiggins）的無名小卒，八卦專欄傳言他就是喬治‧艾略特本尊，而且歷經多年，他都悍然拒絕推翻這項謬聞。等到她的作品在十九世紀五〇年代出版之時，女性小說家已經打破慣例，不再需要冠上男性筆名來寫作。事實上，在此半個世紀之前，伯尼（Fanny Burney）和埃奇沃思（Maria Edgeworth）都曾以真實姓名發表作品。奧斯汀的作品一度沒有冠上任何名字，因為她堅持只用真名。蓋斯凱爾夫人（Mr. Gaskell）從一開始就使用自己的姓名，不過，在「已婚婦女財產法」通過之前，她的收入全都由丈夫蓋斯凱爾牧師接收。她告訴丈夫：「瞧啊，親愛的，你看狄更斯先生，當時負責編輯《家常話》雜誌，給我那篇小故事寄來的稿費，一百英鎊支票啊！」她的丈夫回答：「他真的寄了啊！」取過那張支票，滿意地擺進自己的背心口袋裡。沒錯，勃朗蒂（Bronte）姊妹從十九世紀四〇年代開始發表作品，都刻意

隱匿性別身分，曾經用過的筆名包括庫瑞爾（Curer）、埃利斯（Ellis）和阿克頓・貝爾（Acton Bell）。不過到了這個時期，那種惱人的作法已經少見了，也沒有必要了；艾略特是受了偏見所害，這並非個例。

拿艾略特和奧斯汀做個比較可以啟迪思維。艾略特在她生前便取得重大成就，名利雙收，至於奧斯汀則儘管略有人知，到死時卻仍屬碌碌無聞。奧斯汀的書籍銷售量，始終落於艾略特之後，直到二十世紀中期方才追上，如今則遠超過艾略特的作品；沒錯，如今奧斯汀小說的流傳範圍，甚至還凌駕狄更斯，至少在英語世界如此。就所有層面來看，艾略特的作品都比奧斯汀小說流傳得更廣，而且她的教育程度也更高，各種語言都很流利，熟知歷史、神學和哲學；是個能言善辯的女人，能針對任何嚴肅課題，舌戰歐洲任何男子。相形之下，奧斯汀所受教育或許還算允當（以她的性別和身分而言），卻肯定不是很好；她只有小說流傳廣泛，拼字拼得很糟糕，還公開坦承自己的能力極其有限，對自己投身文壇的資格評價低到極點。

然而，奧斯汀卻擁有一種特殊天賦，和其他條件相比，這點都重要得多，就是創造精神。紀錄顯示，從她最早能夠好好閱讀、流利寫字開始，她就有種創作衝動，說是種強迫傾向也不算誇張。創作衝動藉詩詞散文自然流露，不過，以這兩種文體書寫的情節鋪陳，

剛開始幾乎毫無例外，全都是她在爐邊講給手足聽的故事，還有些則只說給她自己聽。很難想出還有哪位作家，帶有這麼自然、強大又毫無稀釋的強迫衝動。

奧斯汀排行倒數第二，手足人數眾多（原本有十人），其中多數為男孩，只有她和姊姊卡桑德拉兩個女孩子。奧斯汀個子很小、皮膚黝黑，才氣煥發，笑聲不斷，心中滿是笑話和創意構想，從非常年幼時期就極為擅長觀察，而且隨著年齡日長，她的觀察能力也更敏銳。她的自我評價當中，有一點直指她的創造性人格，因此最值得珍視：「胡鬧愚行，奇想怪念和矛盾舉止確能逗我開心，這我承認，而且只要情況許可，不論何時我都為這些事情發笑。」奧斯汀這個小女孩，已然領悟人類和他們的日常舉止，都是無窮笑料的源頭，在存在的浪潮當中，笑料傳唱不止，紛紛湧現浪頭。奧斯汀的父親是一處鄉間的教區長，擔任這個職掌的人，自然也被稱為神士，而且家庭人脈關係深厚，其中還包括一些幾乎稱得上偉大的人脈，她隸屬英國引以自豪的社會階層，為數龐大的中產階級，而且其最高層級和仕紳階級融合無間，甚至還帶有貴族階層的幾縷氣息。這種地位為她提供令人欽羨的駐足位置，可以由此博覽社會光譜；而她的人脈關係，也讓她偶有機會待在遠比自己家庭更富裕的人家（還得以參加不能輕易進入的舞會）。於是若以鳥兒來比擬，那麼她就得以躍上樹梢極高處枝幹，目睹那裡的活動，耳聞那裡的鳴啾鳴聲。的確，我推算她的社會地

位，兼顧強韌和不安特性，結果發現那正能讓她取得最佳、最廣泛的素材，讓她寫出社會名門諷刺小說。

但這可不代表，奧斯汀的出身，讓她輕而易舉邁入文學生涯。首先，她從沒有自己的房間。沒錯，當她的父親擔當神職工作，配有一處堂區牧師寓所期間，儘管家中人數眾多，她和卡桑德拉仍能共有一處專屬起居室。那是處頂樓房間，家具不多，卻很寬敞，當時卡桑德拉才剛在藝壇嶄露頭角，便在那裡創作水彩畫，而奧斯汀則在一旁塗鴉寫字。這處空間是個珍貴的特權，曾出現在《曼斯菲爾德莊園》小說當中。書中少女芬妮得到一處閣樓空房間，那是好愛哥愛德蒙讓她使用的，還准她在那裡閱讀、寫字，享有完全的隱私。對於奧斯汀這種感應敏銳、想像力豐富的人，隱私是她們最迫切渴望的福祉；她也在芬妮角色當中，展現隱私能發揮的作用。然而在書「中後半段，她卻殘酷奪走芬妮的隱私，亨利・克勞福德向芬妮求婚，兩人看來相當匹配，芬妮卻回絕了，於是她遭受一段拘禁處分，被送回樸次茅斯原生家庭，必須忍受那裡的髒亂、嘈雜又狹小的生活空間，最糟糕的是，在那個下中階層家中，並沒有絲毫隱私。奧斯汀必須和姊姊分享珍貴的專屬起居室，不過這並不是個缺點。從幼年階段直到死時，奧斯汀最珍視、享受的一點，就是她和卡桑德拉的愛和親密情誼。她們的母親說過，奧斯汀希望和姊姊分享一切，「甚而，倘若卡桑德拉要

讓人把她的頭取走，那麼珍也會拿下自己的頭。」兩人的親密關係，還有她們得以分享祕密和想法，或許正是奧斯汀這輩子最重要的事，也是幫助她發展寫作技法的最重要因素。

她知道這點，因此她在最私密的長篇小說《勸導》當中，便描繪出懸殊對照，拿她自己的好運，來和可憐的安妮‧埃利奧特的慘況做個比較，安妮的姊妹一個是傲慢無情的伊利莎白，另一個是心胸狹窄又自私的瑪麗，她沒辦法和她們分享任何事情。在堂區牧師寓所樓上這個共享的房間裡面，奧斯汀永遠找得到卡桑德拉詢問、求助、分享笑話，並幫她評斷稚氣的作品，這裡是孕育英國文壇數一數二傑出天才的真正沃土。

唉，好景不常。喬治‧奧斯汀牧師決定退休，遷到巴斯（Bath），於是共享的起居室也沒了，從此奧斯汀再也沒有那種好運，無緣享有私密寫作空間。她只得在較小的房子裡面，和他人共用房間。後來她的哥哥愛德華繼承了戈德摩薛罕宅第，奧斯汀也隨之搬進這棟舒適的鄉村住宅，她可以使用屋內圖書室來寫作；然而就算在那裡，她仍會受到干擾。

奧斯汀的寫作生涯大半期間，都必須在狹窄迴廊工作，當屋內安靜的時候是很方便，不過偶爾會有人通行，因此每當她聽到有人接近，都必須遮遮掩掩，把手稿藏在一旁〔對我而言下流粗話是家常便飯，然而聽聞柯林頓的故事，連我都覺得妙不可言。當性好漁色的柯林頓總統劣行公開，有相當詳盡的細節描述，說是他的苟合舉止（這就是眾所周知的白宮

本質，建築布局也適宜此道，也必須在迴廊進行，同樣也很容易受到干擾而且當總統聽到聲音，還必須拉起褲襠拉鍊）就像奧斯汀也必須把她手頭的小說稿件藏匿起來。除了這點不同，其他情況並無兩樣，再考慮到兩個時代的不同標準，柯林頓遇上干擾的笨拙處境，正是會誘使奧斯汀發笑的「胡鬧愚行」。）不過，她本人並沒有性生活，而且在她的小說當中，總共只出現十六次親吻敘述，其中沒有一次是戀人之吻。

奧斯汀渴求隱私不得，沒有安寧的場所來寫作，然而這不是她要忍受的唯一缺點。她那個層級的女孩並沒有事業生涯。那個時代已經很能接受女性作家，婦女可以寫書，特別是小說，同時在十九世紀頭二十五年間，女作家在英國已經是稀鬆平常，比在法國更為常見。然而在上流家庭（和不受世俗陳規束縛的戈德溫家庭相反），未婚女郎或女士沒有什麼權利或特權；甚至在奧斯汀已經有作品發表之後，家人仍然要求她先盡到家庭和社會責任，之後才准許追求專業發展。寫作排在最後一位，她必須先幫助母親招呼、款待訪客，並陪同外出訪友。寫作並不必「當真」，就連稿費開始進帳也是如此。表面上就連她也抱持這種態度，不過私底下，她奧斯汀的創作熱情，卻也總是點到為止。儘管家人始終容許內心肯定體會到，寫作在她生命中的核心地位。

然而，就幾個重要層面來看，奧斯汀在家中的處境算是幸運的。她的哥哥喬治有心智

障礙，委託別人照管，從此他再也沒有出現在家族圈子裡，除此之外，奧斯汀家人全都愛笑。她的母親寫喜劇體詩歌，大小場合都能入她的詩文，而且寫得很快，技巧也不錯，她的哥哥亨利是牛津大學一份喜劇期刊的編輯和作者。當奧斯汀成長到可以開玩笑、寫嘲諷文、詩歌和故事的年紀，她在家中便始終不缺樂於接納的發表對象，他們總能賞識、批評她的作品。她很快融入家中的自娛體系，成為重要的一員。奧斯汀不只是有教養見識，家人還都很聰明。父親和兩個兒子各在不同時期，分別擔任母校牛津、劍橋大學的研究員。

奧斯汀先生准他的所有孩子，隨時都得任意使用他的圖書室，而且就家中始終不乏書籍。奧斯汀先生注他的所有孩子，隨時都得任意使用他的圖書室，而且就我們所知，他對珍所選讀物也從不約束。他們一家都樂於從事業餘戲劇演出，這為珍提供絕佳素材，促使她在《曼斯菲爾德莊園》當中，譜出她這輩子寫得最好的幾個篇章。而且不會有個托馬斯·貝爾特拉姆爵士（《曼斯菲爾德莊園》中的角色）突然返家，打斷他們的好時光。儘管奧斯汀先生是位牧師，他卻不反對家人演戲自娛或為鄰居表演；而且也沒有任何跡象顯示，他或其他任何人，抱持狹隘眼光，計較哪些戲劇才適合演出。在這教堂區牧師寓所，對端莊的看法比在曼斯菲爾宅第更為開明。

於是奧斯汀的成長過程，便在高教育、有文學氣息的家中度過，這是個心胸廣闊，寬宏大量的家庭；所以她的幾件早期作品，都奉獻給她的兄姊長輩，他們絕對會在恰當的時

機場合發笑（只要笑話水準夠好），為作品的文學價值喝采。後來，她的父親、哥哥亨利，還有其他家人和幾位朋友，都不吝提供協助，促成她發表作品。沒錯，從頭到尾，奧斯汀都不曾結識有作品發表的作家，或任何文類的文學人士。她對沙龍氣氛一無所知，那是斯塔爾夫人在青春期和初入成年階段經常流連的地方。奧斯汀也不像埃文斯，她從未想過要脫離家庭，前往崇尚文學的倫敦增加競爭力，尋求刺激。我猜想，奧斯汀會覺得這種作法離經叛道，而且她也根本不可能去做。沒有任何證據顯示，不和其他文人接觸，曾為她帶來絲毫痛苦。我就此深思熟慮，歸結認為，儘管她所處環境有諸般限制，卻十分有益於她的寫作生涯，幫助她成為水準最高的專業小說家。不過還要加上一個因素，這點才能發揮作用，除了其他種種天賦之外，她還擁有其他創意人士罕見的特點：自我批評的習慣。

奧斯汀**是個**極擅長自我評斷的人，知道自己有哪些本領，還有最高明之處。我說「是個」，寫得較精確點應該是「成為」。她青少年時期的作品（創作時間介於一七八七年她十二歲到一七九三年她十八歲之間）存留至今，因為她成年之後，曾經投入大量精神，抄寫原始手稿（全都失傳了）寫了三本筆記簿，作為她的創作紀錄，也留作對親友朗誦取樂的素材。這些作品長短不一。其中有些只有片段，另有些尚未完稿。第一冊手稿有《弗雷德里克和艾芙麗達》（*Frederic and Elfrida*）、《傑克和艾莉絲》（*Jack and Alice*）、

《艾德格和愛瑪》（Edgar and Emma）、《哈利先生》（M. Harley）、《威廉‧蒙塔格爵士》（Sir William Moncague）、《克利福德先生》（Mr. Clifford）、《美麗的卡桑德拉》（The Beautiful Casandra）、《阿美利亞‧韋伯斯特》（Amelia Webster）、《探訪》（The Visit）和《謎》（The Mystery），都是她在十二歲到十四歲之間寫的。她最早的重要作品《愛情和友情》（Love and Friendship）寫於一七九〇年，當時她十四歲。隨後有《蘇格蘭史》（The History of England），完稿日期為一七九一年十一月。這批作品加上一七九二年寫的一段故事《萊斯利城堡》（Lesley Castle），連同幾篇奧斯汀所說的「片段」文稿，共同組成第二冊內容。第三冊手稿包含《伊芙琳》（Evelyn）和《凱瑟琳》（Catherine）。第一冊也收入較晚寫成的幾篇文稿，包括〈三姊妹〉（The Three Sisters）、《憐憫頌詩》（Ode to Prity），還有幾篇奧斯汀所稱的「殘篇」。

從三方面來看，青少年期完成的這批作品都相當出色。前兩項優點是，題材構想和寫作技巧都展現高度自信，而且手法率直、犀利，還經常見優雅描述。奧斯汀的用字、遣詞、文法、語句從未遇上難處。拼寫就不同了。她碰上帶有 C 和 y 的單字都常拼錯。《愛情和友情》通篇可見此現象，連書名標題原本都拼成「freindship」，必須予以修正；還有個例子，她經常把「Surrey」（薩里郡）誤拼為「Surry」。她還經常按照讀音來拼寫，於是

便把「geraniums」（鶴草）拼成「jerraniums」。然而，凡是讀過這批青少年期故事的高明文評，沒有人會質疑作者的敘事能力，而且所有讀者肯定都要歎服奧斯汀的簡練文筆，這一向是她最高明的天賦之一。這位作家，顯然正朝著專業水準邁進。

第三項出色特點或可稱為狂熱、熱情或不顧一切的創造發明。年輕的奧斯汀熱愛勇猛、駭人的冒險，劇力萬鈞的情節劇情，聳人聽聞的事件，還有猝死情節。她筆下角色談情說愛、反叛奮鬥，縱情放任懷孕生子、離家出走、華麗無比的婚禮，講話口吻浮誇，然後便慘遭作者一筆勾銷引以為樂，從此不再出現於文稿當中。奧斯汀寫的是圍爐或照顧小孩時講的故事，或就是情節劇，目的是想讓聽眾驚訝、讚歎，她寫得很成功，因為儘管角色全都歷經奇特體驗，卻也清楚分明是她生活圈中的年輕人。當年齡漸長，她便經常變換平鋪直敘的記述方式，改採十八世紀信函往來的小說手法。這是一項進步，因為採用信函是奧斯汀磨練機巧筆鋒的手段，到了成熟階段，她很快便養成高明技巧，以機智精簡筆法來推動故事發展，鍛練她的技巧，並增添壯闊的嶄新寫實層面。

至此階段，就奧斯汀的進展而論，我們必須審視她寫作風格的一項根本改變，這讓她從深具潛力的青澀作家，一變而成為真正擅長撰寫現實生活的出色小說家。就我看來，這項轉變出現在她十八九歲，這時她開始以批判眼光，來看待她渴讀不厭的通俗小說，並開

始嘲笑這種十八世紀九〇年代女作家專長的文學品類。笑，在奧斯汀一生當中，總會引發創作行動；竊笑、開懷大笑、忍俊，或捧腹大笑之後，緊接著就是創意思考。一旦奧斯汀開始笑了，她笑的不是所讀的通俗小說，而是拿小說來反思，並說：「我可以做得比那個更好。」她就這樣反思自己所做所想，還有她和卡桑德拉，以及和父母、兄弟的關係，還有她小小社交圈的中的親人、朋友以及熟人，接著她便開始見到能激起活力、引發笑聲的素材，這不必靠不真實的事件、死亡或毀滅也能寫得有趣。她秉持親身體驗，自然就知道，寫那樣的真實生活，遠比撰寫她一無所知的虛假冒險故事更有趣。當然了，奧斯汀把自己擺在這類新小說的核心，鋪陳她熟知的生活故事，因為，她對自己的了解，難道還比不上對其他任何人，或任何事物的認識嗎？於是在一七九四年至一七九六年間，當她撰寫第一部正式小說《愛蓮娜和瑪麗安》（*Elinor and Marianne*）之時，便把自己的兩種個性擺進裡面，寫出深思熟慮的愛蓮娜和浪漫激情的瑪麗安，以兩人的矛盾個性作為小說推演的主軸。後來她還在一七八七年至一七八八年間，把這部小說改寫成《理性與感性》。這部小說中的角色，清楚明白全都取材自她的身邊人物和熟人，這是她第一部這類作品，再者，角色的行為完全合於其本性，而不像通俗小說人物，只是為了編織出動人情節而塑造的傀儡。

不過，她不願意自己的小說就此背離通俗小說，她還有心想要表達她對這種文類的嘲諷觀點，於是她施展召魂法術，在一七九八年至一七九九年間，寫了一部小說《蘇珊》（*Susan*），後來修訂改成《諾桑覺寺》。這部小說的女主人翁是個叫凱瑟琳・莫蘭的少女，由某方面來看，她正是奧斯汀小說當中，最有趣又最感人的女主角，因為凱瑟琳喚回早年時代的作者，一個稜角還待琢磨的笨拙少女。莫蘭家的孩子全都「非常平庸」，而凱瑟琳則是「她這輩子歷經多年都平庸至極。」這個附帶條件「歷經多年」就是這部小說的關鍵，因為故事的力量和歡欣，都出自那個笨拙少女的轉變歷程，講她如何變成青春玉女，如何愛上通俗小說（就像奧斯汀本人），還親身體驗了現實生活戀情的高度激情。因此奧斯汀便引進了一個簡直一無是處的女主角，「身材細瘦、笨手笨腳的角色，皮膚灰黃無光澤，一頭深色直髮」，而且五官分明」，「喜歡小男孩都愛玩的所有遊戲」，而且「愛板球勝過愛洋娃娃。」那是凱瑟琳十歲的樣子。「十五歲時模樣已有改進。」她變得乾淨整潔，而且有時還「幾乎算得上漂亮」。接著從十五歲到十七歲，「她便出落得女主人翁般模樣，」不過迄至於此，她還沒有戀愛的對象。故事就從這裡開始，凱瑟琳受邀陪同艾倫夫婦前往巴斯。

《理性與感性》和《諾桑覺寺》是橋接年輕時期和成熟階段的作品。兩部都不算偉大

小說，卻包含具有偉大屬性的段落，不時閃現此刻她已經能夠掌控的力量。她發現了自己最為高明，而且無人能及的長處。後來她（在一八一四年九月九日，寫信給安娜·奧斯汀時）便曾表示「三四個鄉間家庭就是最恰當的背景。」她開始局限自己的寫作範圍，完全專注於她能直接觀察或耳聞的實際經驗，不過故事和涉及的題材都很深入。這便代表，就如她（在一八一六年十二月十六日，寫信給詹姆斯·奧斯汀時）所說的，她約束自己，專注於「細小範圍（兩英寸寬）的象牙，在這裡我以一柄十分細膩的畫筆來處理，投入相當努力，做出十分小巧的成果。」這成為她的一項常規，這在小說界極端罕見，她從不敘述不曾目睹耳聞，或不可能親見或聽聞的事情，也從不寫下這樣的談話。這就表示她的小說全無壯闊、卑劣情節，而且舉例來說，她也從來不寫男人之間的對話，這顯而易見是她不可能得知的。她的自我意識，還有她謹慎培育、約束本身才氣和寫作題材，就是她成功的最高祕訣之一。這裡我們便觸及奧斯汀的一項要點：她不是個天才。她的成就沒有神祕可言。就英語文壇四位頂尖創意天才（喬叟、莎士比亞、狄更斯和吉卜林）而言，他們的作品裡面都存有難以理解，也永遠無法解釋的層面；看似無中生有，瞬間綻放的創意成就，全都是純想像力的產物，和作者的已知生平事蹟全無關連。他們各有自己的守護神，當這種內在靈光乍然顯現，神奇力量便應運而生。

至於奧斯汀，她沒有守護神。她的小說沒有神祕可言，就連四部偉大作品亦然。她的作品都可以解釋。奧斯汀小說清楚分明，都是高度天賦的產物，經過砥礪、改進，投入（如她所述）「相當努力」，並憑藉經驗和自我約束，最後才達到最高水準。優秀小說家靠親身體驗來取得滋養，奧斯汀便多半如此，然而她的生平，還有她身邊人士的生活，都不曾發生什麼重大事情。瓦渥（Evelyn Waugh）曾寫道，私人經驗是小說家的資產，需要珍藏並像守財奴般極端審慎運用，因為這是無可取代的。奧斯汀是闡釋這項守則的絕佳典範。她謹慎運用本人學識或直接經驗，還常發揮巧智，一再變化使用其關鍵要點。有件事情讓她印象極深，著力的想像空間，她的哥哥愛德華交上好運，深受富裕又無子嗣的奈特（Knight）夫妻賞識收為義子，帶他離開原生家庭，投入鉅資來教育他（他曾周遊歐陸），栽培他成為家族繼承人。奧斯汀一再運用這項手法，《曼斯菲爾德莊園》便是如此，可說是從內而發，書中她化身為小芬妮，演出動人戲碼。芬妮被人從貧賤父母身邊搶走，住進「大宅」，在悠閒、富足（和擔驚受怕）的環境中，和她的表兄表姊一道長大。她又一次用上這項手法，這次是向外取材，在《愛瑪》當中運用，寫出角色法蘭克・邱吉爾。法蘭克的經驗遠更近似她幾位哥哥的生平，這個角色在《愛瑪》中活龍活現寫得十分逼真，他的個性混雜了衝動、浮誇、膚淺愚蠢，卻又帶有先天高雅氣質，和真正的主角，穩重的

奈特利先生相映成趣，構成絕佳對比。

奧斯汀三度使用這項手法，這次又由內而發，用在一八〇四年至一八〇五年間寫成的《沃森家族》（The Watsons）當中，這部作品大有可能發展成偉大作品，只可惜她的父親死亡，結果沒有完成就放棄了。故事開端便說，愛瑪·沃森「才剛離開撫育她長大的阿姨，回到家中」，這時正隨大姊伊利莎白前往參加她生平第一次舞會，奧斯汀巧妙安排讓愛瑪長期脫離家庭，好讓伊利莎白有機會在她們交談當中告訴愛瑪，也告知讀者，街坊鄰人的種種內幕真相（同時隨著故事進展，還談起她們自己的家人，還把愛瑪的一個姊姊潘娜洛普，形容成愛利用別人，自私得簡直可比蛇蠍的女人，讓讀者滿心期望很想見到她）。小說開端便採用這樣渾然天成（卻又不落俗套）的精彩布局，顯示在一八〇四年，奧斯汀已經對自己滿懷極高信心，三言兩語輕鬆安排好背景，還得以因此推動故事進展。第一件重要插曲發生在舞會上，愛瑪在會場見一個十歲男孩，因姊姊食言不肯和他跳舞，她心生憐憫，結果機緣淺巧結識了幾個大人物，顯然這也是奧斯汀基於實際生活體驗，衍生而出的另一種手法。她一再運用這種我稱為「落單壁花救援」的手法。她在《諾桑覺寺》已經用過這種寫法，這項技法也在《傲慢與偏見》中現形，在《曼斯菲爾德莊園》中也見得到其蹤影，而且這也在《愛瑪》當中發揮重大功能，描述奈特利先生大發善心，聲援驕弱的

哈麗葉，結果讓哈麗葉和愛瑪都推出戲劇性結論，認為他愛上了那個可憐的女孩。奧斯汀的簡練文筆，使用小說資產的精簡方式，還有她運用技法並善加變化的本領，這種種寫作巧藝，都是她最讓我佩服的層面。然而這是巧藝，不算天才。其中無須守護神或魔力，奧斯汀完全依循理性、專業層面，來運用她的技巧和經驗，這本身便完全充分，足以創出四部出色小說，成就這個文學品類首屈一指的曠世傑作。

奧斯汀寫出《沃森家族》之時，她的《第一印象》（*First Impressions*）草稿也已經完成，這部早期作品（1797）後來便發展成《傲慢與偏見》（1809）。這部精彩作品冠絕群倫（許多人都認為這是她的最偉大成就，儘管最挑剔的人並不覺得），這點她心知肚明，也認為這是她所有小說當中，最「耀眼」、「機巧」的一本。不過，儘管奧斯汀自我約束，局限於窄小的題材範圍，很容易陷於重複運用，她卻也像所有偉大的藝術家，同樣不喜歡公式常規。於是她投身自己創作版圖的反向層面，在一八一二年至一八一三年間，寫出《曼斯菲爾德莊園》。這是她最「嚴肅的」小說，發揮絕佳技巧，寫出驚人的道德寓意，彰顯柔弱無力的美德善行，能夠戰勝才智、財富和地位。小芬妮到尾聲便出人頭地，成為整個曼斯菲爾德莊園的女主人，就某個程度來看，這點不只是合情合理，也令人喜悅。然而，由於作者對美德很快就感到厭煩（有次她說，每思及此，她都想變得「缺德」），於是她在

這部小說尾聲段落落寫道（而且她也曾公開表示），自己不耐煩再描述悲慘情節。於是她寫了《愛瑪》，這是部充滿陽光的小說，所有陰影都只因誤會而生。許多讀者都覺得這部作品十分討喜，箇中理由非常充分。奧斯汀的所有小說都能令人回味重讀，因為裡面隱含微言精義，初次閱讀不見得總能領悟。不過，沒有一部像《愛瑪》這般蘊藏這麼多珠玉，也沒有哪部禁得起如此頻繁閱讀，依然能夠引發由衷喜樂。《愛瑪》採用的文學技巧多不勝數，而且一向有人把這部作品比作偵探小說，這種比擬沒錯，字裡行間處處暗含伏筆，隱約暗示最後結局。不過，就像《曼斯菲爾德莊園》，寫完《愛瑪》，奧斯汀也同樣渴求新穎題材；她就這樣寫出《勸導》，講述當對抗拿破崙的大戰結束，海軍軍官紛紛登岸，回到女孩子身邊的情節。《勸導》是她受了新興浪漫主義熱潮影響，追隨司各特（Sir Walter Scott，英國小說家暨詩人）和拜倫等當代浪漫派鼻祖腳步所寫出的最佳故事。女主人翁是浪漫多情的安妮，這種性情和伊利莎白・本內特以及愛瑪・伍德豪斯都完全兩樣。安妮是個聽天由命的悲情角色，卻以最溫婉的手法展現，由於她堅毅不拔的大無畏氣概，加上萬幸溫特沃斯上校也同樣擁有高尚的胸懷，才終於擺脫變成老處女的悲慘結局（而這正是奧斯汀本人的處境）。這部作品卻也有嚴重缺憾，和毫無瑕疵的《愛瑪》不同，不過情節流露的情感力量，卻非《愛瑪》所能激發。然而，奧斯汀卻又一次（表現出偉大藝術家該有

那就是她身為偉大創作者的明證。

奧斯汀的創作生涯至此劃下終點，她身染愛迪生氏症，在病痛中鬱鬱以終。我們知道，時至今日，這種致命病痛能以現代醫學輕易治癒，而她卻在四十一歲就病故，思此更讓我們深感痛惜。她留下三段絕佳祈禱文，內容絲毫不會令人想起她的諷刺精神，卻帶有最嚴謹的正統教義，以及傳統的措詞，甚而稱得上高貴的措詞。這幾段禱詞或許出自她深自景仰的約翰遜博士[12]，也彰顯出她個性中極端嚴肅的根本層面。她和那個時代眾多創意人士，如濟慈、雪萊、莫札特、韋伯、格廷、傑希訶和博寧頓等人同樣英年早逝，留給我們濃烈追思，懷想我們錯失的奧斯汀精彩作品。就我所知，還沒有其他作家能夠激發這等酸楚感受。

的作為）和她的創作背道而馳，產生出《桑迪頓》（Sanditon）這部未完成的作品，這顯然就是本機巧、諧趣的諷刺小說，宗旨在調侃當年的海濱度假新風尚。這部作品重現《傲慢與偏見》的光輝，卻又有所不同。

12 Dr. Johnoson，指英國作家Samuel Johnson，因獨立完成《英語辭典》（Dictionary of the English Language）獲博士榮銜。

8 普金和維奧萊勒杜克：
千古流芳的哥德風建築巨擘

英語世界造就了五位成就斐然的建築師：倫恩（Christopher Wren）爵士、普金（A. W. N. Pugin）、蘇利文（Louis Sullivan）、勒琴斯（Edwin Lutyens）爵士和萊特（Frank Lloyd Wright）。他們各自擁有驚人的創造力，分別留下品質絕佳的大批作品。不過依我所見，在這亮麗絕倫的星系當中，普金是最燦爛的明星，他在短暫的一生當中，時時刻刻都綻放出強烈的創造光輝。

普金生於一八一二年，歐洲霸主拿破崙在這年困陷冰雪終至兵敗俄羅斯那年，英國和美國也在這年恣意妄為，掀起史上一場愚昧至極的戰爭，戰禍還殃及華盛頓，導致近代世上這第一座經規劃興建的都市遭火焚毀。這是波瀾壯闊的一年，狄更斯和布朗寧（Robert

Browning）也同在這一年誕生。然而，正當狄更斯在泰晤士河畔鞋油場度過淒苦童年，布朗寧也還懵懵懂懂，仍在學校學寫希臘韻文，普金已經完全能夠駕馭他的耀眼創作天賦。他是家中獨子，深受父母鍾愛，從他嬰兒期開始，雙親便看出他擁有種種才氣，全心投入予以呵護、栽培。他的父親奧古斯都查爾斯・普金（Augustus-Charles Pugin, 1762-1832）是位巴黎藝術家，為逃避大恐怖統治來到倫敦，進入皇家藝術學院，隨後輔佐才氣縱橫的建築師約翰・納許（John Nash）幫忙處理繁忙業務。嚴格來講，普金的父親並不是位專業建築師〔儘管他曾設計出迷人的死者之城「肯薩爾園公墓」（Kensal Green Cemetery）〕。不過，他是位頂尖製圖師，特別擅長繪製建物；他繪圖、製作插畫，也做設計；最重要的是他教授藝術。他的住家，座落於大羅素街，距離大英博物館不到五十公尺，屋內設有華麗的「畫室」，這就是特納和格廷等藝術家學習素描的地方，因此小普金從五歲起便認識這些人。他的父親在家中設了一所建築製圖學校，於是小普金和眾學徒廝混，其中有些人還擁有相當可觀的才華。老普金為偉大出版家阿克曼（Rudolf Ackermann）的書籍製作插畫（也撰寫文字），成果斐然，他還經常和其他藝術家協力創作。

一八〇八年，他和羅蘭森合作完成十分出色的《倫敦縮影》（Microcosm of London），老普金負責山河背景，「勞利」則繪製人物。兩人都是手藝高超的水彩畫師，擅長繪製

純淨、亮麗的淡彩畫。老普金的西敏寺水彩畫十分出色，把他的才華展現得淋漓盡致，「這幅畫作在小普金誕生那年完成，現藏於英國皇家建築師協會（Royal Institute of British Architects）」。

於是，小普金就在一個熱鬧滾滾的家庭中成長，藝術家、出版家、版畫家和作家，全都熱情昂揚，他們身處工、商業時代，眼見歐洲最美的鄉間逐漸變色，古老城鎮紛紛被工商浪濤淹沒，還有幾百萬根煙囪從家庭、工廠高高產立，冒出濃密煤煙，把萬物染上灰暗色澤，於他們毅然高舉藝術旗幟（特別是建築藝術大纛）呼籲變革。普金家是文化界反抗力量的堡壘，致力捍衛美的聖殿，主持這處殿堂的人就是小普金的母親，凱瑟琳・韋爾比（Catherine Welby），她出身一位高級律師之後，以美豔容貌贏得「伊斯陵頓西施」（Belle of Islington）雅號。她全心全意栽培這個天才兒子，從這點便可以知道，為什麼普金那麼愛女人，特別是美女，而且和她們十分投緣。

普金和杜勒、特納一樣，也在三歲時便開始作畫。他進步很快，不久就開始以水彩作畫，而且他這輩子每天都使用鉛筆和畫筆創作不輟。每年夏季，父母都帶他到歐陸旅遊，途中父子兩人每天上午都安頓下來，一起描畫教堂和其他哥德式建築。凡是認真繪製山河素描的人都會告訴你，透徹了解建築學的途徑，便是速寫建物素描，而且要畫得仔細、詳

盡。你一定要細密端詳建築，而且要花很長時間一再觀看。只有這樣，你才能得知那位建築師為那個案子投入哪些心力，而且通常還能看出石匠、木匠等工匠做出哪些貢獻。普金終生不斷描繪哥德式建築，完成大批作品，題材含括在英國和歐陸年度旅遊途中所見。他嚴謹鑽研，把中世紀建築創作描畫在紙上，這便構成他從事設計的要素，也幫他深入明瞭中世紀營建人士和裝潢師傳的心思：他們可以算是他的師承，這些活在幾百年前的專家，對他授業傳藝，於是到了最後，他自己便成為石作大師。

普金不只繪製建物，也畫裡面的事物，含括一切品項和所有材質。他從早年階段便明白，藝術隨處可見，世界是（或可以是）件件美麗工藝品綿延統合的整體，工藝師─藝術家則是個專家協同團體，攜手協力結合所能，製作出件件優雅悅目的成果。八歲時，他設計出第一件作品，一張椅子。從此以後，他幾乎做過家中或其他任何建物室內的日常用品，不曾由他發揮獨到眼光，重新創造的品項可說少之又少。一八二七年，他十五歲時，便得到第一項專業委任案，為溫莎堡的喬治四世設計哥德式家具；至今其中一些家具仍在那裡，也仍在使用。同時，皇家金匠朗德爾（Rundell）和布里治（Bridge）也雇用他，為國王設計多種貴重物品。他在十七歲時自創事業，專門設計家具，那家企業從一八二九年開始營運，持續到一八五二年他死亡為止。他在十幾歲階段迷上戲劇，常上劇院，到十九

歲時，他便與幾位專業風景畫家，共同為柯芬園劇院（Covent Garden theater）創作舞台布景，同事包括斯坦菲（Clarkson Stanfield）和羅勃茨（David Roberts），兩位後來都成為出色的山水畫家，也都入選為皇家學院院士，這是由於在十九世紀，布景設計和山水畫的關係非常密切。普金也很快開始投入設計戲服。沒錯，有哪些事物是他不曾投入設計的？他的創作焦點兼顧全方位取向。後來創辦的維多利亞和阿爾伯特博物館（Victoria and Albet Museum），設立宗旨為收藏十九世紀設計師和工藝巧匠的作品，也作為其驚人創意的研究中心，這裡的普金作品，數量超過其他任何人的成品（不過就某些面向曾以普金為師的莫里斯，作品數量也已經勘可比擬）。館藏包括無數壁磚、多款創作媒材、各式各樣的地板鋪材、金銀餐具、托盤、點心碟、爐面瓷磚、花盆、桌子、直背椅、扶手椅、櫥櫃、蠟燭台、鹽瓶、匙、分枝燭台、金屬碟盤、高腳杯、聖物箱、十字架、一件裝飾壁爐、一件捲簾、圖案亞麻布和圖案棉布、帷幔，還有其他織品。不過，維多利亞和阿福伯特博物館收藏的普金作品，只代表他的部分成果。

普金十幾歲時也撰寫了眾多藝術書籍，他還製作大量插畫收入書中。十九世紀二○年代，是普金洋溢年少熱情，充滿生活喜樂的十年，期間他生氣蓬勃投入體育活動，尤其熱心於划船和駕駛風帆小艇，他終生沒有放下這兩項活動，任何時期都至少擇一從事。他的

生活在動靜間游移擺盪，有時在設計台、工作台或在畫室中，熱切從事藝術活動；有時則到戶外從事劇烈運動，還經常冒著暴風雨進行。然而，到了三〇年代，隨著家境黯淡下來，日子也愈益嚴峻。他的父親在一八三三年去世，同時普金的第一項重要文藝活動，便是要完成他的大規模著作《哥德式建築舉例》（*Examples of Gothic architecture*）。同一年，早婚的普金喪偶，他的第一位妻子安妮・喀里爾（Anne Carrier）產女時死亡。為求慰藉並重建信心，普金乃從羅馬天主教尋求依託，一八三五年正式皈依。此後，他的藝術原理和他的精神信仰便合而為一，同時在他眼中，中世紀的哥德風格和文化，不只是傳達天主教教義（其實也包括英國所有基督徒信念）的自然、正規表現方式，而且還可視為北歐所有地區（及其海外屬地）的正規倫理美學標準。他對古典復興嗤之以鼻，儘管那場復古運動影響深遠，甚至在他童年和青少年階段還成為支配英國的潮流，他卻認為那是種反常現象，是源自地中海區的不當外來影響，只適合藍天和豔陽地帶。就他來講，「哥德北方」（Gothic north）是個讚詞：北方的就是哥德式，哥德式就代表北方的。

於是普金成為英國建築界奇才之一，而且獨一無二，抱持果敢意識型態，有時還顯得乖張的大師。他不僅鄙視上一代的新古典派建築師，他是明明白白厭惡他們，尤其憎恨伯頓（Decimus Burton）。有次他前往夫利特塢（Fleetwood），從伯頓設計的北尤斯頓大飯

店（North Euston Hotel）寫信給他最重要的贊助人，信奉天主教的舒茲伯利伯爵（Earl of Shrewsbury），在信中他徹底抒發狂怒和憎惡：

令人惱恨的荒蕪，現代希臘城鎮鎮令人忍無可忍。我坐在一家希臘式咖啡廳，位於希臘式大飯店，裡面有張希臘式桃花心木染，旁邊有個希臘式大理石材裝飾壁爐，還以希臘式窗間鏡環形圍繞，還有更讓我驚恐的是，侍應生還用了希臘式托盤送上早餐，更附帶一片壓印了可憎希臘花體字的奶油。方圓幾里範圍內，連一座尖頂拱都沒有！

他迫切想要擊垮古典主義派（和其他流派），讓哥德風格獨占鰲頭，尤其希望宗教和公眾建築界一體奉行，於是普金以他遺傳自父親（並藉長期觀察和畫室習作予以改良）的文學和插畫技能，推出連串宣傳文稿，創出盎格魯—薩克遜藝術界有史以來最獨特的論述。這批文稿大張旗鼓彰顯真相，卻也是學生、門徒的實用指南，而且文章本身也都是極佳的藝術作品。一八三五年，他發表了《十五世紀風格的哥德式家具，由普金設計並親手蝕刻》（*Gothic Furniture in the Style of the Fifteenth Century, Designed and Etched by A. W. N. Pugin*）。隔年他又出版一部傑作：《對比：或由十四世紀和十五世紀的華廈，與現今相

仿建築之類比，看出現代品味的衰頹》（*Contrasts; or A Parallel between the Noble Edifices of the Fourteenth and Fifteenth Centuries, and Similar Buildings of the Present Day; Showing the Present Decay of Taste*, 1841 年推出第二卷）。他還在一八三六年推出了兩本設計書，一本談金匠和銀匠，另一本談鐵器和黃銅製品。一八三七年，他出版了《十五世紀和十六世紀古代全木房屋細部構造……由普金現場素描並親手蝕刻》（*Details of Ancient Timber Houses of the Fifteenth and Sixteenth Centuries... Drawn on the Spot and Etched by A Welby Pugin*）。書名已經道出宗旨，這些著作是他屢屢周遊歐陸所得成果。一八四一年和一八四三年間，他推出權威著作，確立他的美學思想體系，這兩冊鉅著為《尖拱或基督教建築的適切原則》（*The True Principles of Pointed or Christian Architecture*）和《為英國的基督教建築復興辯護》（*An Apology for the Revival of Christian Architecture in England*）。繼這些關鍵作品之後，他又為建築復興煞費苦心做出最複雜的貢獻，寫出了《教會裝飾和服裝名詞彙編》（*Glossary of Ecclesiastical Ornament and Costume*），隨後又增補出版《花飾和聖壇隔屏與十字架樓壇》（*Floriated Ornament and Chancel Screens and Rood Lofts*）。

這是美學理論和實務指南的輝煌成就，他以腳踏實地的研究、大量閱讀鑽研、超乎尋常的精細觀察，以及成千上萬幅素描作品為根本，成就英國前無古人（後世也無人能及）

的功績。就連在義大利，也必須追溯自阿爾貝佛並不相同，他是位重實務的建築師，很快就累積出雄厚經驗，不只是自行繪製細部規劃，還投入大量時間親至現場，確保按圖施工如他所願精確施作。剛開始他只設計想像建物和室內格局，後來得到兩個重要委任案，其中一案是要翻修蘭開郡（Lancashire）斯卡利斯布里克宅邸（Scarisbrick Hall）的一棟哥德式宏偉建築，另一案則是要窩立克郡（Warwickshire）的天主教學校暨神學院，聖母馬利亞奧斯克特學院（St. Mary's Oscott）改建為哥德樣式。同時他還公開發表精彩演講，說明他的施作目標。這些作品讓他獲得英國天主教界熱烈稱許，尤其是教會中的異議派老士紳和貴族，那些人在「懲戒時代」韜光隱跡，到一八二九年天主教徒解放法（Act of Catholic Emancipation）施行之後便開始露臉。那時天主教徒已經可以任意花用自己的財富，或認捐籌措基金，來贊助教會和主教座堂，而普金便成為他們的營建師傅。

他的第一座主教座堂是位於伯明罕的聖查德教堂（St. Chad, 1839-1841）。那是棟磚造建築，可以耐受「黑鄉」[13]的煙塵和酸性環境。他的主題圖案採波羅地海式，因為縱貫

13 譯註：Back County，泛指英格蘭中部西區集合都市帶。

整個中世紀，波羅地海區的哥德式建築都以磚塊為根本建材。聖查德教堂的設計十分成功，營建速度相當高，成本也壓到最低，足堪因應遼闊工業區的教會母堂禮拜需求。其實，普金是個著講求機能的人，算是近代第一位機能主義者，他遵奉自己在《適切原則》書中確立的兩條基本規則：第一，「建物不該具有不必要的特徵，無論從便利、營建或得體性等層面皆然」；還有第二，「所有裝飾的組成，都應該使建物的基礎構造更為豐富。」完成聖查德教堂之後，他在倫敦東南區的紹斯沃克（Southwark）、諾丁罕（Nottingham）和泰恩河上新堡（Newcastle upon Tyne）分別完成重要的主教座堂；還有許多較屬次要的主教座堂，分別位於大英聯合王國、愛爾蘭，以及帝國轄區，或由他直接監督，或按照他的理念來建造。的確，世上從沒有人主理營造出這麼多所主教座堂。此外還有幾十座教堂，只有倫恩建得更多（其總數達七十座）。普金建造的教堂，有些相當單純，因為他服務的社區都很貧窮，負擔不起大型空間或精緻的裝飾。就這個層面來看，他的處境遠遠比不上他的聖公會派後進，如巴特菲爾德（William Butterfield）和斯科特（George Gilbert Scott）等人，這些人有聖公會資金可以運用，那個教會的資源幾無止境，還往往能夠獲得國會表決把注款項。不過，偶爾遇上機會，他也得以放手施為，好比舒茲伯利勳爵出資委任的斯塔福郡（Staffordshire）契德爾城（Cheadle）聖吉爾斯大教堂（St. Giles）營建案，便是完

全依循普金的嚴苛標準來建造、裝飾和布置。這絕對可以列名十九世紀全期在英國建造的最出色教堂，也是哥德復興運動期間最燦爛的明珠。普金生前最後十年，還耗費大量時間和心神，設計、建造、裝飾他位於藍斯蓋特（Ramsgate）的住家，以及自宅附設的禮拜堂，兩件都是同類建物的佼佼之作，後來雖經歷幾十年輕忽失修，如今已有妥善照顧。除了這幾件個別營建案之外，同時普金也和巴里（Charles Barry）爵士合作與建新國會大廈（1834年失火後的重建工程）。普金極端篤信天主教義，因此他在這項偉業當中扮演的角色，長期受人輕忽藐視，甚而為人隱瞞。不過，如今普金的貢獻已經獲得認可，建物本身的設計圖有許多都是他提出的，因為巴里對哥德風格的重要層面並無認識；還有室內部分的絕佳革新設計，也完全是普金的貢獻，包括所有的裝飾規劃，特別是表現出色的上議院，這裡正是整棟建築的核心精華。這時污垢既已完全消除，於是這棟宏偉建物的裡裡外外，才被譽為歐洲藝術的傑作（然而，唉，該怪恐怖分子和保全需求，民眾能進入的室內範圍相當有限）；同時我們也還沒有養成習慣，仍不常把功勞歸於巴里「以及」普金。

關於普金的創作生涯有兩個疑點。首先，他是如何在短短一生，成就數量如此龐大的成果？就此有多項答案。第一，這要歸功於他的早熟，他從十五六歲起，便將時間全數投入工作，就他熱衷的哥德風而言，則學習曲線還在更早階段便已起步。他沒有浪費時間進

入劍橋或藝術學校，也不曾試圖追隨本領及不上他的師父學藝。第二，他不喜歡浪費時間，而且及於他的所有生活層面。他是個果斷的人，從不陷入慌亂處境。他迅速做出決定，並且身體力行。他是個徹頭徹尾的生意人，有銳利的成本眼光，還有精敏的嗅覺，能聞出浪費和不稱職的職工。他清楚知道所有事情的正確作法。他是個風景畫家，學過木作，而且技藝純熟。他能雕刻，也能調和顏料、砌磚、鋪設屋瓦，還懂得操作金屬加工用熔鐵爐或熔爐。他在事業生涯早期，便接連與幾位工藝專家建立密切關係，這些人都各有自己的企業，品質和品味也都能得他信任。其中有一位金屬加工師叫哈德曼（John Hardman），原本專製黃銅徽章和獎章，後來受普金鼓勵，拓展製品範圍，及於一切鐵器加工，還投入製作教會珠寶飾品和配備，甚至進入花窗玻璃領域，不過就最後這項，普金也聘雇工藝大師維爾斯（William Wailes），尤其是在契德爾城營建階段。就結構方面，普金雇用邁爾斯（George Myers），這是位很有天分的木、石雕刻師，也是相當進取、可靠，而且工作速度很快的營造商。所有陶器品項，尤其是在他的室內設計突顯搶眼的琉璃瓦，普金雇用明頓（Herbert Minton），至於織品部分，從地毯到椅子底部，還有頂級壁紙（國會建築最重要特徵之一），所有類別全都借助另一位工匠藝術家，克瑞斯（John Gregory Crace）之力。

這些人各有穩當的事業，絕對可以仰仗他們如期交貨，並達到最高品質標準。而且既

然普金熟知他們的製品，幾乎和他們本人同等高明，因此他們的合作是雙方對等的聯合關係。他們齊心合作。普金十幾歲時便首度開創事業，到二十歲時經營失敗宣告破產，他從此經驗學得重大教訓，從此他便全心全意講求成本，嚴謹記帳錙銖必較，並節省行政開銷，幾乎把這項昂貴的間接成本完全減除。普金汲汲追求至善至美，高昂開銷必不可免，他在契德爾城的辛勞，也引來舒茲伯利伯爵代理人的怨言，儘管如此，普金依然十分重視金錢的價值。他工作步調很快，也讓他的轉包業者亦步亦趨（這是節約計畫成本的不二法門），加上他又十分果斷，因此他的成品從來不須重做。普金和多數建築師有一點不同，他從來不必浪費時間或創意能量來和業主周旋爭執。他和可靠的工匠專家合作終生，因此他也從來不曾與工匠起爭執。普金從來沒有設立製圖室，不曾聘雇大批製圖人員和助理。他的腦子，還有他的工作室，就是他的辦公處所。有一段對話流傳下來：「普金先生，我就把這個送到你的辦事員那裡。」「你說辦事員，閣下？我從沒雇過辦事員。我不到一星期就會把他宰了。」儘管他節省開銷到極低程度，卻依然隨身攜帶帳簿，裡面記載翔實分毫不漏，那是本五英寸口袋書，以蠅頭小字登錄，就像寫日記一樣。因此他能當場解答客戶所提疑點。他是個極端務實的人，「終生熱衷航海的水手，」他能用他的巨手，赤手空拳做出絕佳作品，包括縫製自己的衣物。

他的衣著和相貌清楚顯現他的個性。儘管身高只逼近一百六十三公分，體格卻極為健壯，令人望而生畏。他有辦法輕輕鬆鬆「擊倒一個人」，有時候面對無理舉止，他還真這樣做了。他常穿著水手上衣、舵手長褲、長統靴，頭上還戴著一頂帆船水手帽。有次他就這身打扮來到多佛，他走下加來港渡輪，步入他常用的頭等馬車。另一段對話也流傳下來：「喂，你這個人（同車一名乘客開口了），我想你認錯馬車了。」「我想你說得對。我還以為自己是和紳士同車。」（那個同車乘客運氣好，逃過被擊倒的命運）。普金的胸膛寬闊，額頭厚實，一雙灰色眼珠，眼神銳利、焦躁，聲如洪鐘，笑聲嘹亮，頭髮長直濃密，動作迅速，心智和肉體能量都異常充沛，神經緊繃，脾氣暴躁熱情昂揚。他偶爾會流露「不帶絲毫惡意的真誠怒氣，」而有識之士則能「從他臉上每道線條」，看出「才華和熱情」。

他走在街頭，肯定是個引人好奇、令人難忘的人物。他穿著一襲寬裙裙款式的黑套裝上衣，一輩子保持這種攝政風裝束直到走完一生。寬鬆長褲，奇形怪狀的鞋子，供他檢視建築時穿著，踩踏出無數步伐；頭上還圍了一條絲帕。他穿特製外套，上面縫了好幾個巨型口袋，用來裝他所有的必備用品（刮臉用品、替換內衣等等），於是他在歐陸漫遊期間，就不必受行李拖累。回程途中，他通常便拋棄髒內衣，改在他的巨型口袋中塞滿十字架、中世紀的花窗玻璃片或飾品，甚至有次還裝了個聖體匣。他在戶外時都做這種粗鄙打扮，

這讓他「看來像個心懷異議的神職人員」，相形之下，當他坐在他的哥德式書桌前，實際動手設計之時，便身著一襲天鵝絨長袍，就像中世紀波斯僧侶穿的那種，不過袍子裡外也都縫了好幾個巨型口袋。上教堂時，他便穿著黑色絲質及膝馬褲，腳蹬銀質帶扣鞋。事實上，他在藍斯蓋特家中，甚至還身披一席白袈裟，好在自宅附屬禮拜堂唸誦禱詞並做晚禱。他便曾這樣說過：「我穿出『適切原則』！」

這便顯現了一條線索，供我們依循揣摩有關普金的第二個疑點。既然他全心投入，推動哥德復興，那麼他是否稱得上是個原創揣藝術家？他豈不是區區一復古人士而已？答案：斬釘截鐵的不是。我們必須牢記在心，建築學實務界只有三四個建物設計流派，而且全都源遠流長，可上溯不只幾世紀，而是幾千年之久，而且所有後續建築風格，不管知情與否，也全都屬於復古形式。埃及中王國和新王國期的建築師，全都是復古之士。希臘人和羅馬人也都如此。羅馬式建築是種復古的建築形式，義大利文藝復興時期的古典主義派也是。

十二世紀晚期出現的尖拱形哥德式建築，可以形容為一種新的裝飾風格，不過，所裝飾的建築則帶有復古風平面設計。普金認為，哥德式建築已經和文明英國社會同步發展成熟，在英國一度根深柢固的哥德式建築，在英國已屬渾然天成。他還相信，只要多公道評斷，縱貫十七世紀，截出任何一段十年時期，我們都有辦法指出當其實從未完全消失。沒錯，

時採哥德形式搭蓋的建築。就連聖保羅大教堂，其平面設計基本上也屬於哥德式大教堂的樣式。若想追究「哥德復興式」的源頭，我們就必須上溯至十八世紀。在英國，哥德一詞代表一種風格，同樣也代表一種傳統，反映出一種心境和一種文化。當華爾波爾（Horace Wapole）擴建自宅「草莓丘哥德別墅」時，他正是依循那項傳統而行。就如克拉克（Kenneth Clark）在他談哥德復興的書中所述，我們是有可能舉出草莓丘和普金父子作品所提「樣本」之間的直接關連。不過，他兩人（特別是小普金）也根據觀察和研究所得確立史實真相，而且（克拉克便曾指出）他們的書籍更標出要點，顯示「華爾波爾的正宗哥德式建築夢想是可能成真的。」

普金盡情吸收哥德風格，達到融入生命化為一環的程度。他對哥德風格的認同是那麼強烈、徹底，這股熱情影響他的想像力，不但把景物哥德化，還及於身邊的人。他的第二任妻子死於一八四四年，最後（經過尋尋覓覓和深思反省）他終於續弦，娶了一位名叫珍·尼爾（Jane Knill）的可愛女子為妻，於是他歡道：「我終於娶得一位一流的哥德式女子。」

他有八名子女，全都是貨真價實的「哥德人」，也全都投身藝術活動。他在蘭斯蓋特的生活遵奉哥德作風。他六點起床祈禱，就像個聖本篤會修士。接著他開始工作。八點有家庭聚禱。他早餐只安排七分鐘，午餐則為十五分鐘。禮拜堂晚禱時間不變，都在八點，隨後

是九點進晚餐，接著在十點就寢。他不抽菸，不喝酒，他吃中世紀式簡樸餐飲。不過，他是個很好相處的人，極健談又特別有女人緣，不論是哥德型、古典型或巴洛克型美女都深受他吸引。他深深沉迷哥德式建築，因此他很怕黑，深恐房間鬧鬼。就像莎翁筆下的馬克白，他也相信鬼魂。還有，由於他對哥德風格沉迷極深，於是他的藝術本能便得以優遊其間，徜徉所有變化樣式，更重要的是盡攬其可能形式。這便影響到他的創造力。他能革舊鼎新又不受約束，比起十四五世紀受託起造嶄新主教座堂，或者為舊作增添華彩的石作大師，他這項本領是毫無分別。因此，普金的多數哥德式設計作品，不論是建築、家具或其他任何品項，全都獨創一格。有些作品是刻意複製，不過這是極端偶然，而且都有特殊理由。他的作品之所以如此出色，得歸功於設計表現出「正宗」的哥德風，既沿襲其精神，同時卻又找不到完全相仿的中世紀先例。的確，他設計的哥德式物件，許多都是中世紀人士從未想過的，包括一件他用來在雨中寫生的哥德式雨傘。他自始至終都是位感覺極其敏銳，作品規模宏偉的開創型藝術家。總之，他的工作態度，比起負責設計、營建沙特爾（Chartres）、坎特伯里、威爾斯（Wells）、伊利（Ely）等地大教堂以及巴黎聖母院的建築大師並無二致，除了他不是由主教和教規來監督，而是遵循自己的藝術良心做事。

普金不屬於維多利亞派，他展現浪漫派風格，繼承攝政時期風格的美學意識，他與濟

慈、雪萊、拜倫和華滋華斯同聲相應，並不與丁尼生（Alfred Tennyson，英國詩人）、卡萊爾或羅斯金唱和。然而，怪的是，他得以成為設計師的的理想典範，卻是借助一次典型的維多利亞式事件，一八五一年的英國大博覽會。大體而言，會場幾千件展品的設計品質都慘不忍睹又漫無章法。唯一的精彩例外是「中世紀王宮」（Medieval Court），他鼓舞雇用的所有匠人，特別是克瑞斯、哈德曼、明頓和邁爾斯，同心協力製作出一件件光彩奪目的漂亮作品，全都採哥德式風格，從瓷磚和壁紙到講台、神龕、椅子、花架、黃銅器皿，還有貴重物件、桌、櫥櫃、織品和地毯，幾乎全都由普金設計。民眾一致認為，這是整個博覽會的樞紐核心；而來自世界各地的設計師，審美專家、知識分子和意見領袖，也群集瞻仰，把那裡轉變為膜拜聚會場，還延續至展期結束為止。隨後，王宮展場的眾多品項，都由博物館和收藏家珍藏。經由這次展覽，哥德復興式轉變成為教會、官府和公共建築的基準風格，不只在英國如此，還及於整個帝國疆域，連歐美大半地區也一體奉行。大批主教座堂和數千教堂，都採行與普金心願相符的樣式興建起來（然而，真正符合「正宗」形式的例子並不多見），同時還出現了如孟買的鐵路總站以及倫敦法院建築等巍然大廈。這是普金最輝煌的一刻，假以天年，他肯定會繼續精進，成為維多利亞派出類拔萃的人物，說不定還會成為其中最偉大的一人。然而，到了一八五一年年末，他便生了重病，隔年他

就死了。他的建築界敵人（他沒有其他敵人）表示那是「瘋人全面癱瘓」症，顯示他得了梅毒，已經進入末期，唯一的證據是，他一度接受過水銀治療。儘管他在生前最後幾天神智難得清明，卻依然保有創作精神。他最後留下的幾個字是：「人生值得為基督教建築和一條船而活，之外別無其他。」一八五二年九月，死前沒幾天，他為比佛利的聖馬利亞教堂（St. Mary's Beverley）設計了一件花飾十字架。設計圖留存下來了，十字架也製成了，確是非常精緻。有史以來創意最高，最堅毅不拔又持之以恆的藝術家之一，就這樣去世了。

倘若「世間夠大，時間夠多」，我樂意奉獻心力追查普金的影響，還有他和十九世紀另外三位偉大藝術家的交往情形：羅斯金（1819-1900）、莫里斯（1834-1896）和法國哥德復興健將維奧萊勒杜克（Eugene Viollet-le-Duc, 1814-1879）。羅斯金比普金晚生七年，當他來到牛津基督教堂學院（沒多久他就把那裡的臨河城區，改造為普金極力鼓吹的哥德樣式），普金的文字著述大半都能取得，於是他迫切投入研讀。的確，羅斯金的第一部重要著述，《建築詩情》（The Poetry of Architecture）便是蒙受普金教誨的直接成果，作品於一八三七年至一八三八年間，在《建築雜誌》連載刊出。接著羅斯金又寫成《建築學的七盞明燈》（The Seven Lamps of Architecture, 1846）和《威尼斯城之石》（The Stones of Venice, 1851-1853），進一步傳揚普金的基本信息，那就是人們的建築方式，反映他們文

化的物質價值，同時也映現其精神價值。的確，羅斯金有關建築道德原則的核心要件，基本上便重述了普金的學說精髓。羅斯金深深影響年輕才子，在牛津更是極富威望，可以和普金在工藝界的地位相提並論。而繼承羅斯金的後進之一便是莫里斯，他比普金晚二十二年出生，是真正屬於維多利亞時代的人。莫里斯在一八五一年見到中世紀王宮，又在牛津讀了羅斯金和普金的著作之後，便下定決心要當個建築師。他前往沙特爾、亞眠和盧昂參觀主教座堂，隨後他也和前輩羅斯金同樣認定，中世紀的工藝師，遠比當代同行享有更大的自由，作品和技巧都不受拘束，而現代工匠，卻受制於工業體系，講求統一、大量生產，還有最嚴重的是，必須掙得高額利潤，好取得適切的資本報酬，結果他們便採用廉價的原料和拙劣的工法。莫里斯是個年輕工匠，除了修習建築之外，還學習掛毯編織法、木作、縫紉、繪畫和雕塑，他贊同普金和羅斯金的見解，也認為哥德式是種至高的模式。他稱羅斯金的《論哥德式藝術的本質》（*On the Nature of Gothic*）為「本世紀少數值得褒揚的必要言論之一」，後來他創辦了凱爾姆斯科出版社（Kelmscott Press），還曾耗費鉅資再版重印。不過，莫里斯從中世紀世界吸取的教訓，重點並不在於哥德式是必不可免的趨勢（不過由於哥德式是萌發自所有藝術的大自然根源，所以也算是個重點），而是在於工匠手藝的重要性。藝術是工藝的顛峰形式，而工藝是一切創造活動的基礎。普金雇用幾家商號協

力創作，莫里斯則不循此道，他繼承了家族資本，還有精明的（甚至稱得上嚴酷的）生意頭腦，創辦了藝術界後來所稱的「商行」，公司名稱為「莫里斯、馬歇爾和福克納的繪畫、雕刻、家具和金屬藝術商號」（Mornis, Marshall, Faulkner, and Company, Fine Art Workmen in Painting Carving, Furniture, and the Metals）。商行第一份傳單上，列出了福特‧布朗（Ford Madox Brown）、亞瑟‧休斯（Arthur Hughes）、羅賽蒂、伯恩瓊斯（Edward Burne-Jones）、韋布（Philip Webb）、馬歇爾（P. P. Marshall）和莫里斯本人。這個聯盟（內含六位重要藝術家）自然支持不了多久，完全不比「前拉斐爾兄弟會」（Pre-Raphaelite Brotherhood）這個先例存續得更久。不過，莫里斯繼續經營他的商行，儘管形式或有改變，卻是終生不輟，成為一家有生產並能獲利的公司。

莫里斯本人當畫家和建築師都失敗了。他的社會主義見解也受商行營運方式拖累連帶染上污點。莫里斯商行本應是家合作事業，利潤應與工人分享，他卻把它當成一家正規營利事業，甚而採取無情手腕來經營，因為他不認為尋常工人果真那麼可靠，能明智運用金錢。就家具業者角色方面，他也經常受人指控，理由很正當，說他製造的椅子坐起來不舒服，其他物品也多半不實用。不過，他的花窗玻璃倒是十分華美。就設計師角色而言，特別是圖案織品和壁紙作品方面，則他始終是曠世一人無人能及。他的許多設計紋式，

歷一百五十年沿用不輟（主要用在壁紙、不過印花棉布、區域地毯、狹長絨毯和瓷磚也都有採用），而且迄今依然流行，特別是格架、石榴、菊花、茉莉、鬱金香和柳條、飛燕草、爵床、忍冬、萬壽菊和柳枝，這還只是（按時序先後排列的）最引人矚目的幾款樣式。此外，莫里斯的作品和範例還經潛移默化，鑄成「藝術與工藝運動」（arts and crafts movement），其目標是要設計出做工精良的漂亮事物，擺放在所有家戶，藉此提升民眾品味和社會道德。這項運動傳入美國，擴及大英帝國並普及全歐，造就出幾千家工藝商行，遍布藝術各分支領域，這些行號不只產出車載斗量的高水準貨品，其中多家還存續到二十一世紀，同時也徹底改變了我們對日常用品看法。因此，普金和莫里斯，依循相同的前提起步，分採不同的方式和模式投入工作，創造出一股全球性反對力量，來抵制工業時代的種種美感衰竭現象。他們都付出貢獻，讓世界變得更美，至於哪位的貢獻更大、影響更深遠，那就很難講了。莫里斯具有獨一無二的清純設計品味，實話實說，他不曾設計出任何劣品，甚至沒有一件平庸之作。就另一方面而言，普金心中的創作精神，燃燒得更為熾烈，從現「珠玉般光輝」（引述自景仰他的佩特），而身為一位藝術家、製造師、創業家和天才建築師，他在藝術道德原則上的表現，也遠勝於莫里斯。不過，這些都屬見仁見智。他們協力轉換世人的審美品味，最後便徹底改變了世界的風貌。

相形之下，維奧萊勒杜克雖學問廣博，勤奮至極，感覺又十分敏銳，基本上卻沒有什麼創造表現。儘管他常被稱為「法國的普金」，還有縱然他沿襲普金風格並深受普金作品影響，促使哥德式建築在法國受人尊崇，甚至廣為流行，然而他是另一類藝術家，而且他和普金的差別也顯而易見。維奧萊勒杜克出生於一八一四年，比普金晚兩年，他投入多年時光，在法國人才輩出的藝術界追求一席之地。他的父親為法王路易—腓力監管田園官邸，他的舅舅曾隨雅克—路易·大衛學藝，後來幫《論壇雜誌》（Journal des Debats）撰寫藝評。維奧萊勒杜克（一如普金）追隨父親，成為一流的建築製圖師暨山河水彩畫家。他輔佐出版界一位出色創業家，泰勒男爵（Baron Taylor）擔任助理多年，繪製一套系列插畫（沿襲遠溯自十八世紀八〇年代的英國典型範例），名為《美麗浪漫的古法國之旅》（Voyages Pittoresques et Romantique dans l'Ancienne France），並於一八二〇年起分多年出版。這部著作最終收入七百四十卷，含兩千九百五十幅插畫，各占四頁篇幅。著作宗旨是要把法國的「老」建築盡收其中，而且除了維奧萊勒杜克之外，還動用了伊薩貝（Eugene Isabey）、韋爾內（Horace Vernet）和大半生住在法國的博寧頓等藝術家，不過貢獻最大的人仍屬維奧萊勒杜克，他繪製漂亮的陪襯插畫，稱為「配景」，也就是環繞文字周圍的平版素描畫作。他參加一八三八年沙龍美展，以他的「梵蒂岡的拉斐爾敞廊」（Raphael's

loggia at the Vatican）上乘組畫贏得首獎，隔年他成為法國國家市政建築理事會督察，此後終其餘生都擔任政府公職。

他的作品絕大多數為修復工程案。雨果年輕時候，曾仗其威名高聲力陳，法國的中世紀建築遺產，遠非世界其他地方能及，如今卻任令其破敗沒落，事實上還紛紛被人拆毀。雨果和其他人士的聲明發揮作用，而維奧萊勒杜克便是全國性反應的關鍵人物。他特別以參與三項計畫著稱，即巴黎聖母院修復工程，獨一無二的中世紀城鎮卡爾卡松（Carcassone）的遼闊鎮區、主教座堂、宮廷和要塞的拯救計畫，還有皮埃爾豐（Pierrefonds）的宏偉城堡修復工程。不過，他還參與了形形色色的其他重大修復計畫，建物對象為全國各地的教堂、主教座堂、大隱修院和公共建築。儘管二十世紀對他有尖銳批判，和針對英國建築師斯科特的指摘相仿，然而大體而言，維奧萊勒杜克的作品，都屬於學識根基深厚的最高水準傑作。他敏銳辨識決定那些需要重建，哪些只需修復即可，還有該如何進行修復工程。他還針對自己的作品，完成一份獨特紀錄，畫出華美的「施工前」、「施工後」水彩畫，這成為山河畫壇出類拔萃的空前傑作。就像普金，他也成就系列文字鉅著，這些都屬建築學和歷史哲學著述，也列出精實考證的紀錄。他的著作包括《十一至十六世紀法國建築辭典》（Dictionnaire Raisonne de l'architecture Francaise du XIeme au

XVIeme siecle，計九卷，1854-1868）《從卡洛林王朝到文藝復興時期的法國家具辭典》（Dictionnaire Raisonne du Mobilier Francais de l'Epoque Carolingienne a la Renaissance，六卷，1858-1874），法國和歐洲全境的中世紀藝術、建築研究便因此產生突破性變革。維奧萊勒杜克不僅成為精研中世紀藝術家和工匠手藝技法的專家，他還成為神祕物件權威（鎖和鎖匠、木輪腳、細作木匠、衣物、盔甲、武器和圍城器械），描繪出這所有品項，製作出搶眼的水彩和蝕刻作品。他深入中世紀技術，和普金同樣透徹領悟其精神所在。不過，儘管他有辦法複製中世紀設計，為十九世紀營建界造出極有用的製品，供他們建造或裝飾哥德式建築時使用，然而他卻沒有普金的過人技能，無法為那種藝術開創嶄新的表達方式。他的《現代居室》（Habications Modernes, 兩卷，1877）缺乏獨創見解令人失望，而他自己的鄉村住宅「拉維帝特」（La Vedette，近洛桑，今已毀），和普金的藍斯蓋特自宅作品相比，更顯得貧瘠不堪。

普金和維奧萊勒杜克都飽學中世紀藝術，養成敏銳感覺，這等成就尚無人能與之並駕齊驅。拿他們的作品來相互比較便可看出，單憑知識與技能，懂得如何複製其文字和線條仍不充分。創造能力也屬必要條件，就普金而言，這項能力是充裕滿盈，而就維奧萊勒杜克的情況，他顯然並不具備這項條件。卡爾卡松和皮埃爾豐都可算是中世紀令人欽佩、喜

愛的實例，由擁有驚人精力的修復師傅挽回，以人為力量延展其壽命。至於普金的契德爾城教堂，卻是十九世紀的藝術與建築天才傑作，此外沒有任何時代，也沒有任何人，得以創造出這項成果。

9 雨果：沒有大腦的天才

雨果（1802-1885）是創意宏高舉世無雙的藝術家，創作範圍廣袤無比，產量也豐富至極。含括整個文學的詩詞、戲劇、小說和散文四大領域，他的產量都同等豐碩，作品也都同樣出色。他在十三歲時已經投身創作古典悲劇和短篇小說，三年之後便獲得大眾肯定，還榮獲土魯斯學院（Academie de Toulouse）頒授一個獎項。此後他的創作便持續不斷（除了十九世紀四〇年代中期，當時他從寫作改投入素描創作，產量一時陷入低潮），直到一八七八年他七十六歲時突然中風，速度方才減緩。而就連那時，他依然繼續寫作，偶爾推出作品，持續到八十三歲死亡為止。他總計約發表千萬字，其中三百萬是在他死後，才由後人根據他的手稿編輯付梓。雨果生前幾乎每天都會寫點東西，就算只是情書，有時寫給妻子阿黛爾，或者寫給他交往最久的情婦朱麗葉·德魯埃（Juliere Drouet），他總是會動筆寫作。通常至少寫一首詩，或幾千字散文，或者兼而有之。詩歌就像他的心

跳，為他的生活畫下印記，而且似乎總是毫不費力、自發泉湧而出。早晨一起床，他往往在進早餐之前便先提筆寫詩。雨果的第一本詩集是《頌詩集》（Odes et Poesies Diverses, 1822），發表時他二十歲。往後每隔兩三年便發表一本詩集。他最重要的作品包括《東方詩集》（Les Orientales, 1829）、《秋葉集》（Les Feuilles d'Automne, 1831）、《暮歌集》（Les Chants du Crepuscule, 1835）、《懲罰集》（Les Chatimens, 1853）、《凶年集》（L'Annee Terrible, 1872），還有《歷代傳奇》（La Legende des Siecles），他這部多卷詩集臧否各個歷史時代，從一八五九年至一八八三年間，分四卷個別發表。總共算來有二十四本詩集，這還不包括「為特殊場合而作」的重要詩作，這些他都在寫作之後，馬上在報紙上發表。

雨果的詩歌總計或許超過三千首，其中幾首非常長，多數都很短，有些則從未發表。

雨果寫了九部長篇小說。第一部在一八二三年，雨果二十一歲時發表，書名為《冰島凶漢》（Han d'Islande），背景設於十七世紀的挪威。這是部浪漫小說，內容第一次展現雨果小說著名的壯闊激昂情節，描述一段力拒匪徒（本書便根據此凶漢命名）至死方休的漫長抗暴歷程。《布格—雅加爾》（Bug-Jargal, 1826）講述發生在一七九一年的聖多明哥（San Domingo）黑奴革命事件，還有一段恐怖死刑的精彩情節。《一個死囚的末日》（Le Dernier Jour d'un Condamne, 1829）也有相仿內容，作者藉虛構故事公開力陳反對極刑。

《鐘樓怪人》（Notre-Dame de Paris, 1831）是雨果第一部「偉大的」長篇小說，背景設於十五世紀的巴黎。內容有精彩的群眾場面並涉及下層社會，還提到一群暴民攻擊巴黎聖母院，結果被住在鐘樓、力大無比的加西莫多（Quasimodo）擊退。《窮漢克洛德》（Claude Gueux, 1834）講述定罪囚徒的生平，是一部失敗的作品，這實際上是雨果下一部長篇《悲慘世界》（La Misérables, 1862）的暖身之作。《悲慘世界》檢視、控訴整個刑事司法體系，這部小說的要角包括逃犯尚・萬強（雨果小說中最令人難忘的角色），還有負責緝捕的警察賈貝。書中有幾個精彩的追捕場面，其中一次發生在巴黎市大下水道，還有一段描述滑鐵盧之戰，另外還有幾段情節則講述一八三〇年七月革命事件。《海上勞工》（Les Travailleurs de la Mer, 1866）講大海和漁人的故事，其中一段敘述討海人和一條巨型章魚的壯烈搏鬥情節。《笑面人》（L'Homme Qui Rit, 1869）的背景設於十七世紀晚期的英國，通篇充斥荒誕情節和不著痕跡的笑料，書中要角的姓名分別為格溫普蘭勳爵、大衛・德瑞—莫爾勳爵、喬西安妮・德・克蘭查里伯爵夫人、湯姆・吉姆—傑克，還有英國海軍部的海漂物回收作業官巴基費德羅，加上幾位「百戶小邑」官員。雨果的最後一部長篇小說《九三年》（Quatre-Vingt-Treize, 1873）講述旺代地區（Vendee）起義反抗法國革命暴政的事蹟，還有背景設於沼澤和法國西部隱密森林的幾個精彩場面。

雨果的戲劇由《克倫威爾》（Cromwell, 1827）起步，以韻文寫成，序論部分非常精彩，引出雨果對法國新浪漫運動的觀點，隨後他還帶頭推動浪漫風潮。《艾美‧洛布薩特》（Amy Robsart）散文體劇本發表之後，一八三〇年雨果又寫出一部韻文劇作《艾那尼》（Hernani）。這部戲劇在法蘭西喜劇院（Comedie Francaise）上演，劃下浪漫主義把古典主義逐出舞台的起點。《瑪莉昂‧德‧洛麥》（Marion de Lorme, 1829）是部韻文體劇本，地位無足輕重，其他幾部散文體劇作也都無關宏旨，包括《瑪麗‧都鐸》（Marie Tudor, 1833）和同樣在一八三三年完成的《呂克蘭斯‧鮑夏》（Lucrece Borgia）。還有一八三五年的散文體劇本《安日洛》（Angel）。不過，韻文體劇作《國王尋樂》（Le Roi s'Amuse, 1832）卻令人難忘，後來還成為威爾第《弄臣》（Raigoletto）的劇本，本劇能廣為人知，這點不容輕忽。還有韻文劇本《呂意‧布拉斯》（Ruy Blas, 1838），這是雨果的最佳劇作。一八四三年，雨果寫出一部劣戲《城堡裏的爵爺們》（Les Burgraves），觀眾評價很差，此後他便退出舞台，唯一例外是一部疲軟的《篤爾克瑪》（Torquemada, 1882）和一組單人劇集《自由劇場》（Le Theatre en Liberte, 1886）。

雨果的小品文和非小說文類包括《萊茵河》（Le Rhin, 1842），這是本旅遊書，同樣大張旗鼓宣揚雨果的愛國理念；《小拿破崙》（Napoleon le Petit, 1852），他藉這本政論

小冊子抨擊拿破崙三世帝國政體；《莎士比亞論》（William Shakespare, 1864），內容陳述雨果的天才論；還有一部名為《立功與立言》（Actes et Paroles）的連篇系列論述，採自他的日記，從一八四一年開始到他死後至一九○○年分別發表。以上所列，還不包括為數龐大的文章、眾多小冊子和時事政治論述。

雨果獨步十九世紀法國文壇，從二○年代獨領風騷直到八○年代，他是最能與莎士比亞並駕齊驅的法國文豪。然而，縱然他具有顯赫地位，他的作品卻沒有正宗學院派全集版本，他的大量信函也從來沒有經過條理分明的編輯，而且有關他畢生作品的重要著作，也幾乎全都受到門戶偏私的嚴重影響而蒙上污點。只有一部真正優秀的傳記，作者是英國人羅博（Graham Robb）。很難想起還有哪位作家一方面這麼廣受歡迎，就總體方面來說，針對他的客觀研究卻又這麼稀少。當雨果邁入垂暮之年，他的作品在法國每年賣出一百多萬冊。他在海外也擁有大批讀者。《悲慘世界》在八個主要都市同時出版。舉英國為例，就在第一次世界大戰前夕，雨果的長篇小說已經有三百多萬冊出版印行。由一項測量值便可以判定他的國際聲望，迄今起碼有五十五齣歌劇都是根據他的作品改編譜成，另有些則是引申闡釋、概略參照而成，作者則包括形形色色的作曲家。比才、華格納、穆索斯基（Modest P. Moussourgsky）、奧乃格（Arthur Honegger）、法朗克（Cesar Franck）、馬斯

內（Jules E. F. Massenet）、德利伯（Leo Delibes）、聖桑（Saint-Saens）、奧里克（Georges Auric）、孟德爾頌、白遼士、李斯特、拉赫曼尼諾夫、佛瑞（Gabriel U. Faure）、古諾（Charles F. Gounod）、維多爾（Charles-Marie J. A. Widor）和董尼才悌（Domenico G. M. Donizetti）都從他的文稿尋得音樂靈感。再者，雨果一向都是當代音樂劇作家的上天恩賜，也是迪士尼的貴人。至今他仍受矚目並引來臧否評論，羅博算出，平均每天都有三千字在某處發表來論述雨果。然而尚有欠缺之處，沒有權威評述來中肯論斷雨果在法語文學界，甚至世界文壇的地位。雨果死後近一又四分之一個世紀，他依然是「鬆脫的艦炮，仍在甲板上橫衝直撞」。怎麼會這樣呢？

有一個附帶原因是，他的作品（基本上就是他的信函）始終欠缺學院正宗版本，原本要熟悉雨果的浩瀚作品已經十分艱難，這下更是雪上加霜。不過，真正的理由卻要從更深奧處來探求，這就牽涉到創造力的本質，以及位於人類心智其他層面的創造力根源。無庸置疑，雨果顯然擁有高度創意，光憑數量眾多的高水準作品，他便能位列身頂級藝術家之林。不過，他讓人不得不提出一個疑問：富有高度創意天賦的人，有沒有可能只具備中等的、平庸的，甚至低下的智能？相同疑問也曾指向狄更斯。不過這裡必須點出，就雨果而言，這個疑惑在他的文藝生涯初始便已經出現；每隔一段時間，相同問題便再次出現，

而且往往是種強烈的語調；如今他已身故，聲名遠播，這個問題依然懸而未決。法國浪漫主義的教父，夏多布里昂便視雨果為他的傑出高徒，稱他為「崇高的嬰兒」（sublime infant）。雨果的同儕評述他時，經常冒出「孩子氣」和「幼稚」兩個形容詞。「荒唐」和「瘋狂」也常見。瘋狂在雨果的家庭確實時有所聞。雨果的哥哥尤金便無緣實現抱負，在裝了護墊的拘禁室中悽慘度過餘生；雨果的女兒阿黛爾，則是在精神崩潰邊緣遊走多年，最後倒下了。巴爾札克抓住這點發表己見：「雨果有一顆瘋子的頭顱，而他的哥哥，偉大的未知詩人，則是錯亂而死」。談到雨果的聲望，有些人會稱之為「雨果的酩酊醉態」。再者，他不只自己發瘋，還感染到旁人。不過，最常見的批評仍是智能不足。勒貢特・德・列爾（Leconte de Lise）說他和喜馬拉雅山脈一樣愚蠢（就此雨果反駁指稱德・列爾「愚蠢透了」）。布洛瓦（Leon Bloy）用的是「一個低能的喇嘛」一詞，後來他還在雨果死前不久，寫下一段指涉更廣的指控：「沒有人不知道他令人悲憫的智力老邁處境，他的污穢貪欲，他聳人聽聞的自負，還有他的極致虛假偽善。」勒蓋（Tristan Legay）在一九二三年稱，詩詞對偶大師雨果錯過了一個自己的對仗，「麗辭精巧、乏於神思」，這點斯塔佛（Paul Stapfer）早已料到，他在一八八七年評論雨果是：「法國最偉大詩人，也是個秉賦天成的修辭家和雄辯家，好談枝微末節瑣事，是個多變多樣的作家，卻是個有瑕疵的人。」法蓋

（Emile Faguet）並未質疑雨果的才華，卻把他評為：「普通、平凡的人物……，他的想法屬於每個人在某些時候都會興起的念頭，卻也總是有些過時……，是位優秀的舞台經理，卻也屬司空見慣。」拉邁特（Jules Lemaitre）在一八八九年寫的一段話還更殘忍：「這個人或許有才華。此外你便可認定他實在乏善可陳。」

這種貶抑雨果心智，否定他為人的情況，絲毫不減損他的創造能力，因此這裡可以深入談點細節。他生於貝桑松（Besancon），父親是個職業軍官，在拿破崙手下步步高升，任上將並受冊封為西吉伯特・雨果伯爵（Comte Sigisbert Hugo）。雨果幼年時期父親四處征戰，於是他也前往義大利和西班牙，在旅途途過部分童年時光；雨果一路見到各種恐怖景象，目睹傷患、屍骸、死馬和破敗村莊。他的父母相處並不融洽，他的母親在一八一二年帶著三個兒子（雨果是老么）離開，定居巴黎費伊蘭提涅斯死胡同十二號，這處宅第原本設有一家女修道院，創辦人是「奧地利的安妮」（法王路易十三的王后）。那裡有片遼闊的庭院，還有一所毀壞的禮拜堂，原野一片密林蔓草，這些景象在雨果的幼小心靈留下不可抹滅的印象。那所廢棄的禮拜堂，極有可能就是《鐘樓怪人》的原始構想源頭，當時陷於荒廢處境，而那片荒野肯定成為《九三年》的素材，藉由小說的密林灌木叢重現風華。雨果寫作一向極端仰賴視覺印象，這是他的長處，也是他的弱點。他經常掌握

住一幅圖象（寫詩時自然如此，不過寫小說或戲劇關鍵場景時也沿襲引用）接著便朝四面八方擴充，發展出一個故事，一段情節，一個場景。

雨果所受教育七拼八湊，沒有體系。就多方面看來，他都算個自學自修的人。他終其一生手不釋卷，卻都散漫不精，作法凌亂又毫無章法，他吸收理解（或只一知半解）大量事實、圖像和字詞讀音，就這方面所學並不亞於他遣詞用句方面的學問。他極擅長靠聽力學習字彙，因此他很喜愛文字，這份天賦重要無比，藉此他才能成為詩人。他也熱愛音樂，特別是莫札特和貝多芬的作品，他還仰仗自己善與人結交的本性，和李斯特以及白遼士為友。不過，真正讓他沉迷，賦予他力量的元素，完全是文字的悅耳聲響。像他這般恣意熱愛運用語言，有時還橫加蠻力施暴，在法國可說絕無僅有。雨果把玩文字就像幼豹戲要，運用言詞就像犀牛衝鋒。

雨果一向期許自己要憑文學創作出人頭地。不過，他也一再藉政治手腕（有時較含蓄，有時則比較直接）冀望能躋身顯貴。遇可趁之機他便雙管齊下。他在漫長生涯當中，有時親近權力核心，有時則身處政治邊陲，卻找不出他有任何一致理念，看不出他奉守哪種道德原則或知識邏輯基礎。理念紛雜，不過這些都屬表面文字。浮面詞藻的背後是對權力的熱愛，卻又往往有眼無珠，加上追名逐利的手腕相當笨拙，甚而有時權位唾手可得，

他卻操之過急或猶豫不決，終至錯失良機一敗塗地。按照家世他應該擁護龐那巴特家族，支持共和政體。父親忠誠擁戴拿破崙，雨果始終沒有和這過往劃清界線，甚而還不動聲色，利用父親以戰功掙來的頭銜（除了在共和平等主義短暫勃興階段之外，）幾乎終其一生都自稱為「雨果子爵」，而且始終依循貴族禮儀，來對待他的兄長和妻子。然而，當拿破崙垮台之時，甚而在此之前，青少年雨果便公開支持世襲君主，懷抱激昂保王理念，成為一個擁護波旁的偏激天主教徒。夏多布理昂寫出偉大著作《基督教義真諦》（Genie du Christianisme, 1802），成為鼓動法國君主─天主教復辟的知識基礎，至於雨果是否讀過此書，卻十分可疑。他吸收的，其實是代表復辟教義的符號：法蘭西舊王室紋章，還有哥德式視覺語彙，以及中世紀騎士精神和聖戰熱情；狼吞虎嚥之後，他便在詩文當中湧現。

他十七歲時和哥哥阿貝爾（Abel）創辦了《保守文藝雙週刊》（Conservateur Littiraire, 1819），大放異彩約十八個月，雨果每期都發表作品，特別著眼藏否當代詩文，依循最嚴苛的文法、格律和詩韻規則，針對作者的最細微偏差大加撻伐，然而這所有規則，到頭來全被他以鹵莽至極的破壞手法成功毀棄。

二十歲時，他依循天主教恪遵聖禮的精神，和青梅竹馬阿黛爾‧傅舍（Adele Foucher）結為連理。兩人都是處子，雨果還要求妻子謹守最嚴苛的婦德，見她撩起裙角

跨過泥潭街道時露出腳踝便大聲訓斥。他在一八二三年結婚這年出版了第一卷詩集，法王路易十八還自掏腰包賜他五百法郎。隔年，雨果的第一部長篇小說《冰島凶漢》也獲得王室大賞，加上一筆固定津貼；雨果也因此獲邀參與第一個浪漫派運動結社，這個結社由浪漫派元老小說家諾迪埃（Charles Nodier）發起，並在他工作的阿爾塞納圖書館（Bibliotheque de l'Arsenal）舉辦集會。然而在兩年之間，雨果便挖走大半年輕作家，自行創辦了一個結社。隨後，他更狡猾兩邊討好。他依然隸屬保王派，還直言不諱，聲量大到讓他獲邀參加查理十世登基大典；他還寫了一首詩來頌揚王子降生盛事，詩文形容那個嬰兒「高貴如耶穌」，是個「崇高的嬰兒」。另外他還鼓動集結一班隨從，幫忙把自己推向舞台中心。他的一八二七年劇作《克倫威爾》就君主、共和優熟劣猶疑不決，為波旁王室敲響不祥警鐘。他為這齣戲劇寫的開場白就像一篇政治宣言，不過是針對什麼而寫的呢？這點很難斷定。文章流露神祕氣息，或說流於空泛。查理十世提議提高他的津貼。雨果特意安排，讓旁人知道他回絕了。不過，他依然保有原來的津貼，這是他兩面兼拿的慣用手法早期實例，到一八三〇年代，他那班狂熱隨徒已經夠多，足以安排一場氣燄囂張的示威活動，為他的《艾那尼》法蘭西喜劇院首演之夜造勢。這場由雨果正式發起的活動，演變成浪漫派壓倒古典派的歷史事件。他依計把三百名戰士散置戲院各處，事前還經過嚴謹操練、演習。隨

之便發生一場暴動，好幾個古典派人士遭毆打重擊，餘下都四散逃竄，浪漫派大獲全勝。

這是雨果的典型操作手法，妥善規劃並大刀闊斧施行（這個上將的兒子可不是白當的）不過這是狡詐所得成果，不是智慧的果實，更不含理想主義成分。

《艾那尼》的首演之夜，常以一種戲劇性樣貌存留人心，成為波旁王朝在當年之後覆滅的先聲。儘管王朝滅亡有跡可循（當年冬季天候特別惡劣，還有許多人挨餓），雨果卻未能預料，困惑猶疑一週後，才斷斷他和波旁王族的所有關連，並公開宣布自己是個共和黨徒。奧爾良公爵（Duc d'Orleans）獲勝之後（他獲選為「法國人的君王」卻非「法國國王」），便拋棄法蘭西紋章，採用共和派的奧爾良盾形紋章三色旗（這又是個兩面兼顧的例子），這點同樣讓雨果感到意外，不過他很快就向新的「人氣君主政體」效忠。國王路易·腓力為答謝支持，乃冊封他為「法國貴族」，連帶賜予這個頭銜的一切附屬特權，包含在上議院的一個席位。稍後我們便會見到，這個頭銜確實很好用。雨果和那位梨形面孔的仁慈君主[14]關係良好，有次兩人在杜樂麗宮（Taileries Palace）見面密議，會談欲罷不能，直到深夜，僕役誤以為所有人都已就寢，便把燈火熄滅。結果國王只好親自尋找蠟燭點燃，

14 譯註：他的梨形臉孔是諷刺畫家奧諾雷·杜米埃的傑作。

接著還打開大門門鎖讓雨果出去。

只要對自己有好處，雨果就一直支持政府，站在權勢這方。原本他擁護嚴苛規則，強力規範法語韻律結構和語彙，堅稱文學紀律是法國文化的精髓，後來卻任意打破規則，特別表現在詩句。雨果發明新的詩韻，採取最鹵莽的方式，改動亞歷山大格詩體。他施展狡詐技法，運用當年仍為禁忌的詩句跨行連續寫法，把一句詩文延續到下一行中。雨果句逗用法獨樹一幟，他使用法文不發音 e 的方式更顯武斷。然而，這些手法都由年輕詩人吸收、運用，雨果的詩學革命也很快成為正統或標準常規。他寫散文時便使用「自然的」白話和庶民用語，並描寫截至當時文壇依然不注意的情況和事件。他還大量使用 moi（我）和 moi-meme（我自己），以此坦露自己的隱密思緒和感情。一個世代之前，英國的柯立芝和華滋華斯也大體做過這樣的事情（兩人合著的《抒情歌謠集》（Lyrical Ballads）在1798 年便已出版），華滋華斯還把自我中心本位變成一種文學優點。然而，這些在法國都很陌生，看來還很新鮮，令人振奮。這些手法加上他的文學思想，結果便使雨果成為知識青年效法的對象。

然而譴責他攻擊法國文化殿堂，引進破壞性外來作法的指控時有所聞，為了駁斥所述，雨果時時警惕，不時敲起愛國鑼鼓，吹響法國文化號角回應這類指控。一八四〇年，

在會上吟唱了雨果的一首詩：

殉國烈士光輝永在！

法國榮光千秋萬代！

此外還有眾多諸如此類的文辭。

兩年之後，雨果發表他的第一本旅遊書《萊茵河》，其中心思想為：「讓上帝給法國的恩賜回歸法國」萊茵疆界，這本書形容法國和德國是歐洲的精髓：「德國是心臟，法國是頭腦。」只要兩強通力合作，由法國來領頭，他們就能把英國和俄國轟出歐洲範疇。而「萊茵疆界」便是這個頭腦和心臟聯盟的先決要件。雨果說，這裡也要採行民主才是，萊茵地區民眾雖講德語，卻也希望頭頂上飄著「世界上最美好、最高貴、最有人氣的旗幟：三色旗」。他們很快會採行法語，這是真正的文化語言，能倡言心思的語言，這就是縱貫他寫作生涯，一再反覆重申的主題。因此：「我們該如何辨識一個國家的智慧？根據他們講法語的能力而定。」雨果一向認為，法國命中注定要統治其他國家，這點經常出現

於他的著述。法國是「實行征服的國家」。他在一八三〇年寫了一首詩，形容巴黎是「歐

洲都之母」，是一隻「蜘蛛，所有國度全被陷捕在牠的恢宏巨網當中。」他寫法國民族主

義，把拿破崙具體展現的那種尖聲刺耳的理念，形容成一種賜給世界，純淨無瑕的恩典。

他卻沒看出，這種民族主義，無法避免也會傳進其他國家，好比義大利和德國，如此一來，

還會產生對法國不利的影響。十九世紀期間，統一的德國和統一的義大利，人口各自增長

了百分之兩百五十，而法國只增長了區區百分之四十五。然而，就連在一八七一年期間，

當法國點燃民族主義烽火所帶來的惡果已經昭然若揭，法國本身的相對弱勢也已經暴露無

遺，雨果卻依然口沫橫飛，繼續空談民族主義。當國民議會針對勝方俾斯麥所擬和平條款

進行辯論之時，他也在國會上發言（他也是個國會代表），力陳阿爾薩斯和洛林兩省失地

「很快就會光復」，還大聲補充說道：「就這樣了嗎？不。法國會再一次掌控特里爾、梅

因斯、科布連茲、科隆，萊茵河整個左岸地帶！」這套空洞大話引來一陣令人困窘的沉寂。

雨果的政治和國際事務觀點散見他的著作，而且往往占有相當篇幅。然而其中卻找不出絲

毫足以展現出非凡識見、天才洞見的段落，甚至連常規智慧都沒有。全是浮光掠影的陳腔

濫調，談共和、人民、法蘭西、天命等等。沒有證據能顯示雨果曾經深入鑽研這些課題。

的確，若是曾經深入鑽研，他就會感到不安，體認自己所抱持的立場是多麼不合邏

輯，多麼不穩當。他抱持雙重標準，結果既從中獲益，也深受其害。年輕時是世襲君主派，一八三〇年成為共和黨徒，沒過多久又投身奧爾良派；然而，當拿破崙的骨灰返還給法國，所有老兵全都在巴黎街頭現身，雨果也在《遺骸返歸故國》（Retour des Candres）中寫道：「彷彿整個巴黎都在城中一側列隊，就像傾側瓶中的液體。」他興奮至極，絲毫不經理智思考便投入龐那巴特派，接著才又為了因應私利，權宜變回奧爾良黨徒。一八四八年革命爆發，讓他完全措手不及，於是他又搖身變成共和黨徒。他得意寫道：「巴黎是當今文明世界的首都：偉大事務都由巴黎思想家籌畫鋪路，還要靠巴黎勞工動手實現。」三天之後，一八四八年六月二十三日，同一批勞工洗劫、焚燒了雨果的房子，原址位於今天孚日廣場。民眾把他看成當前政體的要員，這點可以理解，因為他是國會上議院的議員。

革命群眾搞不清楚狀況在所難免，誰教雨果總想兩面討好，既想站在民眾這邊，卻又身兼奧爾良政權的貴族。這促成一八四五年的一起荒唐事件，從各方面來看，這都是雨果這輩子（含公務方面和私生活領域）的典型特徵。從年輕時代嚴守禁欲開始，發展到一八三〇年時，他已經變成濫交、玩世不恭之徒。他已經有個固定情婦，叫茱麗葉·德魯埃的女演員，還多次和其他人私通，而且往往是露水姻緣，對象多為旅店女侍之流。

一八四四年，他和一個叫做萊奧妮·畢亞爾（Leonie Biard）的怨婦展開一段戀情，這個

新情婦的丈夫比她年長二十歲，是個二流畫家，叫奧古斯特·畢亞爾（Auguste Biard）。她在辦理法定分居期間結識雨果。萊奧妮只比雨果的女兒萊奧波迪內（Leopoldine）大四歲，當了雨果情婦之後，便開始經常收到他寫的情書。她珍愛那些情書。然而她卻不知道，信中最激情的段落，許多都是從雨果以往寫給茱麗葉的情書中抄錄下來的，還有些節錄自茱麗葉寫給他的信函（他還在小說中引用其中詞句）。雨果還為畢亞爾夫人寫了十一首性愛情詩，同樣大半摘抄自其他詩文。雨果的情書毫無價值，無論是原創的或衍生的（好幾百封留存至今），始終都遵循同一模式。魏爾蘭（Paul Verlaine，法國詩人）便曾鮮明點出這種樣板：「我喜歡你。你屈就從我。我愛你。你推拒我。走開。」魏爾蘭說，這些情書寫著「公雞的喜樂，接著寫牠敞開喉嚨高聲啼叫。」雨果在偏離聖奧諾雷路，僻靜的聖洛克廊街上，找到一處愛窩和萊奧妮幽會。他卻不知道，萊奧妮的丈夫已經派人跟蹤她。

一八四五年七月四日，雨果（化名阿波羅先生）和萊奧妮雙雙裸身同眠，被兩位警探叫醒。已婚婦女涉入「非法會談」，在當年是一項重罪，萊奧妮以現行犯當場就逮，立刻被解送專門關押妓女和姦婦的聖拉扎爾（Saint-Lazare）女子監獄。她服刑六個月。至於雨果，他取下掛在頸上隨身攜帶的金牌，證明他是法國貴族，因此除非上議院下令，在這種情況下他有免被逮捕的特權。於是他獲釋離開，在清晨四點回到家中，叫醒妻子承認所為。

稀奇的是，妻子並不感到痛心，因為她發現，自己痛恨的茱麗葉，竟然有了情敵。她反而庇護萊奧妮，還前往監獄探視，並在她釋放之後收容萊奧妮，還准許雨果再與她私通，並精心安排讓茱麗葉從頭到尾明白這回事情。同時，雨果對法國這次的司法表現感到氣憤，並他覺得自己受了法律迫害（他倒是不十分關切萊奧妮所受的苦難），於是動筆撰寫《悲慘世界》，這部長篇小說偉大史詩，便是講述執法的作為。然而，雨果並沒有完全擺脫這次事件。儘管這場醜聞並沒有上報，逃脫巴黎媒體監督，消息仍然傳開了。這敗壞了貴族特權體系的聲望，也把這國王氣壞了。或許是那位丈夫把妻子和雨果的事情公開，後來畫家丈夫被收買，獲委任前往凡爾賽製作壁畫。國王擔心萊奧妮也對外抱怨處置不公，於是授權讓她遷出監獄，住進聖米克里女修道院。萊奧妮在女修道院中幫助修女挑選雨果的詩作，彙集編寫少女學童教材，隨後搬進雨果家中，由阿黛爾負責監督。最後是雨果自己將她趕走，還向阿黛爾抱怨：「為什麼妳總是要這樣管我？難道妳連我自己的情婦，都不讓我挑選嗎？」這事件讓雨果陷入可笑處境，敗壞了名聲，而且始終沒有完全擺脫陰影。隔年，巴爾札克寫出《貝姨》（*Cousine Bette, 1846*），取笑雨果逮捕事件和他的處境，其他幾位作家也不斷隱約暗示提及此事。馬拉美還聲稱自己出生在雨果被逮的那棟房子。

一如既往，雨果的難堪處境並沒有持續很久，不過後來他的房子遭人劫掠，部分可能

肇因於此。他在此後漫長一生，都不斷與人私通，每有機會便勾引女僕，還經常嫖妓。他的日記裡面有一個代表性交的符號，在一八八五年春季出現八次。最後一次出現在四月五日，他八十三歲生日過後三十八天，也就是他在一八八五年五月二十二日死亡之前六週。

我年輕時，曾在一九五〇年代早期住過巴黎，當時一位老紳士送我一幅令人難忘的圖片，那是描繪年邁雨果性行為的圖像，那位紳士幼時曾在一八八四年，和雨果同時到一處城堡參觀。當年，兒童和女僕的房間都設在閣樓，房內不鋪地毯，布置簡樸（男僕都睡在地下室）。他說，在一個夏日清晨，他很早就起床，覺得無聊，於是出房門來到走廊，他腳下是沒有上漆的光地板，強烈陽光低斜照射透窗而入，照亮粒粒塵埃。當時他約莫四歲。突然之間，一個老人出現眼前，他的腳步堅定，長了一口白鬍子，眼神銳利威猛，身上穿了長睡袍。當時那個男孩並不清楚來龍去脈，日後回想起來，原來雨果也起了個大早，他猜想前晚雨果在晚餐時，注意到一位漂亮的女僕端送餐盤，而且有可能已經和她幽會，反正當時他正到處尋找她的臥房。男孩尋思那個老人或許是上帝，老人停下腳步，抓住那個男孩的手，撩起睡袍，拿小孩的手碰觸自己那根蠢蠢欲動的粗大陽具，接著說：「喂，小鬼。以我的年紀，這可說十分罕見。將來等你長大了，你可以對孫兒炫耀，告訴他們你的小手曾經握住詩人雨果的那話兒。」接著他放下自己的睡袍，順著通道大步走去，繼續搜尋他

的獵物。

一八四八年至一八五一年發生的幾起事件，成為雨果的生活主軸，卻是事件控制了雨果，卻非雨果所能掌控。一八四八年間，巴黎市內出現駭人的慘烈暴力景象，撼動雨果草創的激進主義；後來拿破崙三世嶄露頭角，雨果便支持他，以龐那巴特黨徒身分進入新設立的激進機關。不過，儘管拿破崙三世組織新政府之時也為雨果安排了一個官職，那卻非雨果自評該得的高級官銜，於是他心生嫌惡拒絕上任。此後他的敵意愈深，後來當拿破崙三世在一八五一年主導一場政變，雨果一如既往又措手不及，這時他便逐漸改採公開手段激烈反抗並出國避難，首先逃往比利時，接著在一八五三年前往英倫海峽群島，先住在澤西島，從一八五五年起便定居根息島。就某方面來講，流亡生活很適合雨果。他給自己的宅第命名為他自找的二十年流亡歲月。

「奧特維勒屋」（Haureville House），在裡面創造出自己的中世紀天地，他在頂樓居處環顧世界動筆著述，撰寫詩文和小冊子來譴責他口中的「小拿破崙」皇帝；一邊欣賞荒僻海岸和大海，他以此為題材完成無數鉛筆素描和淡水彩畫作，還在他的偉大小說《海上勞工》當中描繪這幅景致。他經常預言拿破崙三世最終要垮台，後來果然在一八七〇年成真。但話說回來，這點任誰都看得出來，而且皇帝之所以垮台，正是由於他妄自尊大，想實現民

族主義理想，而這也正是雨果本人時常倡導推動的目標，截至當時，那個理想已經超出法國能力所及。不論如何，雨果得以在一八七一獲得平反回到巴黎，還成為國家英雄，而且又一次當選國會議員，不過他講的話實在言不及義。他的書本繼續熱賣，歸功於雨果最感興趣、最汲汲經營的龐大公關機器，他毫不費力便冠上文豪頭銜，攀登他（和其他人）心目中理所當然的「法國文壇泰斗」地位。

此外，他就法國君主政體傳統騎牆觀望一生，最後終於成為共和主義的化身，於是他在一八八五年死時，舉國同聲哀悼，他的葬禮也開放供民眾觀禮，令人想起〈遺骸返歸故國〉一文。雨果事前做了周詳規劃（就某個層面來看），這是他的雙重標準哲學和兩面兼顧手法的最終定論。他在遺囑當中，指定共和黨主席格雷維（Jules Grey）、參議院院長蘇伊（Leon Soy），還有眾議院院長甘必大（Leon Gambetta）三位負責執行他的遺囑。他臨終時還上演一場拖泥帶水的戲碼。他特意安排讓大家知道他信仰上帝。巴黎樞機主教笨得可以，竟然提議要幫他籌辦臨終祝禱。他考慮這個構想好幾天，最後才宣布自己是個塵俗人物，安排把遺體葬於先賢祠（Pantheon），這本是座重新聖化的教堂，這下就必須再次去聖改回俗用，於是國會匆促通過條例，好接納他的塵俗靈柩。一八八五年五月十九日到二十日那晚，雨果這位垂死文化巨人做了一場大師級演出，他用法語演講，翻譯為拉丁語，

接著再譯為西班牙語。他吟出亞歷山大格詩行，諸如「這是一場日夜不止的戰鬥」之類，冠冕堂皇卻毫無內容可言。他同意政府為他舉辦國葬的提議，而且規模浩大無比，卻堅持靈柩和靈車應採用貧戶級款式，這個附帶條件實在奇怪，因為雨果早已是個百萬富翁，而且兢兢業業守護他的錢財。葬禮出席民眾多不勝數，最少百萬人，埃德蒙・德・龔古爾還記載，警方告訴他，所有妓院全都歇業，還垂掛黑色棚布以示尊重（得其所哉，因為雨果生前便是她們的頂級恩客），不過就在前一晚，當雨果的遺體停放凱旋門下供人瞻仰，那貧戶級靈車依然引人側目。福特・馬多克斯・福特（Ford Madox Ford）目睹情況並動筆寫道，靈車「像個塗黑的貨箱，由兩匹患了跗節內腫的馬兒拉動：一種由偽善咧嘴嘻笑引發的不可思議震撼效果。」後面跟著十一輛滿載鮮花的四輪馬車。葬禮期間有好幾個人喪命，還有一名婦女分娩產子。民眾對葬禮的印象，和後世百姓對甘迺迪遇刺身亡的印象雷同。

福特的評論是個典型，忠實映現雨果現象在英國激起的混雜情感。丁尼生在英國聲譽卓著，直逼雨果在法國所享盛譽，他稱雨果為「怪誕的巨人」。他是個「片面的天才，（也）提醒我們，崇高和荒謬只有一線之隔」（怪的是，這也令人憶起拿破崙對莫斯科撤軍的評論）。一八七七年，丁尼生寫了一首十四行詩來褒揚雨果（「詩情的維克多，浪漫的維克

多〕），還把作品寄給那位老人，雨果回應道：「我怎能不愛英國，滋養出像你這等人物的國度。」薩克雷讀雨果的萊茵旅遊書之後指出：「他偉大極了，寫作時就像全能的上帝。」不過，後來薩克雷在巴黎一處教堂見到雨果，卻貶損他是個「古怪的異教徒」。

狄更斯景仰雨果這個人，對他在皇家廣場的公寓也深感歎服：「最棒的公寓，還有在房間裡頭，站著一個體格矮小、五官分明、眼神熾烈的傢伙。」那是個……

極其出色的地方，看來就像家賣珍玩的老店鋪，或是某家幽暗、寬廣的老舊劇院，雨果讓我印象最深刻的是他這個人，他看來才氣縱橫，也肯定是個天才，而且從頭到腳都非常有趣。他的太太是個健美的女子，有一對閃亮黑眼睛，看起來，她這個人每當晨起鬧起情緒，都可能會在丈夫的早餐裡下毒。那裡還有個女兒，像媽媽的翻版，年紀十五六歲，還有雙翻版的眼睛，腰部以上簡直是一絲不掛，我猜想她到哪裡都該攜帶一把銳利的匕首，不過看來好像沒有。在幾套老舊盔甲、幾幅老舊繡帷和幾個老舊箱櫃中間，擺放了一張猙獰的老椅子和幾張桌子，還有從老舊宮廷取來的幾頂老舊的尊儀華蓋，還有幾隻老舊金獅，作勢要拿幾顆笨重的老舊金球玩起九柱遊戲，這些事物展現出最浪漫的景象，看來彷彿是從他創作中浮現的章節。

拿狄更斯來和雨果比較可發人深省。狄更斯是英國最堪與雨果相提並論的人物，他堅守浪漫風格、屢有發明創造、熱愛奇妙傳說，而且講起傳奇故事來更是精彩萬分；他是個擅長描述、天縱英明的作家，向來不曾困於遣詞用字；他熱愛神祕謎團、古代的隱軼密聞，還有人類的怪癖。然而，兩人差別又如此懸殊！這是法國和英國的差別。狄更斯出色的皮爾格里姆版書信集計含十二卷，而且有豐富的註解，讀這些書信起碼可以徹底了解這個人，還有他的所有活動（只除了一點：他和特南的戀情，這仍是個謎，恐怕也永遠籠罩在疑雲中）。兩人都是壯闊至極的創作大師。不過就其他一切方面，兩人都不相同。雨果這個人言過其實，是個口沫橫飛，位列國會歷任三朝的政客，而狄更斯則曾斷然拒絕多次延攬，不肯進入下議院，而且公開活動只局限於實際可行的計畫，好比經營一家青年旅舍，專收未婚失足女性，並協助她們搭船前往澳大利亞。雨果這個人吝嗇小氣、一毛不拔，而狄更斯則是不吝珠玉、慷慨大方。雨果這個人大張旗鼓宣揚民族主義，喧囂吵嚷盲目愛國；狄更斯則強烈譴責克里米亞戰爭，厭惡帕默斯頓[15]之流的政治家。而且不斷尋求以和平手段來處理國際紛爭。雨果經常叫囂不公不義，狄更斯則曾幾度親身投入，努力匡正缺

15 譯註：Palmerston，指第三世柏狄斯頓子爵Henry Temple，任首相時對抗掀起克里米亞戰爭。

失。他的書信彰顯他發揮膽識，獻身苦幹的一生，還屢屢展現他博愛世人的無數事蹟。相形之下，雨果便顯得虛榮自負、自私自利，而且完全沉淫在他本人的自我當中。他還經常不自覺展現可笑舉止，他的滑稽還隱含一抹邪惡氣息。兩個人對自己的太太都很壞，個性上也都有明顯缺憾，然而意志力卻又皆十分堅強。不過，對狄更斯的作品和生平認識愈深，便愈使人樂於親近他；就雨果來講，則是愈令人想要和他疏遠。誰是更富有創意的藝術家？這無法評斷。

10 馬克‧吐溫：該怎樣講笑話

馬克‧吐溫本名叫做塞繆爾‧克萊門斯（Samuel Langhorne Clemens, 1835-1910），在美國文壇扮演核心要角。確然，他或可說是美國文學的創建人。更早之前，在美國出人頭地的所有作家，大體來講都完全隸屬英國式傳統，也或多或少罹患了後世所謂的「文化諂媚症」，這裡只舉數人為例，歐文（Washington Irving, 1783-1859）、愛默生（Ralph Waldo Emerson, 1803-1882）、霍桑（Nathaniel Hawthorne, 1804-1864）和朗費羅（Henry Wadsworth Longfellow, 1807-1882），這四位是十九世紀前半期在大西洋兩岸文藝界呼風喚雨的的要角。沒錯，從一八二六年起，詹姆斯‧費尼莫‧庫珀（James Fenimore Cooper, 1789-1851）便開始採用美國式背景來寫作，最初是他的著名「皮綁腿故事集」五部曲，描述棲居邊陲蠻荒的印第安人和蠻荒探子「小納」‧巴姆波。這幾部小說傳遍全世界，發揮可見影響，促使歐洲人向美國移民。不過，從根本來看，庫珀處處仿效司各特爵士，他

運用美國土話來寫傳統傳奇冒險，而從他卷帙浩繁的作品便能看出，他總是不斷回頭張望，以英人楷模馬首是瞻。此外，庫珀還是個相當荒誕又不得體的作家，馬克・吐溫本人在〈費尼莫・庫珀的文學犯行〉（Fenimore Cooper's Literary Offenses）和〈再論費尼莫・庫珀的文學犯行〉（Further Literary Offenses of Fenimore Cooper）兩篇論文中都曾指出，庫珀簡直毫無資格躋身任何藝術名人錄，不論標準多低都不行。

相形之下，馬克・吐溫不只是位偉大的開創型藝術家，還是個徹頭徹尾的美國藝術家典範。他的作品都採用美國素材，儘管他大半題材，都是由世界各地採集而來；他的風格（倘若這是個正確用詞）都是美國樣式，他的語彙、口音腔調、意識型態幽默、喜劇、由內而生的義憤或外力激發的怒氣、自我表述、文學交流手法，還有特殊新聞天分。他是個美國式機會主義者、美國式剽竊者、美國式自吹自擂自我中心者，還是個美國式文學奇才。

他一舉解放美國文學，徹底擺脫卑躬屈膝的諂媚作風，教導美國作家和形形色色的大眾演藝人員學會一套全新的花招，自此沿用不輟傳迄今。他的創造力往往因陋就簡，幾乎都要令人汗顏。然而他的創作卻十分豐碩又獨樹一幟，而且確實有過人力量，那是種鄉土的魅力，憑空創生素材，接著又把素材轉化為完整的書籍，從而凝固納入傳統和文化自信當中。他是所有文學騙子當中最高明的一個，他藉由欺騙讀者得到的樂趣（一種將貪婪、辛

酸、藐視和歡欣融於一爐的樂趣），構成他創作精神的一項根本成分。

美國是個新興大國，當初住在這裡的民眾，主要都來自古老小國，當他們滲入美國遼闊大地，發現這裡的種種奇妙特色，他們便開始敘述、渲染眼中所見，或彼此交換見聞，或說給還沒來到這麼偏遠地方的人知道。這時他們便圍坐營火周圍，有的則在帳篷、小木屋內，還有些在取代客棧功能的店鋪裡面，以及來自他們的祖國的咖啡館中暢談。他們都有真實故事可說，隨著故事反覆傳述，情節便愈來愈誇張，於是趣味便不取決於故事是否真實，是否合情合理，而是要看故事講得夠不夠露骨，還有講故事的人是否鄭重其事、發乎內心。這是種嶄新的藝術形式，或者應該說是一種古老敘述藝術的復甦，讓日耳曼和北歐各族在能讀能寫之前，便已構思出來的薩迦傳奇（sagas）和尼貝龍根之歌（Nibelungenlied）傳奇重見天日。然而這次復甦卻有點差別，因為它是伴隨著，或居前引領著一個複雜精緻的、有文化修養的現代社會共同發展，必須有個現代荷馬來把它記錄下來。馬克・吐溫就是那個人。

馬克・吐溫生於密蘇里州的佛羅里達村，在同州的漢尼拔城長大，故鄉是一片遼闊、繁複的泥潭河川地，產出繁多題材，構成他兒時聽聞的種種故事。後來他成為老練的印刷工，當過汽船領航員、志願役士兵，還在內華達掘銀熱潮時代當過礦工，最後則成為一位

記者。他從事這些活動，足跡踏遍美國中西部和西部，墾荒闢土在那裡仍屬常態，向邊疆前進則是生活中的嚴苛事實。在這個未完全開墾的國家，大半地區到晚上便無事可做，於是講故事的人便成為主宰。在他的密西西比河河畔童年期間，他的青少年和成年早期階段，馬克‧吐溫接觸到莊稼漢或墾荒人的敘述藝術，嚮往能與他們並駕齊驅，熱切一如他想當個江輪領航員（他在《密西西比河上生活》一書中，便曾向我們透露這個心願）。他終於當上了領航員，而且講故事方面他也同樣如願，步步發展，成為一位大師級小說家，而且終其餘生撰述不輟。

「馬克‧吐溫不只聽聞轉述故事，還深思故事情節。一段時間之後，他寫出一篇〈該怎樣講故事〉（How to Tell a Story），後來這篇散文成為他一八九六年散文集的主題篇章。文章開頭寫道：

我並不主張自己能依循該有的方式來講故事。我只主張我知道故事該怎樣講，因為多年以來，我幾乎每天都和最高明的說書專家往來。

他又說，只有一種故事很難講，那就是幽默故事；還說幽默故事是美國式的，滑稽故

事是英國式的，而機智俏皮的故事是法國式的。犯罪故事和機智俏皮故事的效果要看內容主題。至於幽默故事的好壞，則依講述方式而定。

這裡我們便開始進入馬克‧吐溫的要旨，還有他創造力的核心。他聆聽說書藝術大師口述，在營火旁、小木屋內，還有店鋪和酒吧裡面，學會如何講故事。接著他把這項學識轉為白紙黑字。嚴格來講，馬克‧吐溫並不是位小說家、哲學家、先知，也不是旅行作家，不過這些他全都沾到一點邊。他基本上是個講故事的人，是個講故事高手、天才說書人。

因為他這個人殘忍無情。馬克‧吐溫明白，講故事的精髓是放蕩不羈，這點他甚至在孩提時代便有領悟。講故事的人並沒有發誓他講的是真話。他或許會堅稱故事是實情，的確，他必須這樣講。不過，並不表示那就是事實，也不代表故事必須是真的。聽眾或許會期望說故事的人聲明他說的是實情，因為那是一項藝術常規。然而，說書人的讀者或聽眾，對他的真正期望卻不是內容合理或如實道來，而是要他帶來娛樂和歡笑。他們也知道這點。

馬克‧吐溫知道這點，當他說「接下來我要講的完全是事實」，其實只是在講述「話說從前」之類的慣用語。講故事的人是擁有撒謊證照的人，然而他永遠不能這樣講。當馬克‧吐溫得知湯瑪斯‧卡萊爾（Thomas Carlyle）主張「真相終究要曝光」，他便回應說道：「那是因為他不知道該怎樣好好撒謊。」這個「好好」兩字很重要。講故事撒謊有常規慣例。

馬克‧吐溫對這點有敏銳感受。確實，那就是他採用化名的原因。若是以山姆‧克萊門斯的真實身分，他就要受到良心約束，只能講真話，和其他教養良好並相信（或假裝相信）華盛頓和櫻桃樹故事的美國人沒有兩樣，不過櫻桃樹故事本身，就是威姆斯堂區長捏造的謊話（同時堂區長本人也不是真的堂區長，而是個賣《聖經》的售貨員）。不過，以馬克‧吐溫這個身分登場，他便是有證照的說書人，也因此他可以為藝術而撒謊。事實上，這個化名有個雙重不實之處。「馬克‧吐溫」（Mark Twain）本是探測河深的應答聲，意思是「深度二噚」，這個筆名不是山姆‧克萊門斯想出來的。這是他從另一個改行寫作的前領航員偷來的，那個人叫做塞勒斯（Isaiah Sellers），曾使用這個筆名在《紐奧爾良五角報》（New Orleans True Delta）猛烈抨擊這人，塞勒斯慘遭重創，滿懷嫉妒不再寫作，於是山姆‧克萊門斯把他的綽號接收過來。

這是發生在一八六三年，兩年之後，馬克‧吐溫（他這時的名號）在《紐約週六報》

16 譯註：New Orlans Picayune，該報創刊時依西班牙幣制販售，每份賣「Picayune」，值「里爾幣」五角錢，故名。

（*New York Saturday Pres*）發表了一篇〈卡拉委拉郡的著名跳蛙〉（The Celebrated Jumping Frog of Calaveras County）小品文章。這篇故事（後來成為馬克・吐溫第一本書的主題篇章）引來熱切矚目眼光，讓講故事的人譽滿全國，從此以後，馬克・吐溫不缺聲望和聽眾。〈著名跳蛙〉是馬克・吐溫的真正本色，展現出他的寫作和運作手腕，他的事業生涯完全找不出其他如此典型的範例。首先，他原本宣稱，這個故事是他在加州圍著營火，從一位老墾荒人那邊聽來的，事實不然。這是個古老民間故事（後來他就這樣說的），源遠流長，可以追溯至古希臘時代，而且就連在美國，也已經流傳很久。的確，這則故事在加州早就出版，起碼在一八五三年便已經問世，當時山姆・克萊門斯年齡十八歲，而他要再過多年才會前往西岸。他最早是怎樣聽到（或讀到）這則故事便無從考證。料想那隻跳蛙和跳蛙主人的名字（「韋伯斯特」和「斯邁利」）都是他構思出來的。後來他堅稱，那則故事發生在一八四九年春天，地點在卡拉委拉郡，當時正逢淘金熱潮，斯邁利則躋身「四九年淘金客」之列。他還堅稱：「這個故事我是聽一個老人講的，他不講新鮮故事給旁人聽，他講的是旁人曾親眼目睹並銘記心中的故事給他們聽。」這或許是事實。不過馬克・吐溫又說，我聽那個礦工講故事的日子是在一八六五年秋季……他並不覺得他的故事有絲毫幽默可言，他的聽眾也不覺得；他和聽眾連微笑都沒有，也沒人發笑；在我那個時代，我從來沒

有參加過這般嚴肅的聚會。馬克‧吐溫說，他們只對兩件事情感到興趣：「一件是故事主角斯邁利的機靈表現，他用一隻塞滿彈丸的青蛙來騙倒那個陌生人；另一件是斯邁利對青蛙本性的透徹了解，因為他知道（就如小說敘述者所稱，還有聽眾所認可的）青蛙喜歡彈丸，每見彈丸都要張口吞食。」馬克‧吐溫在這裡著手敘述的內容和故事正好相反。斯邁利並沒有騙倒那個陌生人，是陌生人騙倒斯邁利。斯邁利也不知道青蛙喜歡彈丸，是那個陌生人餵牠吃彈丸。的確，從原始故事完全看不出青蛙喜歡彈丸；恰好相反，經歷這次跳躍不得的恐怖經驗，韋伯斯特肯定從此非常不喜歡彈丸。

事實上，馬克‧吐溫讓他的故事二度、三度回鍋，甚至還四度回鍋。他在十九世紀六〇年代先把這則故事一稿數賣，接著他又在九〇年代重講一遍，首先提出的是希臘版本，〈雅典人和蛙〉（The Athenian and the Frog）引自西奇威克（Sidgwick）的《希臘散文作品》（Greek Prose Composition），接著重講加州版，敘述他捏造的或抄襲的斯通利故事，隨後他還有膽量再提出第三個版本，那篇故事是從法文版回譯而成，而法文版則是由「勃朗夫人」（Madame Blanc）翻譯自他的原始著作，投到《兩個世界的評論》（Revue des Deux Mondes）雜誌發表。由於他的翻譯本採直譯作法，讀來非常有趣，這也讓馬克‧吐溫有機會為讀者上一堂課，批評法語的雜亂混淆情況，我猜他還發揮相同伎倆來處理德文版本，

因為馬克・吐溫對德國人動不動組合構詞，拼出几長單字的習性非常不以為然，他還曾在他的幾本旅遊書中借題發揮，引來不少笑聲。馬克・吐溫後來坦承，這則故事的希臘源頭，本身也是捏造的。西奇威克只不過（經馬克・吐溫允許）把馬克・吐溫的加州版故事翻成古典希臘文，把射鵪鶉的子彈改成石頭，把吉姆寫成波伊提烏（Borthius）之流，還把陌生人改成一個雅典人，然後把譯本冠上〈雅典人和蛙〉標題。所以，馬克・吐溫對這種驚人巧合抱怨連連，其實不過是種表演伎倆。

這一切都證明一點，馬克・吐溫是個精明的專業幽默高手。他懂得幽默經濟學，也知道一旦你握有一個有趣的構想（一隻塞滿彈丸動彈不得的冠軍跳蛙）你就可以拿來善加改動一再運用。當馬克・吐溫面對一群仰慕他的朋友私下談話，這時他就講跳蛙故事的一個版本。他還在多次巡迴演講時，在講台上講述這個故事，因為他另有一項專業天賦，他有辦法認出適於聽講也適合閱讀的故事。這則故事怎樣才最有趣實在很難判斷：是閱讀或聽講，還是以法文、德文、英文或希臘文來展現。馬克・吐溫的書面版本，採用的是十九世紀四〇年代採礦營地的加州地方話。不過這則故事同樣可以用密西西比「黑人土話」（darky）或密蘇里「多利式鄉音」（Doric）傳達，不然，紐英格蘭區的通俗白話也行。

由於這個青蛙故事，馬克・吐溫偶然（幾乎可算意外）發現了二十世紀喜劇演員口中

的「連環笑點」，也就是能一再用來發揮效果的笑料，這可以用在冗長故事、書本或演講

裡面，而且（只要講得好，時機又掌握得恰當）這會愈講愈好笑。馬克・吐溫一領悟到自

己發現的是何等珍貴的寶藏，他馬上拿這項工具來一再運用。從《艱苦歲月》（*Roughing*

It）裡面便找得到經典實例，內容講述格里力搭乘驛馬車的呆板軼聞，故事由一輛驛馬車

的乘客講述，接著又由所有上車旅客分別交替講述。內容包括格里力的許多趣聞，結果馬

克・吐溫施展他的低劣伎倆，把他們全都殺死，他藉這種手法，輕輕鬆鬆為他的新書寫出

有趣的一章，這又是幽默經濟學的一個實例。

連環笑點是馬克・吐溫第一部成功傑作的一項特徵。《傻子國外旅行記》（*The*

Innocents Abroad）敘述他和一群美國人，首度前往歐洲旅遊的經歷。第一版賣出十幾萬本，

馬克・吐溫也發了大財。隨後他經營事業，製造一種專利排字機，結果運氣不好，他賺的

錢虧損大半並宣告破產，接下來，他藉一趟環球演講旅行，又把財富賺了回來。那趟旅行

經歷寫成又一本《傻子國外旅行記》，書名為《赤道環行記》（*Following the Equator*），

所得利潤使馬克・吐溫有能力償還所有債務。這又是個例證，顯示他對寫作經濟學是多麼

爛熟，因為兩本書背後的理念，基本上是相同的，不過內容轉折豐富多樣又獨具創意，足

以使讀者津津樂讀。

馬克‧吐溫開始從事公開演講，既為了賺錢，也為了推銷他的書籍，這時他的寫作生涯才起步不久，演講很快便成為他獲得名利的主要方式。馬克‧吐溫既是作家也是演說家，兩種角色難免交織混淆，的確，很難評斷他這輩子究竟是哪方面比較出名。他的演講基本上都以展現幽默為主，他的演講精彩激昂，完全在演戲。他沾了狄更斯的光才走上這條謀生道路，狄更斯的讀物在十九世紀六〇年代暢銷全美，引來大批讀者，馬克‧吐溫便恰好在這時起步。狄更斯藉他的書本成名，馬克‧吐溫也是。不過，狄更斯著眼在以他的「小內爾之死」賺人熱淚（內爾是《老古玩店》書中主角），或以「比爾‧賽克斯的結局」，引來驚悚令人激動（賽克斯是《孤雛淚》書中主角），至於馬克‧吐溫則想引人發笑。他基本上就是個單人脫口秀喜劇演員。他的藝術和創造力的宗旨都是想引發笑聲。馬克‧吐溫喜歡賺錢。他喜歡生命中的美好事物。他活得富足，蓋了兩棟昂貴的房子，其中一棟存留至今，而且實際上是展現他才華的博物館。不過，他的真正獎賞是笑聲。他是個極度講求自我的人，自負到務求萬眾矚目和英雄崇拜的程度，而他的手法是假作謙虛，這點和雨果或華格納相似。他發現，最合宜的崇拜方式（這是他的生命氣息，就私人交誼和公眾演出皆然）是吃吃竊笑，逐漸爆出連串哈哈哈大笑，更漸漸增強達到不可收拾的歡暢狂笑，同時就如他所述，大家笑得「紛紛跺腳，椅子翻倒滿地」。剛開始時，馬克‧吐溫常以下述方

式出場。他藏身簾幕之後彈奏鋼琴（他鋼琴彈得不錯，他還是西部沙龍笑話的創始人，後來王爾德在十九世紀八○年代美國旅遊後，才竊為己用，「請不要射殺鋼琴師。他已經全力以赴。」）當簾幕拉起，馬克‧吐溫仍專心演奏樂曲；接著他悠然察覺，有群觀眾正等著他來照料，於是他起身走到舞台中央。他止步不語，過很久才開口發言。

馬克‧吐溫會精心打扮匹配這個場合，或說匹配他的角色，就如狄更斯和王爾德的作法。不過，狄更斯採用的是英國維多利亞時代早期的男子晚宴服裝，還佩戴合宜飾品，王爾德則身著天鵝絨馬褲、金帶扣，還佩戴唯美主義運動（Aesthetic movement）樣式的黃色，他的濃密小鬍子也隨著變色。這種白色裝扮變得非常出名，馬克‧吐溫到哪裡都能讓人認出，到了歐洲也和在美國一樣。他沐浴在這種榮光當中，高興之餘還學到一項把戲，可以在特殊場合耍弄。他熱愛那種長及全身的黑色堂皇禮服，袍邊鑲了金色花邊，還搭配一席紅色絲兜，頭戴一頂博士學位帽。他拿這身裝束來炫耀，特別在為他舉辦的晚宴上更

配綠花朵，至於馬克‧吐溫則自行設計衣衫。他放下黑色燕尾服，改穿全白套裝，衣料則視季節採用亞麻或羊毛，領上佩戴白色絲綢領帶，足蹬白色皮鞋。他四處巡迴演講，大受民眾歡迎，他的火紅頭髮在這段期間轉為灰色，接著是燦亮白色，其實更像是起泡的香檳色，他的濃密小鬍子也隨著變色。他獲牛津大學頒授一項榮譽博士學位，高興之餘還學到一項把戲，可以在特殊場合耍弄。

是如此，此外在任何正式場合，只要他覺得有必要向他的群眾張揚一下，好引人特別注目，他便這樣打扮。

身為表演者，也專門講述幽默軼聞，馬克・吐溫明白，他表演時必須調節聲音來做搭配，這樣才有變化，而最好的方式就是適時改變不同腔調，為他的故事畫龍點睛。至此我們已經見到，以腔調作為表現幽默的工具，（在英語文壇）起碼可以回溯至喬叟，莎士比亞也經常使用。狄更斯運用腔調發揮極佳效果，他還是個倫敦土話大師，精擅倫敦周邊各郡的多種鄉土講法。然而，基本上腔調是種口語技法，特別在發揮幽默效果時更是如此。

寫成白紙黑字便會遇上問題，作家要設法把標準英文，譯寫出既真實又好笑的腔調。這並不容易辦到。事實上非常困難。狄更斯有傑出表現，他的腔調特色，加上運用錯別字來製造諧音謬誤笑料的高明本領，讓作品更顯得妙趣橫生，「甘普夫人」就是個最佳實例。

不過，狄更斯偶爾會出現敗筆，薩克雷常有敗績，就連擅長抄錄印度腔調並寫成書的一流名家吉卜林，一旦碰到愛爾蘭話、約克郡話和倫敦土話都要落敗。馬克・吐溫從未出現敗筆。馬克・吐溫天生十分健談，在台上一向能發出正確的腔調；他還是我所知唯一能正確膽錄腔調，寫成書面作品的作家。他這項才能有個絕佳實例，那就是《頑童流浪記》。

一八八五年原始版本的目錄表正前附有一條註釋，標題為「解釋」，馬克・吐溫在這裡寫

道：

本書內容採用了幾種方言，亦即密蘇里黑人方言、西南偏遠地區的極冷僻土話、經常聽聞的「派克郡」（Pike County）方言，還有這最後一種的四類變化形式。這其中的細微差別並不是隨意亂寫，也不是猜測而得；而是不辭勞苦悉心求教，由熟悉這幾種語言形式的人士提供可靠諮詢和輔助才有辦法完成。

我要在這裡提出解釋，因為不這麼說，許多讀者便可能要假定，所有角色都想要講相同的口音，結果卻出現偏差。

《頑童流浪記》中使用的方言是種行家手法，在英語文壇無人能比，也是這本處處迷人的讀本當中最迷人的一項特點。不過，馬克·吐溫的腔調在他的作品當中隨處展現，真實又鮮活，若是上了講台或進入演講廳，那麼效果還會更好，這時他就可以用上加強語氣和純口述微妙演出，這都是打字機辦不到的效果。

在廳中，當他向一群觀眾講述情節時，馬克·吐溫便縱情表現口說奇技，就像個小提琴手演奏華彩樂段。這方面有個傑出事例，那就是〈金手臂〉（The Golden Arm），這是

他在演講廳中常提到的趣聞，曾收入〈該怎樣講故事〉一文發表。他說這是「一則黑人的鬼故事，而且在華麗結局之前還有一段暫停。」這段暫停「是這整個故事當中最重要的部分。」就像多數專業單人脫口秀喜劇演員，他也視情節內容，把注意焦點導向某位觀眾，就本例而言，他需要一位「容易受影響的姑娘」。他又說：「只要能夠精確掌握（暫停的）正確長度，當我在尾聲猛然起身呼喊的時候，便能製造十足效果，得以讓（那位姑娘）嚇得發出一聲輕呼，從她的座位上跳起來。」我列出〈金手臂〉全文，因為沒有其他方式能夠顯示這段故事是多麼駭人聽聞。

〈金手臂〉

從前有一個小氣惡劣的男子，自己一個人遠遠住在大草原上，不過他還有個太太。不久之後他太太死了，他把太太包好搬了出去，把她埋在草原上。噢，那太太生前有隻金手臂，完全純金的，從肩膀以下都是。他非常小氣，小氣極了；當晚他睡不著，因為他實在太想要那隻金手臂了。

到了午夜，他再也忍不住了⋯於是他起床，他起身，挾著他的提燈外出，冒著暴風雪努力前進，要去把她挖出來，拿那隻金手臂⋯於是他頂著強風低下頭，挖啊挖啊挖穿積雪。

接著突然之間，他停了下來（這裡要暫停相當時間，還要裝出驚駭的表情，做出聆聽的樣子）然後說：「老天爺，那是什麼？」

於是他側耳聽了又聽，於是風出聲了（咬牙摹做尖嘯、呼號的單調風吹聲響），「嗚～～呼～～呼～」接著，他聽到從墳墓那邊，遠遠傳來一個聲音！他聽到一個聲音完全混入風聲當中，簡直分辨不出誰是誰。「嗚～～呼～～誰～拿～了～我～的～金～手臂？～～呼～～呼～～誰～拿～了～我～的～金～手～臂？」（這時你就應該開始猛打顫）。

然後他開始顫慄、發抖，接著開口說：「老天！老天爺！」這時風把提燈吹熄，雪花和凍雨向他臉上猛撲，險些把他噎住，於是他開始拖著腳步，拚死命想穿越膝蓋那麼深的積雪回家，他嚇壞了。不久之後，他又聽到那陣聲音，而且（暫停）還跟著他追來！

當他來到牧草地，又聽到那個聲音，現在更接近了，而且上前來了！上前來了，就在暗夜那暴風雨那邊（反覆發出風聲和那個聲音）。回到家中，他衝上樓，跳上床，拉過被子蓋住頭、耳，躺在那裡顫慄、發抖。接著，他又聽到外面傳來聲音！而且上前來了！過沒多久，他聽到（暫停。害怕，做出聆聽的樣子）踏～踏～踏那東西上樓來了！接著他聽

到開門聲，他知道那東西進到房間來了！

接著，很快他就知道那東西就站在床邊！（暫停）。接著，他知道，那東西低下身看著他，這時他幾乎喘不過氣！然後，然後，他似乎感到有個～很～冷～的～東西，幾乎就要往下碰到他的頭！（暫停）。

然後那個聲音說了，就貼著他的耳朵說：「誰拿～了～我～的～金～手～臂？」

（你這時就應該發出非常哀怨、非常不滿的哀嚎；接著你露出威嚴眼神，緊緊盯著最遠方一名觀眾的臉孔，最好是位姑娘，並且讓那段引人駭異的暫停，開始在那極度寂靜當中自行醞釀。當時間達到最恰當長度，便猛然朝那位姑娘縱身跳起並且大吼：「是妳拿的！」

只要你妥當掌握暫停，她就會發出一聲可愛的輕呼，然後猛然跳得老高。不過，你必須確切掌握暫停；而且你會發現，這是你這輩子最棘手、最惱人，又最難以掌握的事情）。

馬克·吐溫的最佳幽默故事，大半都能用在戲台上和鉛字中，而且多半都曾用過。不過，細節部分卻彼此大有不同。最典型的一篇提到吉姆·布蘭和他的祖父的冠軍羊。敘述者一定要「灌得醉醺醺的才好講述」，這個故事的重點便在於，他總是顧左右而言他，老

談起其他話題和人物，始終沒有進入正題。講述這個趣聞的風險非常高，因為聽眾很容易感到煩悶，不再專心聽講；而且寫成書面文字風險還要更高，因為當讀者讀膩了，只要翻面跳到下一頁就成了。要把雜亂無章、茫無頭緒的意識流煩悶段落轉變為有趣的東西，必須發揮偉大技巧才能辦到，沒有多少作家擁有這項本事。莎士比亞成功運用這項手法，寫出《哈姆雷特》中的波隆尼阿斯，珍‧奧斯汀也藉此寫出《愛瑪》中的貝茨小姐；至於喬哀斯是否也藉此手法寫出《尤利西斯》中的莫莉‧布盧姆，那就是見仁見智的問題了。馬克‧吐溫有這個本領，也辦到了，這是由於他擁有豐富的不相干敘述課題和眾多虛構角色，不過重要的一點是，當他把最早出現在書本中的冠軍羊故事，拿來在戲台上講述，他便逐漸引進明顯變化好引人發笑，並保持聽眾的聆聽興趣。當口述版本寫成文字，他也拿這版來和原初版本比對，結果其中差別令他大感驚訝（反正他就是這樣講，我們永遠不知道，馬克‧吐溫什麼時候講的是真話）。

馬克‧吐溫的搞笑花招，有些在戲台上完全施展不開，這點他已有所感覺。例如，他有一篇精彩小品〈亞當和夏娃的日記〉（The Diary of Adam and Eve）。這篇文章就像連環笑點，也是展現馬克‧吐溫滑稽發明的另一項最佳實例，兩性之間的戰爭。莫里哀和謝里登（Sheridan）等早期作家，都曾隱約提到這項主題，莎士比亞也投入一整齣《馴悍記》

來探討這點。然而，馬克‧吐溫卻讓這則傳唱不絕的笑話自立門戶，讓它變成一齣完備齊全、自給自足的獨立喜劇；而且，他的轉換技巧十分高明，讓這齣戲碼一再上演迄今不輟。

然而〈亞當和夏娃〉並不是齣舞台戲。劇情效果要靠暗諷來展現，必須閱讀才能領會。底下是亞當的日記，敘述夏娃和河中的魚：

她因此可憐起住在那裡的生物，她稱之為魚，因為她不斷為種種東西冠上名稱，其實牠們並不需要名字，聽到名字也不會靠過來，對這種情況她依然不為所動，反正她就是這樣的傻瓜。於是她昨晚撈出許多東西，擺在我的床上好為牠們保暖，不過，整天我不時便注意到牠們，卻完全看不出牠們在那裡比以往更快樂，只是比較安靜罷了。

諷刺反話和諷刺中暗藏諷刺，是馬克‧吐溫常用的手法，幾乎出現在他所有作品，而且布局往往十分巧妙，除了最留意的讀者之外，其他人都不會察覺。隨諷刺手法他更搭配了單行笑話，這方面馬克‧吐溫是個天才。單行俏皮話已經成為美式幽默的主軸，把發明這項手法的功勞歸於馬克‧吐溫倒是挺方便的。然而這並非事實。富蘭克林也有部分發明功勞：「這世上沒有所謂確定的事情，只有死亡和繳稅例外。」還有他在簽署〈獨立宣言〉

時所提的評語：「大家務必團結一條心，不然每個人都有一條絞繩等著你。」富蘭克林之

後，單行俏皮話還成為美國下一代政壇的一項特徵，克雷（Henry Clay）是闡述這項技藝

的著名人物，他的政敵安德魯・傑克遜（Andrew Jackson）也與他齊名，他曾在垂危時表

示：「我唯一憾事是沒有射殺克雷，吊死考宏[17]。」馬克・吐溫年輕時，林肯也曾一再口

出單行俏皮話。不過，馬克・吐溫是推廣單行笑話的第一人，他讓這種笑話廣為流傳，受

人重視，還成為美國生活的一項基本特徵。他寫短篇小說會帶上這麼一句，讓人目瞪口

呆，《一隻狗的自述》（A Dog's Tale）的第一句是：「我爸爸是隻聖伯納，我媽媽是隻柯

利牧羊犬，生出我這隻長老教派的。」他在他的「陰鬱小說」《傻瓜威爾遜》（Pudd'nhead

Wilson）章首引言當中，把單行笑話運用得出神入化（這些據稱都是《傻瓜威爾遜的日曆》

中的名言）。若有機會，馬克・吐溫總喜歡在小說頭尾，寫上一則單行俏皮話，我計算有

一百多則單行俏皮話，散見於他的所有作品。確切總數或許較接近一千則。這裡舉幾則典

型實例（描述心情和彰顯句法等結構的都有）：「真理是我們最寶貴的東西，且讓我們省

著點用。」「人類是唯一會臉紅的動物，或者說是唯一該臉紅的動物。」「親暱則心生輕蔑，

17 譯註：指John Calhoun，傑克遜任總統時的副總統，後因理念不合辭職。

還會生小孩。」「念大學有什麼用？不過是讓你白菜開花，變顆白菜花而已。」還有一則是他針對紐約一份報紙誤刊自己訃文所提評論：「有關我死亡的消息內容十分誇張。」馬克・吐溫在書中寫單行俏皮話，上了講台也用。有些是他隨機應變編造出來的，也有些是他苦思所得。

馬克・吐溫就某些方面來看算是嚴肅的人，他希望發揮影響力，讓世界變得更好。因此他堅持信念堅守理想。好比，他認為華人和黑人移民遭受嚴苛待遇，於是經常陳述此見解。不過，他並不是個崇尚理想、篤守意識型態的人。當內戰爆發，有機會表現高尚舉止之時，他卻只待在南方聯盟軍短短兩週便脫隊跑去西部。馬克・吐溫骨子裡喜歡表演。他覺得自己最擅長的就是引人注意，惹人發笑，這就是他最穩當的賺錢方式，也是他對人類健康、財富和福祉的最大貢獻。前面我便提過，他並不是個小說家，也不是詩人、劇作家、文史作家或旅行作家，他只是裝出那種樣子。他的書全都是娛樂創作。

舉例來說，他在自傳體著述《艱苦歲月》中講述自己在內華達州度過的年輕歲月，還有他的早年記者生涯，這本書的結構就不大嚴謹，而且所謂「按發生先後」依序陳述也往往並非實情。根據我對那部作品的分析結果，書中含有二十七則主要軼聞，其他還有多則次要的，再加上一些用來填補篇幅的山川景致補綴內容。書中故事選列如下：艾倫手槍的

優缺點、聒噪的小母牛（女人）、吃外套的駱駝、嫩肉湯、草原狼和狗、比米斯和水牛、快馬郵遞士、連環殺手斯萊德、掘地覓食的印第安人、摩門式床、賀瑞斯·格里力和漢克·蒙克、塔蘭托毒蛛脫逃記、太浩湖歷險記、墨西哥霹靂馬、採銀熱潮、雪中迷路記、大山崩、鹽湖恐怖記事、巴克·芬肖之死、經營你自己的私人墓地、上校刑台的要犯、吉姆·布蘭和他祖父的羊、華人的美德、激烈抗爭的編輯、加州之樂、親身經歷一場地震、還有貓咪湯姆·夸爾茨的智慧。接著在第六十二章裡面，馬克·吐溫出發前往太平洋並在那裡逗留，於是艱苦歲月消弭無形，結果這本書並沒有氣勢磅礡畫下終點，卻是以連串奇情故事幽怨收尾。總之，這部東拼西湊的作品完全忽略形式，不顧因果關係，自然也顧不到真實性。以讀起來是否有趣為標準，我覺得這是我這輩子所知最佳讀物，我還讀了許多遍，每次展閱都浸淫其中。

再拿馬克·吐溫的另一部出色自傳論述《密西西比河上生活》來分析，結果也發現大體相同的基本模式：二三十篇主要趣聞，許多次要的，還有若干補綴軼事。這本書的內容有趣，而且多數可以在台上講（不過，誠如馬克·吐溫本人所說，若是各位拿書來看，便可能跳著讀，若是聽人演講，「你們就必須聽那傢伙講完，不然就乾脆離開。我不主張登台講述」）。仔細檢視馬克·吐溫最著名的兩本書《湯姆歷險記》和《頑童流浪記》，你

就會發現這兩部都是趣聞軼事文集，也都比較像《匹克威克外傳》，至於和《荒涼山莊》、《米德爾馬契》、《名利場》（*Vanity Fair*）或《淑女本色》（*Portrait of a Lady*）等作品相比，則雷同之處便較少。沒錯，頑童哈克‧芬和逃家奴隸吉姆的關係，為這本書帶來一貫特色和核心宗旨，這點和《匹克威克外傳》便有不同。在（巴爾德爾和匹克威克）（Bardell v. Pickwick）一章當中，主角匹克威克被律師團扯進背信官司，他卻拒絕屈服，為他的冒險經歷帶來轉折和高潮情節。不過，就《匹克威克》和《頑童》來看，兩書基本上都是藉軼事插曲帶來樂趣。這兩本書都是偉大藝術作品：未經規劃、信口雌黃、不守藝文分寸，而且雜亂無章。這是兩部傑作，上乘的傑作，歸功於作者的發明天分和純粹的創造力。

最終，創造力便是藝術的要素。由於馬克‧吐溫身處美國文壇核心，因此歷經學者多方研究，結果卻沒有多大成效。馬克‧吐溫研究在學術界是個廣大領域。近幾十年來，研究課題都以一項問題為主軸：「《頑童流浪記》是本帶有種族意識的書嗎？」這本書如今肯定已不符時宜。我仔細審視馬克‧吐溫對黑人的看法，對黑人的是非對錯、在社會的地位，還有該如何改善這些處境的見解，最後得出一項結論，我認為就根本上而言，他和當年耆老林肯的觀點是相同的。就像林肯，他也不沉溺種族意識（這正是我們該有，實際上卻只有極端少數才有的表現）；事實上他是沉溺於公理正義。不過，他也像林肯那般同樣

愛笑，也愛引人發笑，而就馬克‧吐溫而言，發笑往往是第一要務，甚至還高於正義。

就這方面，我們也只能這樣講。而且倘若我們把模稜兩可的《湯姆叔叔的小屋》（Uncle Tom's Cabin）排除不計，那麼《頑童流浪記》書中的吉姆（馬克‧吐溫的書全都帶有瑕疵，而且往往是慘不忍睹），不過瑕不掩瑜，無損文辭敘述之優美、可信程度，以及（任憑馬克‧吐溫如何胡言亂語，卻依然具有的）真實性。一八八五年，麻薩諸塞州康科德城（Concord）圖書館委員會表決不買《頑童流浪記》，所持理由並非這本書「抱持種族意識」，而是因為那本書是「徹頭徹尾的垃圾」。然而過了兩代，就如海明威所述——「那是我們手中最佳書籍。美國文學作品全都脫胎於此。在此之前一無所有。從此以後也完全沒有這麼好的作品」，肯定言過其實，不過也相差不遠了。美國作家全都讀過這本書。這本書對每個人多少都有些影響。馬克‧吐溫那整套葛蔓叢生、疏失草率、令人氣惱又啟人思維的浩繁作品，構成一座碎石高山，跨坐嶽峙於美國文學作品高速公路之上，迫使文壇人士只能跋山越嶺或從中取材。這是美國文學的根本事實。海明威從中吸取教訓。他那個時代，或爾後時代，有哪位美國作家不是如此？美國音樂劇深受馬克‧吐溫的影響，而且這往往還是種二手或三手作用，我們無從想像，若是把他的影響抽離，結果會剩下什麼，更何況，迪士尼、《時

代雜誌》、《讀者文摘》和《紐約客》等組織機構也都是如此。瑟伯（James Thurber）的《床塌那夜》（The Night the Bed Fell）便是脫胎自馬克‧吐溫的作品。的確，瑟伯的所有作品，完全源自馬克‧吐溫帶頭耕耘的園地。帕克（Dorothy Parker）也是如此，她精研、琢磨單行俏皮話，令其綻放燦爛光輝，甚至照亮好萊塢。馬克斯兄弟（Max Brothers）和錢德勒（Raymond Chandler）也帶有一絲馬克‧吐溫的風味。馬克‧吐溫的伎倆還流入白宮，承襲林肯留下的主題，由泰奧多爾‧羅斯福（Theodore Roosevelt）展現出來，他的「語氣要輕柔，手中則要握根大棒子」完全是馬克‧吐溫的手段（就此而言，這和他的遠房表親富蘭克林‧羅斯福說的「我們唯一該害怕的是害怕本身」可說是殊途同歸）。就連十足陽剛的甘迺迪，起碼也帶了馬克‧吐溫的鼻音腔調（儘管非常難得聽到）。還有偉大的雷根（Ronald Reagan），他盤踞白宮，留下八年難忘時光，期間在精神上幾乎完全仿效馬克‧吐溫。他溝通、執政全靠笑話，而且幾乎全都是單行俏皮話，他當演員時，在腦中分門別類貯藏了大量這類俏皮話，實際數量達好幾千則。舉個典型例子，這裡面包含強有力的真相元素（和馬克‧吐溫的俏皮話一樣），他說：「我並不大擔心赤字問題。它已經長大，可以照顧自己了。」若說馬克‧吐溫是文壇的單喜劇演員，那麼雷根就是冷戰階段的單口喜劇演員，最後還終結了那段歷時悠久的歷史事件。

幾年前，牛津大學出版社靈機一動，以照相製版重印馬克‧吐溫所有著作，於是原有版式和字體，連同舊有插圖都保留下來，再加上通俗能解的介紹。我取得一套這部二十七卷著作，價錢低得不敢相信。而且從此以後，我便經常查閱這部書籍，頻繁度超過我藏書中的其他同類著述。馬克‧吐溫這個膽大妄為、愛慕虛榮、肆無忌憚、謊話連篇、駭人聽聞的人，竟能以這種方式留名進入二十一世紀，實在是一樁奇事。這便證明，在書面文字和口頭語言界，無中生有的本領正是無上法寶。

11 蒂芙尼：穿過黑暗的玻璃

蒂芙尼（Louis Comfort Tiffany, 1848-1933）是個值得深究的藝術家，因為他不僅是近代（或許是有史以來）最偉大的玻璃器皿製造師，還引領我們進入工藝界最罕為人知的領域，神祕晦澀的玻璃工藝世界。精緻玻璃工藝是以多項要素結合構成的高超本領，包括創造技巧、科學以及意外。人類製造玻璃已經有五千多年歷史，不過直到晚近以來，我們才明白這項手藝的化學作用，而且在一些過程當中，依然存有意想不到的重大因素。藝術界人士少有人通曉玻璃工藝，包括收藏家、經紀人、藝術史家或博物館館長在內，連擁有豐富玻璃器藏品的博物館館長也不例外。許多人前往穆拉諾島加入玻璃工藝導覽團，卻只能瞠目結舌，離開時也沒增長絲毫知識。少數懂得玻璃，甚至還提筆論述的人，往往都是盲從狂熱之徒，他們的作品內容也經常是漫無條理，到處散見這門工藝的古怪用語：熱彎、粗胚滾壓法、爪形把廣口杯、扭擰、點棒、普切拉夾鉗、型胚、熔凝玻珠、徐冷窯、榮光

穴（小烘爐）、退火和釉飾。其中有些術語已經沿用了數幾千年。

蒂芙尼本人的故事（及其後續影響）是個異於尋常的藝術時尚傳奇，如果一個窮人在六十年前收藏蒂芙尼作品，如今便會成為一位千萬富豪。今天購買這些作品，之所以要付出這等高昂價碼，其中一項理由是，蒂芙尼的藝術生涯大半時期都盛行「新藝術」風尚，後來在一個多世代期間，新藝術卻完全湮沒不顯，大量作品都被摧毀，往往還是刻意為之。他的兩棟宏偉住宅，原本安置了他的最佳藝術創作，結果雙雙廉價出售拆毀。沒有哪項近代藝術風潮的存留比率低到這種程度，而蒂芙尼的作品所受荼毒，更是超過同派所有設計師的作品。當然，玻璃製品很容易碎裂，比其他工藝品更難熬過時間和意外的考驗，唯一的例外是經常在艱苦時期被熔化的黃金製品。這正是切里尼（Benvenuto Cellini）作品的下場，他的唯一傳世之作是法王弗朗索瓦一世（Francis I）的藏品，然而就連這一件，如今也已經被人從維也納藝術史博物館偷走。蒂芙尼的遭遇還沒有那麼慘，不過他製作的器皿，大概只有百分之十保存下來，而他獨一無二的珍品，許多都已經消失永不復返。

玻璃是以砂子，也就是二氧化矽製成，此外還必須添加各種材料才能處理製作。最常見的成分是百分之七十五的二氧化矽，百分之十五的蘇打，和百分之十的石灰。玻璃不符學界對材料的明確定義，於是科學家不肯承認這是種材料。於是他們在著作中以「玻璃態」

來形容，並說明不論其化學成分為何，這只是種從液態固化的物質，而且不構成任何晶體。

因此，從原子層級視之，玻璃完全不具有普通結晶質固體的規則結構，卻擁有液態式的隨機原子鍵網絡，不過是以固態式保存下來。因此，當代稱得上首屈一指的專家，肯明斯（Keith Cummings）便定義玻璃為：「一種能以加熱來精確控制其黏度的可流動的過冷液體。」就藝術方面，由於玻璃的化學成分不定，又缺乏不變的定義，於是自古至今，全世界相隔遼闊的各個地區，紛紛採取各式各樣迥異材料來製造玻璃並予染色。於是富有巧思的玻璃工藝師，便得以自行創造出新式玻璃，也因此蒂芙尼才能發明「法夫賴爾」（favrile，源出古英文，意思是「手工製作」）。

產生新式玻璃牽涉到兩種基本製作技術：熱加工法和冷加工法。熱加工過程和煉鐵相仿，不論玻璃或鐵，都在材料保持液態或呈黏稠狀態時塑造成形；冷加工法源自珠寶製造技術，近似雕塑和蝕刻法的混合技法。羅馬人把古代世界不同玻璃技法統合為一，推動玻璃工藝發展，幾乎達到大量生產的地步，他們稱熱加工玻璃匠為「玻璃製造師」，並稱冷加工玻璃匠為「玻璃雕刻師」，雙方技法迥異。蘇珊・法蘭克的《玻璃和考古學》（Glass and Archaeology）這本書是一扇窗口，可供我們探看古人如何製造玻璃，她告訴我們，任何人想要歸納玻璃相關知識都要遇上麻煩：「玻璃是最複雜的物質之一，而從許多方面來

看，把玻璃視為失序多元件體系所做的科學研究，仍然處於發展早期。多數玻璃技術和製品都是意外出現偶然成形，接著再由不懂箇中歷程的工匠加以仿製。舉玻璃杯為例。人類最早用獸角飲水，必須喝完了才能放下。最早期的玻璃杯都仿圓錐造型，因此號稱「不倒翁」。帶一根腳柱的碗杯設計，原是靈機一動的即興創作，到十八世紀便成為古典製品，而且迄今我們仍在使用。

要把原料熔化凝固成玻璃就必須加熱。一旦冷卻，玻璃便成為固體，講得更精確一點是過冷凝固的液體。溫度愈高便愈像液體。隨著溫度漸低，玻璃便在接觸空氣的部分，生成一種帶彈性的邊界或表層。於是當內部質量受到壓擠，表面張力緊繃，便會出現液體切變或韌化作用等古怪現象。好比把玻璃滴入水中，便會生成「堅韌玻珠」或「魯珀特親王玻珠」（Pince Ruper drops）。製作工法種類不計其數。吹脹法用來產生氣泡，其作用原理是，玻璃冷卻便硬化，不過經過再加熱又會軟化。採這項技法須運用雙手加上身體動作不斷轉動玻璃，這是古代玻璃吹製技巧的基礎。到了近代，人體精熟動作都由複雜的機械裝置來取代。此外還有靜力施壓法，也就是以兩個金屬面來擠壓，好在熱玻璃團上壓印圖案、造型、日期、姓名等樣式；這項技巧可用來製造鈕扣和帶扣等物件。所採方法和製造小型金屬製品的作法相同，這曾是波希米亞的一項家庭工業。製作結構複雜的物件時，便

要開發鑄模。平板玻璃的製造法仿效製鐵壓製技術，以熔融玻璃持續進料通過滾壓製成。此外還有利用離心力的旋轉法，採每分鐘三千轉，把玻璃液向上推送進入模具中，這是生產藝術家設計的單件作品的極佳技法。採初級鑄造法時，先把原始素材推進砂中，接著再取出，依設計留下空洞；隨後以長柄杓從火爐取熱玻璃，直接倒進空洞，顯然這是製作玻璃雕像的好方法。若不用長柄杓，也可以改用架空式鑄造機，這種機具可以熔融和珠寶製作一類的技術。鑄造時玻璃液團流動性保持得愈好，最後成品便愈澄澈。所以，流動性是製造澄澈玻璃的要件（特別是光學玻璃），而且還必須不斷攪拌，就如許多烹調步驟的作法。持續攪拌便會產生條紋，玻璃外觀便很醜，也很容易碎裂。持續攪拌動作可以讓機器來做，效能超過工匠區區人力之所能為。

這些全是玻璃工藝的初步作法。次級作法則採用固體玻璃再加熱加工，溫度不必很高，因此鑄造廠並非必要，得採行多種手工技法。其中有種噴燈加工法，以一具熾烈的小型熱源，加上靈巧非凡的雙手和手指，製造出玻璃棍、管，扭出各式各樣的造型。這類裝飾玻璃可以回溯至五千年前的美索不達米亞，所需技術非常單純，卻必須擁有超高技能和純熟手法，而且至今仍在使用。製作紙鎮等物件時，便可採用錐體成形法，先為柔軟錐體

塗敷多層同質材料，接著取出圓錐並熔凝成形。這種作法最早在古埃及開發問世，迄今仍用來製作高品質物件，這種手法和「硬糖棍」（Blackpool rock）這類糖果的製法相仿。看來就像變魔術，而這正是藝術玻璃工藝的典型特色，每個步驟分開來看都沒什麼，合起來就顯得十分神奇。彎曲法利用玻璃處於固態和液態之間的中間階段，這項技法歷經四千年依舊為人運用。次級鑄造法能產出品質高下不一致的成品，其差別比初級鑄造法更明顯。例如「玻璃膏法」採用碾細的玻璃顆粒和粉末為原料，如今還用來製造太空船的隔熱陶磚。

另一種次級鑄造法稱為脫蠟法，自古代鑄造青銅起便沿用至今。

別忘了，玻璃是種溶液，不是種化合物，因此得以採用多種不同成分。例如，取晶質玻璃添加其他原料，好比氟，便能製出不透明白色玻璃；添加鈷或氧化銅便能製成藍色玻璃；若你添加鐵或鉻，或兩者混合添加，便能製出綠色玻璃；添加氧化鈉、銀溶膠細小粒子或錳鐵，便能產出各式黃色玻璃；採用硫化鎘可製出橙色玻璃；添加多種混合成分（硫化鎘加上硒、硫化銻、或銅、金或鉛）便可以產出紅色玻璃。

過去兩百多年來，藝術家和製造商不斷累積知識，逐漸明白玻璃的不同成分各有哪些作用，還有那種作法最能確保這種互動並產生結果。控制和可預測性已經取代玄奧祕密和經驗慣例。偶爾科學也被用來推動重大技術進展。在一九五九年，皮爾金頓（Pilkington）

兄弟發明了浮法製程，讓熔融玻璃浮在一層熔融錫底床上，製出拋光平滑的平板玻璃，這為傳統平板玻璃工法劃下終點。過去五十年間，特別在前二十五年期間，具有驚人強度的玻璃逐漸用於建物，數量愈來愈多，營造出外觀極為亮麗、輕盈的新式火車站和航站大樓。

蒂芙尼由珠寶業轉行投身玻璃工藝。他的父親生於一八一二年，名叫查爾斯・蒂芙尼（Charles Lewis Tiffany），一八三七年在紐約市創辦一家賣文具和別緻物件的店鋪。老蒂芙尼對企業經營似乎別具才華，加上眼光獨到，挑選商品萬無一失，這是種創造能力，然而在藝術史上，卻並未予以充分認可，不過中世紀佛羅倫斯的藝術工作坊數量日增，倒是透徹彰顯了這項事實。他有一項策略，把美國迅速累積的財富，和歐洲古代美術和工藝連繫起來。他從只賣國產貨品發展到銷售舶來品，包括英國和德國的銀器、瑞士鐘錶、法國珠寶，還有義大利的玻璃器皿、瓷器和青銅雕像，這項進展便是創業發展的典型範例。接著他把銷售奢侈舶來品所得利潤，轉投資創辦自己的工作室，並用來訓練、聘雇美國工匠。他在一八四八年開始自行製作珠寶，到了十九世紀六〇年代，他的企業規模已經成為美國同類公司中的佼佼者，他還在巴黎設了一家分公司，業務十分繁忙。一八五一年，他投入銀器業，很快便占有市場優勢地位。十九世紀六〇年代早期，美國內戰期間，他的公司為聯邦部隊供應刀劍、帽徽、衣扣徽章和佩章。重獲和平之後，他馬上運用所得高額盈

餘來擴充他的奢侈品業務，美國大批富豪財閥都成為他的主顧。舉例來說，一八七一年，

他的設計師愛德華‧摩爾（Edward Chandler Moore）創造出「奧杜邦」（Audubon）款式

扁平餐具（盤碟刀叉湯匙類）和銀質餐具組，基本設計圖案則沿用馳名的「大象版雙向對

開」《美國的鳥類》（Birds of America）書中的鳥兒圖形。過了將近一百四十年，蒂芙尼

仍舊沿用這組設計，如今也還繼續生產、銷售。蒂芙尼是美國第一位採用千分之九二五

頂級純銀標準的銀器業者，他還大加利用（經馬克‧吐溫精彩描述的）內華達州採銀狂

潮，鼓舞有錢美國人投入購藏大批銀質展示品。舉威廉‧布賴恩特飾瓶（William Culen

Bryant Vase）為例，這件作品的高度約達八十六公分。還有更奢華的，那是呈獻給愛德

華‧亞當斯（Edwand Drean Adams）的一件金瓶，由蒂芙尼的藝術家，方漢姆（Paulding

Farnham）負責設計，結合珠寶、製銀和黃金工藝雕琢而成。這件金瓶飾以珍珠、水晶、

紫水晶、電氣石和錳鋁榴石，如今藏於紐約市大都會藝術博物館。蒂芙尼採掘各地的新礦

源，使用內華達、加州、新墨西哥州和亞利桑那州的銀、金和寶石，加上多不勝數的次等

寶石，製出頂級品質的純美國工藝品，還曾數度在歐洲頂尖展覽會上贏得首獎。他還利用

歐洲政治動盪處境，把失勢垮台的皇室和貴族家藏珠寶搜括一空。他就這樣在一八四八年

委任代理，以低廉價格購進巴黎、維也納、柏林和義大利的寶石藏品；接著添加豐厚利潤，

賣給拿破崙三世新派任的巴黎朝臣，尤以皇后歐根妮（Empress Eugenie）購買最多；後來拿破崙三世在一八七〇年垮台，他和朝臣四散流亡，蒂芙尼便把這批戰利品大半買回。歐洲權貴也購買蒂芙尼的原創作品，到一九〇〇年，蒂芙尼死前兩年，向他購買珠寶、銀器的主顧，計有二十三個皇室家族（包括維多利亞女王），再加上美國「鍍金時代」的百大百萬富豪。

老蒂芙尼的兒子和繼承人，路易‧蒂芙尼主要以藝術見長，創造才華超過經商本領，初時在英尼斯（George Ines）的畫室學藝，隨後前往巴黎，投入東方畫派山水畫家萊昂‧貝里（Leon Bailly）門下學造。小蒂芙尼也深深仰慕莫里斯的作品和畫室，還十分欣賞藝術家和工藝家在藝術與工藝運動初期階段的聯手合作方式。小蒂芙尼終其一生都是個以原創創作為主的藝術家。不過，他也是個天生擅長組織、領導的生意人，講明白點就是個揮金如土、大肆蒐購的收藏家。不過他也是個能慎重運用金錢的人。他支付帳單一律使用回函信封，這在他的世界裡是個罕見習慣；而且他完全知道該如何為企業打開知名度，懂得迎合大眾口味，還知道如何改良通俗品味。他仿效莫里斯的理念，促使作坊藝術家通力合作。他在一八七七年至一八七八年間，首先與拉法吉（John La Farge）和聖高敦斯（Augustus Saint-Gaudens）聯手設立美國藝術家學會（Society of American Artists），藉此提升美國畫

作品質並創造行銷佳績。隨後，他還在一八七九年仿莫里斯先例，創辦了專做室內裝修的「路易・蒂芙尼和藝術家聯合公司」（Louis C. Tiffany and Associated Artists），這「藝術家聯合」也包括刺繡師暨織品設計師惠勒（Candice Wheeler）。當年最紅的是室內設計，這得歸功於惠斯勒（他的「孔雀室」帶出這陣風潮）和王爾德（他曾在美國做了一趟惡名昭彰的巡迴演講，宣揚「為藝術而生活」，還強調那是指家居生活）。蒂芙尼的公司執行了好幾項知名計畫，包括紐約市第七團軍械庫（Seventh Regiment Armory）的「後備軍人室」裝修案、康乃狄格州哈特福德市（Hartford）的馬克・吐溫住宅案，此外還投入切斯特・阿瑟（Chester Arthur, 1881-1885 年擔任美國總統）任內發包的白宮整修案，這是白宮落成後的第一次大規模整修。阿瑟清出大批他口中的「老舊垃圾」，總共達二十六貨車運量，再把蒂芙尼的團隊召喚進來。

蒂芙尼本人究竟是位藝術家、創作大師，或者是位「催化他人創作的人」（倚仗他的眼光和組織能力，促使別人創作、生產的人），這就要看如何定義了。他肯定兩者兼具，不過哪一項是他的第一要務？或許有人要針對維洛奇歐（Andrea del Verrocchio）提出相同問題，維洛奇歐本身就是個天才畫家和雕刻家，還經營當時佛羅倫斯最大的作坊，訓練達文西等年輕人，後來這些弟子也紛紛成為大師。普金、莫里斯和蒂芙尼等創作大師，本身都

從事設計，不過也經營企業，招兵買馬在自由市場拚鬥競爭，有時他們還大量招聘員工來從事大型計畫案。他們經營的現代企業，相當於義大利文藝復興時期的作坊。不過，儘管蒂芙尼和普金與莫里斯有眾多雷同之處，包括專橫跋扈天性，因此他不可能長期在同一團隊中持續工作，不過他還擁有父親全球大型企業的家世背景，而且事業勃興之際，還正值美國從以農牧經濟為主的國家，轉型為世界上最大工業強權的時期。一八八三年，白宮整修案仍在執行期間，蒂芙尼把他的合夥藝術公司解散，此後他便接連成立幾家私人企業並持續營運，包括一八八五年創於布魯克林的蒂芙尼玻璃公司（Tiffany Glass Company）和一八八九年在紐約成立的蒂芙尼玻璃作坊，後來他的父親在一九○三年過世，原來的蒂芙尼公司便由他繼承，同年與玻璃作坊合併。一八九二年，蒂芙尼在長島科羅納創班蒂芙尼玻璃和裝修公司（Tiffany Glass and Decorating Company），以宏大規模製造藝術玻璃。他的目標（不論是刻意的或無意識的）是要把莫里斯與藝術與工藝運動的作風和方法，與由此萌發的新風格（特別是在比利時和法國出現者）結合起來。這體現了蒂芙尼本人的美學思想體系，落實所有藝術形式都應該直接脫胎自大自然造型（不論是樹木、花朵、岩石、鳥類或動物均可）或者日落和月光等自然現象的理念。儘管初誕生時是英國風格，到了一八九五年十二月，創業家塞繆爾・賓（Samuel Bing）在巴黎開了一家商號，這項發展

便借用商號名稱，冠上了「新藝術運動」（l'art nouveau）之名。因此截至當時，這種風格已經問世十五年，蒂芙尼也恰好就在這時身居運動核心。不過賓明確指出蒂芙尼的突顯標誌，說他是個「催化他人創作的人」，他寫道：「在蒂芙尼眼中，只有一種作法才能發揮理想效能，橋接形形色色的工藝分支：建立一家大型工廠，一所龐大的核心作坊，在同一個屋頂之下，集結了一隊工匠，分別代表一切相關技術⋯全都奉一群藝術指導為圭臬，致力落實他們精心規劃的概念，而藝術指導本身，則由一組通行的思想潮流來統合其構想。」

蒂芙尼就這樣把文藝復興作坊升級為工業時代商號，不過這家商號是以玻璃物件為主軸，並不製作青銅器、大理石和繪畫。然而，蒂芙尼早年熱愛山水藝術畫作，後來才轉行投入玻璃業，他希望把光線注入他的山水畫中，並以史無前例的作法來成就這項壯舉。他在巴黎期間，便曾觀察藝術家運用這項（得自特納的）技巧，來取得這種效果，不久之後，這個流派便號稱「印象主義」。他決定在玻璃面作畫，或逐漸採用玻璃為顏料，來產生這種效果。他對莫里斯和莫里斯的首席設計師伯恩—瓊斯製作的花窗玻璃十分賞識，也正確看出，儘管美國對這類產品的需求為數龐大，然而國內的任何產品，和莫里斯他們的高超作品相比，水準卻落後太多了⋯十九世紀七〇年代期間，美國境內大約興建新設四千所教堂，每所都需要七彩玻璃。蒂芙尼一開始還與理念相仿的拉法吉合作，後來兩人卻逐漸變

成對手，接著又成為仇敵。

蒂芙尼的七彩窗玻璃製作法以兩項主要概念為本。首先，他漸漸不喜歡彩繪玻璃或花窗玻璃，到最後他便認為，構成花式和圖形的玻璃本身都必須帶有顏色，熔鑄時就要把色彩納入玻璃。他鑽研玻璃工藝化學，並由此得知，不論想造出帶哪種色彩的玻璃，幾乎都完全辦得到；接著他自行調製出玻璃「調色盤」，藉此得以隨心所欲，創作出他心目中的畫窗，而且色彩飽和度和純度，全都達到中世紀玻璃的最高水平。其次，他認為七彩玻璃不該局限於教堂，還應該用於現代居室。他從一開始便（運用他新發明的工業式玻璃製造法）採用鉛條來重現他的設計草圖和精選色彩，為許許多多教堂製作花窗，而且成品幾乎不含絲毫彩繪細節（他還經常忽略哥德式尖形花窗設計和哥德式建物的其他尖形特徵，這樣輕忽恐怕會把普丁給惹火）。蒂芙尼繼續生產宗教式窗玻璃。一九〇五年，他完成《沼中樹》（*Tree in the Marsh*），這件作品列為他的傑作之一，為法洛克衛鎮（Far Rockaway，屬紐約市皇后區）第一長老會教堂的「羅素‧沙吉紀念畫窗」（Russell Sage Memorial Window）而做。另一件傑作是一九二四年的大型風景畫窗，設於明尼蘇達州德盧斯城（Duluth）的清教徒公理會教堂。把風景玻璃畫窗用在教堂，剛開始曾遭受批評，被貶為褻瀆神明，如今卻已被大眾接納，獲譽為畫窗藝術獨具特色的美妙體裁，還在大都

會博物館的蒂芙尼作品盛大展覽當中大放異彩。不過，蒂芙尼的世俗玻璃畫窗，自然還有更大膽的表現，儘管他並不是唯一創作這類作品的藝術家，其他同行還包括蘇格蘭的麥金塔（Charles Rennie Mackintosh）、巴黎的吉馬德（Hector Guimard）。然而，蒂芙尼卻是唯一師法自然，創作出極大膽山水設計，還親自動手製作的人。遠溯自一八八三年，他在阿瑟總統任內，便曾為白宮製作了一幅巨大的屏風，沿主廊道軸心把餐廳區分隔開。一八九〇年，他在巴黎和倫敦展出他的《四季》（Four Seasons）鉅製，含四幅象徵性風景畫窗，這或許是他最龐大的七彩窗玻璃作品。除了透明七彩玻璃之外，他還用上了乳白色和虹彩玻璃，創造出種種效果，還展現眩目神迷的作用，然而，除了一兩件之外，如今他最好的畫窗已經完全被毀。就設計方面，他偏愛花鳥圖案，特別是孔雀（就如惠斯勒的喜好）。蒂芙尼了不起的《孔雀畫窗》（Peacock Window，如今藏於長島一棟別墅室內）在一九一二年完成，原本是為紐約一棟龐貝式房子而設計。如今，當他的玻璃畫窗在博物館中展出（好比大都會博物館），切記當初他是為特定房間設計的，而且作品的中心思想和色彩，都與其他要素水乳交融，而這些要素也是由蒂芙尼設計或供應的，如地毯、簾子、家具和飾品等。

除畫窗作品之外，蒂芙尼也開始製作燈具副產品，他的努力再次轉向，設法在師法

自然的設計當中運用強化光源。這又是個藝術和工業協手並進的事例。洛克菲勒（John D. Rockefeller）創辦標準石油公司，營運形成龐大經濟規模，還把石蠟價格壓低了百分之九十以上，這是歷來以一蹴之力嘉惠家庭主婦的最大恩賜，讓爐火熱源和照明光源的價格變得低廉，也促使燈具製造數量大幅提升。不久之後，就在十九世紀最後幾十年間，電力照明引進家戶，以一種沒有臭味，風險也遠更低微的光源，一舉取代了石蠟和瓦斯照明方式。蒂芙尼大膽投入豪奢燈具，生產異於大量生產的產品，彰顯出家居照明方式的一項驚人技術變革。最初他設計燈具的目的，是想消耗他製作花窗殘留的零碎七彩玻璃。之後，當這項理念昂揚起步，燈具便成為他的關鍵生產環節，也博得民眾喜愛，顧客要付出高達五百美元，才能買到一件款式比較複雜，燈罩由一千片玻璃組成的燈具。這時蒂芙尼也想通了，只要設計得當，並以上乘手藝製作，玻璃燈具（和玻璃飾瓶）便能成為他實現「把美帶進家戶」目標的最佳途徑。

他的燈具全都從自然採擷靈感。「紫藤」燈具引進不規則邊緣造型燈罩，成為蒂芙尼的獨有標誌。華美的「百日草」是發揮金工巧藝的大師級作品。「蜻蜓」的燈座盤繞構成荷葉造型。最壯麗的燈具是「睡蓮」，這款作品有十二片虹彩玻璃，由金屬燈座向上伸展，這和「蘋果花」同樣廣受歡迎，設計宗旨在「像春天果園般綻放光彩」；還有「木蘭」，

這款燈具逼真展現這種美妙喬木的灰白樹影。較晚期的燈具全都採電源設計，蒂芙尼領悟到，採用這種新式能源可以展現壯麗的照明效果。他和愛迪生聯手設計出紐約市第一家全採電力的劇院。蒂芙尼在巴黎時迷上了女神遊樂廳（Folies Bergeres），來自芝加哥的女舞蹈家洛依·富勒（Loie Fuller）曾在那裡做了一季精彩演出。她率先雇用一組熟練的電氣師，運用七彩玻璃來映照她的迴旋舞姿，她還在舞棒上安了長紗巾，持棒舞出曼妙效果，引來全歐的藝術家和雕塑家，到此捕捉她的舞姿。在這群藝術家當中，有一位是蒂芙尼深深景仰的士魯斯—羅特列克，蒂芙尼雇用這位畫家，還有寶加和惠斯勒等藝術家，來為塞繆爾·賓設於巴黎的商號設計玻璃花窗和屏風。不過，蒂芙尼通常都偏愛採用自己的設計，或由他密切監督產生的設計。他曾寫道：「上帝賜我們才華，不是要讓我們抄襲其他人的才華，而是要讓我們運用自己的頭腦和想像力。」個體主義是「通往真正的美的道路」，就算藝術家參與團隊合作生產也不例外。

儘管蒂芙尼完全通曉玻璃技術，還不斷為他的作品引進革新創見，他卻從不親自吹製玻璃，連鑄造也都假手他人。一八九二年，他從英格蘭斯托布里治（Stourbridge）白宮玻璃廠挖角，雇請該廠經理阿瑟·納許（Arthur J. Nash）創辦一個「蒂芙尼熔爐」新部門，專以蒂芙尼先前發現的化學作用，投入生產一種新式特殊多層玻璃。這種玻璃射出虹彩光

澤，表面仿似珍珠，具有非常奢華的觸感，製作時須以一組氧化物祕密配方來處理熱玻璃，這項工法在一八九四年便由蒂芙尼註冊登記，稱為「法夫賴爾」計畫。蒂芙尼一向熱愛感官效果，這次同樣表現出這種典型，新素材的觸感非常重要，比起其視覺特性和收納稀有色彩的性能都不遑多讓。這種玻璃能用來製造各式各樣的物件，還成為世紀末「頹廢時期」的象徵，不過最適於製作的品項，則是蒂芙尼在十九世紀九〇年代創製的華美飾瓶。這類製品包括「孔雀羽」，採「法夫賴爾」技法製作，閃現仿若魔術般的光輝；還有把古代和新藝術理念融於一爐的「葫蘆」。蒂芙尼對美國黃花菖蒲十分著迷，這種花朵的雄蕊從花瓣構成的纖細孔洞向外突伸，樣子像是正在祈禱。他以這種主題為本，設計了多種飾瓶，還用上了幾款嶄新技法和素材，包括一種觸感光滑一如天鵝絨的頂級金色玻璃。要想產生稀有色彩和質地，必須在玻璃處於高熱狀態下落實，因此必須具備上乘技術才能辦到。紙鎮飾瓶還需要更審慎心思，採用一種由蒂芙尼改良、更新的古代技術，讓朵朵鮮花恍若困陷內、外玻璃夾層之間。

蒂芙尼是位真正的創作大師，因為他從不自滿，不斷進行實驗，也樂於為他自己，也為他的助理群，設定不可能達成的使命。進入二十世紀之際，他雇用了一百名來自全世界的頂尖玻璃工藝師，支付他們最高薪酬，鼓舞他們盡心構思創新理念，這樣他就可以借重

納許的經驗，要他的化學部門投入研究，並將成品上市行銷——他本人對行銷具有絕高才華。他運用他的蒂芙尼珠寶工作坊的各項資源，在他的玻璃熔鑄廠，製作出特殊的金屬效果，再把這些製品和帶了稀有色澤的七彩玻璃結合孕育出「寶石飾瓶」，更進一步拓展他純粹師法自然的飾瓶品項範疇。他不斷研究古代玻璃藝品，有些是他在旅遊時發現的，也有的是他在博物館中見到的，他由古物發現原本意外產生的效果，接著便從事化學分析並以人為方式仿製。他和納許就是這樣遇上一種新鮮品類，他稱之為「賽普勒斯」（Cypriote），這是種帶有討喜麻點凹痕的不透明物件，原始文物在法馬古斯塔（Famagusta，賽普勒斯東部大城）發掘地點出土。他還開發出一種令人迷醉的濃豔玻璃，他稱這種表面粗糙的品類為「熔岩」，靈感得自他在維蘇威火山附近發現的碎片。他的古物研究，引領他製出細緻的彩燒琺瑯瓷磚，可用於現代浴室，或者運用於他設計的新式壁爐周邊。他這種設計把書本、藝品架和壁爐結合為一，這是自從珍‧奧斯汀時代的隆福伯爵（Count Romford）製作出一種無煙爐柵以來，首度出現的壁爐根本變革。蒂芙尼發現那種瓷磚被灰燼埋藏了兩千年（如同龐貝的情況），歷經化學變遷並生成各種光澤，也發現自己可以在工廠重現那種光輝，不久之後，他販售的瓷磚套組，便超過飾瓶的數量。他實驗陶器工藝，製出數類美妙物件，特別是飾瓶品項，好比黃色的「蕨葉」，這件作品有七根卷葉鏤

空葉柄，在頂端結合為一，還有各式陶壺，分別仿自甘藍菜、玉米殘株、貓柳、朝鮮薊等常見植物與蔬菜等造型。他用輪盤來轉動黏土，或拿黏土團塊捏塑，並採石膏模複製現品，再以手工做細部雕琢，最後以燃煤陶窯燒製成品。彩色品項都很昂貴，顏色包括象牙、米黃、赭色和稀奇的褐色與綠色，而且每款成品都只生產十次。他的金屬製品風格愈來愈大膽，特別以飾瓶為甚，特別在一八九八年以後，他便開始使用特製金屬窯爐，還招聘成立了一個琺瑯部門。一九○二年，他製出一種令人瞠目的釉面銅瓶，瓶面飾有橙枝綠葉凸紋。

作品展現一種逆向的不透明性，光線穿過瓶面的層層半透明琺瑯，由一層鏡箔反射，映現出絢麗虹彩光澤，這是在澄澈琺瑯當中，埋藏點點閃亮飾片和小幅金箔、銀箔所展現的效果。那麼，究竟是蒂芙尼的嶄新原創構想比較出色呢，或者是落實理念的三位琺瑯師傅的技巧更顯卓絕，這實在是難以評斷。

十九世紀八○年代到九○年代是蒂芙尼的顛峰時期，此時是揭開二十世紀序幕的年代，新藝術運動時代也在此時達到高峰。隨後便是連串不幸。他的父親在一九○二年過世，由他一力扛起龐大珠寶事業，而他的朋友和巴黎的事業夥伴，塞繆爾·賓也在這年退休。一九○四年，蒂芙尼的大敵伽勒（Emile Galle）死亡，蒂芙尼懷念這位對手。他的藝術還遭受了一陣殘暴攻擊。一九○一年，麥金萊遇刺身亡，泰奧多爾·羅斯福繼任總統入主白

宮。羅斯福和蒂芙尼同樣在長島蠔灣鎮（Oyster Bay）上擁有一片產業，除了相鄰互忌之外，兩人還彼此敵視。在羅斯福眼中，蒂芙尼是個傷風敗俗的放蕩之徒，還把巴黎拉丁區的通姦惡習帶到紐約。只要有人想聽，他都會咆哮怒斥「那個人染指旁人的太太」（這其中帶有部分事實）。阿瑟總統便曾說過，他發現白宮「就像個二手舊貨商店」，後來才會耗費鉅資委請蒂芙尼重新整修。然而，羅斯福卻宣稱，那次改造「讓它（白宮）看來像家妓院」。他拒絕蒂芙尼提議，不讓他買回先前裝設的所有物件，包括那件大型屏風。提到那件屏風，他下令手下工人「把那個東西搗成碎片。」蒂芙尼擺進白宮的東西全被摧毀。

此外還有些事態讓蒂芙尼心神不寧。他憎惡野獸派畫家。他痛恨立體派更甚。

一九一三年他更是心煩氣躁，軍械庫展覽會把巴黎的現代藝術引進美國，特別是還有五十萬人前往參觀。蒂芙尼做出回應，他動用資產裝修他的各地屋宇，還耗費鉅資大宴賓客。他位於七十二街的自宅採古埃及基調裝修，室內裝潢則由約瑟夫·史密斯（Joseph Lindon Smith）負責。蒂芙尼的筵席都由戴爾蒙尼科餐廳籌辦，晚宴上，蒂芙尼往往身著土耳其服裝，還特別裏上纏頭巾。為了補償軍械庫展覽會給他帶來的痛苦，他在座落於麥迪遜大道的私有陳列室主辦一場假面劇。台上擺了幾件他最華美的「法夫賴爾」飾瓶，更以聚光燈打出美妙效果。紐約愛樂交響樂團蒞臨演奏，他的一位舞姬女友聖丹尼斯（Ruth St.

《紐約時報》稱之為「紐約歷來僅見的最豪奢化裝晚宴。」

蒂芙尼在蠔灣鎮上取得一片占地兩百三十五公頃的產業，附帶面向冷泉港（Cold Spring Harbor）的漫長海岸線，他拆除那裡的一棟老舊旅館，建造了勞勒頓華廈（Laurelton Hall），這是棟宏偉的鋼架豪宅，或許是美國歷來設計最富巧思的住宅。大廈中庭有一條小溪流過，為一道壯闊的日本龍造型青銅噴泉灌注水源。泉水汩汩流經一件龐大的希臘雙耳細頸瓶，瓶身以電力照出變幻色彩，帶出陽光映照湖面的效果。豪宅設一座鐘樓，入口處則以花崗岩柱夾峙，兩側還大量耗用他最精美的虹彩藍磚貼出鑲嵌圖。這棟房子立於一處遊艇船塢（蒂芙尼就如鍍金時代其他眾多百萬富豪，也搭乘氣艇通勤前往設於紐約的辦公室），含八十四個房間，二十套衛浴間。天花採銅質，全部建築和他的新藝術原理相符，模樣就像個裸蓋菇。當代傑出建築師高第也曾出力，不過設計工作主要由蒂芙尼本人擔綱。屋內有幾間「暗室」，主要採電力照明，還有幾間「光室」，以陽光為主要照明光源。起居室（暗室）內設有他的五件七彩玻璃傑作，包括《四季》，經切割分嵌為好幾個鑲板；《餵養紅鶴》（Feeding the Flamingos），這件曾在一八九四年芝加哥世界博覽會獲獎；《花、魚和果》（Flowers, Fish, and Fruit, 1885），《茄子》（Eaggplants, 1880），還有特別為這

棟住宅設計的《沐浴者》（The Bathers）。屋內有個房間專門陳列他收藏的美國原住民工藝品，還有一間中國室、多間飲茶室，一間音樂室，還有一處精心打造的棕櫚溫室。

這是名聞美國無人能比的房子，卻不是一棟幸福住家。蒂芙尼除了和羅斯福結怨之外，還與其他鄰居爭吵。他鍾愛的第二任妻子在一九〇八年死亡。到了一九一四年，他的三個女兒（茱麗亞、康芙特和桃樂西）都已經長大離家。蒂芙尼獨身一人瘋狂尋歡作樂，情婦一個接一個進住他的宅第當女主人。一九二一年，他邀請一百五十位他口中所稱的「仕紳學者」來勞勒頓華廈「檢視『春花』」並享用「孔雀盛宴」，筵席由裝扮成古希臘少女的妓女侍應，她們肩上還停棲著真正的孔雀。現場有一支樂隊演奏巴哈和貝多芬。

到這時候，蒂芙尼已經感受得到，民眾品味和他漸行漸遠，取而代之的是爵士時代，以及費茲傑羅在《大亨小傳》小說中描寫的社會風貌。一九一六年，蒂芙尼發表了一部豪華著作，由雙日（Doubleday）出版，不過並不出售，這本書採羊皮紙印行，書名為《蒂芙尼的藝術品》（The Artwork of Louis C. Tiffany）。印量只達五百零二冊，其中三百冊贈送朋友。文字部分以蒂芙尼系列訪問稿構成，負責訪問的是德凱（Charles de Kay）（如今這本書非常稀有，成為收藏家矚目的珍品）。同一年，他又在勞勒頓華廈舉辦一場假面劇「追求美人」（The Quest for Beauty），並用上一種革命性圓頂照明系統。四十五人演員陣

容包括「美人」本人，她出場時從一個虹彩吹製玻璃泡中現身，這是以新技術創造的小小奇蹟。總開銷為十五萬美元。結果全屬徒然。蒂芙尼仍能獲得海外委任，他在一九二五年布置哈瓦那總統府邸，用了二十三幅特製小地毯和十五盞燈。同樣在一九二五年，大都會博物館高瞻遠矚的館長福雷斯特（Robert de Forest）買下蒂芙尼的巨幅山水畫窗，如今成為一項盛大展覽的核心展項。然而，到了那個時候，蒂芙尼的藝術肯定是跟不上時尚了，而且隨著裝飾藝術運動（Art Deco）把新藝術的最後餘暉驅散，更是一年年逐漸沒落。二十世紀二〇年代早期，他關閉「法夫賴爾」生產中心並出清存貨。此外他的帝國零星殘餘版圖也都出讓賣掉。他身邊有個叫哈姆萊（Sarah Hamley）的愛爾蘭紅髮女孩照料他生活起居，也當他的情婦（直到死前他仍有性活動），後來他在一九三三年一月十七日死亡，終年八十四歲。

接下來便出現史上最無情的藝術大屠殺。到了三〇年代中葉，大蕭條期間，美國人最不想要的東西恐怕就是新藝術，就連其中最精美的極品，蒂芙尼大作也不例外。一九三八年，他位於七十二街的住宅被拆除夷平。屋內物件販售金額低得不堪一提。同一年，蒂芙尼的一千件庫存珍品，包括二十件大型彩色玻璃畫窗，全以低廉價格出清。未售出的物件全都拋棄。蒂芙尼在晚年曾嘗試把勞勒頓華廈改成藝術家聚居處所，結果計畫並不成功。

一九四六年，樓中美好物件以低賤價位拍賣售出，一件大型「法夫賴爾」簽名飾瓶只賣得二十元。房子和周圍大片土地，一度值兩千萬元，這時只賣得一萬元，而房子本身則被火燒毀。

時尚是個搔首弄姿的情婦，也是個野蠻凶殘的大爺。如今無論如何都說不明白，新藝術在第二次世界大戰期間和戰後短暫期間，那種遭人蔑視還轉為仇視的處境。到那個時期，這項藝術大半作品都已經被蓄意摧毀。然而，一批重要藏品卻毫髮無傷重現天日。

十九世紀八〇年代，英國蘭開郡阿克寧頓（Accrington）一個叫布立格茲（Joseph Brigs）的小伙子，前往美國追求更好的生活。他先從事鐵路建設，隨後便受雇於蒂芙尼的長島工作坊。他逐步升遷成為總經理，而且每次參與新計畫，他總是保存一套副本。蒂芙尼死後，布立格茲退休回到阿克寧頓，還把他的藏品隨身帶走，後來他自己也過世了，死前安排把藏品遺贈當地博物館。這組藏品共含一百二十件，包括六十七個飾瓶和四十五件玻璃磚，其中多件都屬絕無僅有。大戰結束之際，博物館無視「清掉那批垃圾」的響亮呼聲，拒絕遵從。五〇年代，整批藏品估價只值一千兩百英鎊。但是約在那時，收藏家又開始看中新藝術，拍賣價格也提高了。建議呼聲又起，呼籲把藏品賣掉，「然後買點像樣的東西」，這次博物館又拒絕了。如今阿克寧頓霍沃思美術館擁有全世界第三大的蒂芙尼藏品，次於

紐約大都會博物館的出色珍藏，還有佛羅里達州冬季公園市美術館的四千多件藏品，這家美術館還有一座拜占庭式陶瓷小禮拜堂，那是蒂芙尼原本為紐約一所安立甘宗主教座堂創作的附屬建物。

蒂芙尼復興從科赫（Robert Koch）一九六四年的《路易・蒂芙尼：逆勢而行的玻璃大師》（Louis C. Tiffany: Rebel in Glass）一書起步，接著又由阿馬亞（Mario Amaya）一九六七年的《蒂芙尼玻璃藝術》（Tiffany Glass）此書推波助瀾。物以稀為貴，自一九三五年延續至一九五五年的大規模破壞，造就了這種情況。到了二十一世紀早期，優秀作品每件已可賣得一百多萬美元。更重要的是，如今眾人都敬重這些具有高超設計、獨創發明和上乘手藝的傑出藝品，這些作品望之高貴、觸之令人振奮，還有，當以燈光照之，更是對電力萌芽時代的卓越禮讚。蒂芙尼所處時期，正當美國藝術和工藝初入黃金盛年，得與歐亞等地其他偉大創意文明比肩並立。他度過年輕時輝煌卻浮華的盛名階段，也熬過晚年受人輕蔑的處境，之後又險些遭人遺忘，如今蒂芙尼蹄身跨大西洋工藝界頂級大師之林，也是與切里尼、吉朋斯（Grinling Gibbons）、奇彭代爾（Thomas Chippendale）和拉梅里（Paul de Lamerie）並駕齊驅的藝術創意大師。

12

艾略特：最後一位紮綁腿的詩人

艾略特（T. S. Eliot, 1888-1965）是位奇人，生平經歷在世界文壇或許是絕無僅有，這位美裔英國智士在一九二三年發表《荒原》詩集，開創英語世界的現代詩發展。一般而言，凡是在藝壇推動革新理念，改變我們看待、察覺世事和自我表達方式的偉大創意改革人士，往往也都是特立獨行的名士，起碼在他們推翻現有創作規範時經常是如此。因此，開創浪漫派詩壇的華滋華斯和柯立芝，都屬當代空談理想的烏托邦思想家，他們在一七九八年合著發表《抒情歌謠集》並成就變革，之前還曾經鼓掌稱頌法國的正統消亡事蹟；而柯立芝還曾打算採行平等主義政治主張，在美國建立一處社區。然而就艾略特而論，在寫作《荒原》時、之前還有之後，以及在他一生當中，他都是個守舊派、傳統派、正統派分子，同時從多方面來看，他還是個反動派分子。他出身謹守傳統、樸實穩定的環境背景，受過漫長、徹底、完整教育，而這正是適宜強化這些因子的養成環境；還有，最重要的是，他

天性重視歷史遺產，而且在他眼中，擾亂這一切都是離經叛道。他的外觀舉止都映現出這種內化正統人格，他稱自己「是個奉守古典主義的文人，政治上擁護皇權，宗教方面則信仰安立甘公教教派。」談到拜倫、濟慈和雪萊，他們那個時代詩壇的改革之士，全都憎惡衣鈕緊扣的硬挺領子，偏愛不綁手綁腳的寬鬆衣物，至於艾略特，他拍照時一律佩戴領帶（只在假日除外），在任何場合現身一律身著三件式套裝，頭髮梳理整潔，他還是大西洋兩岸最後一位紮綁腿的知識分子。然而事實確鑿無疑，他卻刻意發揮自己的恢宏創作能力，打破詩韻格律和語境的既存模式，並由渾沌、無序和失諧中脫胎新創正統。

艾略特的背景除了禁制、感情壓抑和固守文化傳承之外別無他物。他生於聖路易，父親在那裡從事製磚業，經營得有聲有色，然而他的家庭原本卻是波士頓上流世家。他們有一位祖先是一六二〇年麻薩諸塞第一處殖民地的一分子，是個清教徒，嚴守成規並奉守個人主義。另有一位曾在塞勒姆（Salem）加入獵巫行列。不過，到了十九世紀，這個家族的成員卻仍非喀爾文教徒。他們信仰「一位論」，棲身的宗派代表一個轉捩點，依然保留最後一絲基督教牽絆，還沒有徹底離棄上帝。他們否認基督神性，卻嘉許祂的美德，把他

看成超凡的愛默生[18]。他們極端審慎論述宗教信仰，字斟句酌精簡保守，寧願含糊其詞也不明言。後來，艾略特本人寫了一首諷刺詩，大舉奚落他由一位論教派這段過往傳承而來的氣質和習性：

遇上艾略特先生多麼令人不快！

他的種種特徵就像牧師的神態，

而且他的神情還那麼嚴峻，

而且他的談吐還那麼拘謹，

還有他講的話，那麼有分寸，

滿口只是「嚴格來說」，

還有「倘若」，還有「或許」，還有「不過」。

艾略特出身的家庭過著富裕生活，卻沒有絲毫浮誇，對於特權尚有節制，因為他們有

18 譯註：Ralph Waldo Emerson，超驗主義創派元老，其學說強調人與上帝的直接交流，彰顯人性中的神性。

強烈的責任感並恪守服務理念，要服侍上帝、效忠國家、社區和文化。他繼承了美德、誠實和正直。然而，這卻受環境左右而有減損。他出身一個大家庭，年齡遠比手足都小，母親意外得子喜獲麟兒，對他鍾愛有加，媽媽寫詩，教育他養成高尚品味。他還受到四個姊姊天使般看護照料，姊姊年齡都比他大上很多，如此一來，他實際上等同有五位母親悉心照顧。她們並不溺愛，只全神貫注確保他受教學好，能明辨是非、勤勉努力、舉止莊重、有教養並保守純潔。他在母姊悉心教導下，早早便學會閱讀，從此大量讀書求知終生不輟，還能舉一反三、深思熟慮、學而時習理性分析，背誦詩句詩節（還有散文句段），於是他習於引經據典旁徵博引，這也成為他的第二天性，習以為常了。

艾略特的閱讀範圍一開始便相當廣博，而且縱貫他的童年和青少年時代，還不斷擴展、深化。若說世上有某個創意天才，身受所有國族的古典文學滋養，那個人就是艾略特。

就此層面來看，他就像彌爾頓（John Milton）和布朗寧，也是受過最良好教育（以及自學成功）的英國詩人。在他幼齡時期，母親便把麥考萊（Thomas Macaulay，英國史家）的《英國史》拿給他看，而他也讀得津津有味。這家人在浩瀚密西西比河上的聖路易，和英格蘭漁港格洛斯特（Gloucester）之間往返搬遷，他們在格洛斯特也有一棟房子；艾略特在河上、海上，如風捲殘雲啃讀書本，也大量認識鳥類。他有一冊寫滿註記的書本存留至

今，那是他十四歲生日時得到的《北美東部鳥類手冊》。他愛研究細小事物，每每投入漫長時間精研細察，像是鳥兒的一扇翅膀、岩岸潮水潭中的小海膽。他在聖路易斯洛克塢夫人的學校（Mrs. Lockwood's School）就讀時，便投身鑽研莎士比亞、狄更斯和浪漫派詩人，特別是雪萊和濟慈。後來他進入史密斯學院，這是由他祖父資助的預科學校，畢業後可以進入地區型華盛頓大學，就學期間他研究拉丁文、希臘文、法文和德文，並研讀以這些語文寫成的文學作品。他熱愛埃斯庫羅斯和尤里比底斯的希臘文著作，賀拉西和奧維德的拉丁文作品。他在史密斯學院最後一年的考試「指定書本」包括莫里哀的《憤世嫉俗》（Le Misanthrope）、拉辛（Racine）的《安德羅瑪克》（Andromache）、味吉爾的《伊尼德記》（第三和第四冊）、荷馬的《伊里亞德》（Iliad）、奧維德的《詩選》（Selected Poems）、賀拉西的《頌詩及抒情詩集》（Odes and Epodes）、莎士比亞《奧賽羅》、柏克（Burke）的《美國文學作品》（Writings on America）、彌爾頓的《失樂園》、麥考萊的《散文集》、希爾的《修辭學原理》（Principles of Rhetoric）、艾迪生（Addison）的《加圖》（Caro）以及拉封丹（La Fontaine）的《寓言詩》（Fables）。他研讀記誦大量詩歌，十二歲時他便能背誦吉卜林悽慘無比的敘事詩《但尼·帝伐》（Danny Deever），十三歲時能背歐瑪爾·海亞姆（Omar Khayyan，波斯詩人）的作品。此後他便開始改讀艾倫坡，接著又鑽研拜倫

的《恰爾德‧哈羅德遊記》（*Childe Harold*）。後來他說，他在青少年階段彷彿被「惡魔」附身般「沉溺」詩中。他自己也寫詩，而且就像所有新詩人，他也成為模仿、諧擬詩文的大師，甚而導致他的成熟詩作，某方面看來便成為所有詩歌的縮影或選集。

就讀哈佛期間，他住在「金岸」高級區，隸屬優秀社團，與富家名門子弟建立交情，不過基本上他的日子都投入研究、冥想，而且勤奮不懈鑽研典籍和語文。他的學習範圍愈來愈廣，「就像懷了善意的一池水」（且引用他的一句直喻）「潑在他無知的乾涸土地上。」艾略特不論做什麼事情，始終全力以赴，他誠懇認真，若他「偷懶」（這是很稀罕的情況）便滿心內疚，此外他還擁有能專心一志的無價稟賦。他有辦法一大早起來便立刻投入工作，不必大費周章從事無益的瑣事或例行公事。一旦受到干擾，他也能迅速重聚心神並恢復工作。他工作的專注程度簡直令人駭異。在他眼中，時間是種珍貴商品，永遠不得浪費。「時間」一詞在他最好的成熟詩作中出現得非常頻繁，這種時間感受，激使他的詩文頻頻出現慣性標點句讀，或強或弱，或繁或疏，從微弱滴答心搏，到規律搏動鼓點不絕如縷（後來是艾茲拉‧龐德率先察覺那種「急切鼓聲」，並指出這為艾略特的作品帶來「統一與力量」）。

這種對時光無情流逝、永不復返「失去的時光」的恐懼，催促艾略特貪婪般渴求知

識。倘若他生於英國，進入牛津巴利奧爾學院（Balliol College）或劍橋國王學院等學府，那麼他便要受僵化課程禁錮，專注學習古文典籍和希臘歷史與哲學。不過，哈佛擁有多元課程，學生得以挑揀選擇，對他產生無可估量的益處。他撒網收納最大可能範疇，儘管這樣一來往往過於浮泛，流於及時享樂的膚淺心態，艾略特仍由知識汪洋取得重大收穫，吸收、消化並積攢了廣博學識。一九○六年，他在哈佛第一年期間修習了希臘文學、德國語文、中世紀史、英國文學和憲政學科。接下來他又修了法國文學、古今哲學、比較世界文學，還有各類宗教信仰。他找家教來指導自己英文寫作，還親自規劃學習，特意鑽研波特萊爾的生平和著作，這在一九○八年可算是膽大妄為[19]。他把詹姆斯・湯姆遜（James Thomson）引人驚擾的《暗夜之城》（*The City of Dreadful Night*）詩篇大半記誦下來，他還廣泛閱讀十九世紀九○年代的英語詩，特別是王爾德、道森（Ernest Dowson）和戴維遜（John Davidson）。他不只閱讀西蒙茲（Arthur Symonds）的詩歌，也讀西蒙茲的《文學中的象徵主義運動》（*Symbolic Movement in Literature*）並鑽研象徵主義，這是他此生吸收的第一項開明運動，後來還成為他作品中的一項固定元素（的確，說艾略特是個象徵主義

19 譯註：波特萊爾是時人不齒的「惡魔詩人」。

派詩人並沒有錯，不過他還有其他風格）。到了一九〇八年年尾，他開始深陷沉溺於哲學研究，著迷到他曾認真考慮，要成為專研心智和心智國度的學者。

這裡我們便要談到艾略特生平的一項重要特徵，這是他成就的核心關鍵——他一生完全不從事運動（所有需要出力氣的活動，幾乎都包括在內）和性愛。他在童年階段曾經罹患名為「腹側疝氣」的病症，也佩戴了疝氣帶，此後幾乎終生都須佩戴。他以此理由獲准免除運動競技，後來還經宣布體態不符兵役要求。就富家子弟來講，一八五〇至一九一四年期間是運動競技的年代。由於艾略特無法參與這項生氣勃勃、卻又耗費時日的生活層面，他眼前便有個巨大缺口，要由學術來填補，他覺得內疚，沒有在競技場上竭盡全力爭取榮譽，於是他愈發奮力求知。這樣一來，虛弱體能便為他省下時間，成為珍貴無比的禮物，於是他善加運用，把時間花在書本上。「而耗費年輕人大量時間、精力的性愛神祕領域方面，有關艾略特的性活動或禁慾情況所知較少。他說他在婚前都保持處子之身？這裡沒有理由質疑他所述。的確，但唯一的疑點是：他是否終其一生保持處子之身。

童年階段由母親和四位姊姊支配生活，這樣培育出的成年男子，有可能逍遙自在和女子優遊共處，也熟悉她們的行為舉止，於是在他一生當中，總是能與異性建立親密依賴關係。

另一方面，倘若母親溺愛兒子，卻不表露情感，姊姊也都鍾愛弟弟，卻裝束邋遢又畏懼男

子，便可能帶來反面影響，而這就是艾略特身為男子不幸之處，而且（或許）是他投入創作成為詩人的天命所在。他是否曾與他那個難以相處、心理又不正常的第一任妻子達到完全的性交關係，這點很可疑；而且等到他在第二任妻子的溫柔臂膀中尋得幸福，那時他已經快七十歲了。不過，有一點確鑿無疑，艾略特年輕時找不到任何女人來提供他感官滿足，而他又太過羞怯、畏懼，不曾去找妓女，即便他顯然經常想起她們：他的詩中便一直出現一幅景象，黑暗路邊或霧中街頭，一名女子在點亮燈光的門口揮手召喚。

沒有運動，沒有性愛，閱讀和動腦求知便堅持到底貫徹始終。艾略特是否曾認為有某種意義（或許說「重要意涵」還比較好）。在艾略特邁向成熟階段，第一個為他抽絲剝繭彙總概念的重要成年人是拉佛格（Jules Laforgue, 1860-1887）。拉佛格是個象徵派詩人，如今幾乎完全被人遺忘。他生於拉丁美洲，一八七六年來到巴黎，忍飢挨餓，創作詩歌，前往柏林，繼續寫詩，娶了一位英國家庭教師為妻，回到巴黎又忍飢挨餓，最後死於結核病，終年二十七歲。你只需要閱讀他的三卷冊《作品全集》（Oeuvres Completes，艾略特

識分子的定義：「認為概念比人更重要的人。」我們並不清楚，艾略特是否經常認為有某個人很重要，即便他確曾意識到，某些人（起碼對他來講）很有用。這可不是說他很自私。自我本位是理所當然：哪個知識分子不是如此？不過無庸置疑，他確實賦予概念高度重要意義（或許說「重要意涵」還比較好）。在艾略特邁向成熟階段，第一個為他抽絲剝

在一九〇九年購讀）便可以領悟他對後世詩歌的重要影響。反語、暗指、引證，還有外表漫無條理遮蔽了一以貫之的情感，音樂性壓倒節奏和詩律，欠缺人性特色，抽離情感從而隱蔽了（或許應該說是「突顯出」）強烈的悲觀思想，這本書中兼而有之。拉佛格是艾略特的原型，卻不具高度才華。艾略特完全把他看透，消化他，接著便排放出來，並把他拋到腦後。

接著是大群「概念人物」。艾略特在一九〇九年拿到學士學位，接著又取得英國文學碩士學位。他的輔導老師包括巴比特（Irving Babbit），引領他修完一門法國文學批評課程。巴比特堅決要求「標準」和「紀律」，這些詞彙很能吸引心態保守的艾略特（往後他還經常使用），而這兩類概念也深受他注目。在巴比特影響之下（據說如此），艾略特開始鑽研東方思想，特別是梵語和佛教，並習得這兩門學問的知識，大致都只粗知梗概，不過向來沒有人真有把握論斷艾略特。在他眼中，這兩門學問都是概念，並沒有內化深入他的心靈，不過他發現這兩門學識都很有用，可以作為背景音（和節奏）。

一九一〇年，艾略特說服父親讓他前往歐洲並掏錢贊助旅費，於是他上路搜尋更多概念和良師（他其他糧食全被剝奪，只好以這兩者為食來充飢）。我有種想法，當他航行至大西洋半途，眼見船隻劃開的航跡逐漸擴大（這又是一幅特別討喜的景象），生平第一次，

他體認到自己是個沒有國家的人。在此之前，由於他生於聖路易，故鄉有一片遼闊的翻騰泥濘河川，又有新英格蘭清教主義根源，而且暑期都在格洛斯特郡度過，那裡有巨浪奔騰白沫翻湧的大海，於是每思及此（他確實經常想起故鄉），他都認定自己是個被割裂的美國人，後面再加註說明是南方人或西南方人士，還是洋基新英格蘭人，或寧可說兩者皆非，而是種美國幽靈。他似乎（已經）是個訪客，從外地來到他的出生地。這在美國人中並不罕見，起碼在當時而言是如此，特別在十九世紀，第一次世界大戰爆發前幾年間更是如此，美國當時正逐步擴展，每個世代（幾乎每十年）都推陳出新改弦易轍。狄更斯回顧十九世紀六〇年代他搭乘火車橫跨美國廣闊大地，當時坐的是一輛新式餐車，途中曾因語法不當滋生誤會。他為自己無知向侍應生道歉，並解釋：「你瞧，我是個外地人。」那位侍應生回答：「先生，在這個國家，我們全都是外地人。」艾略特在故鄉是個外地人也覺得自己是個外地人，至少他感到陌生。不過，他在大西洋另一岸，能感到比較自在嗎？巴黎、柏林和倫敦都是文化中心，不是故鄉。既然艾略特在二十六歲以前從未離開美國，他大可號稱自己是徹頭徹尾的美國人，然而他卻不是。的確，他逐漸失去他的美國腔調，最後還消失無蹤，這種事情鮮少發生在徙居外地的美國人身上。他在巴黎學習法語，說得流利、正確，卻不遵照法式慣用語法；他不擅長講本土方言，只以模仿見長。後來他表示，

他在巴黎「一個人都不認識」，又說，要從那個都市得到好處，就是保持孤立，因為他能夠認識的對象，大概都是「認識無益又浪費時間」。他迷上了那裡的「紅燈化區」和妓院門口景象，也醉心於法式簡餐酒館，那裡有體態豐盈的女侍應生端上烈性生啤酒供食客飲用，然而他從未踏入妓院，也不曾進入酒館。不過，他讀過這類令人驚駭的趣聞，特別是夏爾—路易·菲利普（CharlesLouis Philippe）寫的一本小說，書名為《蒙帕納斯的蒲蒲》（Bubu de Moneparnasse），內容描述左岸的妓院文化，對此艾略特表示，他在一九一〇年至一九一四年間，認為那就是代表巴黎的象徵。還有，他在巴黎曾幾度前往聆聽柏格森（Henri Bergson）講課，聽那個同樣對時間感興趣的人，不帶絲毫幽默地論「笑」。他還迷上了莫拉斯（Charles Mauras），這個革命守舊派人士篤信暴力，尤其反對猶太人、無神論者，還有對聖路易和聖女貞德等國族象徵提出批評的所有人士。艾略特喜愛觀看莫拉斯和他那群激進學生共同策畫的暴動場面。

回到哈佛，艾略特逐漸趨向哲學，之前先讀了布萊德利（F. H. Bradley）的《現象與實在》（Appearance and Reality），這條誘人的死胡同，在當時曾引來大批年輕才俊一探究竟。他修了客座教授羅素的一門課程，羅素中肯描述艾略特，說他這個人「整體來講品味無懈可擊，卻沒有活力、元氣，也沒有熱情。」哈佛提供一筆旅行研究獎學金，好讓他

前往歐洲完成布萊德利研究，後來他據此寫出一篇博士論文。他前往英國途中路經德國，在一九一四年八月，第一次世界大戰爆發前夕出境，險些陷入戰火。他在布盧姆斯伯里（Bloomsbuy）安頓下來，當時那裡已經是中上階層作家和知識分子薈萃之地，那些人還帶了點玩世不恭（還有性偏差）的作風，正是艾略特最能夠自在相處的那種英國人，當然，這要看他和人共處能夠自在到什麼程度而定。

這時他已經投入一段時日寫詩，或就是寫他一向所稱的「韻文」。這批早期作品從一九〇九年開始動筆，最後集結發表為一九一七年的《普魯弗洛克》（Prufrock）和一九一九年的《詩集》，總計含二十四首，其中只有第二部詩集的「小老頭」（Geronion），隱隱流露他成熟期的力量。有些很機巧、精妙，甚至稱得上機智俏皮，手法卻顯得魯鈍；這種作品就像受過良好教育，卻含羞帶怯沒有自信的哈佛學子私底下該寫出的成果，不過他們卻不會大膽出版，甚至恐怕也不會拿給身邊的朋友看。艾略特的韻文明顯展現一種靈巧、幽默層面。他年輕時的朋友都證實，他有辦法講出狡詐的嘲諷笑話，而往往趣味橫生出人意表。這項才能受了聲望加溫培育，終於開花結果成就他的《老負鼠的貓經》（Old Possum's Book of Practical Cats），這部出色詩集在一九三九年出版；最後這部詩集還經採用，成為極端成功的音樂劇《貓》（Cats）的劇本。然而，持平而論，倘若艾略特從未

撰寫發表《荒原》和《四個四重奏》（*Four Quarters*），如今這部早年作品恐怕早已被人遺忘。；結果呢，「小老頭」和「阿波里納克斯先生」（Mr. Appolinax）一類作品之所以有人研究、收入選集，也完全是由於這些作品據信與艾略特的兩部傑作有關，沾了光彩。當初他直覺不想發表，某方面來看很合理。事實上，他寫的許多韻文都從未發表，其中包含一部不容忽視的滑稽史詩，《勃洛王和他的偉大黑王后》（*King Bolo and His Great Black Queen*），這件作品他投入數年光陰，斷斷續續寫成，艾克洛德（Peter Ackroyd）在他的艾略特傳記中把這部史詩形容為：「色情內容不斷，還隱約提起雞姦、陰莖、括約肌等其他不雅事物。」艾略特終其一生很可能間歇不斷撰寫色情作品，藉此滿足他的性需求，也補償他的禁欲生活（和他對自慰的恐慌，因為他相信這樣做會讓自己發瘋），後來他便把這類作品大半毀掉。從這時開始，艾略特便遭受徒勞無益的人情世故的纏擾，特別是他自己的事情。生命毫無意義。該怎樣填補空虛？宗教是一種作法，然而艾略特卻還沒有這方面的心理準備。哲學，特別是布萊德利所謂的理想主義，也是個方式；不過艾略特很快就發現，這是條崎嶇道路而且毫無前景，而且往後其他人也有這等體認。第三種作法是性放縱，然而艾略特謹守道德分際又很挑剔（而且很神經質），因此沒有走上這條道路；創作色情韻文是種替代方式，即便這是種窩囊的作法。

接著在一九一四年九月，艾略特相當虛軟又漫無目標的生活方式出現轉折，在一次會面徹底改變了。這種會面相當於人際間的化學作用，混合多種化學物品產生的變質作用，在創作歷史當中扮演極端重要的角色。有個出色實例就是柯立芝和華滋華斯在一七九五年八月那次見面，兩人在布里斯托（Bristol）接觸，點燃雙方熱情，直接促成他們在一七九七年協力創作出《抒情歌謠集》，還催生出浪漫詩派。艾略特和龐德那次會面，重要性可以與此相提並論，因為兩人會面最後促成了一場詩壇革命，催生了現代詩，而且艾略特還在一九二三年發表了《荒原》。

龐德年長艾略特三歲，而且個性積極遠勝艾略特，他滿懷熱情，有時還十分強勁，而且抱負極高。就某方面來看，他還有寬宏大量的偉大胸懷。艾略特寫詩含羞帶怯，龐德則反之，他是個聖戰勇士，勇猛帶頭宣揚理念，甚而達到浮誇的程度。就像艾略特，他也具備學術的一面，而且有相當程度的學識。他曾在瓦巴什學院（Wabash College）教書，結果一如往例，他被學院辭退，原因是他對學院作法感到不耐還怒目相向。接著他從一九〇八年至一九一二年間發表了好幾冊詩集，包括譯自中文、普羅旺斯文和義大利文的作品，還針對格律和語言文字做了幾項微妙，交雜神祕難解的實驗。龐德是愛達荷州人，因此就像艾略特，嚴格來講他也

是個中西部人，他們的博學傾向也賦予兩人共通基礎。然而就性格而言，兩人卻是對立的：艾略特毫無生氣，龐德則是熱情奔放，渾身充斥激昂能量。

當艾略特應龐德要求，拿《普魯弗洛克》和《淑女本色》給他看，當場便爆發出熱情狂濤：「這和我這輩子所見傑作相比毫不遜色。」龐德立刻寫信給芝加哥《詩歌》雜誌編輯蒙羅（Harriet Monroe），跟她講他發現了一位新的大師。他還介紹艾略特認識路易斯。路易斯是位作家及畫家，他很快便幫艾略特畫出遠勝其他的最佳肖像（如今由德爾班市南非國家美術館收藏），還描述他當時是個「體面、高大、引人矚目的跨大西洋身影，帶有一種蒙娜麗莎式的微笑，（還以）一種字斟句酌的沉悶語氣，慢條斯理出口挪揄，諷刺到骨髓裡頭」。龐德引薦艾略特給許多文學人士認識，包括美國的和英國的，艾略特很快便發現，在他們眼中，自己並不是一位學院哲人，而是個「年輕詩人」，是文壇先鋒的一員。

這隱隱攪動他的血氣。他發現自己逼不得已發表作品，向雜誌投稿並付梓出書。龐德給他施壓，敦促他也在其他事項下定決心：定居歐洲，最好住在英國（龐德雄辯高談，說這裡是最宜於投身文藝生涯的地方）；放下枯燥乏味的哲學研究，轉投入文學創作；結婚成家好讓自己能安定下來並凝聚心神。這幾項決定都牽涉到切斷他和家庭的聯繫，因此彼此之間都有關連。的確，從此以後，艾略特便鮮少見到他的父母（不過他的母親會來找他），

而且儘管他的父親很有錢，也幾乎不再接受他們的資助。他還開始融入歐洲，卻不像亨利‧詹姆斯那樣在一九一五年基於社會因素歸化成英國人，而是因為龐德說服他，美國是個文化保守的國家，歐洲才是塑造藝術、文學未來前景的地方。

一九一五年六月，《普魯弗洛克》在《詩歌》雜誌刊出，就在這月，艾略特娶薇薇安‧海伍德（Vivien Haigh Haigh-Wood）為妻。海伍德是位英國淑女，年齡略長，嚮往寫作和繪畫。這次婚姻，一方面來講給他本人帶來一場災難；另一方面，這是一種催逼創作的文化刺激，也是一起為生活定調的事件。婚約倉促確立，並沒有獲得艾略特父母的同意，事實上，雙親根本是事後才得知此事。兩人究竟是否同房也令人生疑。薇薇安長得不醜，然而她十分虛弱，一方面身體不健康，心理也耗弱。她的日子就在將病、已病、或才剛病癒之間打轉。她有些症狀是真的，有些則是幻想的。從某些個層面來講，她對艾略特的影響十分深遠。我們已經提過，他一輩子沒有身強力壯的時候，他身受這種束縛不只妨礙性愛，還涉及正常生活一切層面。薇薇安讓他猛然更清楚體認到自己這項生理障礙，也領悟自己特別容易感染感冒、偏頭痛等輕微病痛。從婚姻早期階段，兩人便交替罹患焦慮症。夫妻都開始疑心自己有病，而且不斷自行配藥來吃，不時抱怨藥量多寡，還彼此比較症狀（有件事很稀奇，艾略特是舞台劇票友，他的演出只有一次成功，當時他參與製作《愛瑪》戲

劇，演出伍德豪斯先生一角，那是英國文學作品當中，寫得很出色的焦慮症患者）。當薇安神經衰弱症狀舒緩，才剛恢復過來，這時艾略特肯定也要患病，於是一種醫學兵乓賽，便持續往來貫穿他們的婚姻生涯。他們的浴室醫藥櫃裝滿藥物，多出來的便塞進餐廳廚具櫃。這一切最早發生在戰爭時期，不過，隨後當各地得以交流，佛洛伊德學派的衝擊初步展現強大威力，這時兩人便迷上了心理學、精神醫學和心理分析學。這一切都可以從艾略特的《書信集》第一冊內容當中找到，包括他憂心自己和妻子的心理狀態，全都有清楚詳盡的描寫，還巨細靡遺談到他如何努力尋求專家協助。

這裡沒有必要深入探討這段婚姻，就此也不必分派雙方不是，歸咎他們造成不幸，最後導致婚姻破裂。這方面已經有眾多評註，大概和針對西薇亞・普拉斯（Sylvia Plath）與特德・休斯（Ted Hughes）悲慘結合所做評述一樣多，也同樣沒有任何用處。就如斯托帕特提出的中肯見解：「不論消息多麼靈通，沒有外人能知道婚姻裡面出了什麼事情，只有兩個當事人自己才明白。」我們確實知道一點，艾略特並不快樂。話說回來，他在結婚之前也從來不曾特別快樂（後來他說，他這輩子不曾快樂過，只有受母親和幾位姊姊鍾愛的童年階段例外，他在二度婚姻期間，也享有類似經驗）。然而，關於創作過程（特別是藝術創作過程）的研究顯示，不快樂很少阻礙創造，甚至從不是阻礙，而且或許還剛好是項

正面誘因。舉薩克雷的情況，他的太太發瘋，留下他孤寂度日，陷入悲悽慘境，事實指出，他的困境直接連帶促使他寫出傑作《名利場》，成就小說界最偉大作品之一。

就艾略特的情況，從一個怯懦詩人轉變成一個偉大的開創型藝術家，正是因為私底下和台面上的痛苦彼此猛烈拉鋸驅使而成。一方面，他的婚姻天天都要面對悲傷，間歇出現激烈爭執和醫療危機；另一方面，還有第一次世界大戰帶來的，真正駭人的毀滅和極度痛苦，每天都有令人生畏的長串死傷清單。這場衝突似乎要無止境自行延長，變得愈來愈無指望，恐怖的一週過去了，接著又是下一週，似乎沒完沒了。那是一場沒有希望，沒有英勇冒險事蹟的戰爭，完全是一片晦暗，充滿不幸的損失和痛苦。被捲入其中的人，有的服役身處戰壕，有的在家中感同身受痛苦煎熬，心中湧起排山倒海的心痛感受。這個時代似乎沒有救贖情節，人類經歷戰火煎熬，卻似乎得不到補償回報，戰火帶來的死亡和殘酷，只會令人愈加墮落。這是全然的浪費。那麼，艾略特的婚姻也是如此，雙方都遭受苦難，得不到救贖的舒緩感受，兩個生命結合了，卻完全浪費在悲傷中。這種台面上和私底下的屈辱，正是《荒原》小說的主旨和標題的源頭。

還有第三種因素也占有分量。艾略特工作一向很努力。他的身心都沒有閒散的成分。他很能自律。然而，他欠缺規律工作的外力規範。他的父親吝於資助兒子在歐洲的（他眼

中的）半吊子生活，艾略特（這時已經結婚了）迫不得已，只好賺錢謀生。他試過教書工作，當年許多文學工作者也都如此；首先在海維康文法學校（High Wycombe Grammar School），接著進入海格小學（Highgate Junior，專收八到十三歲學童的預備學校）。就像和他同時代的某些人士，特別是赫胥黎和瓦渥，他也發現這種經驗令人精疲力盡、麻木遲鈍，危害他的創作直覺。

隨後在一九一七年三月，戰事陷入最惡劣處境之際，出現了一個令人欣喜的機會，把艾略特推上倫敦市一個職位，進入勞埃銀行（Loyd's Bank）的殖民地和國外部。他在那裡做到一九二五年十一月為止，共待了八年，而且他的職位逐漸要擔起某些責任，從戰後開始，他便獨力掌管銀行與德國因戰事滋生的債務往來。這項業務非常繁雜，後來艾略特聲稱，他從未完全了解這項事務。不過這恐怕並非事實，因為他的主管對他的表現顯然很有信心。一九二三年，銀行一位董事在一場接待會上詢問一位文人：「你大概認識我們一位員工，就我所知他是一位詩人。艾略特先生。」「沒錯，我認識。他是位非常出色的詩人。」「我很高興聽你這樣講。他還非常精通銀行業務。的確，我很願意告訴你，若是他的表現持續下去，有一天他肯定會當上『高級銀行經理』！」艾略特從未顯現放蕩不羈的相貌或穿著。事實正好相反，他的相貌或穿著，始終像個銀行家，而且終其餘生，他也一直保持

這樣的裝束。一九四六年，他獲邀前往白金漢宮，為國王、王后和兩位公主朗誦詩歌。他和許多詩人不同，並不擅長朗誦自己的韻文，而且那次場合也不怎麼令人振奮。多年以後，王后的母親回顧當時情況：「在我們看來，他並不像個詩人。事後女孩兒們還嘲笑他，於是我說：『喔，他讓人覺得他像是個莊重的官員，一本正經的，不然他就是在銀行工作，當然了，當時我們並不知道他就是在銀行工作。』」

艾略特開始從事外幣兌換銀行業務，起初很困難，後來便逐漸成為稱心如意的例行公事，到晚上他便寫他的詩詞。他的帳務工作和詩歌創作構成強烈卻有益的對比。蘭姆是個鮮明寫照，他曾在東印度大樓（East India House，英國東印度公司總部）帳務部門工作。蘭姆不喜歡他的帳簿，於是他加倍珍惜難得的閒暇時光，寫起散文也加倍歡喜。艾略特的情況也相同，他得以在晚上放下數字和複式記帳業務，投入撰寫詩歌，讓他感受極大喜悅。他這輩子第一次發現了創作喜樂的力量和深度。接下來，從這項發現他開始考慮詩詞寫作，後來真的投身這行，而且採行他之前從未體驗的作法，他的領域就這樣擴大，作品也更深邃，然而卻也變得更尖銳，更不留情，表達方式和效果也都更加冷酷。

於是，這三項因素，台面上和私底下的痛苦對比拉鋸，還有在銀行的工作職掌，都是艾略特創作出第一部傑作的關鍵要素。不過，還有其他兩項因素。第一項是酒精。即便有

龐德這等有力人物的鼓舞，艾略特對寫詩依然是一直沒有信心。就散文方面，他寫得很流暢，下筆毫不遲疑，這點我們有理由相信。就對話方面，他也不覺得有任何問題；由於這點和其他因素，於是隨著年齡漸長，他便逐漸轉入戲劇寫作（這是我們和詩壇的損失）。

然而，就韻文方面，他卻始終極度膽怯，若無刺激，他就散發不出詩必須具有的較深沉感受。對他來講，提筆寫詩會引發一種恐懼，就像許多人步入擁擠房間，加入室內人群時都要湧現的畏懼。酒精對這種人會有幫助，對艾略特也相同，可以幫他投入韻文寫作，並浸淫於韻文的所有蘊含。艾略特一向喜歡飲酒，特別愛喝杜松子酒。他喜愛烈性雞尾酒（而他也以這個名字來稱呼那種類酒品，於是他才把一部劇本命名為《雞尾酒會》之名）。一九五三年（好像是吧），若由他這個階層的土生英國人來命名，那部劇本就會冠上「酒會」之名）；

我在奧柏馬街五十號第一次見到艾略特，那棟建築兩百多年以來，都是赫赫有名的約翰‧默雷（John Muray）出版社總部所在地，那時艾略特就站在客廳入口處內側。當初倫敦社會名流文人，就是在那間客廳裡面，聽人朗讀拜倫流亡期間的書信，而拜倫幾部傳略孤本，也都在那間客廳，當著眾人面前被投入壁爐燒毀。當時的出版社社長，別號「究克」的默雷（Jock" Murray）以他的澀馬丁尼酒強度著稱，而且這也是吸引艾略特數度欣然出席默雷宴會的原因之一，即便艾略特是為競爭對手費伯和費伯出版社（Faber and Faber）工作。

他只對我講了一個想法，後來我們的交談就被打斷：「在這個世界上，沒有東西比澀馬丁尼烈雞尾酒更令人振奮。」

「令人振奮」一詞很有啟發性，至今依然。多年以後，在艾略特死後，我和他的遺孀，他的第二任太太做了一次長談。她提出一件事例，說明酒精對他的詩產生何等影響：「湯姆的詩〈三智士朝聖行〉（The Journey of the Magi）對我十分重要。他在一九二七年寫成這首詩，我在十四歲時，聽了一段他的朗誦錄音。這在我心中留下非常深刻的印象，包括實質上、心智上和精神上的影響，我還記得我對自己說：『這就是我要的男人。』後來時機來臨，我當上了他的祕書，接著終於成為他的太太。我在我們婚後問他，那首詩是怎樣創作的，他告訴我：『那是我在一個週日喝了幾杯馬丁尼之後寫的。我在教堂時就已經在構思，回到家裡我就打開一瓶喝剩一半的布斯牌杜松子酒（味道濃烈，酒色淡黃），給自己倒了一杯，然後開始寫詩。到了午餐時間，那首詩和那半瓶杜松子酒都結束了。』」

《荒原》創作的第五項元素是龐德。艾略特在一九一九年晚期開始創作這部中等長度詩篇，出版時四百三十四行，不過原始版本還要長得多。詩文內容所指為何並不清楚，事實上也不必然和任何事情有關。這首詩常有人剖析註解，闡明某些段落要義。艾略特本人也提出一些註記，有幾分設局誤導的用意，後來他感到懊悔，覺得這是矯揉造作，並不誠

實，這些註記也利於典故考證，然而就解釋詩意所指方面，卻也沒有比布朗寧不情不願為

他的晦澀詩篇《索爾戴洛》（Sordello）提出的側標題更為高明。《荒原》沒有情節故事，

這是一部講情緒的詩篇，主要談絕望和寂寥，反映出艾略特一蹶不振的私生活，還有第一

次世界大戰為文明帶來的無意義挫敗。艾略特在一九二〇年全年和一九二二年早期不斷譜

寫這部詩篇，然而到了一九二二年夏天，他的心神極度萎靡，於是遵照當年還有「神經病

學家」稱號的一位醫師囑咐，他向勞埃銀行請了三個月病假。獲准後，艾略特便在十一月

前往洛桑，找一位頂尖精神病學家求醫。他在瑞士期間完成那部分詩篇，因此，那首詩基

本上是在精神崩潰壓力下完成的。

儘管就理智上和本能上，艾略特都抱持保守觀點，他對文化變革卻也懷抱一股熱情。

好比他便深自讚許立體主義，他說，當他第一次聽到史特拉汶斯基的《春之祭》時，不禁

歡呼喝采；還說《尤利西斯》令人他感動萬分，奉之為此生讀過的最佳小說。他期望仿

效這些現象在畫壇、樂壇和小說界發揮的影響，也在詩壇掀起同等變革。艾略特十分景仰

康拉德的《黑暗之心》，特別欣賞書中庫爾茨一角的臨終呼喊：「恐怖啊，恐怖！」在艾

略特心目中，這便總結道出世界毫無意義的氣餒結局，要體認世界「為何而生」和妄想理

解虛無沒有兩樣。後來薩松（Siegfried Sassoon）便宣稱，艾略特在寫作《荒原》期間曾

經說過：「所有偉大藝術之本，都是一種煩悶至極的處境：激昂的煩悶」。詩篇原文蘊含大量諧擬嘲諷和機敏風格元素，並沿襲艾略特早期韻文的機智巧妙（或說是不帶機巧的機巧吧），展現文化飽和引發的厭膩煩悶，因此結果也令讀者生厭。不過艾略特很有頭腦，懂得把完整原文拿給龐德看，或許是龐德堅持要當他的編輯，他才同意；隨後他還展現理智，接受龐德的改動建言，基本上便得刪除諧擬諷刺的矯飾段落和機巧的浮面結構，而這就是艾略特用來修飾詩篇冷酷絕望內涵的部分。從《荒原》手稿便能評斷龐德對這部作品的影響，這份原始手稿在艾略特死後由他的遺孀發表，於一九七一年展現世人眼前。

就實際而言，龐德從艾略特給他的版本，發掘出這部詩篇的骨幹，抽出詩篇的絕望要義，讓詩中樂音和節奏能為人聽聞並心生感應。這些改動讓這部詩篇成為傑作，而且甫出版便獲稱頌為大師之作。《荒原》在絕佳時機推出，深獲在戰後不久進入大學的年輕人喜愛。他們就像艾略特，也感到空虛、煩悶，憎恨這個世界，也厭惡自己；他們受教育熟悉英語古典文學，還學了許多古代語文，特別是希臘文和拉丁文，連德文和法文方面也常學得太多；這時他們都毫無信心，不知道接受這整套教育有什麼目的。那部詩篇寓意隱晦（晦澀難解），微言精義，動人心弦，律動有節，處處可見漫無條理又毫無意義的軼聞瑣事。詩中還詩文含括庶民世俗陳述到駢儷學院詞藻都有，還包含了點滴爵士和片段通俗歌謠。詩中還

仔細納入了性諷刺，那是種預先計畫的安排，用來刺激、取笑配偶間無性（或幾近無性）的處境，反映出艾略特本人的性欲和性挫敗。這是部墮落、頹廢、狡詐、可恥又挑撥激情的詩，然而詩中字斟句酌的音樂性詞彙、處處展現的明晰節奏、高明的反覆重述，還有韻腳（或說是擬韻），一次又一次都把詩文旨趣展現無疑。儘管文辭艱深，《荒原》卻極適於朗讀又很容易記誦。最大的特色是令人想要投身其中。這首詩篇的最大優點和最引人之處是詩文的詮釋動力，這主要不是源自詩人堅決要求，而是讀者自己想做的。於是讀者便成為協同創作者。

寫詩的人能誘使讀者和他合作，擴展、詮釋、變換他的作品，這是種罕見的天賦才華，也是極端引人矚目的能力。奧斯汀顯然也具有這項才華。她的小說中特別能激發最強烈感情的插曲，許多都只屬暗示的或象徵的描寫。她提供角色，不過有時只暗示他們在特定情況下會表現何等舉止，我們這群讀者，必須自己填補她在敘述時留下的空缺並引為樂事。書中處處留白，要由我們去填補。就如吳爾芙所述：「珍・奧斯汀激使我們無中生有填補空缺。」這樣一來，讀者便可說是受了她的親切召喚，由她拉拔攀上她那等創作層次，成為和她共同創作的榮譽協力作者。艾略特也是這樣寫成《荒原》。這部詩篇讓讀者感受心境，並清楚顯現特定插曲或元素，至於其他部分便沒有那麼明確。一旦讀者掌握了那種心

境，接著就蒙受感召來發揮他們的想像力，他們（實際上是）奉了指示，要澄清、增添、擴展、延伸、糾正、強調並增強內容。他們是共同施展高明欺瞞手法的協力創作者。

如今我們很難想像，這對一九二三年至一九三三年間的年輕俊傑來講，是何等醉人的體驗。客氣來說，這部詩篇在大西洋兩岸引來正反評價。專業評論惱怒、不解、憤慨，有人感到好奇並為之神往，還有些則感到不滿並輕蔑相待。有些人遲遲無法下定決心，等候旁人先開口發言。不過，年輕人都驚美不已。一位新作家竟然這麼迅速抓住了精英學子的心思，很難想出還有其他任何相似事例。牛津是最早陷入狂熱的學府，劍橋也沒有落後多少，接著耶魯、普林斯頓、哈佛和哥倫比亞也都很快跟進。最初很難找到印刷版本，文稿常以手抄或打字散發流傳，並在大學生聚會場合由人大聲誦讀。霍加斯出版社推出《荒原》一九二三年版過後不久，當時還在牛津大學部就讀的康諾利寫信給劍橋一位同齡學生：「不管怎樣都要讀艾略特的《荒原》，讀兩次。篇幅很短，裡面有最高超的東西，即便這是具有高度亞歷山卓風格的詩篇，而且所含『訊息』簡直是難以理解。內容貧瘠，卻能以高超的典故運用和隱晦的象徵手法來遮掩，頹廢至極。這會毀掉你的風格！」康諾利的反應雖顯誇張，卻很有代表性，因為他是他那個年齡層最敏銳、最有學識的批評家。後來他便曾表示，沒有其他創作能導致「那種名副其實的洗腦，那種全神貫注，那種嗑藥迷

醉和被鬼纏身的處境，而那就是這部新詩在我們某些人身上引出的現象。」年輕的阿克頓（Harold Acron）用擴音器朗誦詩文，他在牛津基督教堂學院的草原樓從他的哥德式廳室，對著底下艱苦跋涉前往河邊，各自登上八人划艇的夥伴們朗讀，搧風點火激發怨怒，因為「那首詩」已經是反抗現代事物的象徵。從來沒有詩人受過這般令人滿足的對待，特別是影響至關重大的那群讀者，塑造影響輿論的人，年輕的一代。這首詩的成功，多少發揮了影響，讓艾略特立刻被奉為頂尖專業詩人，從此他便高居這等地位四十餘載，直到辭世方止。

艾略特以《荒原》博得盛名之際，年約三十五歲上下。這部詩篇在他的作品中占據的地位，和《悼念》（*In Memorian*）在丁尼生著作中的地位相當。《悼念》寫於一八三三年至一八五○年，並於一八五○年出版，當時丁尼生四十一歲，隨後他幾乎立刻被奉為桂冠詩人。此後他再也不曾寫出頂尖作品，唯一例外是他的《亞瑟王之牧歌》（*Idyls of the King*），這部著作有個片段在一八四二年完成出版，其餘部分則是在一八五九年至一八八五年間斷續推出。不過丁尼生著述甚豐（還藉由詩歌賺了許多錢），艾略特則否。他依然羞怯缺乏自信，而且儘管在二十世紀二○年代和三○年代不斷受到讚譽，佳評與日俱增，他對自己的天分卻依然沒有信心。他的《荒原》為他贏得高度聲望，於是他得以和

羅瑟米爾夫人（Lady Rothermere）協力創辦文學評論期刊《準則》（Citerion）。這更提高了他的影響力。一九二五年，他離開銀行（雇主非常遺憾，失去了「一位寶貴的員工」）進入費伯和費伯出版社。他負責該出版社的主力產品，擔任詩歌類書主編。這確立了他的崇高地位，成為英語世界威望最高，遠超乎旁人的詩人暨編輯。

或有人說，艾略特是憑藉他的權力，才長期持有顯赫地位，並在生前便成為最偉大的詩人。然而，這樣講並不公道，無視他雖只零星展現，卻屬極端高明的天賦。一九二五年，他發表了〈空心人〉（The Hollow Men），這首詩共計九十八行，重述《荒原》中的空虛、絕望和恐怖，並展現出令人難忘的高超技法，起首詩行「我們是空心人」已是如此，綿延到最後震攝人心的對句：

世界就是這樣結束，

不是砰然終結，而是鳴咽收尾。

〈空心人〉之後還有兩首成功詩作，一九二七年的〈三智士朝聖行〉和一九三〇年的〈聖灰星期三〉（AshWednesday）。這些作品反覆指明他已經逐漸皈依時稱安立甘公教的

基督教派，這是個嚴苛禁欲卻又展現熾烈激情的教派。的確，他在一九二七年經儀式確認正式成為英國國民（他便經常強調，他並非英國「公民」）。然而，最後他是以他的壯闊詩篇（或詩集）《四個四重奏》敲板定案，證明他確鑿無誤正是全世界最偉大的詩人。那幾篇詩歌的年代先後複雜難辨，因為第一篇〈焦灼的諾頓〉（Burnt Norton）的動筆年份為一九三五年，其他三篇則分於一九四〇年至一九四二年間著手撰寫。然而，就實際而言，《四個四重奏》是在大戰期間發表的作品，逐步推出不同完整版本直到戰事將息之際。這幾篇詩歌引出屢見不鮮，幾乎是老生常談的主張，那就是艾略特以一己的文明微光，來驅散戰時的黑暗愚昧。

《四個四重奏》由作者自行編輯，龐德並未插手協助，因為他傳授的課業艾略特已經學會了。總計這些詩篇的篇幅比《荒原》更長，內容也更深邃，敘述更為生動，俯拾可見鮮明的意象和醒目的題材，帶有更多韻詞，音樂性也豐富得多。至於這些詩篇是否更能「平易近人」（acessible，這個詞在 1942-1943 年間才逐漸風行），那就要看個人觀點了。這些詩篇反映出艾略特生平的種種經歷、思想主題和地點場合，然而內容卻不說明任何事情。就像《荒原》，《四重奏》也是講心境的詩篇。不過，若是把這兩部重要作品擺在一起，我們就會看出，艾略特是如何創造、維繫或改變心境。他再三唸叨，不斷訴

說某些抽象理念，還有某些具象的或實質的觀點。就抽象部分，最重要的是時間（時間偶爾被拿來和距離對照，有時則串連一氣，這就令人想起，《荒原》寫成之時，愛因斯坦的廣義相對論已經確認為真，在一九一五年實證成立，而且那個理論正是艾略特宇宙觀的一項要素）。「時間」一詞屢屢在《四個四重奏》中出現，在起首篇章〈焦灼的諾頓〉尤其常見（「現在的時間和過往的時間」，本身便是個普魯斯特式的迴響）。還有〈東寇克〉（East Coker）詩篇緒論中的（「在我的開端中是我的結局」）。另一項首要抽象主題是乾枯（desiccation）。「乾燥」一詞用得很頻繁，例如《四個四重奏》第三篇的標題便是〈乾燥的薩爾維吉斯〉（The Dry Salvages）（不過這其實是一堆岩塊的名稱，位於艾略特童年新英格蘭度假住宅附近）。乾枯實際上並不抽象，因為艾略特常把這個特徵和骨頭（他喜歡骨頭，特別愛好枯骨）、砂、土與岩石聯想在一起。世界是一片沙漠，是一片月球或火星的景象，有時熱得令人生畏，有時則冷得刺癢。這種種景象，好比岩塊堆、乾河床和地表縫隙，都指著在那裡徘徊的人類斥責。艾略特還往來海底世界，見識那裡黯淡的，穿行不得的深淵，還有與時變換的現象（「這些珍珠曾經是他的眼睛」）。接著還有火，這就是《荒原》四個篇章之一，〈火誡〉（The Fire Sermon）的主題。「火」一再反覆出現在《四個四重奏》當中。當艾略特不寫乾枯或冰凍，他的景觀就像烈燄，然而儘管火燄灼燙（《焦

灼的諾頓〉），卻不燒毀事物。不過火能燒出灰燼，「灰」則是另一個常見的單詞。接著還有死，「死」一詞和「時間」幾乎同等頻繁出現在艾略特作品當中。就如艾略特在《四個四重奏》最後一篇〈小吉丁〉（Lide Gidding）中所述：

瞧，他們回來了，帶著我們隨他們同返。

我們和已死的人一同降生；

瞧，他們離去了，我們也和他們同行。

我們和瀕死的人一同死亡；

一九四六年，當我還是牛津新鮮人的時候，《四個四重奏》便歷經品評議論，當年那幾首詩篇也還新鮮，才剛出版問世。我記得十一月一天晚上起霧，晚餐後有一場討論，過程令人困惑，結果也沒有定論。當晚由劉易斯（指牛津教授 Clive Staples Lewis）負責詮釋〈小吉丁〉，托爾金教授（John R. R. Tolkien，牛津英國語言文學教授）則唱和，還有第三位教英語的導師，戴森（Hugo Dyson）則諄諄提出告誡，還不時再三指出：「這可以指一切或與一切無關，或許是後者。」不過，就像《荒原》，這也必須由讀者投入努力，而

古今每位讀者都各有不同貢獻。艾略特詩篇的魅力和力量便蘊含其中。

《四個四重奏》完成之後，艾略特的詩人身分基本完備，並開始活躍詩壇。他創出藝術史上最能深入人心，最為令人難忘的心境之一，而那就是他對西方文化的貢獻。這和二十世紀，這個令人憂懼的世紀十分相稱，而且就某方面來講，除了這點之外，這個世紀也再沒有其他可說，或可暗示的。就如那位老拉比所說：「其他的全都是評註。」艾略特大半輩子都涉足詩歌劇本，而一當他的詩人盛名穩固確立，他便覺得大可以縱容自己的怪癖。於是我們便得到五部劇本：《大教堂中的謀殺》（Murder in the Cathedral）、《家族重聚》（The Family Reunion）、《雞尾酒會》、《機要祕書》（The Confidential Clerk）和《政界元老》（The Elder Statesman）。詩人寫劇本司空見慣，作品卻往往不受民眾喜愛或被忽略。其中也有例外，不過多數都失敗並棄置一旁。有誰見過拜倫或雪萊的劇本？艾略特享有盛名，足以讓他的劇本登台演出，偶爾還有些作品復出上演，卻都屬一時，也沒有深入人心。不過他的寫作年代早於貝克特，也早於品特，他相信劇本必須講述故事；然而他的天賦不在於講故事，而是在鋪陳心境。所以我們並不看重他的劇本。

一九四七年，他的第一任太太，他早就分手的前妻死亡。隔年艾略特就獲得諾貝爾獎，不久之後，他獲頒英國最崇高獎項「功績勳章」。他從世界各地多所大學獲頒十八項名譽

學位，還成為牛津與劍橋校內好幾所學院的名譽教授。他在一九五七年續弦再婚，這次為他帶來幸福，也為他的作品找到一個忠實的未來監護人。一九六五年當他死時，身邊環繞聖潔馨香、文學殊勳和崇高社會聲望，這是個名人楷模，也是個無懼無愧的作家。我最喜愛的艾略特文句依舊是：「沒有東西比澀馬丁尼烈雞尾酒更令人振奮。」

13

巴倫夏卡和迪奧：扣眼的美學

我這輩子見過的創意人士當中，最能專注投身製造美麗事物的人士，或許要數巴倫夏卡（Cristóbal Balencinga, 1895-1972）。他全心全意投入工作，生活中沒有任何空間留給其他任何事項或任何人。當一九六〇年代文化革命爆發，釀成那十年浩劫，（在他心目中）再也不可能產製頂尖水準作品，於是他便退休了，隨後迅即心碎而死。

製作優雅衣物是最短促的藝術形式之一，不過並非最古老的一種。真正最為古老，而且究其本質還更為短促的，則是身體彩繪，其年代還早於洞穴壁畫和石面繪畫（這本身便有四萬年歷史），而且相差了多個世紀。身體彩繪沒有留下絲毫痕跡，至於我們的遠祖身上穿的衣物，則只存留細小碎片。確實，在十六世紀之前，全套著服裝是所有留存的工藝品當中最罕見的品項；而且在相當近代之前，博物館中依舊欠缺歷史衣物品項，連最基本的收藏都沒有。由於史學家和檔案保藏專家都不願碰觸這個課題，人類最重要的需求

和興趣之一，就這樣欠缺翔實記載。赫伯特・威爾斯（H. G. Wells）撰寫世界歷史（成於一九二〇年代）的宗旨是要納入傳統歷史學家忽略的課題，他動筆之時便提出了這項問題：「誰為卡洛林王朝製作服裝？」不過他沒有提供解答。

二十世紀之前只有富人才講究高品質的時尚衣著。從最早時期開始，羊毛和其他織品便成為跨國界貿易商品，至於成衣（和時裝相對）則在十八世紀之前都很少跨過邊界。美國殖民地時代，富裕人士開始向倫敦裁縫訂購服裝，到了十八世紀九〇年代，布魯梅爾（Beau Brummell）確立男裝標準，後來更風行國際社會頂級階層，更讓倫敦裁縫界成為世界服裝業重鎮，其中尤以梅費爾區的薩佛街（Savile Row）為核心。巴黎則慢慢在女裝界攀登頂峰，成就堪與倫敦抗衡的頂尖地位，然而基礎仍未穩固，這種情況到十九世紀五〇年代晚期，沃斯（Charles Frederick Worth, 1825-1895）在巴黎成立專門服務富豪的服裝店之後方才改觀。沃斯是個英國人，在皮卡地里圓形廣場的斯旺與愛德加商號（Swan & Edgars）學藝，據說這家商號引進了鳥籠（裙環），這是以輕巧鋼鐵框做成的撐架，可以讓裙子擴展到驚人尺寸。當年英國是世界織品業（絲綢除外）的核心重鎮，也是第一個開設大型百貨公司的國家，因此像沃斯這樣一位創意十足、有條有理又講求實際的人，竟然沒有選擇倫敦來作為前沿時裝中心，著實令人難解。原因在於維多利亞女王，儘管不情不

願穿戴鳥籠（後來又同樣不情不願棄置不穿），她依然是個衣著簡樸、古板的女人，即便在一八六一年之前（王夫在當年與世長辭，從此她就變成一個邋遢寡婦），維多利亞對衣衫早就不感興趣。相形之下，歐根妮皇后對服裝便有濃烈興趣，還把她的王宮轉變為一處時裝展覽場。一八六〇年，她指派沃斯當她的官方女裝裁縫，於是沃斯首開先河，著手為皇后縫製從頭到腳多套衣著裝扮，一月期間製作一批，供春夏穿著，另一批在七月縫製供秋冬使用。這確立了巴黎服裝年度的週期循環，而既然皇后同一套服裝絕少穿著兩次，甚而從不反覆上身，也肯定從不穿上前一年的衣衫（同時既然巴黎所有富人都奉她為圭臬），沃斯便得以大幅拓展他所稱的「高級女裝業」生產規模。

這套體系要求隨季節更迭改變款式，於是前一季的服裝便顯得過時，也無法再穿。沃斯因應這種情勢，發揮了驚人巧思，下手毫不留情。他在「計畫報廢」一詞出現之前，便發明了這種作法，領先術語一個世紀。他的精巧設計包括一八六〇年的古風束腰外衣、一八六二年至一八六三年的短式露踝步行裙、一八六四年的前平式鳥籠裙、一八六五年的淺色花點條紋夏裝，還有一八六七年的毛皮裝飾款式。一八六八年，他徹底廢除鳥籠，連同沿用許久的硬襯裙也一併棄置，這項大手筆造就時裝史上第一次大顛覆成就。一八六九年，他重新啟用裙撐，這項大膽手筆又一次取得成功。沃斯熬過普法戰爭和巴黎圍城戰，

他的「時裝屋」停止營業，隨後在一八七一年秋季又重新開張，為當時開始前來巴黎購置衣衫的美國新客層提供服務。一八七四年，他開發出「胸甲系列」產品，雕塑出深受維多利亞晚期女士喜愛的上半身緊身造型，接著是一八八一年的「王妃系列」，名稱取自威爾斯王妃亞歷珊卓（Alexandra）。一八九〇年，他引進了不採正斜布紋（也就是不依循織品天然布紋）的裁剪作法，這項革新的功勞後來歸於其他幾位設計師。一八九三年至一八九五年間，他採用「羊腳形袖」作為衣著輪廓的主要特徵。

當他退休並把事業交由兒子加斯東（Gaston）接手之時，沃斯差不多已經把設計師所能採用的造型全都探究過了，他還證實所有女裝裁縫師都會適時學到的課題，雕琢一套服裝只有五六種基本作法，也就底邊、腰、胸、領口和袖口等焦點的運用。既然時裝要時時改款，難免會重複出現（沃斯三度重行引進裙撐，羊腳形袖也又兩度運用），因此高明設計師必須展現功力予以掩飾。巴黎時裝界在加斯東・沃斯帶領下，塑造出經典組織型態：以蒙田大道（Avenue Montaigne）為集散地，半年展經協商確立展期，訂於一月份第二週和七月份倒數第二週（秋季沙龍之前六週）；並擇定巴黎高級女裝協會（Chambre Syndicale de la Haute Couture）成員，協會宗旨在對抗剽竊侵權，管束時裝媒體，並確立各項標準，包括原創設計行銷英美兩國成衣大廠的作法。會員資格規定，一家時裝屋必須

聘雇至少二十名生產員工，每類型款必須生產至少五十種新設計。沃斯和他的兒子都開創先河，領導巴黎時裝業和織品業界（特別是里昂的絲綢製造業者）建立緊密的關係，產製最高品質的各色原料。加斯東的組織工作在一九一〇年完成。時裝屋數量就在那時緩慢增長（把幾次受戰爭干擾中斷考量在內），並在一九四六年至一九五六年間達到鼎盛階段，為數約一百至一百一十；他們達成主要目標（產製最高品質女裝，兼顧材質、設計、裁剪、縫紉、配件和處理加工），並延續至二十世紀六〇年代尾聲方止。

然而，這裡有一項有趣的史實，時裝研究界對這點卻沒有充分掌握。女性前沿時裝以巴黎為核心，卻不以倫敦為樞紐，其中並沒有什麼內在的因素。巴黎取得核心地位，基本上是由於歐根妮皇后扮演客戶領導角色，而沃斯則以設計師領導角色與之唱和。假使維多利亞女王早死，好比死於一八七〇年，由體格健美非凡，身材曼妙出眾的亞歷珊卓繼任女王，並扮演客戶領導角色，那麼沃斯早就要因應情勢，把他的時裝屋遷往梅費爾，於是這整段故事就會改寫。不論古今，設計都是種跨國行業，只要市場令人鼓舞，優秀女裝裁縫到哪裡都能發揮。這不單由於沃斯是個英國人，雷德芬（John Redfern）的情況也相同。

雷德芬是威特島人，經銷亞麻織品（在十九世紀七〇年代和八〇年代），率先為女性設計出輕盈的休閒和運動服裝，時髦仕女可以穿著這類服裝參與槌球運動，或盡情投入新興

的騎腳踏車熱潮。兩次大戰之間的承平期，巴黎的最佳設計師有些便來自外國。好比二

〇年代有個號稱莫利紐上尉[20]的英國人，在巴黎創辦自己的時裝屋，後來在一九四六年

又建立一家。他倒寧願在倫敦開業，事實上也經營了一陣子（他最能幹的弟子赫迪・雅曼

（Hardy Amis）也是如此），然而他必須跟著顧客走。法國一向有辦法培養出原創設計師，

好比本領高超、衝勁十足，外號「可可」（Coco）的香奈兒，她發明了一種優雅簡樸的形

式，略做變化改款投入生產，就這樣產製將近半個世紀。不過，間隔兩次大戰的那幾個年

頭當中，最偉大的設計師一個要數美國人梅因博徹（Mainbocher），另一位則是義大利人

斯基亞帕雷利（Elsa Schiaparelli）。這兩位依序在一九三〇年和一九二九年，分別前往巴

黎開設時裝店。這裡做個很有趣的猜想，倘若俘獲英王愛德華八世愛情的沃麗絲・辛普森

（Wallis Simpson）當上皇后，情況究竟會有何等變化。即便以溫莎公爵夫人身分，她依然

成為二十世紀最優秀的客戶領導人，她的體態修長、骨架勻稱，擁有絕佳身材，設計師都

愛為她工作、配搭試穿，為她錦上添花。她對精美服裝深感興趣，她有一流眼光，看得出

哪種前衛時尚會流行開來。一九三七年至一九三八年間，她很快確立自己在巴黎時裝業中

20 Captain Molyneux，指曾任英國陸軍上尉的 Edward Molyneux。

流砥柱的地位。若是她當上英國女王，以手中幾無限額的金錢，還有自然而然趨之若鶩的社會仕女爭相跟隨，她肯定能讓倫敦成為焦點核心，梅因博徹和雅曼大概就是這樣想。然而，結果卻是伊利莎白當上女王，這個蘇格蘭女子天生偏愛粗花呢和方格花呢，在她的漫長一生，完全依循老家高級階層的本土古板風格（她的女兒，伊利莎白二世女王也依循她的作風），由老家培養出的一位女裝設計師哈特內爾（Norman Hartnell）負責製辦衣著。

哈特內爾為皇族縫製衣衫的哲學可敘述如下，從中可清楚看出，為什麼他的客戶永遠不能冠上時髦稱號：「權貴服裝有一個基本要件，那就是顯眼程度。通常，皇族女士都穿著淺色衣物，因為在大群民眾當中，這類顏色比較容易辨識，而廣大群眾多數人總是身著深色的日常服裝。」很難想像溫莎公爵夫人會採信這種原則。

上流社會人士前往巴黎，而偉大設計師也全都在那裡現身。當年有些時裝設計師原本生在外國，後來才前往巴黎發展並登上大師層級，其中最偉大的一位就是巴倫夏卡。的確，許多人都會把巴倫夏卡評為有史以來最具原創性，創造力最高的女裝設計師。而且他不只是個普通設計師，而是個真正的全才女裝師傅；也就是說，他能設計、裁剪、配搭試穿並處理加工，而且他最好的服裝，有些還從頭到尾都由他獨力完成。

他在一八九五年一月二十一日生於巴斯克自治區（Basque）一處叫蓋塔里亞

（Guetaria）的漁村。巴倫夏卡的父親是位水手，還當過村長，不過年輕時便死亡，留下寡妻埃莎（Eisa）艱苦度日。他們有三個子女，奧古斯汀娜（Augustina）、胡安・馬丁（Juan Martin）和老么克里斯托巴。埃莎當女裝裁縫謀生，也教村中婦女縫紉。巴倫夏卡三歲半時便在教室中聽課，而且針線手藝還十分精湛。往後七十四年間，他身懷針線絕活，不斷施展一流縫紉技巧，而且終其一生，他每天都做一件縫紉工作（即便只是織補衣物）來熟習手藝。他最早的原創作品是一副珍珠頸圈，做給他的貓戴。那副頸圈被街坊一位貴婦人看上，於是那位嘉沙托雷斯侯爵夫人（Marquesa de Casa Torres），也是比利時法比奧拉王后（Queen Fabiola）的外曾祖母，便成為他的第一位主顧，雇請他複製她手中最好的服裝。

十二歲時，他被送往聖瑟巴斯坦（San Sebastian）當學徒，追隨一位裁縫師學習裁剪（罕有服裝設計師真正具備這項手藝）。十七歲時，他跨越國界前往畢亞里茲（Biarritz）學習法語。到了一九一三年，他十八歲時，已經在聖瑟巴斯坦二家店名為羅浮（Louvre）的奢華服裝商號，開始學習婦女衣著行業，並漸漸熟習幫女士配搭衣物，也因應她們的個人需求，幫忙尋找合適的長禮服。後來，顧客和專家對他的幹活速度都表示驚訝，特別是一種很困難的職掌，要在系列服裝上市前夕，為模特兒挑出一套套衣服來配搭試穿（他能在一天中完成一百八十人）。原因是，自從三歲開始到二十五六歲階段，他已經徹底學透了這個行

業的所有層面，根基便是他輝煌的天生稟賦，好比他擁有健壯、有力，卻又很纖細的雙手，而且兩手都十分靈巧；他兩手都能裁剪、縫紉。他欠缺的一點是圖樣繪製能力不足，在某種程度上，他能畫圖樣，也肯定能把他的理念清楚展現紙上，然而隨著事業發展，他便雇請純熟藝術家，來詮釋、修飾他的設計。

一九一九年，巴倫夏卡在聖瑟巴斯坦開設他的第一家服裝店，店址位於海邊沿岸地區，當時上流社會人士在那裡出入頻繁，勝過當今現況，香奈兒則是從一九一五年便開始在畢亞里茲營運。他的第一項重要委任案是一襲婚紗禮服（他的最後一項也是，在一九七二年為卡地茲公爵夫人製作，當時他已經退休，心情陷於沮喪）。他很快就奉召入宮，為西班牙的末代君主服務，後來這種體制在一九三一年便廢除了。巴倫夏卡在宮中為王后維多利亞·歐亨尼（Victoria Eugenie）和太后瑪麗亞·克里斯蒂娜（Queen Mother Maria Cristina）工作。他在馬德里開設了第二家時裝屋，第三家則開在巴塞隆納，三家全都採用母親的名字，稱為「埃莎」。他的西班牙業務由他的姊姊、哥哥和其他親人幫忙照料，而且這家商號從頭到尾大體上都算是個家族企業，不過規模倒是非常宏大，光是馬德里那家就雇用兩百五十名員工，巴塞隆納那家還有一百名。這三家時裝屋都展示他自己的服裝，不過他還頻頻前往巴黎挑選進口服裝，供應商包括沃斯、莫林友、契雷

（Cherait）、帕奎因（Paquin）和浪凡（Lanvin）。他的靈感得自最令人喜愛的設計師維奧內夫人。後來西班牙內戰爆發，他的服裝店必須關閉停業，於是他自然而然選擇遷巴黎，在一九三七年搬進新開的喬治五世大道的十號三樓。戰爭在一九三九年結束，他在西班牙重新開張，很快便開始為佛朗哥將軍夫人製作衣衫。不過，此後巴黎依然是他的首要基地，即便資金要從西班牙調集。顯然，他的法國營利收益（若有的話），或許始終無法和他的西班牙營運盈餘相比。

巴倫夏卡在巴黎有個合夥人，設計帽子的德亞田維—嘉柏羅夫斯基（Vladzio d'Attainville-Gaborowski），同時還有個比斯卡隆度（Nicholas Biscarondo）負責照料業務（也滿足巴倫夏卡的性需求）。巴倫夏卡在一九三七年八月推出他的第一批成品，一套女裝售價約三千五百法郎，每月營收十九萬三千兩百法郎，這是很好的開始。第二批作品在一九三八年一月推出，為此他爭取到溫莎公爵夫人成為主顧；他的第三批服裝在一九三八年八月推出，薩克第五大道（Saks Fifth Avenue）下了一筆鉅額訂單。他的事業起飛，此後直到六〇年代末期退休之前，他的時裝屋在巴黎都有數一數二的表現，他本人也成為鑑賞家心目中的頂尖女裝裁縫師。一九三八年，英王喬治六世和伊利莎白王后訪問巴黎，那裡的女性時裝業界歡欣鼓舞，因為英國有個快活、可愛，衣著卻很古板的王后，不會威脅

到他們的利益，因此業者合贈伊利莎白公主和瑪格麗特‧羅斯公主一套洋娃娃，加上計含三百件的服裝組合，分由帕頓（Paton）、浪凡、帕奎因、維奧內和沃斯設計，附帶致贈阿格內斯（Agnes）設計的一批帽子，外爾（Weil）的皮件，以及卡迪亞（Cartier）的珠寶。事實上巴倫夏卡也獲邀貢獻作品，這點彰顯出他已經成為巴黎的精英分子。結果他卻回絕了，他不想參與公關造勢膚淺噱頭（當時如此，往後也一以貫之），這就是他典型的莊重認真堅定性格的表現。

巴倫夏卡很快就必須應付一場新的戰事，那是在一九三九年九月，他的巴黎時裝屋暫停營業。當法國向納粹投降，巴黎陷入敵手，時裝業面臨兩難困境：要不要繼續營業？是要冒著被指為勾結外敵的風險，或者就把員工全部遣散？在法國，時裝界被視為極重要的外銷產業。一九三八年至一九三九年間，出口一件女裝便可以進口十噸煤，出口一公升香水便可以進口兩噸汽油。德國人對法國時裝業十分眼紅，希特勒和戈培爾都認為，只要把歐洲納入納粹「新秩序」，柏林便得以篡奪巴黎的世界時裝中樞角色（也成為全部藝術的樞紐核心）。於是當納粹取得巴黎，德國特務便前往巴黎高級女裝協會各辦公室翻箱倒櫃，把檔案文件載往柏林。他們想全面召募頂尖裁剪師、縫紉師和設計師，強制他們提供勞務並前往柏林開設時裝屋。業界部分人士拒不從命，巴黎時尚（Vogue）雜誌首腦布呂

諾夫（Michel de Brunhoff）將雜誌停刊，不肯在納粹監督下工作。有些人和納粹合作。香奈兒被納粹吸收，公開和一位年輕納粹情人同居，住在巴黎麗池（Ritz），此後便飛黃騰達，積攢了鉅額強勢貨幣，於是當盟軍光復巴黎，她便有錢逃往瑞士，後來更行賄請託，逐漸買回她的體面聲望。巴黎高級女裝協會會長勒隆（Lucien Lelong）採行中間路線。他和納粹協商，推翻把巴黎時裝業遷往柏林的企圖，還建立一種雙城池聯手營運根據地，在位於法國未淪陷區的里昂（連同巴黎一起）領導業界；憑藉這些手法，勒隆拯救了百分之九十七的產業，還挽回十一萬兩千個職位。付出的代價是交出業界的猶太人，任由親衛隊把他們送往死亡集中營。這事辦成之後，時裝業便在戰時階段蓬勃發展。巴倫夏卡的處境很好，這得歸功於他和希特勒盟友佛朗哥的關係。一九四○年，他的時裝屋重新開張，成為德國人准許營運的六十家企業之一。他生產宜於戰時條件的精巧服裝，好比瀟灑的腳踏車服裝，含貼身紫色針織燈籠褲、紅色厚長襪，外著短裙，上身是休閒運動外套。他的三家西班牙商店營運都很成功，而且物流通暢，能取得在法國買不到的原料，從而強化了巴黎業務，於是當戰爭結束，他的形勢便很穩健。

法國在當時陷入危亡之秋，疆土慘遭割裂，財力又已耗竭。馬爾羅（Andre Malraux）曾說，我們僅剩「我們的頭腦和我們的藝術技能」，也就是指知識分子和設計師。

一九四五年十月二十九日，沙特代表那第一群人，在尚‧古戎路八號的「交流廳」發表一場公開演講，他的存在主義新哲學也由此發跡。這套理論幾乎瞬間便名聞全球。至少在一段期間，巴黎成為知識前衛派文士薈萃之地。時裝業界運用這股復甦聲勢，於一九四六年十二月十日，藉「時裝劇團」（Theatre de la Mode）來推展他們自己的方案。這支劇團展出兩百三十七具人偶，由尚‧科克托和貝哈爾（Christian Berard）聯手設計，兩位都是聰明伶俐，博雜不精的藝壇人士，而且和服裝業關係都很密切。劇團含有一組晚禮服精彩展示，稱為「白色衣衫」，由帕杜（Patou）、麗姿（Ricci）、德塞（Desses）和巴倫夏卡等地位穩固的時裝屋，加上巴勒曼（Balmain）等雄心勃勃的新人聯手打造。

這全都成為一場暖身活動，造就了戰後首批條理規劃的時裝系列。新系列在一九四七年一月由一位沒沒無聞的設計師迪奧（Christian Dior）推出並掀起一股風潮。他設計出束腰長裙衫，強調臀部、窄腰和渾圓胸部，他揮霍珍貴原料，對戰時嚴苛物資管制嗤之以鼻。他本人稱這種風格為「花冠類款」（Corolla line），而美國時裝界自三〇年代以來，首度蜂擁前來巴黎的大批編輯，則稱之為「新樣貌」。世界各國講究時裝的富裕仕女都為之震驚，也把激進分子給惹惱了，認為這是統治階級復辟的象徵。前不久才發表暢銷書《愛的追求》（The Pursuit of Love）的米特福德（Nancy Mitford）從巴黎寫信回家：「你們有沒

有聽過『新樣貌』？你墊高臀部，收束腰身，裙子還長到腳踝。福氣啊！小貨車上的人對著你大吼『爛貨』，因為不知道為什麼，這竟然掀起連貂皮服裝都完全激不出的階級意識。」

迪奧是誰？他和巴倫夏卡有什麼關係？他是格蘭維爾（Granville）的諾曼人，生於一九〇五年一月二十一日，因此年齡比那個巴斯克人小十歲。他的母親叫瑪麗—瑪德琳·茱麗葉（Marie-Madeleine Juliette），自命為上層人士，希望攀登「好社會」之林。迪奧小時候胖嘟嘟的、臉頰緋紅、下巴後縮、雙眼凸出，體格像媽媽，也像她一樣渴望攀升社會階層，即便他的性向偏愛的是時髦放浪而非頂級富豪。他的父親是位成功的生意人，經營專做液態肥的肥料廠。怪的是，威德莫浦的父親也是做這行的。威德莫浦是鮑威爾（Anthony Powell）的《隨時代音樂起舞》（A Dance to the Music of Time）系列長篇小說中的非正統主人公，這套小說從一九五一年開始推出。鮑威爾的年齡和（當時已經聞名全球的）迪奧不分軒輊，我請教了鮑威爾，那個構想是不是由此而來，結果他強烈否認。液態糞肥所得盈利足供迪奧爸爸在巴黎維持一棟房子，另外在諾曼地也購置一棟，小迪奧便盡情享用這一切。他能畫圖，他愛華服盛裝，由鍾愛他的母親幫忙打扮；他也喜歡幫他幾位姊妹設計花稍的連身裙。他斷然拒絕進入他父親的企業。結果他的父親卻反對他進入美術

學校，逼迫小迪奧研讀投身外交事業。他在巴黎很快成為藝術界精英階層的一員，這群人士包括畢卡索、普朗克（Francis J. M. Poulenc）、布雷東（Jules Breton）、科克托、德朗（Ardre Derain）、拉迪蓋（Raymond Radiguet）、貝哈爾、亞拉崗（Louis Aragon）、米約（Darius Milhaud）、萊熱（Fernand Leger）以及畫家瑪麗·洛朗森（Marie Laurencin）。

那幫人在一處名喚「屋頂上的牛肉」的夜總會群聚喧囂。迪奧始終沒有成為外交官，不過他打扮成一副英國佬裝束，頭戴圓頂窄邊禮帽，手持收好捲緊的雨傘，腳上還紮了綁腿。他為他的女性朋友設計衣服，參加假面舞會；還在一九二五年九月的裝飾藝術博覽會的開幕式上現身，最後這場盛會葬送了新藝術，高捧起裝飾藝術；他還前往魔都音樂廳（Magic City Music Hall）參加為同性戀者舉辦的懺悔節聚會。一九二七年，他奉召入伍編入第五工兵團，服役時他必須搬運鐵道大樑。他結識了設計師波烈（Paul Poiret），不過波烈拒絕雇用他。結果他反而成為一家藝術企業，朋熱畫廊（Galerie Jacques Bonjeau）的合夥人，資金則由他的父親贊助。企業名稱是他的合夥人的名字，因為迪奧的母親不肯讓他使用他自己的名字，那是「生意」。二〇年代榮景在一九二八年至一九二九年間達到頂點，恰是銷售當代藝術的好年份，這時迪奧身為藝術掮客，買賣他幾位朋友的作品，包括「貝貝」（Bebe）貝哈爾、杜菲（Raoul Dufy）、德·基里訶（Giorgio de Chirico）、米羅

（Joan Miro）和傑克梅第（Alberto Giacometti）。隨後麻煩接踵而至，後來迪奧曾對我說：「我始終沒有從那幾次打擊完全恢復過來。」他的哥哥被關進精神病院，他的母親死亡。

一九三一年，他的父親在大蕭條期間破產。幾乎所有的畫廊，包括迪奧的家，全都沒有熬過。

若非這次財務災難，迪奧恐怕一輩子都會是個中階層的藝術經紀人，沒沒無聞終老。結果呢，儘管身無分文，他面對困境依然秉持自信，棲身皇家路十號一戶公寓，冠上自由設計師頭銜，拿著他的作品四處兜售，對象包括蓮娜麗姿（Nina Ricci）、斯基亞帕雷利、莫林友和帕杜等知名的時裝屋。以三〇年代的法國男子來講，迪奧算是很瘦長（一百七十八公分）。他穿的西裝熨燙整潔，布料已經磨平發亮，綁腿也已經磨損。他成功賣出一種叫做「英式咖啡屋」的設計，那是一款帶碎格子圖案和視裙邊緣的女裝，接著在一九三八年，彼內（Robert Pignet）雇用他，儘管是個全職工作，職等卻很低；不過到了一九三九年，《醜聞學堂》（The School for Scandal）喜劇有一次製作演出，於是他便優先為那次上演設計戲服。他向美國時裝業派駐巴黎的重要代表人物，包括布斯凱（Marie-Louise Bousquet）和斯諾（Carmel Snow）等人做了幾次產品介紹。一九三九年九月，他奉召從事「農耕職掌」，他在一張模糊的照片上留下身影，畫面顯示他腳蹬木屐，動手

操持農務。退役復員之後，他投入尚無人開拓的領域，前往坎城工作，前往巴黎，那裡的時裝業已經萌發，還處於初步階段，他重操舊業銷售各種設計。和平降臨，他又回到巴黎，遊走時裝業邊緣地帶。

接著他恰逢機緣交上好運，讓他的生活徹底改觀。我這本書（或許）並沒有充分著眼論述運氣在創意歷程扮演的角色，特別是指出，偶爾運氣也可以讓受挫的未來創作大師實行他的天命。迪奧肯定相信運氣。他口袋裡面一向都裝了幸運符，還時時撫弄把玩。他常去找算命師。直到死前，他都經常去找占星師德拉哈耶夫人（Madame Delahaye）幫他排天宮圖並提供意見。戰時曾有位「聰明女士」（這是他的說法）告訴他：「女人是你的幸運兒。你會從她們身上賺到大錢，還能四處旅行。」然而，截至一九四六年七月為止，迪奧已經四十幾歲了，卻依然沒沒無名，從他的設計生涯也完全看不出天才跡象。接著就在那個月期間，他結識了號稱「棉花大王」的織品界鉅子布薩克（Marcel Boussac）。布薩克希望在巴黎擁有一家大型時裝屋，好為他那蓬勃發展卻很乏味的事業帶來盛名；他還擁有一棟破敗的房子，稱為「菲利普和加斯東」（Philippe et Gaston）。有人告訴他，迪奧也許可以想出些點子，這促成兩人見面。迪奧告訴他：「我沒興趣管理服裝廠。你需要的是一家工藝師作坊，這我就樂意經營，我們可以聘雇這行最優秀的人才加入作坊，在巴

黎重新設立一家提供最豪華製品，採用最高檔手藝的沙龍。這要花大筆金錢，而且風險很高。」回想起來，他面對一個腳踏實地的生意人，竟能說出這番說詞，實在令人驚訝，因為迪奧生性極端害羞，他胖嘟嘟的、臉頰緋紅，看來就是一副娃娃臉，令許多人遲疑不決，況且他還長了一對克勞斯貝的招風耳。不過，布薩克喜歡這個點子，提議投資一千萬法郎，要迪奧立刻籌備開店（後來金額還增長到一億法郎）。到了最後一刻，迪奧卻感到恐慌，險些回絕這項提議，不過他聽從算命師勸告，投身這項計畫。

迪奧卻讓創辦新時裝店的風險倍增，推出了他的「新樣貌」革新設計（1947 年 2 月 12 日），這是經過慎思熟慮的叛逆作為，回歸豪奢的物料運用方式，成為自一戰戰前沃斯開創輝煌舊時代以來，揮霍物資最甚的設計。他等於是在戰後平等民主思想想臉上吐口水，還誇誇其談，說是：「我要讓有錢人又覺得自己有錢。」他的第一批系列作品，刻意規劃讓時光倒流，違逆當代風潮，摒棄「豪奢和特權已經徹底消失」的傳統見識，最後創出讓布薩克欣喜的結果，成就有史以來最成功的時裝設計。當代民眾詳細檢視了迪奧服裝，都同感驚喜，市面上竟然還有這麼精湛的手藝和頂尖的材料。其實，迪奧的幾款新造型和早期幾項行動，都只算是以扎實手藝成就的蛋糕糖衣藝術品，就開銷方面則是毫不吝惜，還克服了無數問題才完成。迪奧繼續招募員工，聘雇歐洲最傑出人才加入他的工作室，這

批男女全都致力開創世界頂尖成果，寧死也不肯交出帶有絲毫瑕疵的作品。縫紉手藝完美，裁剪技法無懈可擊，還發揮無窮耐心，精確提供試衣服務。這家時裝屋迅速成功，歷久不衰，而且在往後十年期間，直到一九五七年迪奧死亡那年，業務量都持續穩健增長。

到那個時候，時裝屋雇員已達千人，歷來從未有這麼多絕頂專才，齊集在一個屋頂之下。

迪奧在這十年期間，賣出了十萬多套服裝，分別採用一萬六千種設計草圖縫製，使用的布料總長一千六百公里。

迪奧的爆發式長期巨大成就，對巴倫夏卡產生什麼衝擊？我們不得而知。迪奧對時裝界的僥倖因素早有領悟，也常講述這一行有眾多難以逆料的機運。他認為自己能在一九四七年成功實在是極端僥倖。我們必須了解，女裝設計師絕對不會只發表一類作品。他們會為各個系列，分別構思出多種不同款式，而且就算是為了公關目的，他們會特別著重某種趨向，自己卻也心知肚明，到頭來是哪種款式獨領風騷，就要由雜誌作者、大買家，還有最重要的個別顧客群來決定。一九四七年二月肯定便發生了這種情況。就在前一年，沙特本人還不曾使用過這個詞彙（而且始終不喜歡它），至少他這樣對我說）。迪奧的第一批系列服裝媒體和知識界精英才剛把「存在主義」強加在沙特身上，其實截至當時為止，沙特本人還也有這種情況。新聞界從他推出的幾類款式當中，獨獨挑出「花冠類款」並重新命名為「新

樣貌」（主要出自斯諾的手筆）。結果這種臀部墊高的束腰長裙（「新樣貌」）的設計精髓），恰好正是莫林友在戰爭爆發前夕，以及巴倫夏卡本人在戰火止息之際，都曾經設計的款式。迪奧便曾證實一項傳言，承認他的房子是新蓋的，而且出錢的人是布薩克（在當時民眾心目中，他是個要人，卻也有點令人敬而遠之）。不過，另一項因素無疑是由他而起，那就是他毫不掩飾，恰然表現自己重歸奢華的喜樂，他要「讓勞工豔羨」的炫耀誇示，還有他經充分彩排的展示所帶來的樂趣。一旦他擺脫羞怯本性，迪奧便得以扮演一種迷人的象徵，預示即將來臨的美好時代。這就是經歷七年的嚴峻、恐怖生活之後，所有人（起碼有錢婦人）都需要的時代。

就我所知，巴倫夏卡對「新樣貌」和迪奧的勝利始終不予置評。他從不議論其他設計師。他肯定贊成迪奧堅守的高標準手藝，實際上他們兩人的水準是不相上下。同時在巴倫夏卡眼中，這也正是高級女裝該有的表現。他確實曾說過（就一次），他羨慕迪奧的藝術表現能力。迪奧動筆作畫速度快得驚人，他曾說過「我常在兩三天內完成好幾百幅素描」而且有些成品還相當出色。相形之下，巴倫夏卡就必須仰仗他的助理馬提內茲（Fernando Martinez）的製圖手藝。不過，期望擁有的技能，肯定也只有製圖手藝一項。就各方面來看，他往往都有超凡脫俗的表現。然而就品質這項課題，偶爾巴倫夏卡確實覺得迪奧不切

實際，做得過火，這純是由於他沒有本事（像巴倫夏卡那般）動手縫紉、裁剪並親自縫製服裝，也沒有徹底明白高超縫紉手藝所牽涉的功夫火候。當時有人向我轉述一件趣聞，把這點傳達得淋漓盡致。巴倫夏卡向來絕少外出進餐，唯一例外就是和一兩個老朋友相聚的場合。有一晚，他接受赫農夫人（Madame Hermon）和她的先生邀約共進晚餐。她是巴倫夏卡的顧客，也光顧迪奧的生意，這次晚宴她穿了迪奧的一席衣衫，後背衣鈕直扣到底（或說是「應該」直扣到底）。當時她的女傭休假，她一個人沒辦法自行扣好，她找丈夫幫忙，卻遭一口回絕，她先生說：「我才不要去弄這件可笑的衣服，等你朋友巴倫夏卡先生來的時候再要他幫忙。結果就是這樣。那件衣服後背起碼有三十六顆細小的鈕扣，上面都以亮麗的里昂絲網覆蓋。巴倫夏卡施展他的靈巧手指，把衣鈕全都扣上，卻也遇上了些許困難。他有點惱怒，開口表示：「二十四顆鈕扣就夠多了，完全可以讓衣衫合身不走樣。結果竟然用了三十六顆！他瘋了！實在是太過瘋狂！」接下來他還以巴斯克通俗用語發表其他評述，赫農夫人只能揣測其中大意。

巴倫夏卡大概是覺得迪奧並沒有非常認真看待這門手藝。照他估量，既然迪奧只懂得設計，不能實際動手縫製衣衫，因此不能算個全方位女裝設計師（其實別的設計師也全都如此，古今皆然。香奈兒自稱擁有一流縫紉功夫。然而話說回來，她對講真話這件事也絲

毫不以為意）。巴倫夏卡或許認為，迪奧太過於從純樂趣角度來處理前衛時裝，而在他自己眼中，這項藝術可以和繪畫、雕塑以及建築相提並論，應該以最嚴肅的態度看待。這裡可不能容你「逗樂搞笑」，「假扮畢卡索」（當年畢卡索常自稱為「藝術界小丑」）。不過巴倫夏卡對「新樣貌」的成功肯定並不感到懊惱。他是個生意人，而且十分精明，他也能夠體認，這種風格為巴黎時裝裝業帶來驚奇，而且新樣貌聲譽卓著，更讓這個行業的所有相關人士全都沾了光彩，或許他自己還獲益最大。他肯定未敵視迪奧，也不害怕自己追求卓越的決心為人忽略。迪奧為有錢人打點衣衫，巴倫夏卡的對象則是更有錢的富豪。二十世紀五〇年代期間，女士從迪奧「畢業了」，便轉向巴倫夏卡。同樣地，迪奧也從不嫉妒巴倫夏卡的高超技藝。他賞識這些本領，也敬重擁有這等功力的高人。他對巴倫夏卡始終以大師稱呼。一九四八年十二月，巴倫夏卡的合夥人夫拉吉歐四十九歲便去世。大師哀不自勝，於是認真考慮退休回返西班牙。消息傳開，迪奧前往喬治五世大道探視，懇求他留下來：「我們需要你為我們這行創出的所有最佳典範。」迪奧提出建言，他說巴倫夏卡不該退休，反而應該買下隔壁屬曼波徹（Mainbocher）所有的待售老房地產來擴張業務。巴倫夏卡聽了心中感動，便依照迪奧的建言做了。

巴倫夏卡最風光的時期在二十世紀五〇年代，也就是六〇年代「文化革命」爆發之前。

在他心目中，製作時裝是一項職業，就像教士，也是種敬神的作為。他覺得自己好好妝點女性，為上帝所創造的美女錦上添花便是事奉上帝。他走的是虔誠的途徑，其實是祭司之道。他的產業展現的作風，便反映出他本人的執業風格。當年高級女裝店的氣氛迥異。莫林友努力為他的商號營造出一種倫敦宅第貴族氣派。你敲響門鈴，就見一位英國男管家應門，迎接你進入。迪奧的產業展現宏偉氣勢，卻又很熱鬧，熙來攘往絡繹不絕，就像一家大型沙龍適逢女主人「大日子」的那種盛況。迪奧本人也在店中現身四處走動，他和藹可親又喜歡熱鬧，身著薩維爾街精工剪裁的套裝，外披白色罩衫。「早啊，老闆！」他的女性員工朗聲請安，見了他總是歡欣愉快。相形之下，巴倫夏卡宅第就像教堂，其實是像修道院。布斯凱曾說：「就像進入一家女修道院，裡面全是來自貴族階層的修女。」庫瑞日當時在那裡工作，他形容那裡的氣氛「就建築上和精神上都像修道院」。恩加洛（Emanuel Ungaro）記得當時「沒人開口。」非得開口之時，音量也都盡量壓低，減弱到耳語程度。保全措施非常嚴密。光是要進入就很困難，甚至從一處廳室走進其他房間也不容易，因為所有出入口都有凶惡女子守衛。大門有一位藍衣警衛，不過實際守門的是一條名喚「薇拉」（Vera）的惡龍。沒錯，那裡是女性的地方，就像（常見於西班牙的）發誓保持寂靜的女修道院，不過除了模特兒或女裁縫師之外，那裡的所有女子全都是惡龍。蕾妮夫人

（Madame Rence）是惡龍的首腦，她嚴格把關，只讓事先約好的顧客進入。她的說法是：「這裡不歡迎好奇女子。」不歡迎，這還算客氣的講法。歷來只有一個「好奇女子」突破薇拉和蕾妮的關卡，那就是葛麗泰‧嘉寶（Greta Garbo）（嘉寶的服裝由受人鄙視的好萊塢女裝設計師阿德里安負責打理）。可別認為那是個單調的地方。事實上，窗戶裝飾是亞妮娜‧雅內的作品，即便和仕女時裝毫無關連，卻是巴黎最好的窗飾，採農牧之神、獨角獸等樺木雕像為主題特色。室內地面鋪設地磚，採西班牙風格，各區分鋪東方小地毯，垂掛波紋簾幕，鐵質家具，室內大量運用哥多華（Cordoba）紅色皮革，各展示室還分別採用褐、黑、白各色皮革。升降梯也親鋪皮革，裡面還都擺了一頂轎子。巴倫夏卡也做領巾、手套和長襪生意，不過數量不多；另外他只賣兩款（非常昂貴的）香水：「十」和「擺脫光陰」。他給人一種印象，覺得他認為這些東西很粗俗，和他的主要工作毫無關連，只因利潤很高，才勉強准予販售。他向來不追求聲望。他從不接受訪問（只有一次例外，他決定退休之前，曾讓《紐約時報》採訪）。他從不外出交際。他幾乎沒有留下任何照片，工作留影一張都沒有，不過我們知道他常穿黑色長褲和毛衣，採用造型古怪的弧形工作桌，拿幾把直尺和一個方形輔助工具在桌面縫剪布料。他的工作室內所有房間（如前所述）都有嚴密防護，他自己的房間則是除了高級職員之外完全不准人進入。有一陣子，許多人都

誤以為世上沒有他這個人，而巴倫夏卡只是個假名。

他的孤僻舉止並非裝模作樣，而是他全心奉獻從事藝術的一種作法。他待在巴黎的時候都狂熱投入工作。每組系列服裝都包含兩百到兩百五十款設計，全都由他親自完成，因為他沒幾個可堪信賴的助理，還經常把有潛力的年輕晚輩拒於門外，好比十七歲的紀梵希（Huber de Givenchy）。他的作法就像教宗庇護十二世轄下的老派樞機主教。他偶爾也會發怒，不過他生氣時都藉由焦躁的腳部動作自行表達，從不做出激烈舉止。他從不提高嗓門。

的確，安靜是他的常態。當成果一如所願，這時便如恩加洛所說：「他身上帶了某種高貴氣息。」他對自己的設計感到滿意，而且服裝都縫製完成，每款都有四套成品：一套表現材料，三套表現外形，皆以模特兒展現。僅一天之間，他就能完成一百八十套服裝試衣程序，憑藉的是全心專注，還有一組與他默契十足的人馬，那些人能精確解讀他的手勢動作含意，因為幾乎無人開口講話。據說他不喜歡女人，不過也沒證據顯示他不喜歡女人超過嫌惡男人。他把女人看成賽馬：「我們只能為純種良駒打理服裝。」他曾經引述達利的說法：「真正傑出的女人往往流露出令人嫌惡的氣息。」

然而，他卻是個徹頭徹尾的女裝設計師，他的服裝製作根本原則是要讓女人快樂。「他喜歡讓六十歲的公爵夫人看來像四十歲，讓商賈巨富的太太看來像個公爵夫人。」他的衣

衫最大特色是穿起來很舒服，考量到設計之複雜，還有所採衣料之華美，這點實在令人驚奇（而且事實如此）。他的設計能因應圓滾凸腹、短頸和極其豐滿的手臂和雙肩，還有餘裕來配掛串串珍珠並匹配手鐲。舒適特性全靠高度巧思設計，並顧及溫莎公爵所稱的「別針撐持」作法（不過，巴倫夏卡自然從不使用別針，也絕不採用任何硬挺加工）。巴倫夏卡說過，女人只要衣著穿得舒適，她就有信心；而只要她有信心，她就會表現出最好的一面，還會穿出獨具風格的服裝。他說，有些設計師的衣衫讓顧客覺得束縛，於是到了晚上該休息時，她便很高興能擺脫身上的服裝。他希望他的顧客都不情願脫下身上的衣服，到時衣物已經成為身體不可分離的一環，成為第二層皮膚。

他的第二項原則是持久性。迪奧每年改款兩次，巴倫夏卡則基本上始終不變，特別是他的華美晚禮服，那正是他的特長。婦女買上一套可以看成一項投資，因為只要妥善照料，這件衣衫可以穿一輩子。二○○三年，我見到一位十八歲少女身著一襲上乘服裝。「那可不是巴倫夏卡的女裝嗎？」「是的，這是我祖母的。」他希望他的服裝能代代相傳，就像西班牙皇族那種作法。就某方面來看，他違逆時尚。他對舊時代某些大師歷久不衰的服裝、帽子，甚至配件深為感佩，過了幾百年，作品依然優雅，而且他也不斷由此擷取靈感。從維拉斯奎茲（Diego Velanguez，西班牙畫家）的畫作《西班牙王后，奧地利的瑪麗安娜》

（Queen Marianna of Austria，藏於羅浮宮）偷來上身硬挺下擺外展的裙裝構想。另一幅羅浮宮畫作藏品，《拉索拉納侯爵夫人肖像》（Marquesa de la Solana）則為他帶來靈感，結果設計出一整套服裝：黑色裙裝、白色花邊披肩頭紗、蓬鬆黑髮，插著或頂著一朵巨大的粉紅色緞子玫瑰花。他最喜歡的靈感源頭是蘇巴朗（Francisco de Zurbarin，西班牙畫家）的聖徒群像。他使用斯特拉斯堡（Strasbourg）的《聖烏爾蘇拉》（Santa Ursula）、普拉多博物館（Prado）的《聖卡西爾達》（Santa Casilda），還有特別是迷人的《聖馬利亞》（Santa Maria，西班牙塞維爾和英國國家美術館分藏有不同版本），在畫家眼中，這位聖徒是一位資產階級富裕女士，帽子和衣著都很講究，還攜帶一個迷人的麻莖購物袋。那個袋子成為經典，迄今依然。他兩度借用了馬奈《女士和鸚鵡》（Femme au Peroquet，紐約大都會博物館藏）畫中的桃紅全身緞袍，而且對平民化藝術家的作品，好比奧塞博物館藏的莫內作品《花園中的女士》（Les Femmes au Jardin），他同樣毫不遲疑採擷其中構想。不過，他向來不剽竊作品，他把舊時代大師的格調轉換成當代衣服，而且除非有人提醒，否則女性通常不會「想到」設計的原始根據。有一位最主要的顧客，不只是買了一套服裝，還嚴謹遵從巴倫夏卡的詳盡建議來穿著（或如他所說來「展示那套衣服」），後來她驚見一份交際雜誌寫道，她看來就像大都會博物館的戈雅（Goya）畫作《娜希撒·巴朗納納》

（*Narcisa Barananan*）。「凌駕」他的顧客。這等顧客包括眾多好萊塢名人，好比琴吉‧羅傑斯（Ginger Rogers）、卡蘿‧倫芭德（Carole Lombard）、瑪琳‧黛德麗（Marlene Dietrich）、雷‧米蘭夫人（Mrs. Ray Milland）和阿爾弗雷德‧希區考克夫人（Mrs. Alfred Hirchcock），還加上超級富豪如桃瑞絲‧杜克（Doris Duke）、瑪格麗特‧比德爾（Margaret Biddle）、瑪瑞拉‧阿格內里（Marela Agneli）、保羅‧梅隆夫人（Mr. Paul Mellon）、芭芭拉‧哈頓（Barbara Huton）和哈維‧法耶斯東（Mrs. Harvey Firestone）等人，（當然了）還有高居頂級富豪楷模的溫莎公爵夫人。不過，在巴倫夏卡眼中，買他衣服的顧客只要妥當穿著（而且罕有顧客不依循他的規則），便能攀登沒有階級分野、不受年齡束縛的極致境界，那是種超文化、由女士的身體（就算年老並出現諸般瑕疵）和他的衣服一起構成他口中的「謎樣的緊密結合」。基於這項理由，他並不像某些設計師那樣指望顧客壓抑她的個性，反倒希望她們彰顯個性，他高興見到女士為他的作品「錦上添花」。儘管他就多方面都很嚴苛，他指望她們彰顯個性，他高興見到女士為他的作品「錦上添花」。儘管他就多方面都很嚴苛，他指毫不寬容，卻也帶有一定的創意謙遜心態，於是他便能領會，只有穿上身時，他的服裝才顯得生機盎然，而且穿著衣服的人也必須投入，這項創作活動才能大功告成。

巴倫夏卡的第三項原則是，材料對他的設計具有核心重大影響。織品和花邊製造商、

繡花師和紗羅、染色專家，絡繹不絕與他約見，並常和他合作生產嶄新的複雜材料。他自己能做染色，也常親自動手。他擁有刺繡手藝，有能力分辨高下，挑出罕見的天才。他對大廠和里昂或科莫（Como，位於義大利）的小小工作室全一視同仁，還認為一流的織品創作者可以和自己平起平坐。贊姆斯提（Gustave Zumsteg）在一九五八年為他造出「嘉莎」（Gazar），一九六四又推出「莎嘉」（Zagar），這種改良布料把微細組織、厚度和硬挺加工巧妙融合為一，於是巴倫夏卡以此縫製服裝之時，不必靠人為支撐便能雕琢造型。布拉格的莉達和錫卡・阿舍夫妻（Lida and Zika Ascher）為他生產特製材料，尤其是一種採用安哥拉山羊毛和雪尼爾花線織成的華麗無比的迷人布料。不過，巴倫夏卡從不讓自己的感官偏愛忽視實用性。有次錫卡拿一種安哥拉山羊和尼龍線混紡的布料給他看，這種新布料軟厚輕柔，深得巴倫夏卡歡心，不過他問：「這能不能開扣眼？」「當然可以囉！」「我們試試看吧。」他拿走樣本進入他的密室，片刻之後便帶著一個縫工高超的扣眼回來。

開扣眼是裁縫師手上最困難的工作之一，尤其在棘手布料上開眼還特別難辦。皮帕（Gerard Pipat）端詳讚歎：「巴倫夏卡開的扣眼，應該把它裝框裱起來。」大師露出他淡淡的西班牙式微笑。他常縫紉來熟習手藝，而且每設計一組系列服裝，他都會親自動手剪裁、縫紉，完成一襲「區區黑服」，完全不假他人之手，通常採用網布縫製，並與其他服裝一起銷售，

卻從不指明那件是他做的。

巴倫夏卡使用各式花邊：善提伊梭心蕾絲、大花花邊、厚雪尼爾花邊，還有所謂的原色絲花邊。偶爾他會以馬毛來強化紗線。他照顧世上最好的刺繡師生意。一九六六年，頂尖專家莉茲貝絲（Lizbeth）為他縫製了一條波麗洛式長褲，還以珍珠和珍珠母縫綴朵朵花兒。這襲長褲套衫只要「審慎」穿著（這是女裝設計界的重要詞彙），或許可以用上千年之久。他發掘了一位叫做巴比埃（Judich Barbier）的藝術家，也常雇用與他共同創作一款結簇白絲絨魚網斗篷，並採降落傘絲網為整套服裝製作粉紅色和白色飾花。他的最高明創作基本上都屬合作成果，借助織物設計師巴比埃這等專家，來落實他的種種構想。所幸，這些出色服裝大半保存了下來（有些曾在一九八五年的里昂回顧展上展出），於是我們依然得以見識巴倫夏卡能創作出何等高超的衣衫，所採衣料有條紋絲絨厚羅緞、縫綴細小寶石的素漆緞、縫綴巴倫夏卡花朵的透明硬紗、採金刺繡的四維呢（Oroman silk）、帶駝羽的提花絹網，還有他為伊麗莎白‧泰勒製作的黃金錦緞沙麗（Sari）。巴倫夏卡還以這等出色材料，創出許多大膽設計，好比隆摺裙裝或縫接衣袖，產生前後都具有特別效果的服裝。

他的創作精髓是手工，由人類的雙手來落實他以強大、創意頭腦構思，並書寫於紙的

圖像。他的商號資料檔案全都完整保存下來，由這批文獻便可以看出，那裡所有事項完全仰賴手工達何等程度：他的名流貴客支付的精確總額，試衣和交貨的日期，全都以細鋼筆填寫；材料供應細目，還有支付的價款；顯示每件服裝的製作歷程，都以墨水、鉛筆和蠟筆記載，並由主製圖師把採用的材料樣本別在紙上，這種早在電腦甚至在打字機接管之前的景象，這個孜孜不倦、靈敏手指的世界，如今已然失去了。

那個世界甚至在巴倫夏卡生前便已經逐漸消逝。一九五七年迪奧過世便是最後致命一擊。迪奧熱愛豐盛美食，生前不斷對抗贅肉，結果終歸敗北，他的心臟顯然無力負荷。他的葬禮是前沿時裝界的歷史性聚會，只有香奈兒沒有出席致哀，就在四年之前，她已經結束在瑞士的流亡歲月，也厚顏無恥重開她的店鋪。會眾前方，祈禱檯上跪了兩位惹人矚目的人物，過往歲月的象徵：尚・科克托和溫莎公爵夫人。

迪奧死後，巴倫夏卡的身影似乎是愈來愈孤單了，工作只見退縮卻不見推展。他很有錢，在許多地方都有房子和公寓，分別座落於巴黎、奧爾良附近的拉雷內里埃（La Reynerie）、馬德里、巴塞隆納，還有他故鄉巴斯克鄉間的伊蓋爾達（Iguelda）地區。這最後一棟房子是他此生最能稱為家的地方。他為屋內女僕設計了漂亮的服裝，有時還親自動手縫製。房子中央擺飾是一張龐大的古式壁桌，上面單獨擺著他母親的勝家牌舊縫紉

機，頂上是一件造型逼真恐怖的龐大十字架。他的馬索大道（Avenue Marceau）公寓裡面陳列他不大重視的藏品，西班牙鍍青銅鑰匙、象牙杯和象牙球。那裡有幾張十八世紀椅子，外罩緞子襯墊，並由大師本人染成一種深綠色。巴倫夏卡在一九六五年時年齡七十歲，他發現，隨著品味、舉止的恐怖影響逐漸彰顯，六〇年代也愈來愈加冷漠。他在五〇年代大體上都被視為世上最偉大的女裝裁縫師。不是他在時裝業工作，他就是時裝；而就時裝的本質而言，它遲早要把業界龍頭，一個個都轉變為館藏珍品。他在六〇年代所受批評愈加嚴厲。有人說他的服裝鋪天蓋地，「讓婦女顯得矮小」。他的設計「不適合年輕人」。他拒絕投入成衣市場，「我絕不濫用我的才氣。」他痛恨迷你裙。他覺得「年輕人對華美女裝設計和背後的手藝基礎都感到不耐」。他從不評論同行，卻瞧不起聖羅蘭（Yves Saint Laurent）之流的設計師，這人在迪奧身後取而代之，是個「趕時髦的人」（這是個嶄新的盎格魯—薩克遜措詞，巴倫夏卡認為這根本是離經叛道）。一九六六年，他違逆風潮趨勢延伸裙長，紐約市大買主卻不肯採購他的商品。一九六七年他顯然是投降了，製作出短篷裙裝和褲套裝，生意也做得很成功。然而到了一九六八年，他又不肯妥協，批發業務掛零。他的個別顧客一如既往絡繹不絕，然而他本人已經不再抱持夢想，陷入憂鬱沮喪。

一九六八年事件（學生掀起騷動，在各處歡慶新紀元降臨）在他眼中是野蠻力量的展現，

也是對文明的一場攻擊，他這個觀點和敏銳的哲學家阿隆（Raymond Aron）所見不謀而合，後來也證明兩人所見如是。巴倫夏卡又繼續設計了一陣子，開創出重大成就，他在六○年代晚期設計的服裝（都反潮流而行，按照他的話就是，「違抗偏見逆勢切入」），已經成為最令人稱頌、收藏並仿效複製的作品。然而他卻再也無心逐鹿時裝界，也發現新的稅法和勞工管理規章愈來愈不利於他的企業經營。他就像戴高樂，突然退休，把他在巴黎的時裝屋完全關閉（不可能有後繼新店）並回到西班牙。巴倫夏卡在一九七二年哀戚孤寂而死，他是被那個時代擊垮的偉大藝術家，六○年代錯亂行為的眾多受害者之一，隨他消逝的還有耶穌會等機構、孕育學者紳士的老派大學、節制性愛禮儀的傳統規範、藝術約束表現，以及其他眾多事項。

前沿時裝從沃斯時代初試啼聲，到了巴倫夏卡退休之際基本上便隨之告終，同時流逝的還有一項設計傳統，這種設計不只是關乎文明教養，偶爾也牽涉到靈感啟示，還涉及頂尖最高標準的手藝。時裝業繼續傳承，中心分散了，文化紛歧了，而且隨著世界更形富裕，旅遊更輕易，營運規模也愈見宏大。不過，巴倫夏卡在五○年代和六○年代設計出的那類服裝，恐怕是再也不可能出現了。沒錯，那些衣衫都成為啟迪女士的館藏珍品，或傳給他的顧客的幸運後裔，成為傳家的珍寶，而且遇上重要場合，還可以拿來誇耀。

14

畢卡索和迪士尼：為現代世界保有一片自然？

二十世紀見識了我們的視覺經驗轉型現象，這次變換可以與十五世紀文藝復興的蓬勃榮景相提並論。我們還見識了眾多事物，還從不同的角度視之，這既是因為事物確已不同，也由於種種事件和藝術家，都讓我們習於採不同眼光來看待世事。不論這個歷程是良性的或有害的，具有創意的或造成破壞的（或者兩者兼具），這只有歷經漫長演變的歷史評價才能定論。這肯定是既振奮人心又令人不安。這種眼界變動大半是技術變革造成的，尤以電影、電視、錄影節目和數位照相機的問世，還有這一切傳抵全世界人類的迅捷速度為甚。

不過，這類視覺變革經過一群藝術家之手更加劇烈，那群人破壞了截至當時一向主宰視覺藝術的自然主義傳統，改以傳達他們心中思想的表現方式來取而代之（作為美的主要源

新的科技和新的個人主義交互影響，產生出視覺改變這第三個元素。於是在二十世紀期間，我們的視覺新經驗，便是殘暴無情力量分別抬著人類手腳硬逼我們前進的產物，也是權威開創型人物致力掌控變革以落實其個別觀看方式的結果。後面這群人士當中，沒有人比畢卡索（Pablo Piao, 1881-1973）和迪士尼（Wat Disney, 1901-1966）更為成功。

頭）。

拿這兩人做比較很有意義。畢卡索比迪士尼早生二十年，還晚了好幾年才死，不過，他們基本上都是屬於二十世紀的人，最重要的是兩人都是出色的開創型人物，也都扮演代表性角色。他們分別擁抱新奇事物，也都展現超凡熱忱。不過，兩人卻有根本不同。畢卡索來自安達魯西亞（Andalusia），出身歐洲文化邊陲，他在發展初期先到西班牙的文化之都巴塞隆納，接著前往巴黎，歐洲兩百多年來的藝術首都。巴黎為他的理念帶來共鳴，還有不可或缺的商業成就，於是他才得以實現他的藝術革命。沒有其他樞紐中心有辦法辦到這點。這裡必須補充，畢卡索對抗具象藝術的成功表現，是巴黎在前端文化時尚界取得的最後一場決定性勝利。若說畢卡索創造出震撼人心的新奇成果，那麼他就是依循舊世界的傳統作法（在眾所周知的藝術首都，在一位藝術家的工作坊中）達成的。就另一方面，迪士尼則是新世界的人，出身中西部農業背景，他迫切擁抱美國的創業翻騰動力，以及躍步領先群眾口味的各式嶄新科技。他從開闊空間來到好萊塢，而就當時的地域劃分概念來

看，那裡還不算個正式的行政區域。他誕生時，好萊塢還不存在。在他一生當中，那裡逐漸變成世界性通俗藝術中樞，部分得歸功於他的創造力。他終生創作不輟，不斷運用新穎科技，就如畢卡索利用舊有藝術學門，藉繪畫、鉛筆、造型和印刷工藝來創作新事物。巴黎和好萊塢，天差地別截然不同的兩處地方，卻又是極端相像無與倫比的兩處地方，都是集昂揚熱情、憤世嫉俗於一爐，並以此孕育創造力，且能兼容通俗、崇高作品的地方。還有一點也很重要，兩人都在二十世紀的典型爭戰，壯闊又令人生畏的意識型態角力當中扮演要角，各居概念軸心的對立兩極。而且兩人產生的影響都延續進入二十一世紀，堅毅不懈提出有力質疑：古往今來，什麼更能令人信服？

畢卡索生於安達魯西亞地中海沿岸的馬拉加（Malaga），父親是那裡的藝術家，也教授藝術，尤以鳥類見長，不過對鬥牛也十分著迷。這家人首先搬往拉科魯尼亞（La Coruna），接著遷往泰隆尼亞省首府巴塞隆納，泰隆尼亞是西班牙經濟最發達，文化發展最蓬勃的省份。他的父親親自教學直到他十四歲為止，接著他投入時間在巴塞隆納的出色美術學校拉隆加（La Lonia）學習，隨後十幾歲便自行開業當個藝術家。他基本上是個自修自學、自尋方向並自我激勵的人，還在充斥城中的各家妓院接受感情教育，成為一個年齡雖小，卻體格強健又堅守本位主義的怪物。他不曾受過完整的學院訓練，這是缺憾，

卻也使他免受種種束縛，而且若說他的素描有時便因此顯得虛軟（關於畢卡索有幾項流傳極廣的迷思，其中一項是他擁有高超的製圖本領），其實他從早年時期，便極擅長開發自己的眾多原創藝術理念。他一向很注意市場，敏銳觀察動向，也始終知道哪些作品能有銷路。他從九歲開始就放下素描，而且儘管他的作品數量漸增，歷經漫長一生始終不減，他的銷售業務從未遇上困難。

畢卡索似乎非常就已經領悟，自己永遠不可能在師法自然的傳統繪畫領域出人頭地。巴塞隆納的競爭很激烈。特別是他的對手，或許正是西班牙現代畫壇最偉大的畫家，卡薩斯（Ramon Casas i Carbo），卡薩斯比他年長十五歲，傳統畫技也遠比他更高明。卡薩斯在卡洛呂—杜蘭（Carolus-Duran）的畫室習藝，往來巴塞隆納和巴黎，還在一段期間與人共用「煎餅磨坊」（Moulin de la Galette）舞廳頂上的著名工作室。一八九〇年，他跟隨雷諾瓦和土魯斯—羅特列克兩人先例，也以這家舞廳為題，創作了一幅色調昏暗的上乘畫作，而且成就超越兩位前輩。他最著名的畫作是幾幅社會寫實震撼作品，好比《絞刑》（The Garroting）和一幅描畫街頭暴動的《進襲》（The Charge）。畢卡索年輕時一度考慮投入這個領域，然而卡薩斯已經搶先進入。卡薩斯還是個高明的製圖師，水準及得上安格爾（Jean Auguste Dominique Ingres，法國畫家），而且他畫肖像也畫得很高明。他不只友

善對待畢卡索，還在一九〇一年幫他畫了一幅最美、最精準的肖像。卡薩斯為巴塞隆納人士描畫的上乘全身炭筆肖像，啟迪十八歲的畢卡索，仿效畫出相仿系列作品，並在他的首次個展陳列展出，展場設於「四隻貓咖啡館」，也就是號稱現代主義派的「前衛」藝術家薈萃處所。那次個展還展出其他一百三十五幅素描和畫作。結果並不成功。事實上，那是次愚蠢之舉，畢卡索事業生涯罕見的敗筆之一，因為他展出的肖像畫拿來和卡薩斯的作品相比，結果顯然屈居劣勢（雙方作品在巴塞隆納都能見到）。當時畢卡索已經來到巴黎，接著在一九〇〇年他又挑戰卡薩斯，這次他畫出自己的《煎餅磨坊》（The Moulin de la Gucle），那是仿效雷諾瓦版本再做更新的搶眼畫作，卻同樣不如卡薩斯的嚴謹光影研習成果。不過這次他經過仔細規劃，目的在引起風潮。後來畢卡索又兩度來到巴黎，也發現他在巴黎辦畫展、賣畫都沒有困難。一九〇四年，他離開西班牙不再回頭，部分理由是想逃避徵兵，不過主要是擺脫屈於卡薩斯陰影下的生活，還想躲開和卡薩斯相形輕賤的無止境差辱。在畢卡索眼中，巴黎和那裡側重新穎時尚的風氣，正是可以讓他綻放光芒攀上頂峰的地方。

畢卡索或許是有史以來最孜孜不倦，最富有實驗精神，產量也最豐碩的藝術家。不過這樣一來，萬事都必須以絕高速度完成。他的精力、時間都禁不起揮霍，也絕不長期投注

在一件藝術品上。到了一九〇〇年，他每天上午都產出一幅畫作，下午則做其他事情。他試過雕刻、面具臉譜，也曾嘗試象徵主義等種種表現形式。從此以後，直到九十二歲死亡為止，他始終是產量驚人的創作能手，採用的媒材包括畫紙和畫布，石、陶瓷和金屬，還採用包羅萬象的各式混合媒材。他還設計海報、廣告，劇場布景和戲服，女裝、標誌符號，還有從菸灰缸到頭飾等幾乎無所不包的事物。他的作品件數超過三萬，儘管有一部三十三卷「分類目錄」來編列品項，卻遠遠稱不上完備，還必須加上其他十部目錄作為增補。有關畢卡索的文獻卷帙浩繁，而且還持續增長。其中包括一部不斷編修、論述細密的多卷傳記，作者是約翰・理查森，內容廣博精闢，不過寫得像部聖徒傳記。另外還有幾百篇專業研究論述，含括他的所有活動層面，再加上幾部評論著述成果，好比賀芬頓（A. S. Humngron）的《畢卡索傳：創作和破壞》（Picasso: Creator and Destroyer）。二十世紀還有更多畢卡索相關論述問世，各方見解常有矛盾，數量恐怕其他所有藝術家相關著作之所能及。畢卡索在一九一四年已經是百萬富翁，到第一次世界大戰結束之後，財富更已增長了好幾倍；他的財富還持續累增，於是他在死亡之際，便成為藝術史上財富遠勝他人的最有錢藝術家。他和法國政府達成一項遺產稅協議，於是巴黎才在一九八五年創辦了畢卡索博物館。他所有時期的作品都在那裡供人研究，再加上巴塞隆納的畢卡索博物館來增補遺

缺，那裡專門收藏他的早期肖像畫和素描作品。

畢卡索的作品可依年代先後區分八個時期。首先是他截至一九〇一年尾聲的早期作品。接著就是「藍色時期」（blue period），這個階段以藍色為主色調，採具象畫風，專注描畫舞台人物、娼妓、流亡人士、囚徒和乞丐。這段時期延續至一九〇四年（秋天），也包含雕刻和蝕刻創作。隨後便是「玫瑰時期」（rose period），這時他大量運用粉紅色和肌膚色調，同樣創作人物（以小丑為主），不過已經突破周遭事物、空間的束縛。一九〇六年，畢卡索又一次改變畫風，他針對基本造型和形體從事實驗，並逐漸偏離具象藝術。一九〇七年時，他已經能畫出《亞維農的少女》，這或許是他所有作品當中最重要、影響也最深遠的一幅，作畫時他擺脫自然和具象形體，採用了線性分析手法。這直接導出他的第四個時期，從一九〇七年延續至一九〇八年的立體主義（cubism）時期。他和布拉克（Georges Brague，法國畫家）運用塞尚的晚期作品來拆解物件，構成區塊和線條並做重新組合。其目標（或說是聲稱的目標）是要創出比具象表現更完整，因此也更真實的圖像。這種原初的立體主義，也就是所謂的「分析」階段，便是畢卡索多次變革當中最醒目的一環，因為這剪斷了藝術和自然界與人體之間的臍帶關係。這便引出有關畢卡索的一項邏輯問題。若說立體主義是他最偉大的發明，因為這替藝術界的具象表現敲響喪鐘（至

少絕大多數藝術史家都這樣講），那麼為什麼收藏家、博物館和藝術市場，將他較早幾個時期（特別是藍色時期）的具象派藝術創作標上的價碼，卻都比往後作品高出許多？

一九一二年，畢卡索重新發明了一項古老伎倆，把零碎紙張黏上他的畫布（特別是採用零碎新聞紙來引進一種文藝—政治評註元素），隨後再以此為本，嵌入吉他碎片和電線、金屬等立體物件。這種風格稱為綜合立體主義，構成他第四時期的另一個階段。這個階段延續到第一次世界大戰爆發為止，由此又引出另一道邏輯問題。倘若立體主義可以為平坦表面的物件描畫帶來嶄新風貌，引進更完整、更真實的特性，那麼為藝術作品引進立體（三維）物件，豈非把立體派畫法的用意全部毀棄了？這問題和前一項疑點同樣懸而未決，寫畢卡索的作家都提不出令人滿意的答案。的確，這等作家都不願承認那是問題，還貶斥提出此見的人是膚淺褊狹之徒。

綜合立體主義時期之後，畢卡索在戰爭和戰後期間都投入劇場工作，設計戲服、布景並繪製背景簾幕。不過在這段期間，他還（在二〇年代）進入、脫離第五個時期，期間他採用古代圖像來創作，稱為古典主義時期。一九二五年至一九三五年間是他的第六個時期，超現實主義時期，即便他從來不算真正的超現實派畫家。西班牙內戰期間，他投身繪製政治課題，這是他的第七個時期。當時共和政府正蓄勢備戰，延請畢卡索為

一九三七年巴黎世界博覽會的西班牙展覽館提供展品，於是他創作出大幅油畫《格爾尼卡》（Guernica）。這幅作品和《亞維農的少女》同列為他最著名的畫作。他往後的歲月構成第八個時期。這時他的作品側重描繪特定經典造型，如半牛半人的邁諾陶、仿改自維拉斯奎茲和戈雅等舊時代大師的作品、鬥牛，還有十字架受難圖。這所有主題創作年代都有部分重疊，很難清楚劃分。而且就每個時期，畢卡索的平面畫作也都和其他媒材作品重疊，包括雕刻、陶器和建築，還有石版印刷、版畫和蝕刻畫、書本插畫和戲服設計等表現手法，加上其他劇場創作。就連崇敬他的群眾也有某個程度的共識，認為自四〇年代以降，他的作品品質便已劣化，不過這點就像他專業生涯的其他層面，同樣是眾說紛紜見解迥異。

畢卡索從事業生涯相當早期便取得超凡成就，接著更蒸蒸日上至死方休，這可以由幾項因素來解釋。他連讀寫都花了很久才學會，而且到了中年才能夠以法語溝通。他留下的信函極少，理由很簡單，對他來講，寫信比繪畫更難，需要投入更久時間和更多精神。馬蒂斯寫了許多信給他（都存留至今），卻只收到一封回信，信中還把他的姓氏誤拼為「Martise」。不過，就算畢卡索的腦子裝的不是學問，總是威力強大，能強化他機敏明晰又靈巧的視覺思考能力。就像進口到巴黎的其他兩位西班牙人，弗圖尼（Mariano Fortuny）和巴倫夏卡，畢卡索基本上也是位時裝設計師，他的最高強本領就是製作戲服和

背景簾幕、設計標誌和符號、創造出婦女被折騰變形的搶眼圖像，讓那種畸形外觀像酸液般自行銘刻人心。二十世紀前十年間，法國畫家總算從藝術轉入時尚，於是畢卡索在這個厭倦具象技法的世界當中適逢契機，得以發揮所長。他摒棄美術（也就是以百分之十的新鮮事物和百分之九十的技巧所構成的畫作）並以時尚藝術（前述比例顛倒的圖像）取而代之。

這是藝術界的新遊戲。競爭非常劇烈，畢卡索則成為賽局的冠軍選手，而且至死都穩穩頂著這個頭銜，因為他有獨到見識，無時無刻都能精確調配出技巧、時尚的正確比例。儘管他本人對新鮮事物的胃口永無止境，卻擁有神奇本領，能精確斷定藝壇先鋒人物能夠接納的程度。他能以氣勢懾人，懂得利用別人，勢無匹的個性，以及怪誕的道德價值觀都有密切關連。這項機敏特性和他強他還能巧妙掌控契機，猜出何時該致力投身新穎時尚。

不論男女都不例外，其中還有高度才智之士，明知他施展手段利用自己，卻只能不安坐視，這就是他最過人的本領。年輕時，他的性吸引力令人難以抗拒，對女性和同性戀皆然。他後來宣稱，自己十歲時就第一次和女人睡覺，而且在他的名望和錢財成為女人追求的目標之前，他早就夠能吸引女人。他對同性戀者的吸引力還更強，特別是喜歡扮演被動角色的對象，他似乎有一種小老虎般的勇猛衝勁和陽剛活力。畢卡索本人具有強烈異性戀

傾向。然而在他藉以發跡的文化當中，採取主動角色來滿足一位飢渴「王后」（這是他的措詞），並不會讓他的男子氣概蒙羞。當初愛慕他的都是同性戀者，包括經紀人曼尼亞克（Pere Manyac）、政論家麥克斯‧雅各布，還有尚‧科克托，也就是號稱那個時代的安迪‧沃荷（致力倡導藝術商業化的美國普普藝術大師），而且是最早幫畢卡索成名、為他的成就錦上添花的那個人。最熱情仰慕他的人一向都是同性戀者，好比澳大利亞收藏家和政論家道格拉斯‧庫珀（Douglas Cooper），還有庫珀的愛人；後來幫畢卡索作傳的約翰‧理查森。怪的是，有個同性戀者卻沒有受畢卡索的性格吸引，甚至對他頤指氣使，他就是佳吉列夫（Sergei Pavlovich Diaghiley，俄國藝評家暨芭蕾舞團經理人）。佳吉列夫曾經輕慢蔑稱他為「畢卡」。不過在當年（還有如今）藝術界多數同性戀者心目中，畢卡索簡直批評不得，於是，基於他們在那處狹小化外「飛地」掌握的勢力，這就是最後定論。畢卡索本人對男人抱持矛盾的態度，而且他能敏銳察覺順服舉止。他提到和他共創立體主義的布拉克時都以「我太太」（這是個輕蔑的用語）相稱，還說：「（他）就是最愛我的女人。」畢卡索也以俊美外貌吸引女同性戀者，還有值得注意的一點是，他稱個性陽剛的葛楚德‧史坦（Gercrude Stein，美國女作家）為「我唯一的女性朋友。」

畢卡索對道德視若無物，讓他在這種利用旁人以謀己利的遊戲當中占了優勢。他擁有

的種種稟賦，絕大多數人都願意付出一切代價來交換。不過他顯然先天便欠缺兩樣東西，都是常人認為理應具備的能力：區分言詞真偽和明辨黑白是非的能力。這項缺憾是他的力量來源。他的世界核心存有一個畢卡索專屬空間，他的需求、興趣和野心。沒有必要考慮其他任何人。他最早利用的人是他小氣的父親。不久他就養成一種傲視富裕女人的眼光。

當他博得聲名，便發揮他的精明生意手腕，而且表現比他的所有經紀人都更厲害，他純由商務角度來考慮雇用、開除經紀人。他曾吹牛表示：「我不給，我只拿。」就他那顆殘酷的心來講，仁慈、慷慨和體貼旁人感受全都是弱點，只能任憑他這等大爺來占盡便宜。曾經幫他的人，好比史坦和阿波利奈爾，再加上其他無數人，全都被他拋棄、出賣，或慘遭他的惡毒言詞辱罵。他過河拆橋的劣行還因為嫉妒而更加嚴重，特別是針對其他畫家，嫉妒很可能是出自他對自己作品的價值沒有信心，還有他覺得這一切全都只是騙局。奇怪的是，他一直雇用一家剪報社，而且看見批評還會按鈴控告，尤其若有人引用他偶爾便坦承的「我只不過是個小丑」一詞，他更是毫不寬貸。後來他開始仇視布拉克，還把布拉克的所有朋友都列為他的仇敵。（「馬蒂斯算什麼？這位謙虛又討人喜愛的西班牙同胞特別狠毒，他唆使顧客離棄格里斯，密謀不讓他得到委任，接著當格里斯在一道陽台上面翻倒一個大紅花盆。」）他對待格里斯（Juan Gris）他惡言惡語誹謗拿他當朋友的馬蒂斯。

四十歲死時，還裝出哀傷痛惜的模樣。第一次世界大戰期間，和畢卡索同時代的許多人都陣亡或傷殘，而他卻逃避徵兵，到了戰後，他已經成為巴黎藝壇呼風喚雨的角色，因為他小心控制釋出畫作，經紀人都低聲下氣懇求幫他賣畫。他有能力讓任何畫家開不成畫展，凡是他不喜歡的，只要不屬於頂尖等級的人，他都辦得到，他的情婦弗朗索瓦絲·吉洛（Francoise Gilor）離開他時便曾陷入這等慘境。

很少有人膽敢在畢卡索生前據實陳述他的事情，吉洛便是其中一人，即便畢卡索雇了一幫律師想禁掉她寫的書。畢卡索對女人的態度很嚇人。他需要女人，自然也利用她們來因應工作和享樂所需，不過我們研讀他的大批女人圖像研究記載，不必多花時間就可以看出，他鄙視、仇視，甚至畏懼女人。他說過，就他來講，女人可以分為「女神和擦鞋墊」兩類，而他的目標就是要把女神變成擦鞋墊。他的一位長期情婦曾談到他：「他先強暴女人……，然後他就工作。不論是我，或其他人，始終都是那樣。」他掠奪成性，而且占有欲熾烈。他任意拋棄女人，而若是女人離棄他，那就是叛逆。他曾對一個情婦講：「沒有人可以離棄像我這樣的人。」他竊占朋友的妻子，接著他就告訴那個人，和他老婆睡覺是給他面子。他曾對吉洛講：「我寧願看女人死，也不願看她和別人快樂在一起。」榮格根據畢卡索畫作判斷他患了精神分裂症，是嗎？偶爾他似乎表現出偏執症狀。他曾告訴傑克

梅第：「到了這個層次，我完全不想聽任何人給我任何批評。」有人聽到他一再對自己說：

「我是上帝，我是上帝。」他不信教，卻自詡為藝術之神，還認為自己擁有特權，得以恣

意對周遭親友和崇敬他的人妄施不義。他便曾說過：「恣行不義是神人之舉」。

他的變形女人畫像和他由傷害女人得到的樂趣有密切關連，包括肉體和其他種類的傷

害。他不只是在憤怒中凌虐女人，而且還有實際目的。他的情婦當中最漂亮、最有才氣的

或許是多拉‧馬爾（Dora Maar），馬爾便曾遭畢卡索毆打昏迷倒地。另一位情婦曾說：「他

會打你的頭。」他最喜歡的（簡直是唯一的）讀物，是薩德（Sade，以性虐待文學和醜聞

著稱的法國作家）作品。瑪麗—特蕾澤‧沃爾特（Marie Therese Walter）十七歲時便遭畢

卡索誘拐，受他唆使開始閱讀薩德，後來還照著薩德所述依樣畫葫蘆。畢卡索酷愛君臨後

宮的滋味，不過他懂得設計讓女人互鬥以免妻妾串連共謀。他愛看他的受害者相互發洩怨

恨，而不把怒氣發在他身上。他刻意安排讓一個情婦和情敵遭遇，當著他面前怒氣沖沖扭

打倒地撕咬亂抓。有一次他設計讓馬爾和沃爾特見面打架，就在兩人揮拳互毆之時，他卻

靜靜繼續作畫。當時他畫的是油畫作品《格爾尼卡》。他苛刻對待自己的女人，喜歡她們

時時依賴自己。多數人和他分手時，都比初相遇時更為貧困。偶爾他確會送她們繪畫或素

描作品。不過他從不在這些作品上落款。若是有女人在關係破裂之後想賣掉贈畫，經紀人

都必須先徵請畢卡索鑑定真偽才願意處理，結果總是遭拒。當然了，這又引出關於畢卡索藝術的另一項問題。沒有畢卡索簽名並鑑定認可，這些作品毫無商業價值。總之，這批畫作不具內在價值。歷來罕見頂尖畫家這麼容易臨摹或偽造。由於他濫用自己鑑定真偽的威望，還有經紀人對他心懷畏懼，部分遭判定為偽作的畫，肯定是出自他的手筆，而有許多鑑定為真的作品，卻大有可能是贗品。儘管作家、學者歌功頌德為他作傳，投入的關注沒有節制，他的作品真偽卻仍有混淆之處。

許多人都覺得，一個偉大作家、畫家或音樂家竟然會有邪惡行徑，實在令人難以接受。

不過，史實證據顯示，邪惡和創造天賦有可能同時存在一個人身上。的確，像畢卡索這種邪惡如此無孔不入的創作大師實在罕見，他的人品似乎全然無藥可救。據我研判，他前無古人的自私自利和惡毒行徑，和他的成就有密不可分的關聯。他的創造力和蔑視過往存有連帶關係，只有冷酷無情才能摒棄過去。他得以發揮無比才能，投入原創藝術，開創美學事業，正是由於他能以高度熱情，專注投入眼前從事的工作，同時完全摒除其他感覺。他沒有責任感，只對自己負責，這為他帶來排山倒海的自我驅策能量。同時他還務求利己，於是他得以背離自然，全力專注內心自我，程度之高令人驚歎。這裡必須指出，約從一九一〇年起，他對自然就不再有絲毫興趣。除了地中海幾處度假勝地之外，他哪裡都不

去。他從未前往非洲、亞洲或拉丁美洲考察。除了他的幾位女性模特兒（還有幾幅準肖像畫）之外，他從不描畫自己內心之外的世界。他把自然摒除在外，進一步提升他的自我沉迷程度，然而代價卻是從此他不再高枕無憂，而且或許還有其他我們不得而知的更高昂代價。畢卡索施展全能手段來鞏固他的產業，他的後宮兵團、他的城堡、他的金塊、他的無匹聲望、他的偌大家產，還有簇擁他身邊的阿諛逢迎，卻沒有一樣能夠讓他心安理得度過晚年。就我看來，他的殘酷個性，還有他許多作品彰顯的殘暴畫面（和戈雅藉畫怒斥殘忍行徑截然不同）都萌發自極度不安的精神狀況，這種處境逐步惡化，終至陷於絕望。當他明白自己喪失了性能力，便對兒子克勞德訴苦：「我老了，你卻很年輕。我希望你死。」

在他生前最後幾年，家人不時為他的金錢爭吵。到他死後，遺產官司纏訟多年打得火熱。瑪麗—特蕾澤上吊自殺。他的遺孀舉槍自盡。他幾位情婦死時都很困苦。畢卡索不信神，面對原始迷信卻只能任憑擺布，他有自己的理髮師，這樣一來就沒有人能採集他的頭髮，施展法術來「控制」他，生前他敗壞道德倫理，死後留下更多亂象。

這是一段駭人的故事，儘管有其教化寓意，令人痛心領悟，就算宏偉的創作成就和無雙的世俗，或許都無法帶來幸福。

然而，撇開道德和幸福不談，只著眼於畢卡索的創意影響，這裡必須指出，倘若你從

二十世紀藝術史把他移除，裡面就會出現一個巨大缺口。重要的是，我們必須知道，假使世上從來沒有畢卡索，藝術會朝哪個方向發展。美術是否就要沉淪隱沒，而且延續久遠時光？時尚藝術是否就會取得至高地位，歷數十年不衰？這些都是假設性問題，無法回答。我們的世界觀是否就要改變？或許不會。話說回來，假如迪士尼不曾出生，不曾投入創作，那麼我們的世界觀是否也要改變？這又更難回答了。

迪士尼和畢卡索同樣很早就展開工作生涯，不過他為維持生計、成就功名所經歷的掙扎奮鬥還要艱辛得多。他的童年大半時期都在密蘇里州鄉間農場度過，而且終其一生他都喜歡觀察、描畫動物。牠們的動作和習性都使他樂在其中，和杜勒的情況毫無二致，迪士尼就像他的一位跨世代貴人蘭德瑟（Landser），同樣喜好把人類的七情六欲完整表現在動物身上。畢卡索經常把他筆下的女人描畫得不成人形，而迪士尼則把他的動物對象畫得人模人樣，這就是他的力量和幽默的根本源頭。他的家庭沒什麼錢，他的父親又暴躁苛刻，儘管如此，也許正是這樣，迪士尼始終認為家庭是社會的最基本單位，也是長久幸福的唯一源頭。後來農場經營失敗，迪士尼一家便搬到堪薩斯城，父親在那裡創辦一家派報公司（其實是一條拉長的派報路線），還要求迪士尼全天候辛勤工作。不過他確實曾接受藝術教育，即便他從來不曾（像畢卡索那麼好命）逃課去逛妓院。十八歲時，他已經自力為

生，幫報紙畫漫畫。不過他還發展出兩種愛好。首先，他希望自行創業自主生活，他的美國創業精神異常熾烈，到了二十歲時，他已經擁有自己的公司，接著破產後又再創新局。

第二，他希望投身動畫藝壇或動畫工藝界。

身為藝術家，迪士尼師承自十九世紀一門醒目的傳統，其宗師包括愛德華・利爾（Edward Lear）和偉大漫畫家坦尼爾（John Tenniel）。坦尼爾為《笨拙》（Punch）雜誌作畫，還率先為卡洛爾的《愛麗絲夢遊奇境》繪製插圖，創作出我們心目中的瘋帽商、三月兔和艾麗絲本人的相貌。迪士尼還得以從報紙連環漫畫浩瀚作品當中採擷素材（這類作品在英國稱為 comics，在美國則稱之為 funnies）。迪士尼認為，最早為電影業繪製的動畫連環漫畫出現在一九〇六年，作者是布萊克頓（J. S. Blackton），作品標題為《怪臉搞笑面面觀》（Humorous Phases of Funny Faces），沿襲自源遠流長的「奇異風格面相術」，還讓這種追溯至達文西之前的傳統面目一新。這部動漫由「維他影視公司」製作行銷，伴隨以真實演員拍攝的較長電影共同播出。維他影視也採用麥凱（Winsor McKay）繪製的系列作品，迪士尼深自景仰這位藝術家，特別是他在一九一〇年左右完成的《恐龍葛提》（Gertie the Dinosaur）。麥凱帶著他的動漫卡通巡迴演出，就像老式雜耍團跑碼頭，還粉墨登場插科打諢講解劇情。

迪士尼始終覺得動畫沒有聲音便毫無生機，而聲音的特色和品質便是成功的關鍵。

不過他剛起步時在聲音層面遇上挫折。資金缺乏也是個問題。那時正當電影圈蓬勃發展之際，他們買漫畫片一次都買連續十集、十二集或二十集，心中認定電影觀眾必然會習慣欣賞續集（這種看法也支配了二十一世紀早期的電視影集圈），然而迪士尼的收入卻僅夠餬口。五塊錢在他眼中算是一筆鉅款，他經常要開口借錢。不過他想方設法緊緊跟上迅速發展的技術，而且兼顧動畫和動態攝影。就這方面，當時有巴德・菲瑟製片公司和國際製片聯合公司等企業專門製作動畫版的連環漫畫角色，如《穆特和傑夫》（Mut and JeF）和《搗蛋頑童》（The Katzenjammer Kids），兩部都在一九一七年至一九一八年間推出。一九一七年也有一項創舉，以製作《菲力貓》著稱的佛萊雪（Max Fleischer）推出一部電影，率先把演員動態攝影和動畫漫畫角色結合納入一片。迪士尼自己也在一九二三年用上這種組合拍法，那時他採用一位八歲女孩瑪姬・蓋（Margie Gay）製作了《愛麗絲夢遊漫畫國度》（Alice in Cartoonland）影片。如今有一張瑪姬和迪士尼七人製片團隊的合照保存下來。那七人除迪士尼外，還有他負責財務的哥哥羅伊（Roy Disney，他也在銀行工作），以及一位老練的藝術家暨動畫師，小名「烏伯」的伊沃爾克斯（Ubbe *Ub" Iwerks）。照片中人全都穿著燈籠褲，上身穿套頭毛衣並打領帶，這是年輕創業家

的制式穿著，常見於二〇年代早期，也就是哈定總統和他「回歸常態」政綱的時代。

迪士尼最早成立的公司叫做「歡笑動畫公司」（Laugh-O-Gram Corporation），專製動畫短片、動畫暨攝影影片，並以漫畫人物拍製廣告短片。然而，儘管迪士尼本身便擁有攝影機（以信用交易加上借款買來的），結果仍被迫宣告破產。他只留下攝影機和一幅愛麗絲拷貝照片來作為樣本。他迫不得已解散製片班底，改行當自由攝影師，用他的攝影機攝製新聞片。他以堪薩斯城為根據地，向百代（Pathe）、塞爾茲尼克新聞社（Seanick News）和環球新聞社（Universal News）銷售影片，這些機構全都設於好萊塢。他穿著燈籠褲服裝，還匹配了新聞影片攝影師的標誌，一頂倒戴的便帽。他也接受私人委託的婚禮和葬禮拍攝案，每次收十元或十五元。他沒有挨餓，卻常吃罐頭豆子過日。他根據和新聞製片廠的接觸經驗，體認到他必須自立門戶，在好萊塢創辦一家新的製片公司。於是他賣掉攝影機，以所得款項給自己買了一張車票，帶著四十塊錢資本，在一九二三年七月搭乘著名的加利福尼亞特快車踏上征途。

二〇年代早期充滿希望和勇氣，當時正值美國自由企業鼎盛階段，也是所有有志藝術人士的經典時期，表演、寫作、拍片、設計、服裝、舞台布景和音樂都蓬勃發展。好萊塢成為迅速拓展的變革中樞。然而迪士尼在電影圈卻找不到任何工作，他遠道跋涉四處拜訪

製片廠，靠借錢勉強翻口。他回頭製作動漫卡通，先畫頭、嘴和雙眼，接著描繪線條畫出身體，「它們看來就像黑色背景上的一根根白色火柴。」他還用他的愛麗絲樣本來開發系列影片。他對著一幅白色布景拍攝人物部分（攝影機是租來的，每天五元），接著在她周圍畫出漫畫部分。他把一群當地小孩組織起來，每天支付一人五角錢，讓他們搭配愛麗絲演出喜樂短劇，同時他還訓練他叔公羅勃特的德國牧羊犬加入演出喜劇。每卷片子含九百英尺的小孩和狗片段，加上三百英尺的動漫卡通片。迪士尼撰寫腳本（或即興創作底稿），在戶外搭蓋布景，他的「製片廠」只是個小小的後側隔間，位於一家不動產辦公廳內，租金每月五元；所需道具都自己製作，影片製、導一手包辦，接著便坐下繪製動畫。第一部電影總共花了他七百五十元，影片則以一千五百元賣給「東部」（也就是紐約一家聯合企業），這是他第一筆真正的利潤。

他拿到一份十二部電影合約，前六部完全由他親自製作。他把影片寄到堪薩斯城給伊沃爾克斯，接著還延攬他來幫忙繪製動畫。他和伊沃爾克斯的合作關係，和近二十年前畢卡索與布拉克協力發明立體主義的關係有個巧妙雷同之處。畢卡索和布拉克就理念和技術方面都密切投合，幾年之後，有時便很難判定哪幅油畫究竟是哪個人的作品，或是由兩人合作完成，而且兩位畫家自己都無從區辨。其中有些作品謎團至今猶未能解。迪士尼和伊

沃爾克斯的情況也相同，就他們早期幾部成功動畫，同樣再也無法明確指出，哪位扮演了何種角色。基本概念主要都來自迪士尼，這點很明確。不過，最精彩的潤飾效果，許多都在動畫加工過程湧現，伊沃爾克斯便在這裡扮演要角。迪士尼還另外雇用湯姆・傑克遜負責繪圖。迪士尼親自勾勒出原創素描，由他的兩名助理填補完稿。接下來，他逐漸放手由助理群負責整個場景，不過他堅決要求畫作必要保有迪士尼風格，這便成為他的標誌特徵並延續至今。他盡量運用圓，因為畫圓速度比較快。即便如此，每部短片都要費時一個月，

「也是我這輩子最艱難的工作。」

那個時代迫切需要迪士尼這等能夠迅速反應民眾品味變化，滿足好奇心理的製作人，這點說得再誇張都不為過。就如畢卡索在巴黎歷經不同時期的演變，來迎合藝術界對概念永不饜足的胃口，迪士尼也必須適應、改變他的漫畫製作走向。「東部」指出，觀眾逐漸厭倦愛麗絲，連動畫加上真人影片也不再討喜。他們想看一個「新的角色」。迪士尼發明了一隻名叫「奧斯沃德」（Oswald）的兔子，牠是個純漫畫角色，長了一對長耳、長腳，這有一球細小的尾巴。迪士尼把寫實的真人演出部分移除，然而迪士尼卻發現，一旦他的短片博得好名聲，其他資金更為雄厚的較大型製片廠，便想染指他的工作人員，以較高薪水挖走他的動

奧斯沃德兔相當成功，而且很長一段期間，他完成的作品都維持相同特色。

畫師。他可以設法發明新的角色來抵制這種手段，這和近一百年之前，狄更斯在還沒有著作權觀念的時代，構思嶄新小說並迅速完成著作來打敗剽竊的作法十分相像。

迪士尼說過，他在堪薩斯城時期，曾有隻老鼠在他的書桌上下出沒，他喜歡上牠，看出牠會表現情感並可能成為動畫角色。迪士尼說，有些老鼠會跑進他的字紙簍裡面吃糖果包裝紙，有時他便抓幾隻老鼠擺進籠子，研究牠們的動作。他特別喜歡上其中一隻，後來他離開堪薩斯城前往好萊塢，便把這隻老鼠帶到野外放生。他給那隻老鼠起了個名字，叫做摩提默（Mortimer），於是當他決定製作老鼠系列片之時，便選定摩提默老鼠這個名字。不過，他的太太莉莉（Lilly，他才剛拿製作愛麗絲賺的錢結了婚）反對說道：「太女孩子氣。」於是迪士尼才選定「米奇」。米老鼠的根本特色是牠能激發感情，就如同迪士尼書桌上那隻老鼠，按他的說法是能夠「贏得我的鐵石心腸」，畢卡索實際上是扭曲他那群女人的身體和臉龐造型，塑造出一幅幅諷刺畫作，變成立體派漫畫人物，基於（往往十分濃烈的）輕蔑甚或敵意來做動畫表現。至於迪士尼則是喜歡老鼠的滑稽動作，基於賞識甚或愛心來描繪老鼠動畫。米老鼠曾創下輝煌紀錄，牠在一九三三年最受歡迎階段，一年之間便收到了八十萬多封影迷來信，這是影藝界有史以來的最高記錄。信函第二多的達到了七十三萬封，那是童星秀蘭‧鄧波兒（Shinley Temple）在一九三六

年收到的數量。

不過，那隻老鼠要先能激發感情，就如畢卡索必須能使人敬畏（以及因他排斥自然引發的恐慌感受）。迪士尼的才氣便在這裡發揮，他能夠讓民眾，特別是兒童熱愛他的作品。

這個過程並不簡單，事實上還極端複雜，就如畢卡索偏離具象表現的進程。最早期的米老鼠可形容如下，「很實用。不俊美。他有黑點雙眼，雙腿像鉛筆，每手三指，身體像四季豆，走路搖搖晃晃。」然而也有人指出，米老鼠可算是幅自畫像（畢卡索也有相同遭遇，他在

1915-1925年間，以及在遠遠更久之後所創作的幾幅扭曲頭像，同樣都引來這種說法）。

當米老鼠顯露雙眼之時，那種神采飛揚的眼神、他的尖突臉龐、他的默劇表演天分，這些都是這位迪士尼創造人的特徵。米老鼠推出之後已經過了將近一世紀，他最早期的模樣在我們看來並不可愛。他的搖晃動作是技術問題，不是刻意營造的。每過去一個月，動畫都變得更複雜，迪士尼領先競爭者，推動演進步調。他用十六幅圖像拍出米老鼠一個動作。動畫師小組有等級劃分，資深組員遵照迪士尼的親筆草圖來描繪關鍵動作，資淺者負責填補完稿。十分鐘漫畫短片約需投入一萬四千四百幅畫像。

正當米老鼠還處於不靈便的草創期，背景音樂部分也還採取尋常作法，由電影院負責提供，同時華納兄弟公司則在一九二七年推出由艾爾·喬爾森主演的影音整合影片《爵士

歌手》（The Jazz Singer）。這時迪士尼已經拍了三部米老鼠短片，不過他十分欣賞有聲電影，因為他一向認為，聲音是電影動漫技術貨真價實的第三個維度。迪士尼沒有音效設備，於是他發揮臨機應變的創業典範，採「自己動手做」對策來為影片配音。他要傑克遜吹奏口琴，他還買了夜總會響笛、牛鈴、錫盤，和用來摩擦出聲的洗衣板。就迪士尼所見，問題便出在進行節奏和數學計算。有聲電影通過放映機的速率是每秒二十四格。假定他為一部老鼠影片配音，節奏為每秒兩拍，那麼他的配音就必須為每十二格一拍。他引進一種節拍器，接著在空白樂譜上描畫聲響來譜寫音效。如此規劃便可以讓卡通動畫和音效同步進行。不過，譜出音符是一回事，錄製音符並把音效和交響樂伴奏混合起來卻是另一回事，況且還有個第三道手續，把聲音整合納入動畫影片。當時錄音和音樂產業的總部都位於紐約（而非好萊塢）。一九二七年期間，由於所有電影製片廠都汲汲擁抱有聲電影，不只設備供應短缺，美國無線電公司等錄音大廠還藉著作權規範橫加約束，整個產業苦不堪言，美國無線電公司要求迪士尼支付三千五百元來為他的米老鼠配音，而且堅決要他放棄原有作法，改採他們的方式。他回絕所求並自行設計作法，還發揮創意迂迴繞道，屢屢另闢蹊徑避開著作權障礙。他雇了一位管弦樂團指揮愛德華茲（Carl Edwards）和三十名樂手。整支樂團擠進一個狹小的錄音室，最後為節約工資則縮編為十六名。

迪士尼的錄音作法如下。每分鐘聲音須用上九十英尺膠卷。配音時片子各以每秒二十四格速率放映，音樂節奏為每秒兩拍，計得每十二格一拍。所有這一切，包括鈴聲、鑼聲等音效在內，都必須標示在音譜上。影片每十二格都以黑墨汁標示記號，隨後在錄音室中放映時，這個記號便在螢幕上打出一道白色閃光，以視覺信號代替節拍器的滴答聲響，於是音樂指揮（或音效組長）便據此保持節奏。過程投入大量精神、時間，而且一再重新錄製，最後才讓這套系統順暢運作。等到混成拷貝製作完成，音效也完全同步納入，這時迪士尼兄弟已經把現金花光，甚至還需要把父親的車子賣掉。

這第一部以老鼠為主角的有聲電影稱為《威利號汽船》（Steamboat Willie），在一九二八年早期上演。這部片子造成轟動，不只是因於迪士尼讓動畫影音同步的偉大技術成就，還源自迪士尼發揮獨創巧思，讓老鼠表現動作並發出聲音。從這裡便可以看出他的高超天分，他憑藉出色想像力，探究一隻半人半鼠的腦中乾坤，構思出種種荒誕可笑的舉止，隨著那隻老鼠駕駛汽船順河行駛逐一展現。由此開啟的可能潛力無窮無盡，這種嶄新的人性化動物藝術，讓杜勒見了都要著迷。漫畫電影隨這種迷人短片進入成熟階段。就如杜勒發明了印刷書籍的插畫藝術，迪士尼則發明了有聲漫畫，把虛構圖像、腳本編寫和工程科學結合為一。就當時看來，這是種精彩的創造力典範，時至今日風采不減，一種新穎

藝術誕生了。這時迪士尼已經可以從銀行借到錢，他很快便推出系列作品《糊塗交響曲》（Silly Symphonies），由名稱便能看出電影原聲帶的重要性。第一部是《船體之舞》（The Skeleton Dance），背景配音包括葛利格（Edvard Grieg）的《在山大王的殿堂中》（In the Hall of the Mountain King）、聖桑的《死之舞》（Danse Macabre）和骨頭喀嗦聲音。這種表現也深受觀眾喜愛。然而他們鼓譟想要的是「再多幾隻老鼠。」那十年結束之際，米老鼠已經是電影圈最出名的角色。米老鼠的嗓音原本由迪士尼親自配音，後來這便成為標準原聲帶。迪士尼設計的其他角色很快都登場了：米妮老鼠、小貓費加洛、花栗鼠奇奇、小狗布魯托、高飛狗和唐老鴨。迪士尼設計出暴躁唐老鴨動畫，搭配盛怒呱呱叫聲，完成精彩同步錄音，成就想像力的又一次勝利。這是藝術史上第一遭，圖像不只拍成動畫，還配上聲音。迪士尼看重動畫製圖的聲音、歌曲層面，這項理念終於在一九三三年的《三隻小豬》（The Thre Licle Pigs）實際印證。這部影片原本不受發行商青睞，他們的理由是片中只有四個角色，三隻小豬和他們的敵人野狼。據說「迪士尼裁減角色來省錢。」後來迪士尼認定片子需要一首主題曲，還動員整個製片廠全力製作，這才挽回敗局。動畫編劇韋爾斯（Ted Wears）寫出連串雙韻對句並由合唱團齊頌：「誰怕大壞狼？」製片廠的年輕音樂家，之前還不曾譜曲的法蘭克·邱吉爾（Frank Churchill），構思出那段美妙至之極的旋律。

結果創出二十世紀數一數二的轟動流行歌曲，造就了全球朗朗上口的一句熱門金句。這首歌曲不只造就了三隻小豬的電影生涯，還讓迪士尼的小豬動畫在全球歷久不衰，即便漫畫本身早已褪色，其影像依然常留人心。

一九三三年或許是大蕭條期最悽慘的一年，卻也見識迪士尼展示新技術，推出他的第一部彩色漫畫影片《花與樹》（Flowers and Trees）。這彰顯他借重自然研究激發靈感來描繪漫畫動作的理念。儘管迪士尼和他的動畫師團隊賦予（米老鼠和唐老鴨等）角色強烈的個別特徵和典型動作，勾勒出他們的獨有風格，然而在製片廠眼中，大自然才是迪士尼藝術獨一無二的真正源頭。動畫師團隊由迪士尼親自領軍，不斷觀看動物電影，還把真的動物帶進製片廠來研究。在迪士尼眼中，大自然是比人類想像力更為豐沛的幽默源頭。他和他的團隊能提供的是擬人構想。一九三四年，韋布·史密斯（Webb Smith）為布魯托策畫一段動作，並由弗格森（Norm Ferguson）繪製動畫，表現那隻小狗設法甩脫一張捕蠅紙的舉動。這段上乘短片對漫畫業產生重大影響。觀眾看了都很高興，因為那隻狗還是隻狗，同時也具有人類的天性，即頑強決心和狂暴怒氣。迪士尼的擬人化作品成敗，端看他能不能讓他的動物演出極逼真的動作，還有背景是否安排得合情合理。他認為色彩是種天賜，和聲音幾乎同等重要，因為色彩可以大幅提高真實性。他就色彩體系進行廣泛實驗，

隨後決定採用彩色印片法（Technicolor，俗稱「特藝七彩」），還與其製造商簽下一項合約，得以獨家使用那種三影帶攝影系統，這正是拍出全譜色彩的必要技術。《花與樹》不只令人眼界大開，展現引進色彩更逼真描繪自然的壯闊躍進。這時迪士尼除擬人化的樹木、花朵和人造物品之外，也朝向漫畫火燄、波浪、氣流和風暴等主題發展。「他的資金運用漫無節制，錢花得和賺得一樣快。就像十幾歲時的特納，迪士尼也一律購買最好的顏料、膠卷和其他原料。他堅持一再重製動畫，無論多麼費時費錢，務求得到妥善成果。三〇年代早期，迪士尼製作一部八分鐘電影，成本少說一萬三千元，而當時幾家敵對製片廠最多只花兩千五百元。就如杜勒和魯本斯，迪士尼也把卓越擺在第一，凌駕其他一切考量，於是儘管製片廠的訂單為數龐大，卻根本沒有利潤可言，因為進帳馬上轉手投資新技術，聘請更好的藝術家。就許多方面來看，三〇年代的迪士尼製片廠營運方式，和十七世紀歐洲大型工作坊有許多雷同之處。迪士尼盡力尋覓雇請最好的藝術家，若是他們能證明自己本領夠高，便指派他們負責能夠盡情發揮的工作，這就像魯本斯提拔范‧戴克（Van Dyck），催逼他這位最佳助理發展事業。除了伊沃爾克斯為米老鼠貢獻心力之外，還由卡爾‧史塔林（Carl Scallling）為《三設計了《糊塗交響曲》的首部曲《骷髏之舞》，阿爾伯特‧赫特爾（Albert Hurter）為《三

隻小豬》製作布景和角色，阿爾特‧巴比特（Art Babbit）負責高飛狗，克拉倫斯‧納許（Clarence Nash）則為唐老鴨錄製噪音（於是從此以後他便號稱「老鴨納許」）。這家製片廠是展現高度創意、頻繁互動的地方，每當新概念提出，歷經爭辯、拉抬、棄置，張力也跟著緊繃，有時還顯得歇斯底里。現場會有爭執，有些動畫師爭執過後便離開公司，伊沃爾克斯和史特林兩人都這樣離職。就某些層面來看，這家製片廠和貴鐸‧雷尼（Guido Reni）在十七世紀後半期經營的機構很像，雷尼是當時歐洲成就最高的畫家，手下有十七名助理（一度曾達兩百多名）。雷尼的畫室也有個性牴觸、爭吵和突然離職事件。三〇年代早期，迪士尼的製片廠和雷尼的畫室規模約略相當。不過，製片廠繼續擴充，後來雇用了超過一千名動畫師、藝術家和其他製圖師。從一九三〇年至一九三七年間，迪士尼和他的製片廠歷經營試錯誤，借助天才高人的勤奮和技能，習得人物動畫製作藝術，讓他們看來就像舞台喜劇演員那般「真實」。基本上，他們的作法和錫耶納（Siena）與佛羅倫斯兩地畫家所採途徑並無二致，從杜喬（Ducio di Buoninsegna）到喬托（Giorto di Bondone）等人，那群畫家就是這樣學會如何在濕壁畫、壁畫，或在塗敷底料的板面創作並重現人物的身影。早期文藝復興畫家花了兩個世紀的進程，迪士尼製片廠在十年之內就辦到了；不過話說回來，迪士尼的動畫家有西方藝術全部傳統為發展基礎，就像今天的無數動畫師，

也從迪士尼的三〇年代作品汲取靈感一般。

令人滿意的色彩出現了，背景技術改良了，原聲帶臻於完善，得以表現高品質交響樂和歌聲，加上財務諸般因素，促使迪士尼決意突破逗趣漫畫局限，要製作一部長篇童話電影。結果便是《白雪公主和七矮人》（Snow Whire and he Sven Dwarf），構想在一九三四年提出，一九三八年在世界各地電影院上映。當然了，拍這部片子是迪士尼的構想。他籌備拍攝人物動畫已經有一段時間，曾委請唐納德·格雷厄姆（Don Graham）在製片廠主持人物寫生班，還指派他最好的人體解剖繪圖師，吉姆·納特威克（Jim Natwick）負責創作白雪公主角色，並由專精角色開發的拉斯克（Ham Luske）擔任助理。後來轉變為女巫的皇后，也是他的兩位最佳動畫師的聯手成果：巴比特製作皇后部分，弗格森負責女巫部分。七矮人由四位資深動畫師聯手製作，他們是比爾·泰特勒（Bill Tyler）、弗瑞德·穆爾（Fred More）、法蘭克·托馬斯（Frank Thomas）和弗瑞德·史賓賽（Fred Spencer），四人領導一個二十九人團隊，投入創作七個性迥異的小矮人。這部電影在當前講求「識時務」的氛圍當中是不可能拍成的。白雪會以抱持種族主義遭人否決，七矮人會被改造成「識時務」，其中的「糊塗蛋」（最受觀眾歡迎的小矮人）會遭受抨擊，人指稱他取笑心智障礙人士，另外兩個角色（「瞌睡蟲」和「噴嚏精」）則要受人指摘，稱指稱他取笑心智障礙人士，另外兩個角色（「身高不利之士」，

他們憤世嫉俗利用健康狀況以謀己利，就連「開心果」和「愛生氣」和「害羞鬼」都可能被歸入討人厭的類型。按照今天的尺度，只有「開心果」和「萬事通」才算識時務的角色。不過這部電影是在三〇年代完成，還在當年的自由氛圍之下，引進了改造電影動畫技藝的眾多藝術性和技術性變革。製作這部影片投入兩百萬多幅圖像，構成製圖技術史上最大型單一企劃，自從四萬年前的法國和西班牙洞穴壁畫開創這門技術以來，還不曾出現這般宏偉的先例。這項成就至關重大，取得鉅額營收，也豎立起動畫藝術形式臻於成熟的里程碑，其影響及於商業藝術、時尚藝術，實際上還包括美術，產生不可估量的衝擊。甚至白雪公主的模樣，還改變了女性心儀的相貌、微笑和舉止，而且受影響的人從十幾歲少女到專業演員和模特兒都有。這部電影一推出便廣受兒童歡迎，創下青少年娛樂史上最高記錄，這點從大批學童缺課觀賞下午場便可看出；同時學校藝術教學也可為明證，顯示這部影片對學童作畫方式的影響。暴風雨場景和穿林飛奔畫面尤其精彩，帶來憾動心弦的視覺效果，而且受吸引的還不只年輕人。

迪士尼的藝術更加深、強化電影的衝擊力量，從而影響人類看待萬物的方式。電影院在這個進程也扮演部分角色。一九二七年至一九二九年間（正當大蕭條前的景氣高峰期）出現了炫示電影必勝思維的建築作品。一九二七年，紐約市羅西戲院（Roxy）落成，由建

築師阿施拉格（Walter W. Ahlschlager）設計，綽號「羅西」的羅塔菲爾（Samuel L. "Roxy" Rochapfel）籌資興建，這是座光芒萬丈的殿堂，擁有五千八百個座席。一九二九年，舊金山福斯戲院（Fox）竣工，由福斯製片廠的威廉・福斯（William Fox）籌資興建，委請托馬斯・蘭伯（Thomas W. Lamb）設計，擁有五千個座位，而且外觀還更為豪華。一九二六年至一九二九年間，柏林興建了寰宇勒克索宮殿（Universum Luxor Plast），全面喚醒古埃及新王國時期顧盼自雄的建築風格，還以千千萬萬盞燈泡提供照明。一種號稱「夜間建築風格」的新型視覺經驗誕生了，這得歸功於奧德翁院線（Odeon theaters）。這類原型建築在這段十年新紀元期間不斷為人仿效，造就了倫敦幾棟壯闊建築，好比伊斯陵頓區的卡爾頓（Carlton in Islingron）和芬斯伯里的阿斯托利亞（Astoria in Finsbury）電影院（同在一九三〇年落成）；還展現各式不同風格，主要是埃及、波斯、摩爾、西班牙和義大利樣式，不過督丁區格拉那達戲院（Granada, Tooting）則展現出哥德式夢幻風格。這幾座宏偉電影院是禮敬三〇年代電影顯赫盛世的貢品，如今則多已拆除。然而，回顧那段鼎盛歲月，它們為民眾帶來琳琅滿目的雄偉、新奇景象，而且內外皆然，因為這些影院殿堂的豪華門廊和大廳，都安排了女服務生負責帶位，個個努力裝扮成白雪公主的模樣，和建築外觀相比更顯奢靡。

然而，迪士尼向來都不喜歡好萊塢「電影殿堂」產業的人為做作層面。他實際上是藝術與工藝運動和新藝術運動的產物，兩項運動構成他早期作畫抱負的美學背景。好萊塢是種裝飾藝術，帶來的視覺影響與此大相逕庭。迪士尼生來一向都想回歸自然（而畢卡索則是背離自然）。白雪公主熱賣獲得連續四部大型電影長片所需資金，全都在一九三八年至

一九四四年間拍成，包括《木偶奇遇記》（Pinochio）、《幻想曲》（Fantasia）、《小飛象》（Dumbo）和《小鹿斑比》（Bambi）。這幾部成功電影都探究自然現象，對象可為動物、植物或氣候，並採嶄新視角予以闡釋。迪士尼堅持要把木偶皮諾丘變成小男孩：《幻想曲》不只用上了他的幾隻動物，包括讓米老鼠飾演巫師的徒弟，而且還以驚人手法運用大海、沼澤和山林背景，採用古典音樂曲目作為配樂。片中以史前沼澤恐龍場景鏡頭來闡釋史塔溫斯基的《春之祭》，這是近代率先為嘉惠兒童而探究爬行類時代的創舉，也是未來無數同類影像的開路先鋒。片中的《田園交響曲》（即貝多芬第六號交響曲）鼓舞迪士尼喚回十九世紀九○年代象徵主義運動所描繪的大自然，同時，迪士尼製片廠在這個片段的前期製作試做階段，還以粉彩畫出絕美作品。片中的舞蹈部分多採擬人動畫而且常有高超表現，至於動物的動作則都以自然為本。片尾《荒山之夜》（Night on Bald Mountain）段落的藝術氛圍效果也是如此。《小飛象》這部馬戲團電影和《小鹿斑比》基本上都屬自然影

片，顯示從迪士尼最早拍攝米老鼠電影以來，他和他的製片廠在動畫藝術領域已經跨越了多麼壯闊的距離。

依迪士尼的發明邏輯，他終究要回頭拍攝自然本身，生動依然，卻不再以動畫創作。結果推出系列影片，包括在阿拉斯加拍攝的《海豹島》（Seal Island）、在美國中西部拍攝的《原野奇觀》（The Vanishing Prarie）還有《沙漠奇觀》（The Living Desert）。不論就哪個角度來看，這些影片都不是最早的自然紀錄片，然而其高度專業品質和迪士尼的名聲，卻為這類影片注入一股活力，在二十世紀隨後時期傳續不絕，更綿延進入二十一世紀，其中電視界所受激勵尤甚。當然了，迪士尼對自然的熱愛，始終與幻想互別苗頭，也交融結合，這些都在他的後期電影長片映現，好比《愛麗絲夢遊仙境》（Alice in Wonderland, 1957）、《小飛俠》（Peter Pan，1953）、採用「新藝綜合體」（Cinemascope）寬螢幕規格拍製的《小姐與流氓》（The Lady and the Tramp, 1955）還有《睡美人》（Sleeping Beauty, 1959）。迪士尼不斷實驗新奇理念和新穎技術（這裡要指出，這點和畢卡索十分相像），《101忠狗》（One Hundred and One Dalmatians, 1961）便啟用新式全錄攝影機，這種機型大幅影響背景和動畫的表現效果。一九六七年，迪士尼死後一年（死於肺癌，迪士尼吸菸吸得很兇），他的最後一部動畫影片《森林王子》（Jungle Book）推出，片子

採用新式錄音技術，把擔綱演員的台詞發音轉換成動物噪音。迪士尼還重新啟用他（追溯自愛麗絲一片）的老技術，把動畫和真實演員合影拍出《歡樂滿人間》（Mary Poppins, 1964）影片。這部影片用上已經開發問世的新技術，於是（舉例來說）演員迪克·范·代克（Dick Van Dyke）才得以與動畫企鵝共舞，製片廠也因此賺進更多鈔票，超過在迪士尼此生上映的任何一部電影的營收。

迪士尼晚年期間和辭世之後，製片廠仍遵循他「誇張自然但永不忘自然」遺訓，不斷拍攝重要的全動畫電影。迪士尼製片廠在九〇年代推出《獅子王》（The Lion King）。影片故事是原創的，不過更重要的是，情節依循《小鹿斑比》點出的方向，展現動物在現實環境中的逼真景象，製作之前經過無數次實物研究，再由藝術家巧妙描繪上色，不過場景鏡頭動作則是以電腦輔助完成。片中有眾多盛大場景，其中一幕是鬣狗匪幫策動的精彩轉折，牛羚受激群起奔竄，釀成恐怖逃場面。

然而，早在進入二十一世紀之前，迪士尼的企業已經開拓新局，由漫畫片製作跨足全新娛樂形式。迪士尼希望保留自然並予以「超現實化」，不過他還想讓自然和幻想世界結合。就某方面而言，這和十八世紀早期華鐸（Ancoine Wareau，法國畫家）的野外盛宴和世外桃源畫作如出一轍。《幻想曲》向來都被拿來與之相提並論，然而迪士尼在第二次世

界大戰期間便曾思索，這樣的世界能不能跳出製片廠，擺脫顏料和賽璐珞膠片，是否能在真實世界當中落實。於是他構思理念，想創辦有一個核心主題的迪士尼樂園。他依照構想在戶外搭建立體場景，裡面擺放他的動物，有真的，還有由人扮演的，接著他邀請民眾進入。一九五五年，他的第一座迪士尼樂園在加州安納海姆（Anaheim）開幕。他仿造路德維希二世的巴伐利亞城堡，或者威廉‧赫斯特（William Randolph Heart）的聖西蒙[21]，推出迪士尼版本並重現世人眼前，也藉此再次展現他的創意天分，滿足人類以通俗藝術為娛樂的需求。這項概念傳遍全球，不過他仍不滿足，一九五四年，他上電視介紹迪士尼樂園，同時也暗示他還有另一個企劃，稱為「明日社區實驗原型」（Experimental Prototype Communities of Tomorrow）。這讓早年實驗建築師的憧憬復甦，第一次世界大戰戰前，迪士尼童年時代，建築界認為理想社區應該採用最新科技來打造，而且區內設有「受控環境」，這個詞彙在迪士尼青春洋溢的二〇年代才剛出現。這項計畫直到迪士尼死後才在佛羅里達州實現，占地約一百零八平方公里的迪士尼世界在一九七一年成真。這是一處規模空前的度假勝地，同時也是一項都市設計實驗成果，區內有無污染交通工具、一套單軌鐵

21 譯註：San Simeon，指座落於附近的赫氏古堡。

路系統、最早的行人徒步街區、預製構件的新奇用法，同時為了消除飛航噪音，還規劃了一架垂直起降載具。第一處試驗中心在一九九二年落成，設於佛羅里達州奧蘭多市並分為三區：「奧爾良港」，仿早期新奧爾良城典型街區打造而成；「木蘭花彎道」（Magnolia Bend），重現一座南方腹地的農園林場；還有「短吻鱷長沼」（Alligator Bayou），旅客可以安然穿越路易斯安那林沼，不至於有不適情況或遇上危險。這些主題中心區的周邊設置眾多休閒區，有幾座高空庭園，還有從高爾夫球場到游泳池等種種設施。於是迪士尼的工作在他死後依然延續，而且在二十一世紀前十年期間，他創立的傳統還歷經各式變革，包括獲票選為世界首善的洛杉磯音樂廳。

顯然，迪士尼對二十世紀以來的視覺影像展現方式的影響浩瀚無匹，簡直無從估量。

就直接影響部分，舉例來說，他的白雪公主成為一個漫畫卡通派別的鼻祖，由此分出繁多分支，截至二十世紀末期為數已逾兩百。迪士尼本人訓練出一千多位藝術家，弟子人數和史上最傑出藝術學校朱利昂學院（Académie Julian）相比不遑多讓。漫畫是二十世紀後半期多數時尚藝術的根基，對衣著、髮型、室內裝飾、家具和建築學都有直接影響。後現代主義是漫畫國度的一環。迪士尼打造公園、世界，實地進行景觀、都市計畫實驗，更強化了漫畫的影響。

畢卡索的影響也是浩瀚無匹，因為他把具象藝術的各種界限完全廢棄，並以時尚藝術取代大半。他讓安迪・沃荷得以創出精彩名言：「藝術是你可以心存僥倖之域。」到了二十一世紀開端，藝術家（或許該說是經營藝術的藝壇人士）對萬事萬象都心存僥倖。既然畢卡索和迪士尼都產生這等深遠的影響，那麼我們有必要設法斷定哪位更偉大、影響更持久嗎？有，而且有兩項理由。第一項理由是，畢卡索藝術的精髓是離棄自然，進入他的內心世界。迪士尼藝術的精髓則是強化、轉變自然，以動畫重新描繪，從而為大自然注入超現實元素。因此，當我們權衡哪一位的影響更為深遠，便等於在宣讀判決來裁定自然的力量，或自然的弱點。

其次，兩位藝術家都涉足二十世紀的政治權術（不見得是自願）。迪士尼是位創業家，而且成果輝煌，他創辦的企業在當年便雇用了好幾千人，熬過了二十一世紀的前十年，接著又蓬勃發展，而且資產額以數十億美元計算。迪士尼在三〇年代他的創意鼎盛時期，在當代意識型態高漲的氛圍當中，仍鼎力支持如今所稱的家庭價值和傳統主義，他拘謹頑固（暗地裡）不准他的企業宣揚集體主義或社會主義價值。由於他雇用眾多知識分子、藝術家和作家，而當時這類人士絕大多數都屬極端左傾人士，這在迪士尼製作廠產生緊張對立，更在一九四〇年引發一次罷工，目的是迫使迪士尼製作擁共產主義宣傳漫畫，否則就

要讓製片廠關門。迪士尼撫平這場罷工，期間聯邦調查局局長胡佛（J. Edgar Hoover）也幫了點忙，於是他繼續依循自己的方向發展直到辭世為止。結果，左派作家紛紛設法醜化他，在他生前如此，死後依然。

相形之下，左翼人士奉若神明的畢卡索，則從三〇年代中期開始，便認定他和共產主義有共通利益。在此之前，他就如當時的多數前衛藝術家，也曾隱約支持「漸進式理想」。然而在一九三七年巴黎世界博覽會上，西班牙共和政府展館以《格爾尼卡》作為核心展品，讓他的聲望傳遍世界，達到空前高峰，這也是讓他轉變為左翼人士藝術之神的重要一步。

然而，當共和危在旦夕，他卻從未盡過毫微之力出手聲援。儘管樂於動用畫筆來指斥納粹暴行，然而他至死都不曾坦言史達林主義派和西班牙共產黨所犯罪行，實際上他們凌虐、處死了好幾千名加泰隆尼亞無政府主義分子，其中還有畢卡索的熟人。他頻頻簽署集體抗議信，反正簽名不損分毫，然而若有人籲請他援助西班牙難民，包括幾位老朋友，他卻都裝聾作啞。他的老贊助人麥克斯·雅各布曾發揮關鍵力量，幫他博得早期成就，後來當麥克斯·雅各布陷入慘境，求他救援，結果也如石沉大海。麥克斯·雅各布被納粹逮捕，對外求援之時，畢卡索宣稱：「採取任何行動都毫無用處。麥克斯是個小惡魔。他不必我們幫忙也可以逃脫牢獄。」麥克斯·雅各布染上風寒死於囚牢。

第二次世界大戰和戰後時期，出現了許多背信忘義之徒。畢卡索是其中最惡劣的一人。一九四〇年，納粹占領巴黎，儘管畢卡索是個顯赫的左翼人士，作品還曾在納粹「頹廢藝術」（Degenerate Art）展場展出，他（原本已經逃到波爾多鄉間躲避戰火）還是有辦法回到巴黎。畢卡索在整段占領期間都住在巴黎，還得以不受干擾，繼續作畫並販賣他的作品。的確，能在第二次世界大戰時期獲利，戰後財富遠勝戰前的藝術家，或許就只有他一個（一如他在一戰期間的獲利成就）。他肯定蒙納粹要人羽翼，其中一位是希特勒最喜歡的雕刻家，再加上占領期間群集巴黎的納粹同性戀圈內人。畢卡索拿他的繪畫、素描、陶器，還有他收藏的工藝品來酬謝他的納粹友人。不消說，他和反抗勢力肯定毫無瓜葛，因為畢卡索十分畏懼暴力（當他動手對女人施暴時例外）；不過，他有許多共產主義派友人，一九四四年反抗作戰行動大體上都由他們掌控。納粹撤離後，畢卡索迅即由法國共產黨吹捧為英雄人物，他對遭判定與納粹勾結的法國人毫不容情，高聲譴責一切悲憫寬待主張。事實上，他曾在自己畫室召開會議，要求逮捕這等人士，其中有些人躋身他的仇敵之列。一九四四年秋季沙龍，大體上都由共產主義派掌控，畢卡索獲選贏得在一家畫廊獨家舉辦個展的殊榮。十月五日，畫展開幕前夕，巴黎媒體宣布，畢卡索已經在前一天加入共產黨。就如當時眾多人士，他也認為共產主義派終將接管法國。此外，當時法國共產黨是

個強勢團體，而且盛況持續多年，掌控四千多份報章雜誌，包括許多藝術期刊。因此共產黨有能力幫畢卡索更上層樓，大規模拓展他的事業生涯，還能出資安排讓他周遊全歐。他大張旗鼓出席各地國際共產大會，特別是史達林（和他的繼承人）為勸誘西方單方面裁軍而主辦的會議；他還設計了獲共產帝國文宣活動採用的和平鴿標誌。畢卡索還斷然拒絕譴責蘇聯坦克連連鎮壓工人起義的惡行，首先是一九五三年的柏林抗暴，接著是一九五六年的布達佩斯起義，還有一九六八年的「布拉格之春」也慘遭凶狠摧殘。事實上，他始終不曾批評共產主義方針或蘇聯各項政策，連枝微末節都不置可否，而且他死時依然保有黨籍。他還十分講究自己的法國鄉間邸宅和城堡等眾多產業的座落位置，確保當地政府全都受共產黨掌控，這樣萬一他違法犯紀（好比誘騙未成年人）便有後台靠山。因此，左翼人士的支持對畢卡索的幫助無法估量，於是他才得以（甚至在他生前便）坐實自己「二十世紀最偉大畫家」的頭銜；而且儘管共產帝國已經滅亡，共產主義已經死寂，畢卡索仍是穩如泰山的左派英雄。

然而就長期而言，政治因素總要褪去。開創型藝術能不能流行，還有作品發揮的影響能不能延續，終究要取決於品質和魅力，以及作品引發的喜悅和激情，同時也取決於大眾的選擇。畢卡索一心一意違抗自然，潛心自己的內在世界。迪士尼與自然協力合作，為自

然塑造風格、賦予人性並注入超現實元素，不過終究是為自然錦上添花。因此他的理念才會在二十一世紀早期，塑造出這麼多威力強大的革舊鼎新之詞，充實了全世界的視覺詞彙，而且還會持續映現光輝。至於畢卡索的理念，儘管在二十世紀大半時期都展現強大力量，然而隨著具象藝術重獲青睞，卻必然要逐漸凋萎並顯得過時。大自然終究是世上最強大的力量。

15 科學實驗的隱喻

在這本書中，我基本上都處理才華出眾的文藝界人士或藝術天才。不過，我在開卷章節便曾說過，創造力有無數形式。那麼我為什麼完全沒有納入，比如說，科學人士？對於這道問題，我沒有令人滿意的答案。沒錯，或有讀者不認為科學家能冠上創造之名。科學家是從事發現的人。你不能創造已就存在的東西。從事發現是種實事求是的活動。這樣討論有兩個目的。首先，縱貫歷史，沒有人認定鑽研藝術和科學是兩回事，發揮技能甚至運用天賦投入這兩個領域並非截然不同。印何闐就是投身眾多領域從事創造的實例，他是建築師、營造師、工程師、大夫、外科醫師、教士，還是個政治家。阿基米德（約西元前287-前212）是位典型的古代大師，他是當時最偉大的數學家，或許是有史以來的頂尖大師，不過他還身為工程師、天文學家（他的父親菲迪亞斯也從事這行）、多位君王的顧問，也是位多產作家。事實上，他和印何闐十分相像，還以唯一懂得象形文字的希臘知名作家

著稱（他曾前往埃及，與該國祭司過從甚密）。他很有格調，曾說過槓桿名言：「給我支點，我就可以舉起地球。」他發明的機器，例如螺旋抽水機，從任何標準來看，都是運用創造力所得成果，而且他是個能開創新局，想像力豐沛，不時現身史冊讓我們驚訝的全才型人物。一千六百多年之後的達文西也是個絕佳典範，不過阿基米德比較偏向科學，達文西則較偏藝術。

文藝復興時期的工作坊是藝術家兼科學家薈萃之地，在從事冶金重要產業的佛羅倫斯更是如此。當地規模最大，營運也最好的治金作坊老闆叫做維洛奇歐，曾訓練出達文西和羅比亞（Della Robbia）等學徒，他擁有一雙幾可稱為全才的巧手。杜勒、布拉曼特（Donato Bramante）、米開朗基羅、切里尼等藝術家也都通曉物理世界和自然原理。倘若你有他們那種本領，能處理各種物質，那麼你就大有可能熟習物理並深研化學，而且我前面提到的這些人還都精通數學。跨學科創造者傳統在十七世紀綿延不輟。霍布斯（Thomas Hobbes）是數一數二的開創型政治哲學家（他著有《利維坦》驚世力作），也是位幾何學大師，他依循多條巧妙研究路線做學問。倫恩是位多才多藝的學者，投身建築學之前是位前驅天文學家。皇家學會於一六六〇年由英王查理二世批准設立，收攬大批才貫藝術、科學兩界的碩學鴻儒。事實上，十九世紀之前的文化學科只有一門，連出身工藝界的自學求

知之士都能坐擁絕學，而且和曾經就讀哈佛、牛津的學人相比也也毫不遜色，像是富蘭克林就是一例。一段令人欣慰的記載寫道，十八世紀九〇年代，當華滋華斯和柯立芝為他們的《抒情歌謠集》（1798 年出版）譜詞寫詩，同時也和布里斯托的年輕化學先驅韓戴維往來，一起寫詩讀詩，還一邊（按照柯立芝的說法）「像鯊魚進擊般攻讀化學」。他們還試驗各種藥物，包括大麻和「笑氣」。

戴維是貨真價實的創作大師。一八一二年五月，英格蘭森德蘭（Sunderland）附近的礦場發生一起劇烈沼氣爆炸，奪走九十二名男子和男童的生命。當時那個地區的煤礦產業遙遙領先全球，乃對外徵求一款礦工用安全燈。生產了各式各樣的照明燈，卻都無法令人滿意，理由各不相同，而且大體而言都太重了。一八一五年，礦場業主請戴維幫忙，當時他已經是倫敦奧柏馬街英國皇家研究院院長，也號稱英格蘭最先進的科學家。戴維前往礦坑訪視，和礦工、經理人交談，最後設計出一款安全燈。他的出色助理，後來發現電磁現象的法拉第表示：「我在我們的實驗室，親眼目睹思維頭緒和實驗漂亮開展，最後製出那款礦燈。」一八一六年十一月九日，戴維在皇家學會發表〈論煤礦沼氣，兼論礦坑照明法〉著名演講，宣布他已經解決那項問題。事實上，當時擔任大同盟煤礦集團工程主任的偉大鐵道工程師喬治‧史帝文生（George Stephenson）也做出一款安全燈，完成日期比戴維的

略早，而且還稍微更安全一些二。史帝文生燈沒有留下任何爆炸紀錄，至於戴維氏燈則曾有一盞在一八二五年引燃瓦斯，奪走二十四條人命。然而安全燈發明功勞卻歸戴維。他以「礦工之友」留名青史，還得到在當年價值很豐厚的報酬，國會給他兩千英鎊，礦場業主集資送他一套純銀打造的餐具，皇家學會頒授倫福勳章（Rumford Medal），他還獲封「準男爵」稱號。就我看來，這段故事有一點最能啟發思維，那就是法拉第以「漂亮」一詞來形容導出礦燈成形的思維頭緒。彷彿在實驗室中，產生一個精彩的科學工程成果，和在作坊當中做出一尊雕像是同類作為。然而時代悲劇上演，儘管戴維的思維頭緒是很漂亮，到了十九世紀二〇年代，他的舊日發明同行，柯立芝和華滋華斯卻都已經無法理解。一八二七年，戴維在英格蘭湖區的勞塞堡（Lowther Castle）最後一次和華滋華斯見面。後來華滋華斯在一封信中埋怨，那次見面再也沒有肝膽相照之情了：「他的科學求知催逼他大步向前，讓我跟不上腳步，更以同等步伐偏離我最熟悉的課題。」於是我們得以相當精確判定藝術和科學分道揚鑣的年代，過了一個世紀，科學家暨小說家查爾斯‧斯諾（C. P. Snow）便稱當時分裂出「兩種文化」。

不過，那次分裂不該過度誇張，從兩位傑出發明人士的生平經歷便可印證這點，他們分別是蘇格蘭人特爾福德（Thomas Telford, 1757-1834）和美國人愛迪生（Thomas Edison,

1847-1931）。特爾福德十歲便當石匠，開始投入工作生涯，如今在蘇格蘭朗豪自治市

（Langholm）由布克萊希公爵打造的新市鎮，還見得到他刻在橋樑和聯外道路上的「標

誌」。特爾福德繼續在土木工程界發展，完成數量破紀錄的道路、橋樑、運河、高架道路、

港口和碼頭，這等成就史上罕有人及，品質方面更是無人能比。不過，他始終熱愛動手從

事石作以及鐵工，而且他還有一項高明長處，他能把（自己的和旁人的）一流技藝和醉心

最新科技的熱情兩相結合，再經由條理組織匯成為浩瀚力量完成壯闊計畫。特爾福德整出

宏偉的喀里多尼亞運河（Caledonian Canal），把大西洋和北海串連起來，還建造碼頭、港

口和一千一百一十七座橋樑，讓北蘇格蘭面目一新。他新闢快速道路，從倫敦通往霍利黑

德（可再搭船轉往愛爾蘭），沿途還施展驚人技術，搭橋跨越麥奈海峽（Menai Strait）天

險，於是從首都來此所需時間，便從四十一小時縮短為二十八小時。他曾規劃一套繞行古

老城鎮的快速道路系統，原本希望興建，只可惜，這項概念超前時代一百五十年。他博學

多聞，和文人學界過從甚密。有次他巡迴視察自己在蘇格蘭的重大工程，還與桂冠詩人騷

塞結伴同行，後來騷塞以此為題寫了一本精彩好書。最重要的是，特爾福德盡心經營他的

所有營造案，從碼頭和造船廠等宏偉企劃，到通行稅務處所和里程碑等小型工程，他的設

計都具有典型簡樸風格，偶爾用上裝飾也都屬最雅致作品，由他自己動手或雇請天才建築

師代勞。

　愛迪生同樣是世上罕見的偉大發明家，擁有一千多項專利，其中眾多項目都十分重要，他還經常與藝術界創作者密切合作。他投入製造第一架能錄音的留聲機（1877），目標之一是要把偉大歌唱家和器樂家的演出流傳給後世；而且他多方改良電力照明，對劇作家也大有幫助。他和蒂芙尼協力打造出紐約市最早採用電力的蘭心劇院，他的聚光燈還造就了芝加哥女舞蹈家洛依・富勒的事業生涯。十九世紀九〇年代，她在巴黎女神遊樂廳採用了「聲光效果」來陪襯舞蹈。愛迪生最早把實驗室設於紐瓦克（Newark），後來擴大規模遷往門洛公園城（Menlo Park），他的實驗室是創造力的殿堂，而且往往不像實驗室，卻帶有巴黎蒙馬特區丘頂畫室那種不墨守成規的典型特徵：每當陷入發明熾烈激情，愛迪生就會穿著衣服躺臥地板睡覺。

　科學研究可能不只像法拉第所說的「漂亮」而已，可能還須發揮高度想像力，和文學創作幾乎沒有區別。愛因斯坦曾經說過：「科學家跟自己講一個故事，然後做實驗來驗證故事真假。」提出假設基本上就是種想像活動，沒有假設，科學家便無法邁步探究嶄新知識領域。在科學情節講述和假設構成歷程當中，必定大量使用文學隱喻手法，這樣做的主要用意是要更清楚、鮮明傳達意義，而次要目標則是要讓學者在思索（或寫作）之際，得

以採取多種方式來解放他們自己的心理思考歷程——擴充討論課題範圍，採開創作法把外表截然不同或大相逕庭的理念串連在一起，並在具體和抽象思維之間往返跳躍。法拉第曾在英國皇家研究院發表連串著名演講，闡述採用隱喻的主要目的（特別是他針對兒童聽眾的聖誕節系列演說，兒童熱愛隱喻，也需要隱喻）。他開創了一項傳統，並由詹姆斯．金斯爵士（Sir James Jeans）、拉塞福勳爵（Ernest Rutherford）、朱利安．赫胥黎（Julian Huxley）和其他矢志向民眾傳達科學真相的重要學者延續傳承。第二項目的以眾多開創型科學家的成果便能闡明，其中一個顯眼的例子是伍德沃德（Rober Bums Woodward, 1917-1979），他一向被視為二十世紀最偉大的有機化學家。就所有先進科學研究而言，只要所探究的素材主題太過渺小無法目睹，隱喻都不可或缺，而且所有圖表也全都是隱喻。有機化學研究使用的三維「結構」（這個詞本身就是個隱喻）便屬隱喻式實驗室設備，還能激發工作人員構思出更多隱喻。伍德沃德引進「鍵結」一詞，加上由此發展出的一系列隱喻圖像，於是他得以條理表述在化學作用中支配電子移動方式的種種模式。如今我們所說的軌域對稱定則，便是種雙重隱喻產物，第一重存於伍德沃斯中，鍵結是個主導隱喻，第二重則存於他的首要隱喻式實驗室工具，串連彩球當中。不過，科學家還運用與他們的研究主題沒有明顯關係的隱喻工具。舉例來說，愛因斯坦在童年階段養成一種習慣，常拿撲克

牌搭蓋房子，有時高達十四層，後來還終生不斷搭蓋紙牌屋。他解釋搭紙牌屋可以幫他養成堅毅不拔、獨立自主的性格，而這就是條理構思並重複構思表述「故事」或假設的必要條件。當紙牌屋垮掉，便顯示假設脆弱不穩，科學家必須馬上開始建構另一間屋子，或就是條理構思出另一種假設，直到能以實驗來確認假設穩當為止。紙牌屋很容易倒塌，這本身便是種優點，相同道理，（就如卡爾·波普所述）可證偽性原理（Elsifability principle）便是科學假設的最大優點，而且愛因斯坦的狹義和廣義相對論，也都是這方面的傑出實例。

這裡舉出美國偉大哲學家暨心理學家威廉·詹姆斯（William James, 1842-1910）的研究，來說明隱喻在解釋和思維兩個層面的價值。詹姆斯在美國（相對於歐洲）思想發展歷程占有核心地位，就教育理論和實踐方面還特別重要。他是亨利·詹姆斯的哥哥，而且和亨利同樣也對語言抱持嚴苛態度，字斟句酌務求精確，而且說實話，他不只文筆優雅，下筆比亨利更明晰。威廉·詹姆斯或許比其他所有科學家都更常刻意運用隱喻，因為（就如他的說法），隱喻讓他得以採具體語彙來思索極其深奧的抽象題材。他認為，隱喻的運用最好以集群或總體方式為之，這時隱喻便能產生互動，效果最高。他在一九○八年發展出一項心靈理論，同時他還提出一幅圖解，用來顯示流、邊緣、飛馳和牧人四個「隱喻家族」

是如何藉由互動來彰顯多種概念，例如改變、選擇性、關係、連貫性和個人意識等。他運用隱喻的精彩表現，可藉這段引自《心理學原理》（*Principles of Psycholog*）第一卷的文字來描述：

我們的心理生活，就像鳥類的飛行、停棲生活，似乎也是以交相輪替的飛馳和靜止部分組成。從語言節奏便可以看出這點，每個想法都以一句話來陳述，每句話都以一個句點來收尾。靜止之處往往都有某種知覺想像棲身，其特點在於想像能在心靈面前無限期留存，仔細思量而不做任何改變；飛馳之處則充滿關係思想，這可為靜態的或動態的，而且就大體思量而言，這種在比較靜止期間所思量的問題之間的關係。讓我們稱這種靜止之處為思想流（stream of thought）的「實質點」（substantive point），而飛馳之處則為其「遞移部分」（transitive part）。

有個現代研究團隊曾費心檢視心理學著作如何使用隱喻。他們檢視自一八九四年至一九七五年間的研究論文，結果發現才智普通、開創型想像力有限的心理學家所寫論文，平均一篇只得三點「隱喻分數」，至於威廉，詹姆斯在一九〇五年發表的〈會長致詞：活

動的經驗〉（Presidents Address: The Experience of Activity）著名文章，則含有二十九項隱喻。

隱喻有利於創造思考，而且當你針對特定事例研究得愈多，其效益就變得愈明確、顯著。至於活動在這裡扮演的角色就比較不容易確認。愛因斯坦的紙牌屋較偏人格養成訓練，不能實際促進創造思考。不過，多數科學家以及許多作家，書桌上都擺了些道具、小玩具，遊戲和謎題，猜想他們覺得這些東西可以幫助思考。我本人很容易在書桌（或畫架或圖桌）前坐定，馬上就能投入寫作，因此我很難理解使用這種小玩意兒背後的道理。不過在多不勝數的情況下，間歇或定期活動顯然都有助於想像思維。因此，狄更斯的習性在寫作界一點都不稀奇，他書房中設了幾面鏡子，寫作時會突然起身，離桌走到鏡前扮鬼臉。有些作家愈寫愈覺得難以下筆，或實在寫不下去，只好採取激烈手段來強迫自己專心。我擔任編輯時期，偶爾會把供稿人約束在一間房內，尤其是一兩位作者還特別需要採此措施，房間裡面沒有其他陳設，只擺了一台打字機，要求他們開始寫作或完成一篇文章，若不寫完就不讓他們外出。不過，許多作家待在一間書房裡面都沒辦法好好發揮創意思考。大家都知道，華滋華斯通常都在戶外邊走邊作詩，有時前往格拉斯米爾湖（Grasmere）或萊德湖（Rydal Warer）附近，有時則在荒原上丘下谷四處健行。他把

譜出的詩行記在心中，等回家才動筆寫出。有時他隔了好幾天，甚至好幾週之後，才把腦中想出的詩句寫在紙上。華滋華斯為什麼需要散步才能作詩，是因為他在外面見到能入詩的東西，接著才把它轉換為韻文，或是由於散步動作本身會觸發他思考，這點我們並不清楚。我猜是後面這點，因為就某些方面看來，華滋華斯並不善於觀察。真能看出大自然作用的是他的妹妹，而且她觀察入微，巨細靡遺記載下來。當兩人一道前往阿爾斯沃特湖（Ullswater）上的高巴羅灣，當水仙花在風中起舞之時，也是桃樂西見到翩翩舞姿並寫進她的日記，就這樣把她的視覺經驗轉達給哥哥，於是過了幾週，華滋華斯才寫出他的著名詩篇。沒有桃樂西，這首詩便不可能譜成。

然而，經驗是創造力之母，或應該說是創造力的根源之一，而且按照我的經驗，這是指藉由觀察和感受來激發創造的綜合影響。狄金森不只（如桃樂西那般）注意到自然界事項，她對自然現象還有強烈、深沉或敏銳的感受，因此她的詩才會這麼有力量，又這麼感人。夏綠蒂・勃朗特[22]對自己的生活有強烈的感受，加上敏銳的視覺、聽覺，於是她才得以在《簡愛》前半部當中轉捩她的經驗，為藝壇帶來無比震撼，成就罕見文壇的創作，以

22 譯註：Charlotte Bronte：三姊妹中的老大。

激發熱情的優美文筆留名青史。當作家揮筆寫下自己的深沉經驗感受，他們展現的開創力量最是強大無比，特別是小說家，即便他們是把經驗轉換成虛構情節。狄更斯始終認為《塊肉餘生記》是他最好的一本書，理由便在於此。相同道理，喬治‧艾略特的《弗洛斯河上的磨坊》也是如此，因為瑪姬‧托利佛一角就是她年輕時的化身，也是「瑪麗‧安‧埃文斯」的生活和感受的全部。艾略特在那部美妙小說當中，還有在《教區生活場景》的篇章情節以及《亞當‧比德》裡面，寫的都是她知道的事情和認識的人物，全都得自她的直接觀察和親身體驗，另外《米德爾馬契》（*Middlemarch*）也部分如此。後來她的寫作經驗增長，作品卻不再那麼深入人心。當她撰寫關於猶太問題的《丹尼爾‧德龍達》小說，還有以文藝復興時期佛羅倫斯為背景的《羅慕拉》之時，都曾廣泛閱讀融會貫通。然而，這幾部小說卻都不如前作那般活龍活現。對小說家來講，書本無法補償欠缺直接知識、親身感受之不足。福樓拜寫《包法利夫人》是發自內心，後期小說則以閱讀心得為本，其中差別十分明顯。《鮑華與貝庫歇》（*Bouvard et Pecucher*）根源自大批典籍文獻，結果以流產告終。有次我在倫敦圖書館遇見一位我認識的女小說家，見她坐在閱覽室中，身邊書本堆得山高，振筆疾書勤奮撰寫她下一部小說，我暗自歎道：「噢，天啊！」

瓦渥深深體悟，童年、青少年和青年時期由衷感受的直接經驗是創作資產的根源，小

說家就是以此資產為本來開創寫作事業，他也熟知，我們寫作時往往任意揮霍，大大方方地「花光」（其實可說是任意浪費）這種寶貴的資產。他說這應該小心珍視並審慎運用。唉，他還補充說明，等到小說家智慧增長，能夠明白這點，他的資產已經沒了。他使用「花光」一詞，同時那張堅毅的臉龐也展露一抹辛酸。要想補充資產，唯一作法就是親身體驗艱辛、強烈的嶄新經歷。因此他才欣然迎接第二次世界大戰，那時他年紀約三十五歲上下，最初那批資產也已將近耗竭。往後他確實能夠善用資產，首先藉此勾勒出洛可可式框架，來展示他的大師級浪漫風小說《故園風雨後》（Brideshead Revisited），後來還拿來作為他的三卷鉅著《榮譽之劍》（Sword of Honour）的素材。和瓦渥同時代的鮑威爾寫十二部《隨時代音樂起舞》系列長篇小說之時也有相同體驗。沒錯，這部長篇鉅著縱貫他的終生時光，從求學時期寫到中年階段。不過在戰爭時期，他度過最豐富、最令人振奮的日子，期間他結識的人和經歷的生活體驗，都超乎他的尋常社會文化環境和慣見的活動，這為他帶來十二部曲當中最精彩的三本書籍，否則這整部著作就要失敗。研究創造過程（特別是小說創作歷程）的學人，可以比較瓦渥和鮑威爾的軍事生涯，看他們如何吸收、反芻，並從中學得許多教訓；瓦渥的經歷強烈、鮮明、悲慘又崇高，鮑威爾則是散漫、深沉且自然因應，兩位都深自體察戰爭在藝術家心中激發的諷刺思維。沒有戰爭，兩位的創造性都要遠遠遜

色，或講得更明白一點，創作數量都會更少。許多男性小說家都有相同情況。史湯達爾[23]

在十九世紀二〇年代尾聲已經發表許多著作，那時他年紀約四十五歲上下。倘若他在那時

中止寫作，如今便無任何理由閱讀他的作品，也沒有人會記得他。然而在一八三〇年，他

發表了《紅與黑》，過九年又發表《帕爾馬修道院》，兩部都以他在拿破崙麾下擔任行政

軍官的服役經驗為素材自發湧現。這段經歷也可以用來描述海明威。海明威在第一次世界

大戰期間待在義大利，由於這段經歷，他才得以寫出《戰地春夢》，從此在他自己和大眾

眼中，確立他的小說家地位；隨後西班牙和西北歐的幾場戰爭，又補足他的小說資產，讓

他繼續踏著創作的道路前進。就女性小說家而言，她們的重要資產補給都得自男女戀情，

還有孩子與離婚，因此隨著時間流逝，資產並不容易添補充實。奧斯汀的小說全都根植於

她的感情，源自她幼時或較年輕階段的感受。倘若她較為長壽，好比活到六十幾歲，並未

在四十一歲早逝，那麼她要怎樣取得滋養，能從哪裡得到補給，充實她耗竭的創作資產？

沒錯，開創型藝術或科學成就，不完全都出自創造者為謀生才從事的工作，甚而與生

計毫無瓜葛。有趣的是，愛因斯坦和詩人豪斯曼（A. E. Housman）有個古怪巧合，兩人都

23 譯註：Stendhal，筆名，指法國小說家Henri-Marie Beyle。

曾在國家專利局工作多年，一位在伯恩（Bern），另一位在倫敦，後來才都公開轉行投身創作事業。此外還有托馬斯·艾略特從事尊貴的銀行業，負責職掌匯率，做得有聲有色，之後才改行投入比較相稱的出版界。史湯達爾這輩子大半時期都擔任駐外領事，霍桑也是如此；還有瓦渥在事業生涯中期，也曾認真考慮從事這項工作，甚至還曾採取行動試著爭取一個職位。我曾聽一些作家激烈辯稱，作詩寫小說的最好職務背景，是平凡、輕鬆的中等薪資規律工作，而且一定要和創作完全無關。

不過，有其他作家完全不同意。無論如何，就眾多類別的頂級創作大師，好比作曲家、畫家和科學家而言，這等工作實際上也非他們所能選擇。講明白一點，他們全都能夠教學謀生，而且多人確實以此維持生計。不過，教一門技藝和藝術實踐的關係太過密切，無法在日常領域中構成鮮明對比，偏離了「藉對比來激發創造成就」的理論。事實上，所有創作大師都獨具個人作風，對於哪些事情有利或妨害他們創作也抱持不同見解。他們的觀點往往混淆不明，或者歷經頓挫失敗才緩慢形成且舉棋不定，結果便太晚落實，到那時候他們已經別無選擇，活力也衰頹了，對他們的事業也無法構成影響。要成為高明的創作大師很不容易，而且身處頂峰往往十分痛苦。所有創作者都同意，創作是種痛苦經驗，常令人心生恐懼，那種滋味是要忍受的，稱不上甘美，也但願自己從來沒有踏上創作道路。

天才的條件
17 位創作大師的天賦、激情與魔性

作　　　者 —— 保羅‧約翰遜 Paul Johnson
譯　　　者 —— 蔡承志
社　　　長 —— 陳蕙慧
副 總 編 輯 —— 戴偉傑
責 任 編 輯 —— 何冠龍
行　　　銷 —— 陳雅雯、尹子麟、黃毓純
校　　　對 —— 李鳳珠
內 文 排 版 —— 簡單瑛設
封 面 設 計 —— 朱疋
印　　　刷 —— 呈靖彩藝

讀書共和國
出 版 集
團 社 長 —— 郭重興
發 行 人 兼
出 版 總 監 —— 曾大福
出 版 者 —— 木馬文化事業股份有限公司
發　　　行 —— 遠足文化事業股份有限公司
地　　　址 —— 231 新北市新店區民權路 108-4 號 8 樓
電　　　話 —— (02)2218-1417
傳　　　真 —— (02)8667-1891
E m a i l —— service@bookrep.com.tw
郵 撥 帳 號 —— 19588272 木馬文化事業股份有限公司
客 服 專 線 —— 0800-221-029
客 服 信 箱 —— service@bookrep.com.tw
法 律 顧 問 —— 華洋國際專利商標事務所 蘇文生律師

二 版 一 刷 —— 2021 年 06 月
定　　　價 —— 400 元
I S B N —— 978-986-359-880-0

國家圖書館出版品預行編目 (CIP) 資料

天才的條件：17 位創作大師的天賦、激情與魔
性 / 保羅 . 約翰遜 (Paul Johnson) 作 ; 蔡承志譯 . --
二版 . -- 新北市 : 木馬文化事業股份有限公司出
版 : 遠足文化事業股份有限公司發行 , 2021.06
　　448 面 ；　公分
譯自 : Creators : from Chaucer and Dürer to Picasso
and Disney.

　　ISBN 978-986-359-880-0(平裝)

　　1. 藝術史　2. 藝術家　3. 傳記

909.9　　　　　　　　　　　　　110003081